KB049370

봄은 언제나 찾아온다

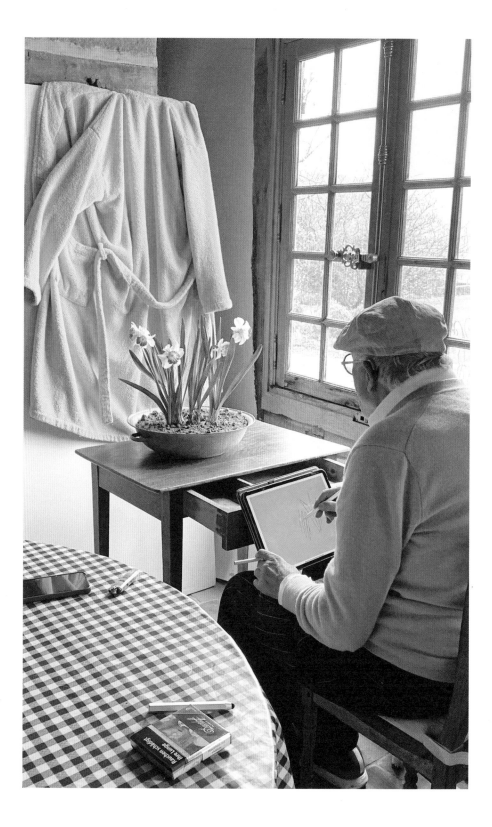

데이비드 호크니, 마틴 게이퍼드 지음

주은정 옮김

봄은 언제나 찾아온다

노르망디에서

데이비드 호크니로부터

SIGONGART

2쪽: 노르망디 그랑드 쿠르 집에서 아이패드로 그림을 그리고 있는 데이비드 호크니, 2020년 3월 20일

일러두기
1. 옮긴이 주는 *로 표시했다.
2. 외국 인명, 지명 등은 외래어 표기법에 의해 표기하는 것을
 원칙으로 했으나, 일부 명칭은 통용되는 방식에 따랐다.

차례

I	뜻밖의 이주	7
2	작업실과 작업	28
3	프랑스적인 삶: 보헤미안 스타일의 프랑스 생활	53
4	선과 시간	76
5	메리 크리스마스와 예상 못한 새해	I0I
6	봉쇄된 천국	I08
7	미술가를 위한 집과 화가의 정원	I25
8	하늘, 하늘!	I43
9	화려한 검은색과 한층 더 섬세한 초록색	I6I
I0	더 작은 물방울	I83
II	모든 것은 흐른다	200
I2	잔물결치는 선과 음악적 공간	2I7
I3	번역의 누락(과 발견)	226
I4	피카소와 프루스트, 그리고 그림	238
I5	어딘가에 있다는 것	250
I6	노르망디의 보름달	265

참고 문헌　272
감사의 글　273
도판 목록　273
찾아보기　277

2018년 10월 22일

게이퍼드에게

우리는 지금 프랑스에서 돌아왔습니다. 프랑스에서 멋진 시간을 보냈죠. 오전 9시 30분에 런던을 떠나 차를 몰고 유로 터널로 갔는데, 플렉시플러스Flexiplus 티켓이어서 멈출 필요 없이 차에 탄 채로 곧장 열차에 올랐어요. 우리는 옹플뢰르에 현지 시간으로 오후 서너 시경에 도착했습니다. 그런 다음 센강 어귀에서 정말 멋진 해넘이를 지켜보았습니다.

그 뒤 〈바이외 태피스트리〉를 봤습니다. 정말 대단한 작품이었어요. 소실점이나 그림자가 없죠. (그림자가 언제부터 묘사되기 시작했는지 미술사가들에게 질문해야 할까요?) 그러고 나서 앙제에 가서 〈요한계시록 태피스트리〉를 본 뒤(여기에도 그림자는 없었습니다) 파리에서 〈유니콘 태피스트리〉를 보았습니다. 그러니까 일주일 새 유럽의 가장 훌륭한 태피스트리 석 점을 모두 본 겁니다.

파리에서는 오르세 미술관에서 파블로 피카소의 청색 시대와 장밋빛 시대의 작품들을 본 뒤 퐁피두 센터로 건너가 그의 입체주의 작품 전시를 관람했습니다. 그러니까 피카소가 스무 살에서 서른 살에 이르는 시기 동안 그린 작품들을 본 셈이죠. 정말 눈부신 위업입니다.

하나같이 맛있는 버터와 크림, 치즈 등 음식은 기막히게 좋았습니다. 그리고 프랑스는 옹졸한 잉글랜드에 비해 흡연자에게 훨씬 우호적입니다. 사실 나는 노르망디에서 2019년 봄을 맞기로 마음먹었습니다. 노르망디에는 훨씬 다양한 꽃이 핍니다. 사과꽃, 배꽃, 벚꽃뿐 아니라 야생 자두나무, 산사나무도 있죠. 그래서 나는 무척 기대가 됩니다.

사랑을 담아
데이비드 호크니

뜻밖의 이주

호크니를 안 지 어느덧 25년이 되었지만 우리는 항상 그래 왔듯 현재 각자 다른 곳에 살고 있다. 이 상황은 우리의 우정에 특정한 리듬을 부여한다. 우리는 오랜 기간 동안 멀리 떨어져서 이메일과 전화 통화, 또 가끔씩은 소포 꾸러미로, 그리고 거의 매일 나의 메일함에 꾸준히 도착하는 그림을 통해 우정을 나누고 있다. 이따금 호크니가 열정적으로 작업에 임할 때에는 한 작품의 완성에 이르기까지의 다양한 진행 과정을 보여 주는 3~4개의 이미지를 한꺼번에 보내올 때도 있다. 가끔은 그의 눈길을 끈 뉴스에 나온 농담이나 이야기를 전달받는다. 그 뒤 몇 달 또는 심지어 몇 년이 지나고 다시 만났을 때 우리의 대화는 마치 중단된 적 없던 것처럼 다시 시작된다. 다만 거의 미세한 수준의 관점의 변화는 부단히 일어난다.

오랜 기간 함께 대화를 나누는 과정에서 우리 주변에 무수히 많은 일들이 일어났다. 그리고 우리 역시 자연스럽게 나이가 들면서 새로운 경험이 쌓였다. 그 결과, 우리가 오래전 몇 차례에 걸쳐 논의했던 주제, 예를 들면 특정한 그림을 다시 고찰하는 경우에도 생각하는 관점이 달라졌다. 이전에 없던 지점에서 생각하기 때문이다. 그것은 바로 **현재**다. 이런 의미에서 시점은 그림과 그림이 제작되는 방식(나와 호크니의 영원한 주제)뿐 아니라 모든 인간사에 영향을 미친다. 우리는 특정한 시점에서 사건과 사람, 생각을 본다. 우리가 시간과 공간을 이동함에 따라 위치가 바뀌며, 따라서 우리의 시점 역시 바뀐다.

내가 호크니와 마지막으로 오랜 시간에 걸쳐 연속적인 대화를 나눈 것은 2018년 10월 왼쪽 페이지에 실린 이메일을 받기 2년 전이었다. 당시 우리는 함께 책 『그림의 역사A History of Pictures』를 펴냈고, 나는 할리우드힐스 몽캄 애비뉴에 위치한 호크니의 집에서 그와 함께 지냈다. 그리고 시간이 흘렀다. 이듬해 호크니는 여든이 되었고 멜버른, 런던,

파리, 뉴욕, 베니스, 바르셀로나, 로스앤젤레스 등 세계 곳곳에서 개최되는 일련의 전시들을 추진했다. 전 세계를 순회하는 셈이었다. 이로 인해 그의 스케줄은 빠듯해졌다. 성대한 개막식과 인터뷰 사이사이에 그는 또한 작업실에서 특별한 회화 연작들을 제작했고 많은 지적인 발견을 탐구하면서 분주하게 지냈다. 한 예로 2017년 6월 영국 총선 때 아내와 나는 트란실바니아를 여행하고 있는 중이었다. 투표 상황을 전해 주는 뉴스들 사이에 갑자기 캘리포니아에서 온 메시지가 핸드폰에 툭 하고 튀어나왔다. 메시지는 원근법 체계 그리고 내가 들어보지 못한 이름의 한 미술사가와 관련 있었다.

게이퍼드에게

파벨 플로렌스키Pavel Florensky를 아나요? 러시아의 성직자이자 수학자, 기술자, 과학자로 미술에 대한 글을 썼습니다. 그는 역원근법에 대해 훌륭한 글을 남겼죠. 원근법은 그리스 연극에서 최초로 사용된 것으로 보입니다. 내가 일전에 사진과 연극의 관계를 지적했었죠. 사진과 연극 모두 조명을 필요로 합니다. 어쨌든 그는 매우 흥미로운 작가입니다. 시대를 잘못 타고났죠. 러시아의 레오나르도 다 빈치라고 할 수 있습니다. 그는 1937년 스탈린에 의해 총살당했습니다.

사랑을 담아
데이비드 호크니

이 이메일에는 80페이지 분량의 글이 첨부되어 있었다. 카르파티아 산맥에서 아이폰 화면으로 그 글을 읽는 것은 꽤나 힘들었다. 그렇지만 나는 시도했다. 그 글은 아주 흥미로웠다. 플로렌스키는 단 하나의 정확한 원근법, 즉 15세기 초 필리포 브루넬레스키Filippo Brunelleschi가 처음 입증한 단 하나의 소실점을 갖는 '르네상스' 또는 '선' 원근법만이 존재한다는 개념을 논박했다. 대신 그는 안드레이 루블료프Andrei Rublev의 작품 같은 중세 러시아 성상화에서 공간을 묘사하는 방식 역시 타당하다고 주장했다. 이 그림들에는 하나의 고정된 소실점이 존재하지 않으며 다중심적이다. 이를 바탕으로 플로렌스키는 "마치 눈이 그 위치를 바꾸어 가며 다양한 지점에서 보는 것 같은 방식으로 화면이 구성

8

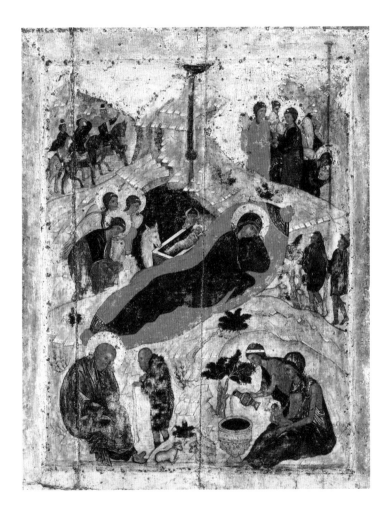

안드레이 루블료프,
〈예수의 탄생〉,
약 1405

된다"고 말했다. 이 글이 왜 그렇게 호크니의 마음에 와닿았는지는 이해하기 어렵지 않았다. 이것이 바로 그가 40년 동안 탐구해 온, 그림을 구성하는 방식이었기 때문이다. 이 방식은 호크니의 1980년대 포토콜라주 작품과 2010년경에 18개의 스크린과 9대의 카메라로 제작한 영상 작품의 토대가 되었다. 첫 번째 이메일을 받고 며칠 뒤 다른 이메일이 이어졌다.

> 게이퍼드에게
>
> 그런데 역원근법에 대한 플로렌스키의 글은 읽어봤습니까? 상당히 강력합니다. 깜짝 놀랄 만큼 철두철미하고 대단히 명확합니다. 당신에게 지난번 보낸 그림들을 기억한다면 무슨 말인지 이해할 겁니다. 내 생각에 우리는 미술 분야의 대단한 필자를 발견한 것 같습니다. 그를 아는 사람이 아무도 없었고 내가 말을 건네 본 어떤 미술사가도 그를 알지 못했습니다. 슬픈 일입니다. 역원근법 이야기가 말도 안 되는 소리로 들리겠지만 나는 플로렌스키의 책 『시각을 넘어서Beyond Vision』를 추천합니다. 역원근법을 다룬 글은 이 문집 마지막에 실려 있지만 모든 글이 하나하나 매력적이고 흥미진진합니다.
>
> 애정을 담아
> 데이비드 호크니

호크니의 열정은 지배적이다. 그의 친구, 작품 거래상, 조력자 들뿐 아니라 많은 미술 애호가 대중들을 정신없이 빠져들게 만든다. 아마도 궁극적으로 그는 과거에 무슨 일이 일어났고, 어떤 미술가의 기법과 운동이 '중요'하고 어떤 것이 중요하지 않은지에 대한 통념에 영향을 미칠 것이다. 하지만 그는 결코 역사나 비평가들이 해야 하는 이야기에 대해서는 과도한 관심을 보이지 않았는데, 이것이 바로 그의 영향력의 원천이었다.

데이비드 호크니(이하 호크니) 나는 예술계에서 많은 변화를 목격했습니다. 그리고 당신도 알다시피 대부분의 예술가들은 잊히고 맙니다. 그것이 예술가들의 운명이죠. 나 역시 잊힐 수 있습니다. 모를 일이죠.

나는 아직 잊힌 존재는 아닙니다만 잊힌다 해도 괜찮습니다. 나는 그것이 그렇게 중요한 문제인지 잘 모르겠습니다. 대부분의 작품은 사라질 겁니다. 과거는 항상 편집되어서 우리에게 한층 명료하게 보이게 마련이죠. 반면 현재는 늘 다소 뒤죽박죽 뒤섞여 보입니다. 우리는 현재의 쓰레기들은 감내하지만 과거의 쓰레기들에 대해서는 받아들이지 못합니다. 또 다른 시대가 되면 현재를 다른 각도에서 보게 될 겁니다. 오늘날의 예술 중 정말로 중요한 것이 무엇인지를 아는 사람은 거의 없습니다. 알기 위해서는 엄청난 통찰력을 갖고 있어야 합니다. 나는 그 문제에 대해서는 판단을 내리지 않을 겁니다. 역사책은 계속해서 다시 쓰이니까요.

나는 예술가들이 종종 역사의 문맥을 바꾼다고 생각한다. 그들은 무언가 신선한 작업을 통해서 그 밖의 다른 것들에 대한 우리의 관점을 변화시키고 전혀 다른 곳으로 안내한다. 호크니는 항상 유명 인사이긴 했지만 젊은 시절 자기 자신을 '주변인'이라고 생각했고 많은 미술계 관찰자들 역시 그렇게 인식했다. 아마도 호크니는 주변인이었을 것이다. 그는 실제로 어떤 운동이나 유행에도 가담하지 않았다. 활동 초기 한 전시 개막식에서 그는 자리에서 일어나 자신은 팝 아티스트가 아니라고 선언하기도 했다(거의 60년이 지났지만 여전히 기자들은 때때로 그를 팝 아트 미술가로 묘사한다). 이 책을 쓰기 시작한 무렵인 2018년 가을, 그의 작품 〈미술가의 초상(수영장의 두 사람)Portrait of an Artist(Pool with Two Figures)〉이 기록적인 액수에 판매되며 경매 사상 가장 비싼 생존 미술가의 작품이 되었다. 이 소식이 중요했을까? 호크니는 오스카 와일드Oscar Wilde의 논평을 언급한 것 말고는 이 소식을 줄곧 무시했다. "종류를 가리지 않고 모든 예술을 사랑하는 사람은 경매인이 유일하다." 호크니에게 활력을 불어넣는 것은 항상 무엇이 됐든지 다음 작품, 다음 발견이다. 이것은 결국 창조적인 사람 누구에게나 자연스러운 태도이자 기본 심리다. 일단 뒤돌아보기 시작하면 앞을 향한 전진을 멈추게 된다. 상어에 대한 속담은 사실이다. 적어도 은유적으로는 예술가에게 적용된다. "앞을 향한 추진력이 멈추면 당신은 먹히고 만다."

호크니는 사람들이 그의 최근작이 '그럴 것'이라고 예상한 작품처

럼 보이지 않는다고 말할 때를 반항하면서 '고유한 스타일'을 개발하는 것을 중요하게 생각하지 않았다(이 점에 대해서는 그가 옳다). 하지만 다른 측면에서 보면 그는 크게 달라지지 않았다. 최근에 나는 오래된 상자 바닥에서 25년 전 우리가 나눈 첫 대화가 기록된, 먼지가 부옇게 내려앉은 카세트테이프를 발견했다. 테이프를 다시 들었을 때 나는 그의 목소리가 지금보다 더 또랑또랑하긴 하지만 현재 이야기하는 내용 중 많은 부분을 이미 당시에도 말했다는 사실을 깨달았다. 예를 들면, 호크니는 사진의 부족한 점과 드로잉의 가치에 대한 이야기를 이미 예전부터 하고 있었다. 하지만 종종 그는 이전에 어느 누구도 생각한 적 없던 그리고 앞으로 어느 누구도 할 것 같지 않은 전혀 뜻밖의 이야기를 하기도 했다.

예상을 벗어나는 호크니의 이야기는 지금도 여전히 진행 중이다. 2020년 10월 어느 날 아침 자판을 두드리며 이 글을 쓰고 있던 때 노르망디에서 두 점의 새로운 작품 이미지와 함께 이메일이 도착했다. 호크니가 최근에 그린 그림들은 계속해서 그와 나에게 새로운 생각을 불러일으킨다. 미술과 미술가들에게 초점을 맞춰 글을 쓰는 사람인 나는 새로운 주제나 참신한 작품 또는 역사적 시기가 갖고 있는 에너지에서 자극을 받아 계속해서 앞으로 나가게 된다. 내가 글을 쓴 미술가들 중 일부는 작고한 지 오래된 인물이지만 거의 친구처럼 느껴진다. (의심할 여지없이 이것은 전기 작가가 갖는 환상이다.) 하지만 동시대 미술가의 경우는 다른데, 왜냐하면 그들과 그들의 작품이 아직 성장 중이기 때문이다.

이것이 생존 인물의 전기가 미심쩍은 기획이 되는 이유다. 루시언 프로이트Lucian Freud는 '삶이 아직 지속되고 있다'는 이유로 그의 삶을 글로 쓴다는 생각에 반대했다. 게다가 호크니의 지적처럼 프로이트는 대부분의 시간을 작업실에서 보냈고 작업실에서 일어나는 일, 그러니까 보고 생각하고 그림을 그리는 일은 "전기에서 아주 잘 전달되기가 어렵다." 물론 이것은 호크니의 경우에도 해당된다. 호크니의 삶과 미술은 내가 글을 쓰고 있는 이 실제 시간 속에서 여전히 진화해 가고 있다. 그러므로 이 글은 전기가 아니다. 이 글은 작품과 대화, 그 안에서 드러나는 새로운 전망, 그리고 그것들이 내 마음속에서 일으키는 생각을 기록한 일기에 가깝다.

호크니를 다룬 책과 호크니와 함께 쓴 책, 두 권의 책을 쓴 뒤라 나는 호크니와 그의 작품을 안다고 생각했을 수 있다. 하지만 지난 2년에 걸쳐 그의 작품과 생각은 전혀 예상치 못한 방향으로 나를 데려갔다. 나를 지질학적으로, 천문학적으로, 문학과 광학, 유체 역학으로 이끌었다. 그 사이 전 세계는 극심한 대유행병을 겪고 있다. 이 상황은 우리의 관점을 근본적으로 바꾸어 놓았다. 이 새로운 풍경이 바로 이 책의 주제다. 나의 오랜 친구가 말하고 행한 새로운 일들과 그것이 내게 불러일으킨 생각과 느낌들이 바로 이 책이 이야기하고자 하는 바다.

<center>╳</center>

　　하지만 프랑스에서 호크니가 지내는 새로운 삶을 이해하려면 그가 프랑스로 이주하기 전 수년 수개월 동안 어떤 일을 해 왔는지를 아는 것이 도움이 된다. 60여 년에 이르는 화업 내내 그는 거듭 분출하는 열정에 이끌려 앞으로 나아갔다. 그는 이전 조수였던 리처드 슈미트Richard Schmidt의 말을 즐겨 인용한다. 슈미트는 "호크니, 당신에게 필요한 건 프로젝트예요!"라고 이야기하곤 했다. 나는 그것이 어떤 느낌인지를 안다. 나는 내가 써야 할 책과 더 깊이 파고들 주제를 빼놓고는 이렇다 할 목표가 없는 사람에 가깝다. 나는 무언가 새로운 것을 배우거나 실행하는 것을 필요로 하는 것 같다. 그리고 호크니 역시 그렇지 않을까 하고 추측한다.

　　호크니에게 그런 과제는 대개 새로운 작업 주기의 형태를 띤다. 2013년 말부터 2016년에 이르는 시기는 한 점의 회화가 아닌 일군을 이루는 작품 〈82점의 초상화와 한 점의 정물화82 Portraits and One Still Life〉 연작으로 채워졌다. 이와 같은 계획은 한 그림에서 다음 그림으로 이어지며 전개되지만 종종 연구의 형식을 띠기도 한다. 그의 가장 야심 찬 계획 중 하나인 미술사 연구는 2001년 책 『명화의 비밀Secret Knowledge』과 이어서 우리가 함께 쓴 책 『그림의 역사』의 출간으로 이어졌는데, 이것은 기본적으로 역사 연구였다. (이 연구가 새로운 회화와 드로잉 연작도 낳긴 했지만 말이다.) 마찬가지로 2017년 파벨 플로렌스키의 발견은 일군의 작품들을 촉발했다. 호크니는 이 작품들을 통해 그가 앞서 만든 이미지와 옛 거장들 중 몇몇의 작품들을 다시 살펴 공간을 확장하고 전통

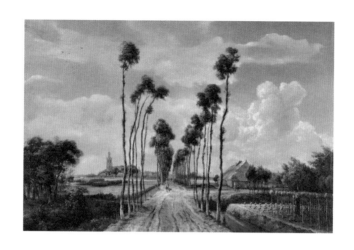

마인데르트 호베마,
〈미델하르니스의 가로수길〉,
1689

적인 서구 회화가 가진 직사각형 형태와 직각의 모서리에서 벗어났다.

호크니가 이런 방식으로 해체한 작품 중 하나가 17세기 네덜란드 풍경화가 마인데르트 호베마Meindert Hobbema의 〈미델하르니스의 가로수길The Avenue at Middelharnis〉이다. 어느 토요일 오후 전화 통화에서 호크니는 내게 늘 이 작품을 사랑했다고 설명했다. 호베마의 작품은 런던의 내셔널 갤러리에 소장되어 있다. 그는 이 작품의 시점이 하나가 아닌 두 개라는 사실을 이미 오래전에 간파했다. "나무들이 관람자와 매우 가까이 있습니다. 그렇지 않은가요? 따라서 우리는 이 작품을 **바라볼** 뿐 아니라 **올려다**봅니다." 호베마 작품의 풍경을 6개의 성형 캔버스shaped canvas 위에 그린 호크니의 작품은 기존 작품의 공간 해체와 연구를 결합한 것으로, 관람자가 마치 그 공간 속으로 걸어 들어가는 것 같은 느낌을 불러일으킨다. 관람자는 좌우를 살피고 하늘 위를 올려다보고 또 길 아래를 내려다보면서 가로수길을 따라 걸어간다. "그저 모서리 부분을 잘라냈을 뿐인데 큰 효과를 거둘 수 있었습니다. 이제 그 모서리들을 **통해서** 아주 다양한 방식으로 공간을 구성할 수 있고 만들 수 있기 때문입니

〈호베마풍의 키 큰 네덜란드 나무들(유용한 지식)〉,
2017

다! 나는 이 사실에 아주 흥분되었습니다."

오래전에 세상을 뜬 한 러시아인의 에세이에서 촉발된 흥분이 그
해 남은 기간 내내 이어졌다. 그리고 이 자극은 주목할 만한 회화 연작
으로 이어졌다. 호크니가 '디지털 드로잉'이라고 이름 붙인 이 연작은
컴퓨터 스크린상에서 조합한 수많은 사진들로 이루어진 가상의 콜라주
였다. 2018년 가을 호크니는 다시 런던으로 돌아왔다. 그가 웨스트민스
터 사원을 위해 디자인한 스테인드글라스 창을 공개하는 행사가 있었기
때문이다. 이 자리는 내가 이제껏 참석했던 개막식 중 가장 특별한 기념
행사였다. 처음에는 이 유명한 고딕 성당의 익랑에서, 다음에는 친구와
가족, 그리고 드문드문 유명 미술가들이 참석한 회랑에서 축하 연회가
열렸다.

중세 아치형 구조물 아래에서 호크니는 곧바로 프랑스로 여행을
떠날 것이지만 한두 주 안에 다시 런던으로 돌아와 한동안 머물 계획
이라고 말했다. 호크니에게 장소의 변화는 종종 작업의 변화를 암시하
는 새로운 계획의 전주곡일 수 있다. 호크니는 여행 자체가 목적이 되

는 여행을 하는 경우가 거의 없다. 내가 여행을 앞둔 그에게 즐거운 휴가를 보내라고 말하자 그는 "나는 20년 동안 휴가를 보낸 적이 없다고요!"라고 말하며 불쾌해했다. 하지만 듣기에는 즐거운 짧은 여행 계획처럼 들렸다. 이 여행은 꼭 작품은 아니라 하더라도 하나의 계획으로 전환될 수 있을 새로운 주제에 대한 탐사에 가까웠다. 호크니는 런던으로 돌아오자마자 이 글의 첫머리에 실린 이메일을 보내왔고 "2019년 노르망디에서 봄을 맞기로" 했다는 거대하고 야심 찬 생각을 알렸다. 그러니까여든한 살의 호크니는 새해에 펼칠 활동을 열심히 계획하고 있었다. 그리고 머지않아 그가 마음속에 전혀 새로운 인생의 단계라는 훨씬 더 큰 포부를 품고 있다는 사실이 드러났다.

2018년 11월 초 호크니는 영국 체류 일정을 연장하기로 결심했다. 따라서 한동안 그는 켄싱턴 펨브룩 스튜디오스에 위치한 런던 집에서 지냈다. 그는 작업 중이던 초상화 연작을 계속 이어 나갔는데, 캔버스에 목탄과 크레용으로 그렸다. 나는 그와 함께 차를 마시려고 들렀다가 그가 그리고 있는 작품의 모델과 만난 적도 있다. 그는 호크니의 오랜 미술가 친구인 조나선 브라운Jonathon Brown이었다. 하루 이틀 뒤 나는 호크니보다 나이가 다소 많은 동시대 작가 리처드 스미스Richard Smith의 전시 개막식 저녁 식사 자리에서 두 사람을 만났다. 내가 도착했을 때 호크니와 그의 무리는 야외석에 앉아서 담배를 피우고 있었다. 우리는 서로 다른 테이블에 앉았기 때문에 긴 이야기를 나누지는 못했다. 며칠 뒤 저녁 식사를 함께하는 자리에서야 그의 새로운 인생 단계에 대한 전모가 분명해졌다. 그는 단순히 새해에 프랑스에서 더 많은 시간을 보내고자 했던 것이 아니다. 변화하는 계절을 담은 작품을 제작할 계획이었고 노르망디에 집까지 구입해 놓은 상태였다. 이것은 적어도 한동안은 그곳에서 생활할 계획이라는 것을 암시했다. 그의 작업실에 자리를 잡고 앉자 그는 일의 경위를 열정적으로 설명했다. 그가 이야기하는 동안 또 한 명의 손님 데이비드 도슨David Dawson이 대화를 나누는 우리의 모습을 사진 촬영했다. 도슨은 가끔씩 프로이트의 조수로 일했는데 화가이자 미술가의 눈을 가진 사진작가다. 호크니는 적절한 장소를 발견했고 즉시 집을 구입했다는 흥분으로 기분이 들떠 있었다.

〈조나선 브라운〉,
2018

호크니 그러니까 일이 이렇게 된 겁니다. 웨스트민스터 사원의 스테인드글라스 창이 공개된 다음 우리는 노르망디로 여행을 떠났습니다. 칼레를 경유해 유로 터널을 통과했죠. 우리는 옹플뢰르의 아름다운 호텔에서 묵으며 일몰을 보았습니다. 자리에 앉아 세 시간 동안 일몰을 지켜보았죠. 마치 빈센트 반 고흐 작품 속 장면 같았습니다. 모든 것을 아주 분명하게 볼 수 있었습니다. 태양이 우리 뒤편에서 모든 것을 환하게 밝히고 있었습니다.

이 이야기는 호크니를 프랑스 북서부로 유인한 요인 중 하나가 빛이라는 의미로 들린다. 그리고 미술가들에게 빛은 여행을 위한 최고의 이유가 된다(반 고흐를 남쪽 아를로 유혹한 것은 프로방스의 태양이었다). 호크니는 순간적인 충동으로 집을 구입하기로 결심했다. 하지만 지그문트 프로이트의 주장처럼 벼락을 맞지 않는 한 사건은 벌어지지 않는다.

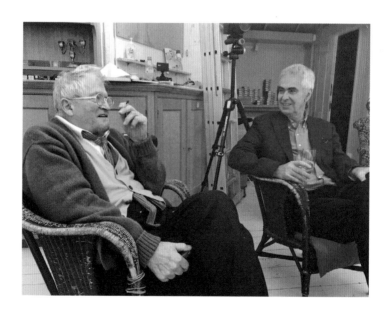

작업실의 호크니와 게이퍼드를 촬영한 데이비드 도슨의 사진,
2018

그러므로 프랑스 회화와 음식, 흡연을 포함해 프랑스식 생활을 오래 동경해 왔으며 프랑스인 조수를 두고 있는 화가가 자신이 바라는 때와 장소에서 이상적인 휴식 지점을 발견하게 되었다는 것은 분명 전적으로 우연이라고 볼 수는 없었다.

문제의 조수는 장-피에르 공살브 드 리마Jean-Pierre Gonçalves de Lima로, 애칭인 J-P로 알려져 있다. 그는 호크니의 주요 조수이면서 점차 호크니에게 없어서는 안 될 중요한 존재로 자리 잡았다. J-P는 현재에 이르기까지 긴 시간 동안 호크니 세계의 일원이었다. 1999년 호크니가 J-P를 그린 드로잉을 제작했는데, 카메라 루시다로 알려진 19세기 광학 장치로 제작한 연작 중 한 점이었다. 이 연작은 책『명화의 비밀』을 위한 연구의 전주곡이 되었다. J-P는 이미 런던에서 생활하며 음악가로 활동하고 있었다. 아코디언 연주자인 그에게는 장고 라인하르트Django Reinhardt와 스테판 그라펠리Stéphane Grappelli의 작풍을 최신 버전으로 해석해 연주하는 훌륭한 밴드가 있었다(J-P는 언젠가 내게 "그라펠리는 완벽한 천재였어요!"라고 흥분해 외쳤다). J-P와 나는 호크니의 그림뿐 아니라 이런 종류의 음악에 대해서도 열정을 공유하고 있다.

호크니와의 만남 이후 J-P의 관심사는 미술과 잉글랜드 귀퉁이의 한 지역으로 바뀌었다. 그는 브리들링턴에서 호크니 팀의 핵심 일원으로 작업실과 이동 작업에 필요한 장비 준비를 담당했다. 사실 호크니가 브리들링턴에서 왕성한 풍경화 작업을 할 수 있었던 원동력이 바로 그였다. 그렇지만 J-P의 가장 중요한 기여 중의 하나는 조너선 윌킨슨Jonathan Wilkinson을 채용한 것이다. 호크니는 윌킨슨의 전문 지식에 힘입어 전혀 새로운 미지의 영역인 첨단 기술 매체를 접할 수 있게 되었다.

호크니 우리는 옹플뢰르에서 사흘 밤을 묵었고 그런 다음 남쪽으로 내려가 바폴드로른으로 넘어갔습니다. 그곳으로 가는 길에 J-P에게 이렇게 말했습니다. "노르망디의 이곳에서 봄을 맞을 수 있을 것 같아." 그곳에서는 훨씬 더 많은 꽃을 볼 수 있을 겁니다. 그래서 그곳에 집 한 채를 빌려야 할 것 같다고 제안했죠. 다음 날 그는 부동산 중개소 몇 곳에 전화를 돌렸습니다. 파리로 돌아가던 길이었는데, 그가 가

는 도중에 집 하나를 볼 수 있다고 말했습니다. 그랑드 쿠르La Grande Cour로 불리는 집이었는데, 우리는 그 집 하나만 보았습니다. 안에 들어서자 엉망진창인 건물이 나타났습니다. 정원에는 나무집이 있었습니다. 나는 "좋아요. 이 집을 구입하겠어요!"라고 말했죠. 잠시 후 의심이 들었습니다. '춥지 않을까? 흠, 이 집은 꽤 추울 수도 있겠어.' 하지만 J-P가 이렇게 말하더군요. "내가 분명 **따뜻하게** 만들 수 있을 겁니다!"

호크니는 보헤미안과 같은 자유분방한 집단을 열렬히 지지하긴 하지만 종종 그런 생활 방식에 수반되는 불편함은 반기지 않는다. 그는 반 고흐가 아를에 마련한 작은 노란 집에서 경험한 고립을 갈망한다. 반 고흐는 자신이 다루는 주제로 둘러싸여 생활하면서 오로지 그 주제들을 그리는 일에만 몰두할 수 있었다. 하지만 호크니는 부엌의 화로 외에는 다른 난방 기구를 두지 않고 욕실도 없는 엄격하고 검소한 소박함은 동경하지 않았다. 브리들링턴에서 그는 '약간의 안락함이 있는 보헤미안의 삶'에 대한 바람을 이야기하곤 했다. 사실 향락을 즐기는 동료인 내가 볼 때 브리들링턴에서 그의 생활 환경은 쾌적하고 아늑했다.

윌킨슨이 작업실에 와서 우리와 함께 샴페인을 마셨다. 그 뒤 우리는 켄싱턴 하이 스트리트의 이탈리아 레스토랑으로 걸어갔다. 음식도 훌륭했지만 야외석이 있어 흡연이 허용되기 때문에 이 식당을 선택했다. 호크니는 생애 대부분을 도시인으로 살았다. 이스트 요크셔에서 보낸 10년 동안에도 그는 전원 지역에서 드로잉과 그림을 그리고 영상 촬영을 했지만 생활 기반은 어디까지나 바닷가 소도시였다. 하지만 지금 그는 무언가 다른 것, 즉 소박한 평온함을 찾고 있었다.

크리스마스와 신년 연휴를 보내고 난 뒤 호크니는 캘리포니아로 돌아가서 영주권을 갱신하고 캔버스에 그리는 초상화 연작을 이어 나갔다. 그는 또한 암스테르담 반 고흐 미술관에서 개최될 중요한 전시《자연의 환희The Joy of Nature》를 준비했다. 이 전시는 2019년 2월 말에 개막했고 늘 그렇듯 그가 의도하지 않았지만 대대적으로 보도되었다. 개막식에서는 각종 매체의 대단한 야단법석이 벌어졌다. 불행히도 나는 독감에 걸려서 전시를 볼 기회뿐 아니라 뜻밖에 세계적인 뉴스가 된 사건

도 놓치고 말았다. 호크니는 그를 뒤쫓는 지나치게 많은 사람들과 함께 호텔 승강기에 갇혔고 네덜란드 소방관들이 결국 그들을 구해 주었다. 이 사건만큼 더 훌륭한 뉴스거리는 없었을 것이다. 사실 호크니는 이후 그의 홍보 담당자에게 승강기가 오작동되도록 준비해 주어서 고맙다며 짓궂게 말하기도 했다. 그럼에도 이 사건은 그의 명성이 갖는 파급력을 보여 주었다. 호크니의 명성은 다른 예술가들이 닿을 수 없는 범위까지 미친다. 이를테면 제프 쿤스Jeff Koons나 게르하르트 리히터Gerhard Richter 또는 데미언 허스트Damien Hirst가 같은 방식으로 불편한 상황에 처했을 때 이런 미디어의 소동이 벌어지리라고는 상상하기 어렵다.

호크니의 오랜 친구 멜빈 브래그Melvyn Bragg는 언젠가 내게 다음과 같이 말했다. "호크니는 미술 학교를 졸업한 이후로 거의 줄곧 유명 인사였습니다. 그건 나쁜 일은 아니지만 그렇다고 꼭 좋은 일이라고도 할 수 없죠. 그렇지만 아주 특별한 경우이기는 합니다." 그의 말은 사실이다. 다른 미술가들, 심지어 매우 유명한 미술가들조차 무명의 휴지기를 경험하는 것이 일반적이다. 한 예로 프랜시스 베이컨Francis Bacon은 30대

보도 사진을 위해 포즈를 취하고 있는
호크니와 네덜란드 소방관들,
2019년 2월

중반이 되기 전까지 그다지 주목받지 못했다. 하지만 호크니는 근 60년 동안 관심의 초점에서 벗어난 적이 없었다.

대화를 나누며 즐거운 시간을 보내고자 작업실을 방문하는 사람들의 끝없는 행렬로 스트레스를 받은 순간 호크니는 한탄했다. "나는 유명하다는 것이 싫어요!" (J-P는 곧장 "프리마 돈나군요!"라고 외쳤다.) 호크니는 오랜 기간 높은 명성 속에서 생활해 왔고 미술계를 뛰어넘어 인정받는 요소를 갖고 있었다. 이 요소는 그의 예술뿐 아니라 그의 존재 자체, 즉 그의 목소리, 재치, 외모와도 관계가 있었다. 많은 미술가들이 제임스 애벗 맥닐 휘슬러James Abbott McNeill Whistler의 외알 안경과 백발, 길버트 앤 조지Gilbert & George의 단추를 채워 입은 정장 같은 독특한 '외양'을 발전시켜 왔다. 하지만 호크니는 오랜 기간에 걸쳐 일련의 독특한 패션 스타일을 발전시켜 왔다. 그의 패션 스타일은 하나하나 상당히 달라 보이지만 모두 그만의 스타일로 식별될 수 있다. 호크니가 착용했던 1960년대의 의상, 1970년대의 벨벳 재킷과 나비 넥타이, 1990년대의 풍성하고 헐렁한 옷은 그가 최근 평상시에 착용하는 납작한 모자, 노란색 안경, 디자이너 브랜드 니트와는 거의 공통점이 없다. 하지만 그 옷들은 모두 다른 누구의 옷이 아닌 호크니의 옷처럼 보인다. 나는 호크니의 개인 스타일이 자신이 좋아하는 대로 옷을 입고자 하는 욕구와 다른 사람들이 좋아하는 것에 대한 무관심에서 자연스럽게 생겨났으리라고 짐작한다. 현재 유행에 대한 그의 관점은 사진에 대한 그의 견해와 유사하다. 대체로 유행 현상은 호크니에게 그다지 흥미롭지 않다.

호크니 지금은 모든 사람들이 운동복을 입고 다닙니다. 내가 볼 때 패션은 따분해졌습니다. 내가 60세쯤이었을 때 청바지를 입은 70세 남성을 보면 '저런, 10대처럼 보이려고 하네'라고 생각하곤 했지만 이제는 모두가 청바지를 입죠. 80세 먹은 사람마저도요. 나는 그렇지 않습니다. 나는 청바지는 한 벌도 갖고 있지 않습니다.

호크니의 목소리 톤과 표현 방식 역시 특징적이다. 매우 독특해서 글로 읽어도 크게 들리는 것 같다. 반대주의와 그가 말하는 '유쾌한 뻔뻔스러움' 역시 아버지 케네스 호크니Kenneth Hockney로부터 물려받은 본

능적인 특성에 속한다. 케네스 호크니는 핵무기에 반대하는 시위였던 올더마스턴 대행진Aldermaston marches에 참여했고 직접 만든 흡연 반대 현수막을 들고 행진에 나섰다.

> **호크니** 나에게는 선전가의 면모가 조금 있습니다. 아버지로부터 물려받은 것이죠. 오랜 친구 헨리 겔트잘러Henry Geldzahler는 내가 항상 '내가 옳다는 거 알아'라고 말한다고 주장하곤 했죠.

1995년에 녹음한 테이프에 대해서 호크니가 내게 던진 첫마디는 다음과 같았다. "늘 그렇듯이 사람들은 완전히 오해했습니다." 테이프 속 그는 소위 회화의 죽음과 사진의 출현에 대해서 이야기하고 있었다. 반대 입장을 취하는 경향은 유전적인 것이긴 하지만 예술가에게는 엄청난 자산이 된다. 10년 단위로 요동치는 미술계의 유행을 헤치고 독자적인 노선을 꾸준히 추구해 나가는 데는 내면의 상당한 자신감이 요구된다. 그럼에도 호크니의 명성이 폭넓게 오랜 시간 지속되는 이유는 그 자신조차 이해하기 힘들다. 오래전 BBC와의 인터뷰에서 그는 "호크니 씨, 당신의 엄청난 인기의 요인이 무엇이라고 생각합니까?"라는 질문을 받았다. 잠시 정적이 흐른 뒤 그는 다음과 같이 고백했다. "잘 모르겠습니다." 그의 유명세는 분명 선물인 동시에 부담일 수 있다. 아마도 이 점이 (비현실적으로 느껴지겠지만) 그가 사회적 고독을 갈망하는 이유 중 하나일 것이다.

승강기 사건이 일어나고 며칠 뒤인 2019년 3월 초, 호크니와 J-P, 윌킨슨은 그랑드 쿠르에 있었다. 그들이 그곳에 도착하자마자 나의 이메일 편지함에 일련의 그림들이 연이어서 들어오기 시작했다. 그 이메일의 제목은 대부분 '제목 없음'이었다. 이후 몇 달 동안 호크니는 〈바이외 태피스트리〉처럼 그림 안에서 주로 자신의 이야기를 들려주었다. 휴일을 맞은 아이처럼 그는 아침 일찍 일어나 자신이 발견한 흥미진진한 새로운 장소를 탐험하기 시작했다.

호크니가 매우 행복해하고 또 한편 매우 왕성한 작업 활동을 펼치는 것이 분명해서 나와 그의 많은 친구들은 그의 평화를 방해하고 싶지 않았다. 몇 달이 지났다. 2019년 7월 아내 조세핀과 나는 전혀 다른 일

로 브르타뉴에 갔다. 또 다른 책을 준비하기 위해 카르나크 근방의 선사시대 유적을 보러 간 참이었다. 우리는 선돌과 브르타뉴 해안을 살피면서 즐거운 시간을 보냈다. 출발하기 전 지도를 훑을 때 호크니의 새 집이 멀지 않은 곳에 있다는 생각이 퍼뜩 떠올랐다. 나는 충동적으로 잠시 들를 수 있을지를 묻는 메시지를 보냈다.

곧 호크니로부터 와서 머물러도 된다는 초청의 문자가 왔다(그의 집에는 손님방이 없기 때문에 나는 근처 농가에 묵어야 했다). 조세핀은 일 때문에 집으로 돌아갔고 나는 돌드브르타뉴에서 횡단 기차를 탔다.

지도상으로는 꽤 가까워 보였지만 여정은 대단히 느긋했다. 어느 순간 객차가 그랑빌 역에 들어섰고 방향을 바꾸어 다시 천천히 출발할 때까지 족히 30분을 기다렸다. 그사이 윌킨슨에게 문자 메시지를 보내 기차가 지나는 경로에 있는 캉 역에서 만나기로 했다.

호크니 일행은 윌킨슨이 운전한 차를 타고 역 앞마당에 도착했고 나는 그들과 합류했다. 호크니는 그의 '영지'로 가는 동안 그다지 이야

〈강아지 루비〉,
2019

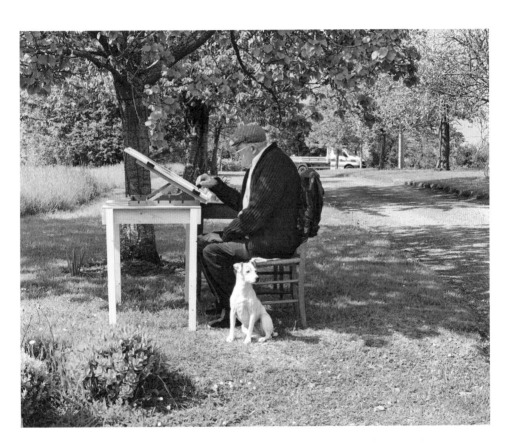

'여기서 나는 강아지 루비와 함께 집을 그리고 있습니다',
2019년 4월 29일

〈서쪽을 바라보는 집 앞에서〉,
2019

기를 많이 하지 않았는데, 내가 뒷좌석에 앉아 있어서 내 말을 잘 들을 수 없기 때문인 것 같았다. 하지만 그랑드 쿠르에 도착하자마자 그는 돌변했다. 차에서 내린 호크니는 자신의 새로운 작업실 방문을 제안했고 곧장 대화가 시작되었다.

2
Studio work

작업실과 작업

호크니 J-P는 12월 15일에 이곳에 왔고 1월 7일에 열쇠를 넘겨받아 이 집으로 이사 왔습니다. 1월 15일에 인부들이 작업실 개조 작업을 시작했습니다. J-P는 최대한 작업을 빨리 마무리하고 싶어서 인부들에게 재잘대고 재잘대고 재잘댔죠. ('재잘대다'는 호크니가 즐겨 쓰는 단어로 상대가 굴복할 때까지 끊임없이 무언가에 대해 이야기하는 것을 의미한다.) 그는 이렇게 말했어요. "이곳은 데이비드 호크니를 위한 작업실이에요. 그는 2019년 봄을 이곳에서 맞고 싶어 해요. 2020년 봄이 아니라고요!" 지금은 그 사람들이 구글에서 나에 대한 정보를 찾아보고 봄을 주제로 그린 작품들을 볼 수 있겠죠.

J-P는 작업실을 완성하기 위해서 일을 보다 신속하게 정리해 주는 공증인을 활용했습니다. 작업실은 3개월 만에 마무리되었습니다. J-P는 관계 당국의 도움을 필요로 했는데, 그 도움이 없었다면 4~5개월이 걸렸을지도 모릅니다. 하지만 그는 일을 밀어붙였고 공증인은 거기에 동의했습니다. 한동안 그는 14명의 서로 다른 도급자와 계약해 이곳에 14대의 트럭을 집결시켰고 모든 일을 처리했습니다. 대단한 일을 해낸 겁니다. 이곳을 굉장히 멋진 곳으로 탈바꿈시켰죠!

3월 초 내가 도착했을 때는 내부에 계단이 없었습니다. 그 전 주 끝 무렵에 겨우 바닥을 깐 상태였죠. 주변에서는 여전히 많은 인부들이 일하고 있었습니다. 하지만 나는 첫 번째 콘서티나(*아코디언의 일종)형 드로잉을 그렸고, 3주 동안 21점의 드로잉을 그렸습니다. 어느 누구로부터도 방해를 받는 일이 없었기 때문입니다. 밤에는 다음에 어떤 작업을 할지 계획하면서 잠자리에 들었습니다. 그러니까 머릿속이 항상 작업에 대한 생각으로 차 있었던 셈이죠. 만약 찾아오는 손님들이 더 많았다면 그 드로잉들을 그렇게 빠른 속도로 그릴 수 있었을지는 확신할 수 없습니다.

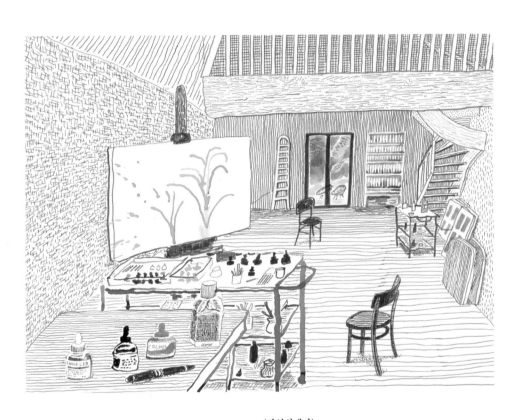

〈작업실에서〉,
2019

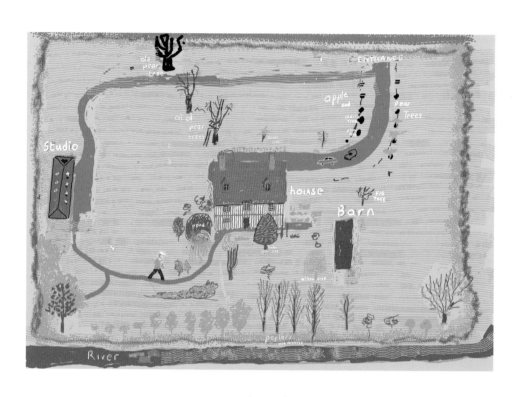

⟨No. 641⟩,
2020년 11월 27일

미술가의 작업실은 저마다 다르다. 그들의 개성과 습관, 그리고 무엇보다 해야 하는 일, 곧 작업을 반영하기 때문이다. 크기가 큰 곳도 있고 작은 곳도 있으며, 잘 정돈된 곳이 있는가 하면 무질서한 곳도 있다. 내가 본 호크니의 작업실들은 (이번 작업실이 다섯 번째 작업실이다) 저마다 독특한 특성을 갖고 있었다. 브리들링턴에서는 자신이 살고 있는 집 처마 아래 숨기듯 마련한 비좁고 임시로 만들어진 공간에서 작업을 하기 시작했다. 그 집은 이전에 작은 호텔로 사용되던 건물이었다. 그 뒤 그가 진행하는 작품의 규모와 의욕이 커지면서 작품들을 그릴 수 있는 더 큰 공간이 필요해졌다. J-P는 거대한 규모의 두 번째 작업실을 생각해 냈다. 두 번째 작업실은 산업 단지에 위치한 널찍한 공간으로, 그곳에서 2012년 런던 왕립 미술아카데미에서 개최한 호크니의 개인전《더 큰 그림A Bigger Picture》에 소개된 대규모 회화 작품이 제작되었다.

노르망디 전원 지역에 자리 잡은 작업실은 다른 중요한 미술가들의 경우와 마찬가지로 태도와 창작 리듬, 실질적인 필요조건의 측면에서 독특한 화가에 적합한 작업 환경을 갖추었다. 게다가 이 공간은 지금 이 순간, 다시 말해 80대의 호크니의 요구 사항과 관심에 완벽하게 부합했다. 이 작업실은 자연에 둘러싸여 고요함과 살아 있는 식물들 한가운데 폭 파묻혀 있었다.

마틴 게이퍼드(이하 게이퍼드) 폴 세잔의 엑상프로방스 작업실과 한층 닮았네요. 세잔의 작업실은 나무로 둘러싸여 있었고 그림의 주제와 가까운 곳에 자리 잡고 있었죠. 그는 캔버스와 물감을 들고 그림의 주제가 있는 곳까지 걸어갈 수 있었습니다.

호크니 그곳에 가서 세잔이 작업한 곳을 본 적 있습니다. 그렇게 넓은 곳은 아니었죠. 하지만 북쪽 빛이 들어오는 **적절한** 곳이었습니다. 나는 이곳에서 **나의** 주제들로 둘러싸인 **한가운데**에 있습니다. 때로는 야외에서 작업을 합니다. 예를 들면, 야외에서 실물을 관찰하면서, 나무를 보면서 드로잉을 그리기 시작하지만 그런 다음에는 실내에서 자갈길과 길을 표현하는 점을 찍죠. 그 작업에 꽤 긴 시간이 걸립니다.

〈입구〉,
2019

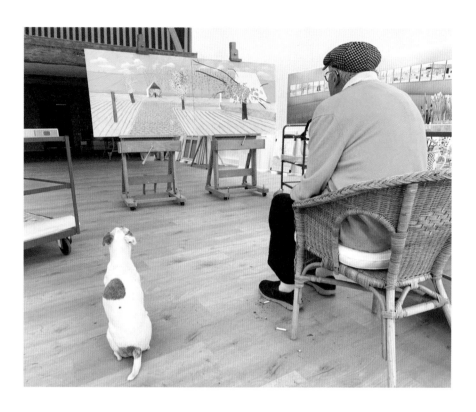

루비와 작업실에서,
2019년 5월

J-P가 처음 이곳에 왔을 때, 그는 내게 이곳에서는 어디로든 차를 타고 나갈 필요가 없을 거라고 말했습니다. 반면 브리들링턴에서는 내가 그리고자 하는 주제가 있는 곳에 가려면 차를 타야 했습니다. 그것이 우리가 이곳을 택한 이유입니다. 그것은 엄청난 차이를 만듭니다. 내가 나무를 더 잘 이해하게 된 이유이기도 하죠. 나는 **늘** 나무들을 바라봅니다. **항상** 그렇습니다. 오늘 오후에는 사과나무와 배나무를 그릴 수 있습니다. 이제 그 나무들에 열매가 달려 있죠. 나무는 대단히 매력적입니다. 나무는 가장 큰 식물이죠. 사람들처럼 저마다 다릅니다. 잎사귀도 하나하나 모두 다릅니다. 요크셔에 있을 때 하루는

누군가 우리에게 왜 항상 나무를 촬영하느냐고 물었습니다. 그는 나무가 모두 똑같다고 생각했던 겁니다!

게이퍼드 그것이 바로 일반적인 관점이 아닐까요.

호크니 그렇죠. 로널드 레이건은 우리가 미국삼나무 한 그루를 보면 그 나무들을 모두 본 것이라고 말했습니다. 하지만 실제로 나무들은 우리 사람들처럼 저마다 다릅니다. 나무에 둘러싸인 채 그 나무들을 살펴보며 하나씩 알아가다 보면 나무들의 생김새가 왜 지금과 같은 모양인지, 그 이유가 무엇인지를 깨닫게 됩니다. 나무는 새 둥지처럼 보이지만 새 둥지는 아니죠. 실제로 새 둥지는 나무를 죽입니다. 우리는 사람들이 몇 그루에 대해 이미 죽은 나무라고 이야기하는 것을 들었지만 그 나무들은 아직 살아 있습니다. 여전히 많은 잎사귀들이 돋아나고 있죠. 오른쪽 나무는 벚나무이고 가장 먼저 꽃을 피웁니다. 3월 말에 꽃이 피죠. 그다음으로 배꽃과 사과꽃이 차례대로 핍니다. 이곳에는 사과주 길이 있습니다. 차를 타고 만개한 사과나무 사이를 지나갈 수 있죠. 아름답습니다. 대부분의 나무들이 과수원에서 함께 무리를 이루고 있습니다.

지금 이 순간 나는 이런 곳에 머물 필요가 있습니다. 10년 전 브리들링턴 작업실 임대 계약서에 서명했을 때 나는 스무 살은 더 젊어진 것 같았습니다. 그리고 이곳에서도 똑같은 일이 일어났습니다. 활력을 되찾은 것 같았죠. 이곳이 내게 새로운 삶을 가져다주었습니다. 이전에는 지팡이를 짚고 걸었지만 이곳에 온 이후로는 지팡이를 잊어버렸습니다. 최근에 로스앤젤레스에 갔을 때에는 지팡이를 가져가야 한다는 것을 잊어버릴 정도였죠. 나는 이곳에서 운동을 더 많이 합니다. 핸드폰에서 계산되는 걸음 수를 보면 알 수 있어요. 이 집에서 작업실로 걸어가는 것만으로도 하루에 약 2킬로미터 정도를 걷게 됩니다. 그리고 이 정원에서도 꽤 긴 거리를 걷습니다. 주변을 돌면 3킬로미터 정도는 너끈히 걸을 수 있습니다. 때때로 나는 이곳에서 작업실로 가기 전에 정문으로 걸어가서 목초지를 가로질러 작은 강가로 걸어 내려갑니다. 이 건물을 벗어나면 뜻밖의 즐거움을 얻습니다! 아름다

운 작은 길들이 나타나는데 어느 길로 걸어가든 (하나같이) 모두 아름답습니다. 대부분의 길은 아주 작은 길이죠. 고속도로도 약 110킬로미터 정도 떨어져 있어서 2시간 15분이면 파리에 갈 수 있습니다. J-P는 몇 번 다녀왔습니다. 지금도 파리에 있죠. 그는 잠시 쉬기 위해 파리에 갔습니다. 하지만 나는 이곳에 온 이후 파리에 그다지 많이 가지 않았습니다.

나는 진정한 낙원을 찾았다고 생각합니다. 지금 이곳은 내게 완벽합니다. 나는 다른 사람들이 무엇을 하고 있는지에 대해서는 이제 그다지 관심 없습니다. 나는 나의 작업에만 관심이 있을 뿐입니다. 나는 지금 무언가를 시작하려는 순간에 서 있는 것 같습니다. 새로운 드로잉 방식에 다가가고 있죠. 이곳에서 그 작업을 할 수 있습니다. 런던, 파리, 뉴욕 등 다른 곳에서는 할 수 없는 일이죠. 바로 이런 곳이어야 합니다.

<p style="text-align:center">✕</p>

호크니는 가정적인 사람이다. 그의 다양한 주거지는 항상 안락하고 매력적이다. 집의 다른 부분, 가령 로스앤젤레스 집의 수영장, 정원, 널찍한 거실 겸 식당에도 관심을 쏟긴 했지만 그가 주로 시간을 보내는 곳, 즉 그의 생활의 중심지는 작업실이다. 작업실은 호크니가 작업을 하는 공간이자 대체로 사색에 잠기는 공간이다. 그의 사색의 대상은 주로 그의 그림이다. 그는 그림을 그리는 사이사이에 앉거나 바라보거나 담배를 피우기 위해 잠시 멈춘다. 오후에는 종종 작업실로 돌아와서 그린 그림들을 그저 물끄러미 응시한다. 호크니의 동료 미술가 타키타 딘Tacita Dean은 잉글랜드 출신으로 현재 로스앤젤레스에 거주하고 있다. 그는 2016년 호크니의 영상 초상화를 제작했다. 딘의 영상 초상화는 그 자체가 본질적으로 역설적인 기획이다. 이 작품은 로스앤젤레스 작업실의 호크니를 담은 16분 길이의 영상으로, 작품 속 호크니는 그가 많은 시간 동안 하는 일, 즉 담배를 피우고 주변 벽에 걸린 자신의 작품에 대해 골똘히 생각하는 모습을 보여 준다. 많은 일이 일어나지는 않는다. 그는 그저 뻐끔뻐끔 담배를 피우다가 어느 때는 자신이 떠올린 생각에 소리 내 웃는다. 우리는 생각에 잠긴 그의 모습을 본다. 아마도 방금 제작을 마친, 곧 왕립 미술아카데미에서 전시할 82점의 초상화 연작에 대해 곰

곰이 생각하고 있었을 것이다. (딘의 어린 아들을 묘사한 작품을 포함해) 일부 작품이 그의 뒤쪽 벽에 걸려 있다.

호크니 한번은 오거스터스 존Augustus John의 전기를 읽었습니다. 나는 그가 작업을 하면서, 그리고 작업을 준비하면서 작업실 밖에서 너무 많은 시간을 보냈다고 생각했습니다. 그것은 **작업실**에서 이루어진 작업이 아니었습니다.

브리들링턴의 초창기 시절을 다룬 브루노 볼하임Bruno Wollheim의 유쾌한 영화 〈더 큰 그림A Bigger Picture〉의 편집 과정에서 제외된 부분 중에는 어느 날 저녁 다락방 작업실에서 촬영한 장면이 있다. 이 장면에서 호크니는 자신이 완성된 작품을 바라보는 것을 즐긴다고 생각한다. "나는 그 작품들을 바라보는 것을 좋아합니다. 지금은 고인이 된 조수 모 맥더모트Mo McDermott는 '나는 두 번째로 열렬한 당신의 팬입니다'라고 말하곤 했습니다. 한동안 나는 그의 말이 나의 어머니가 첫 번째 팬이라는 뜻이라고 생각했죠. 하지만 작품들이 마음에 들지 않는다면 작업을 계속할 이유가 없을 겁니다. 그렇지 않습니까?"(이런 생각에 내포된 필연적인 결론은 다음 작품이 마지막 작품보다 나을 것이라고 생각하지 않는다면 더 이상 작업을 진행하지 않게 될 것이라는 프랑크 아우어바흐Frank Auerbach의 언급과 일맥상통한다.)

동일한 짧은 장면에서 호크니는 볼하임과 이야기를 나누던 중 이어서 다음과 같이 말한다. "사실 사람들은 그림을 혼자 힘으로 그립니다. 나는 미술가들은 항상 그렇다고 생각합니다. 주문 받은 작품의 경우에도 자신의 방식으로 작업을 하죠." 호크니는 내게도 비슷한 이야기를, 즉 사람들이 자신의 작품을 구입하고 수집하며, 그것이 필요한 한 과정이라는 점을 이해한다고 이야기했다. "하지만 정말로 나는 그 작품들 모두 나의 작품이라고 생각합니다." 미술가들이 자신의 작품에 대해 취하는 전혀 다른 두 가지 태도가 있다. 작품을 완성하자마자 관심을 잃는 부류가 있는가 하면, 반대로 호크니나 반 고흐처럼 자신이 제작한 작품들로 둘러싸이는 것을 좋아하는 부류도 있다.

몇 년 전 채널 4Channel 4의 방송인 존 스노우Jon Snow와의 인터뷰에

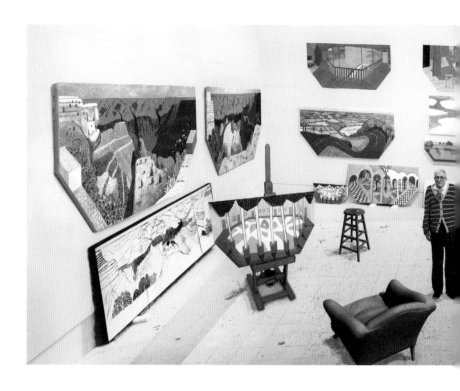

서 호크니는 이렇게 말했다. "로스앤젤레스에서 지내는 요즘 실상 작업실에만 틀어박혀 지냅니다. 그것이야말로 내가 하고 싶은 일의 전부이기 때문입니다." 지난 몇 년 동안 호크니가 진행하고 있는 한 연작은 바로 이 작업실 공간과 그 공간 안에서 자라나는 생각들, 물리적인 공간뿐 아니라 정신적인 공간이기도 한 방식, 다시 말해 그림을 그리는 곳이지만 그림이 구상되는 곳이자 이전에 제작한 그림으로부터 다음 그림이 발전되는 곳이기도 한 작업실 공간에 대한 고찰이다. 호크니가 사진 드로잉이라고 부르는 이 작품들 중 일부에서 몽캄 애비뉴에 위치한 작업실은 거대한 비율로 확대되고 그곳에서 그린 무수한 그림들을 포함하고 있다. 일부 작품은 작업실 자체를 재현하는데, 때로 여러 친구들과 조수, 관람객들이 가득 들어차 있다.

이 중 확대된 파노라마식 경관을 보여 주는 한 작품에서 호크니는 80세 생일을 앞둔 2017년 여름 폭풍처럼 휘몰아치듯이 작업을 하던 시

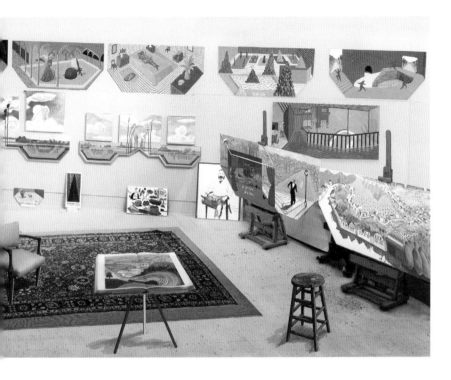

<작업실에서, 2017년 12월>,
2017

기에 제작한 회화 연작에 둘러싸인 채 중앙에 서 있다. 작품 속 그림들
은 자신의 이전 작품 일부와 호베마, 그리고 15세기 피렌체 화가 프라
안젤리코Fra Angelico 같은 미술가 선조들의 몇 작품을 다시 그린 연작이
다. 이 연작의 모든 작품에서 호크니는 전통적인 캔버스의 직각 형태를
제거하기 위해 하단 양쪽 모서리를 잘라 냄으로써 앞서 제작된 이미지
의 공간을 개방했다. 벽에 걸리거나 이젤 위에 놓인 각각의 작품은 다양
한 원근법을 담고 있어서 보는 사람을 작품의 주제로 더욱 가까이 데려
가고 그림 속 공간 내부 및 주변으로 이끈다. 한편 작업실에 놓인 각각
의 오브제 자체는 뚜렷하게 구별되는 원근법을 반영한다.

호크니 그림 속 의자들은 모두 저마다 하나의 소실점을 갖고 있습니
다. 그래서 각각의 의자를 **보게 됩니다.** 만약 방 전체를 담은 한 장의
사진이라면 그렇게 할 수 없죠.

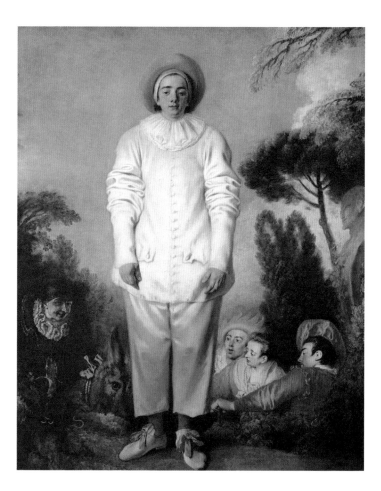

장앙투안 와토,
〈피에로(또는 '질')〉,
약 1718~1719

호크니가 스노우에게 설명했듯이 "그런 효과를 만드는 것은 숫자다. 즉 디지털 사진이다." 많은 정보를 담은 자전적인 작품 〈작업실에서, 2017년 12월〉을 제작한 전후 시기에 호크니는 이런 사진의 가능성을 윌킨슨과 함께 탐구하고 있었다. 윌킨슨은 기술적인 것과 관련된 문제 전반을 다루는 데 없어서는 안 될 조력자다.

호크니 윌킨슨은 우리에게 큰 영향을 미쳤습니다. J-P가 윌킨슨을 찾았는데, 나는 그의 도움을 얻는다면 우리가 더 많은 작품을 제작할 수 있다는 점을 깨달았습니다. 우리는 결코 과거를 뒤돌아보지 않았습니다. 우리는 인쇄기로 그리는 드로잉, 아이패드 작품, 영상 등 다양한 초상화와 풍경화를 만들었습니다. 윌킨슨은 우리의 컴퓨터 전문가입니다. 우리는 그가 필요하고 그는 이제 창조적인 우리 팀의 일원입니다. 그가 없었다면 우리는 9대의 카메라를 조립해 영화를 제작할 수 없었을 겁니다. 디지털 드로잉도 그리지 못했을 겁니다. 다루는 방법을 정확히 알고 있는 기술 전문가가 없었다면 그 프로젝트를 시작하지 못했을 겁니다. 윌킨슨은 우리가 작년에 할 수 없었던 일을 실현할 수 있게 해 주는 새로운 소프트웨어, 특히 우리가 현재 제작하고 있는 작품을 위한 새로운 기술이 매주 나오고 있다고 계속해서 말합니다. 나는 그 작업이 완성될 수만 있다면 그것이 실제로 어떻게 작동하는지에 대해서는 관심을 갖지 않습니다. 하지만 그는 내게 이렇게 말합니다. "음, 며칠은 걸렸을 텐데, 이제는 20분 안에 할 수 있죠."

머릿속으로 구상하고 직접 자신의 손으로 다양한 매체를 사용해 제작한 그림 속 서로 다른 공간들 한가운데 호크니가 서 있다. 마치 자신이 불러일으킨 경이로운 일들에 둘러싸인 프로스페로Prospero(*윌리엄 셰익스피어의 소설 『템페스트』에 등장하는 마법사) 같다. 그의 마음속에 떠오른 비교 대상은 선대의 위대한 화가 장앙투안 와토Jean-Antoine Watteau 가 1718~1719년경에 그린 피에로의 초상화다. 호크니는 글 없이 보낸 한 이메일에서 이 두 개의 이미지를 나란히 배열해 보냈다. 와토의 작품 속 고립된 인물은 종종 미술가의 자화상, 적어도 시적인 은유로 여겨졌다. 호크니는 아마도 파블로 피카소의 다음과 같은 언급에 동의할 것이

다. "내가 창작 활동을 할 때 과거의 미술가들이 내 뒤에 서 있다." (물론 피카소가 가장 많이 떠올린 미술가 중 한 사람은 다름 아닌 자기 자신일 것이다.)

하지만 2017년 12월 자신이 창조한 세계 한복판에 서 있는 미술가가 전면에 드러나는 구성을 생각했을 때 사실 호크니의 마음속에는 또 다른 선조가 자리 잡고 있었다.

호크니　내 마음속에는 귀스타브 쿠르베Gustave Courbet의 〈화가의 작업실〉이 있었습니다.

게이퍼드　미술가의 작업실은 그 자체가 풍부한 주제라고 할 수 있습니다. 작품 제작, 이미지, 외관, 리얼리티의 생산 등 온갖 종류의 주제를 엮지요. ⋯⋯

호크니　⋯⋯ 그리고 안과 밖을 엮어 줍니다.

작업실을 묘사한 회화는 유서 깊은 장르를 이룬다. 예를 들면, 17세기 네덜란드 회화에서 그런 작품들을 찾아볼 수 있다. 하지만 쿠르베의 작품은 높이 3.5미터, 폭 6미터의 크기로 새로웠다. 그는 이 작품에 "화가의 작업실: 나의 7년간의 예술적 및 도덕적 삶을 결정짓는 진정한 알레고리"라는 색다르고 시사하는 바가 풍부한 제목을 붙였다. 모순어법의 문구 '진정한 알레고리'에 대해 수백 페이지에 이르는 학문적 글들이 쓰였다. 사실상 쿠르베는 호크니처럼 자신의 작품으로 둘러싸여 있다. 쿠르베가 묘사한 작업실은 파리 오트푀유 거리에 위치한 그의 작업실로, 호크니의 가장 큰 작업실처럼 흡사 동굴 같다. (사실 이곳은 작은 중세 수도원을 개조한 곳의 일부였고, 우리가 작품에서 보는 곳은 교회의 애프스apse[교회 건축에서 입구 반대쪽 제단 뒤에 위치한 반원형 공간]에 해당하는 공간이다.)

하지만 쿠르베는 이 장면을 그릴 때 그곳에 있지 않았다. 그는 프랑스 동쪽에 위치한 고향 프랑슈콩테의 오르낭에 있었다. 따라서 그는 기억을 바탕으로 이 방을 재구성해야 했다. 그는 자신의 주변에 묘사한

귀스타브 쿠르베,
〈화가의 작업실: 나의 7년간의 예술적 및 도덕적 삶을
결정짓는 진정한 알레고리〉(부분),
1854∼1855

조르주 브라크,
〈작업실 Ⅱ〉,
1949

모델들 대부분과도 만날 수 없었다. 이들은 제목이 암시하듯 대개 그의 삶에 일조한 실존 인물들이다. 한 예로 시인이자 비평가인 샤를 보들레르Charles Baudelaire는 화면 오른쪽 끝에 앉아 있다. 이들 대부분 역시 파리에 있었다. 따라서 자신 앞에 모델이 있지 않으면 어떤 작업도 할 수 없었던 것으로 유명한 쿠르베는 자신이 앞서 제작한 이들의 초상화를 보고 그릴 수밖에 없었다. (한 예로 그는 한 수집가에게 자신이 모사할 수 있도록 특정한 작품을 보내 달라고 요청했다.) 그의 어깨 너머로 바라보는 나체의 여성은 사진을 바탕으로 그려졌다. 이 경우에도 쿠르베는 친구에게 사진을 보내 달라고 요청했다. 시골인 프랑슈콩테에서 누드 모델을 구하기가 어려웠을 테지만 그는 그림 안에 그 모델이 있어야 한다고 생각했을 것이다.

따라서 전체적으로 〈화가의 작업실〉은 자신의 로스앤젤레스 작업실을 묘사한 호크니의 사진 드로잉과 유사하다. 호크니의 작품은 과거의 작품과 새 작품을 결합한 일종의 콜라주로, 실재하는 오브제와 사람들이 결합되어 있긴 하지만 실제 작업실에서는 결코 볼 수 없는 장면이다. 쿠르베의 작품 속 공간은 텅 빈 파리 건물처럼 보인다. 쿠르베의 친구 쥘 카스타냐리Jules Castagnary는 쿠르베의 작업실을 다음과 같이 묘사했다. "구석에는 캔버스를 둘둘 말아 놓은 큰 두루마리가 있었다. 마치 조심스럽게 크기를 줄인 돛처럼 보였다. 호화로움은커녕 일상의 안락함조차 느껴지지 않았다." 하지만 이곳은 미술가의 시각적 상상력이 작동하는 (그리고 유희하는) 공간이 되었다. 이것은 미술가의 작업실을 주제로 한 장르에서 기본 테마 중 하나다. 조르주 브라크Georges Braque가 자신의 작업실을 연작의 주제로 선택한 까닭도 여기에 있다. 이 연작은 브라크가 말년에 제작한 가장 빼어난 수작이다. 이 연작에 속한 작품에는 모두 "작업실L'Atelier"이라는 간략한 제목이 붙여졌다. 공간은 유연하게 가변적이고 회화 작품은 그 작품이 제작되는 공간과 융합된다. 실질적으로 브라크는 자신의 정신세계를 그린 셈이다. 그의 정신세계는 회화에 대한 접근 방식을 넘어서서 일반적인 철학까지 아울렀다. 그는 훗날 다음과 같이 선언했다. "모든 것은 변화의 지배를 받는다. 모든 것은 환경에 따라 변한다. 그러므로 나의 어느 한 작품 속 특정한 형태가 여성의 머리나 물고기, 병, 새 또는 이 네 가지 모두를 한꺼번에 묘사한 것인지를 문

는다면 나는 확답을 줄 수 없다."

공교롭게도 브라크는 이 연작을 제작할 때 노르망디 해안의 바랑 주빌쉬르메르에서 얼마간 머물렀다. 그랑드 쿠르의 바로 북쪽에 있는 지역이다. 호크니는 브라크보다는 입체주의의 또 다른 주창자인 피카소를 훨씬 자주 언급한다. 하지만 호크니가 인용하는 피카소의 말은 호크니 자신의 말과 매우 흡사하게 들린다. 브라크가 동료 화가 장 바젠Jean Bazaine을 두고 한 언급 역시 마찬가지다. "나는 자신이 가꾸는 나무에 둘러싸인 정원사처럼 나의 캔버스들 한복판에 있다."

<center>✕</center>

호크니 집 내부를 조금 현대적으로 고치긴 했지만 여전히 뒤죽박죽입니다. J-P는 뒤죽박죽이라는 단어를 좋아합니다. 비슷한 뜻의 프랑스어는 들어보니 그리 좋지 않았습니다.

조수의 유형 역시 작업실만큼이나 다양하다. 이것은 미술가의 수만큼이나 다양한 조수가 있다는 사실을 의미한다. 주요 화가들 중 일부는 전적으로 홀로 작업한다. 이 경우 작업실에는 이젤과 물감 그리고 단 한 사람만 존재한다. 또 어떤 경우에는 작은 공장이라고 할 만큼 많은 사람들을 고용한다. 그러므로 미술가들의 작업실 인구수는 상이하다. 어떤 작업실은 매우 분주하고 사교적이어서 자연스럽게 그곳의 거주자들이 작품 안에 포함된다. 호크니의 2014년작 〈4개의 파란색 의자4 Blue Stools〉는 디지털로 그린 상상의 장면으로 로스앤젤레스 작업실에서 촬영한 사진을 바탕으로 제작되었다. 이 작품에는 윌킨슨과 J-P를 비롯해 호크니의 로스앤젤레스팀의 일원인 조너선 밀스Jonathan Mills와 다른 친구 및 지인 들이 등장한다(윌킨슨은 두 번 등장한다). 최근 호크니는 J-P와 윌킨슨을 다양한 매체로 반복해서 그렸다. 이는 프로이트가 데이비드 도슨을 반복해서 그림으로 그리고 판화로 묘사한 것과 유사하다.

조수들은 그들이 일하는 공간인 작업실처럼 그 자체가 하나의 주제를 이루며 미술의 하위 장르를 구성한다. 초상화 중 수작으로 꼽히는, 디에고 벨라스케스Diego Rodríguez de Silva Velázquez가 조수 후안 데 파레하Juan de Pareja를 그린 작품이 그 예다. 이 작품은 함께 일하고 또 종종 작업실

⟨4개의 파란색 의자⟩,
2014

루시언 프로이트,
〈엘리와 데이비드〉,
2005~2006

〈장-피에르 공살브 드 리마 I〉,
2018

내부 또는 주변에서 같이 생활하는 사람들 사이에 생길 수 있는 긴밀한 유대감을 암시한다. 르네상스 시대 베네치아에서 미술 작업은 종종 가업의 형태를 띠었다. 예를 들어, 틴토레토Tintoretto는 특히 아들 도메니코Domenico, 딸 마리에타Marietta와 함께 작업했다. 앤디 워홀Andy Warhol의 팩토리Factory의 단골 인사들은 1960년대 뉴욕 안에서 사회적, 반문화적 세계의 축소판을 이루었다. 그 세계 안에서 누군가는 그림 제작을 도왔고 또 누군가는 영화의 주연을 맡았으며 또 누군가는 그저 많은 시간을 보냈다. 그러므로 어느 작업실이든 조수들이 그 안에서 실제로 담당하는 일은 매우 다양하다. 어떤 경우에는 과거 페테르 파울 루벤스Peter Paul Rubens가 운영한 안트베르펜의 대규모 작업실에서 그랬듯이 물리적으로 작품을 제작한다. 이것은 말하자면 현재 제프 쿤스가 작업실을 운영하는 방식이다. 반면 J-P와 윌킨슨 같은 경우에는 붓 한 자루나 목탄 한 조각 손에 들지 않으면서 실질적인 방식으로 작업을 돕는다.

하지만 이들을 비롯해 호크니 주변인들은 또한 그 이상의 일을 한다. 이들은 사회적으로 그리고 감정적으로 호크니를 지지하는 체계를 구성한다. 이 체계는 호크니가 그 안에서 살아갈 수 있고 자신의 역할을 수행할 수 있는 안전한 장소가 된다. 호크니가 이야기할 때 '나'라는 단어 대신 '우리'라는 단어를 자주 사용한다는 점은 주목할 만하다. 이 언어 습관은 어느 스타 재즈 트럼펫 연주자를 연상시킨다. 그는 항상 지역의 리듬 악기 연주자와 함께 연주할 때조차 '우리'가 다음으로 어떤 곡을 연주할지를 알려 주고 관객들에게 '우리' 공연을 보러 와 줘서 감사하다고 인사한다. 호크니는 자신의 팀을 밴드처럼 생각하는 경향이 있다.

이것은 미켈란젤로 부오나로티Michelangelo Buonarroti의 생활 방식이기도 했다. 미켈란젤로는 프레스코화를 위한 회반죽 표면을 준비하는 등의 특정 작업을 수행할 뿐 아니라 친밀한 집단, 즉 모두 남성으로 대체된 가족을 구성하는 조수들을 주변에 두었다. 미켈란젤로는 그들과 함께 여행하고 생활했으며 그들이 아프면 염려하고 그들의 죽음에 대해 가슴 아파했다.

호크니 나라면 미켈란젤로의 세계를 즐겼을지도 모르겠군요. 많은 미술가들이 자신에게 중요한 조수들을 둡니다. 레오나르도 다 빈치에게

는 살라이Salai가 있었죠. 살라이가 도둑질을 했지만 레오나르도는 그를 용서했습니다. 내게는 모 맥더모트가 살라이 같은 존재였습니다. 맥더모트가 그런 짓을 저질렀지만 나는 **그를** 용서해 주었습니다.

맥더모트는 호크니 밑에서 가장 오랜 기간 일한 조수다. 그는 1962년부터 (음주로) 사망한 1988년까지 간헐적으로 일했다. 맥더모트 본인이 예술가였지만 그는 프로이트가 '의욕'이라고 불렀던 영역에서도 비슷한 비중의 역할을 담당했다. 조수들은 종종 실질적인 측면만큼이나 감정적, 심리적인 측면에서 중요한 존재일 수 있다.

호크니 맥더모트는 익살스러운 말장난과 재미있는 발언이 흘러넘치는 사람이었습니다. 코벤트 가든을 위해 데이비드 웹스터 경Sir David Webster의 초상화를 그리고 있을 때 맥더모트는 그 그림을 '튤립 부스 경Sir Tulip Booth'이라고 부르곤 했습니다. 그 작품은 내가 유일하게 주문을 받아 제작한 초상화이기도 합니다. 그는 그것이 '웹스터'와 관련이 있다는 점을 기억해서 그 명칭을 생각해 냈습니다. 1950년대에 성악가 웹스터 부스Webster Booth가 있었죠. 부스는 테너 가수였고 소프라노 앤 지글러Anne Ziegler와 함께 '앤 지글러와 웹스터 부스'로 활동하며 노래를 불렀습니다. 모델인 웹스터 경 앞에 놓인 탁자에는 튤립이 담긴 꽃병이 있었습니다. 그래서 맥더모트가 그 초상화를 '튤립 부스 경'이라고 불렀던 거죠. 나는 그 명칭이 더 마음에 들었습니다. 나는 프로이트가 도슨을 그린 작품들 중 일부는 사실상 프로이트가 도슨을 향한 자신의 사랑을 관람자에게 고백한 것이라고 생각했습니다. 여성 모델의 경우는 꼭 그렇지는 않습니다. 그는 여성에 대해서는 냉정하고 무관심한 태도를 보일 수 있습니다. 하지만 도슨의 경우에는 그럴 수 없었죠. 결과적으로 도슨은 프로이트를 위한 중요한 일을 담당하고 있었습니다. 나는 그가 프로이트에게 용기를 북돋아 주었을 것이라고 확신합니다. 내게는 J-P가 있고 그 역시 내게 **용기를 불어넣어 줍니다.** 그리고 날마다 나를 웃게 만들죠.

〈No. 421〉,
2020년 7월 9일

3

La vie française: French life in the Bohemian style

프랑스적인 삶:
보헤미안 스타일의 프랑스 생활

늦은 오후 윌킨슨이 나를 차에 태우고 2~3킬로미터를 달려 농가 민박 집으로 데려다주었다. 호크니를 방문한 손님들은 대개 이곳에 묵는다. 나는 짐을 푼 뒤 저녁 식사를 위해 저녁 7시 30분쯤 다시 호크니의 집으로 갔다. 윌킨슨이 지역 상점에서 구한 고단백의 음식을 준비했다. 음식은 소박한 요크셔의 느낌과 남성성 강한 메뉴 선택을 바탕으로 프랑스의 풍미를 물씬 풍겼다. 식사는 껍데기 안에 담긴 큰 게, 큰 조각의 파테, 넉넉한 크기의 햄, 빵, 버터와 와인 한 병으로 이루어졌다. 우리는 집 밖의 연못 옆 탁자에 앉아 식사를 했다. 개구리와 귀뚜라미 울음소리가 간간이 들리는 것 빼고는 조용했다.

먹고 마시는 동안 대화의 주제는 여행과 이곳저곳을 끊임없이 옮겨 다니는 일의 어려움으로 흘러갔다. 여기에는 딜레마가 있다. 이동의 과정은 소모적이고 종종 지루하지만 목적지에서 갖는 경험은 활력을 불어넣는다.

> **호크니** 나는 렘브란트 판 레인Rembrandt Harmenszoon van Rijn의 조언을 받아들이고 있습니다. 그는 여행을 다니지 말라고 했죠. 심지어 이탈리아마저도 말이죠. 현재 로스앤젤레스에는 방해 요소가 너무 많습니다. 그곳에 가려면 11시간 동안 비행기를 타야 하는데 그런 장시간 여행을 너무 많이 하고 싶지는 않습니다. 나는 이곳에서 내가 정말로 사랑하는 장소를 발견했습니다.

나는 매우 존경하는 미국의 재즈 피아니스트 딕 웰스투드Dick Wellstood가 언젠가 했다는 말을 전했다. 그는 멋진 연주를 마친 뒤 강한 뉴욕식 억양으로 〈소프라노스The Sopranos〉(*1999년부터 2007년까지 방영

된 미국 드라마)에서 바로 튀어나온 등장인물처럼 다음과 같이 말했다. "음악 연주는 무료입니다. 나는 여행에 대해서 돈을 청구할 뿐이죠."

호크니 [웃으며] 예술가다운 말이로군요! 아주 좋은 태도입니다. 저기 봐요, 토끼예요! (토실토실한 영국 토끼와는 다르게 마르고 날렵한 토끼가 깡총깡총 뛰며 지나갔다.)

호크니는 한 조각의 뼈를 단서로 공룡 한 마리를 재조직하는 고생물학자처럼 단 하나의 표현에서 웰스투드의 성격 전반을 추측한 것처럼 보였다. 물론 호크니는 여러 곳을 여행한 조지프 말로드 윌리엄 터너Joseph Mallord William Turner와 유사했다. (집에 머물며 친숙한 장소를 그리는 것을 선호했던 존 컨스터블John Constable과는 달랐다.) 호크니는 과거에 중국과 일본, 레바논, 이집트, 브리들링턴, 로스앤젤레스 그리고 프랑스에서 자리를 잡고 작업을 했었다. 그가 1970년대 중반에 파리를 근거지로 삼았다는 사실은 종종 간과되긴 하지만 사실 이번은 그의 **두 번째** 프랑스 체류다.

게이퍼드 당신이 잉글랜드 미술가 또는 미국 미술가가 아니라면 요즘에는 프랑스 미술가라고 할 수 있을까요?

호크니 당신의 질문이 내가 어디서 사는지를 묻는 것이라면 나는 항상 내가 우연히 있게 된 곳이라고 대답하겠습니다. 나는 잉글랜드 출신의 로스앤젤레스 시민이고 지금은 프랑스에 거주하고 있죠. 그리고 프랑스 사람들에게 노르망디를 어떻게 그리는지를 보여 줄 겁니다!

게이퍼드 지금은 클로드 모네Claude Monet나 카미유 피사로Camille Pissarro처럼 시골에서 작업을 하고 있지만 프랑스에서 마련한 첫 번째 작업실은 파리에 있었습니다.

호크니 맞아요. 1973년부터 1975년까지 파리의 중심부에서 살았죠. 쿠르 드 로앙에 있는 토니 리처드슨Tony Richardson(*영국의 영화감독 겸

발튀스,
〈코메르스생앙드레의 작은 길〉,
1952~1954

연출가)의 아파트에 머물렀습니다. 그곳은 익살맞은 오래된 거리 앙시엔 코메디로와 나란히 자리 잡은 작은 뜰이었죠. 생제르맹 거리에서 불과 90미터 정도 떨어진 곳이었습니다. 창밖을 내다보면 작은 마을 같았습니다.

쿠르 드 로앙은 파리 구도심 중 현재까지 남아 있는 곳이다. 구도심은 대부분 철거되었다. 12세기 필리프 오귀스트Philippe Auguste 왕이 건설한 벽 일부가 아직 남아 있고 다른 건물들은 16세기 앙리 2세Henri II의 명으로 지어졌다. 이곳은 단순히 작은 마을처럼 보이지는 않았다. 파리를 둘러싼 아주 오래된 도심은 마치 작은 공동체 안에서 사는 것처럼 그 안에서 생활하기에 충분할 정도로 조밀했다. 호크니는 루브르 박물관 등 미술관뿐 아니라 카페나 식당, 어느 곳이든 걸어 다니는 습관을 들였다. 택시를 탈 필요가 없었다.

호크니의 친구로 1981년 중국 여행에 동행한 스티븐 스펜더Stephen Spender는 일기에서 1975년 3월 파리를 방문한 일을 서술했다. 그는 파리에 도착해서 생제르맹 거리의 조르주 당통Georges Danton 동상까지 택시를 탔다. 이 동상은 호크니가 손님들에게 찾아오라고 알려 준 랜드마크였다. 호크니는 이렇게 말하곤 했다. "그냥 그 동상을 지나와요. 그러면 나를 찾을 수 있어요." 스펜더의 언급에 따르면, 호크니의 아파트 작업실은 "발튀스Balthus가 살았던 작은 뜰"에 있었다. 어느 날 저녁 이들이 식당 라 쿠폴La Coupole을 향해 걸어갈 때 호크니는 어느 풍경을 가리키며 "발튀스의 그림과 똑같다"고 지적했다. 발튀스는 1935년부터 줄곧 쿠르 드 로앙 3번지에 거주하며 작업했다. 그는 1952년에서 1954년 사이에 〈코메르스생앙드레의 작은 길〉을 그렸다. 호크니가 이곳에 오기 불과 20년 전이었다. 이 뜰은 생제르맹 거리와 생앙드레데자르 거리를 연결하는 작은 주도로로 이어진다. 호크니와 스펜더가 저녁 식사를 하러 가기 위해 걸었던 바로 그 길이었다. 호크니는 자유분방한 삶을 사는 예술가들이 모여 있는 파리의 구도심에 살고 있었다. 과거 쿠르베의 작업실이 근처 오트푀유 거리에 있었다. 보들레르가 이 거리에서 태어났고 외젠 들라크루아Eugène Delacroix의 작업실은 퓌르스탕베르 광장에 있었다. 그리고 이 광장에는 모네와 프레데리크 바지유Frédéric Bazille의 작업실이 있었고, 피카소의 작업실 역시 가까운 그랑오귀스탱 거리에 있었다. 호크니는 1980년대에 이 광장을 주제로 포토콜라주를 제작했다.

1970년대의 시점에서 보면 그 위대한 시절은 지나간 과거이긴 했지만 꽤 가까운 과거라고 할 수 있었다. 처음에 호크니는 오래된 보헤미안 파리는 완전히 지나간 과거라고 생각했지만, 그 뒤 어쩌면 그 끄트머리 시기를 보내고 있는 것일 수도 있다는 사실을 깨달았다. 1966년 알베르토 자코메티Alberto Giacometti가 세상을 떠났고, 피카소는 그 몇십 년 전에 남프랑스로 옮겨가 그곳에서 숨을 거두었다. 하지만 호크니는 그들과 매우 유사한 생활을 하고 있었다. 그는 플로르 카페Café de Flore에서 아침 식사를 한 다음 아파트로 돌아가 점심 때까지 그림을 그리고 '근처 소박한 곳들' 중 한 곳에 가서 점심 식사를 한 뒤 오후 5~6시까지 다시 작업을 하고 이후 다시 플로르 카페나 레 되 마고Les Deux Magots 카페에 가는 일과를 보냈다.

〈파리 퓌르스탕베르 광장, 1985년 8월 7, 8, 9일〉,
1985

호크니 아주 멋진 시간이었습니다. 2년 동안 카페에만 다녔죠. 나는
그 생활이 무척 마음에 들었습니다. 카페에 가면 친구들을 모두 만날
수 있고 원하면 아무 때나 자리에서 일어나 집으로 갈 수 있기 때문
이었죠. 하지만 파리에서 지내던 마지막 해에 사람들이 나를 찾아오
기 시작했습니다. 미국 친구들, 프랑스 친구들, 잉글랜드 친구들이었
어요. 그들은 3시에 도착해서는 한밤중까지 머물곤 했습니다. 하지만
방이 딱 하나뿐이었습니다. 그림을 그리는 공간뿐이었죠. 상황이 나
빠졌습니다. 그런 일이 거의 매일 일어났습니다. 결국 나는 짐을 싸서
런던으로 돌아갔습니다.

보헤미안의 삶에서 풍부한 개성만을 눈여겨보는 사람들이 많겠지
만 호크니는 특유의 성격대로 그런 삶의 방식에서 내적 규율에 주목한
다. 즉 보헤미안들이 의욕 넘치고 매우 창조적인 사람들이기 때문에 이
규율은 분명 핵심적인 요소였을 것이다.

호크니 피카소는 1930년대에 거의 매일 밤 레 되 마고와 플로르 카페에 가곤 했습니다. 그의 작업실이 몇 분 거리에 있었죠. 하지만 그는 항상 밤 10시 50분이 되면 자리에서 일어났고 11시에는 잠자리에 들었습니다. 그는 결코 술을 많이 마시지 않았습니다. 스페인 사람치고는 좀 이상했죠. 나는 피카소가 **분명** 정해진 일과를 따랐을 것이라고 생각합니다. 왜냐하면 그는 평생 매일 작업을 했기 때문입니다. 나처럼 말이죠.

게이퍼드 실제로 당신의 일과표는 40여 년이 흐른 지금도 크게 달라 보이지 않습니다. 루브르 박물관과 카페를 방문하는 것을 제외하고는 말이죠.

〈뵈브롱엉오주 파노라마〉,
2019

호크니 음, 조금은 바뀌었습니다. 요즘은 대개 밤 9시 30분이면 잠자리에 듭니다. 그리고 거의 매일 아침 뵈브롱엉오주라 불리는 근처 마을의 작은 식당에 가죠. 프랑스에서 가장 예쁜 마을 중 하나입니다. 사실 그 식당은 노동자들이 이용하는 카페입니다. 14유로를 내면 네 가지 코스로 이루어진 식사를 할 수 있어요. 매일 양 요리가 있죠. 나는 캉 지역 방식으로 사과주와 칼바도스(*사과를 원료로 하여 제조된 브랜디)로 조리된 소의 내장 요리와 거친 질감의 돼지고기 소시지, 내장으로 만든 소시지를 먹습니다. 항상 그것들을 먹죠. 실제로 나는 로스앤젤레스에 있을 때보다 더 잘 먹고 있습니다. 그리고 호흡하기가 훨씬 더 수월합니다. 그래서 기분이 훨씬 더 좋죠. 나는 내가 천국에 있다고 생각합니다. 그러니 무슨 문제가 있겠습니까?

대화를 나누다가 호크니가 제2차 세계대전이 끝나고 몇 년이 지난 어느 날 저녁 요크셔에서 오페라와 클래식 음악, 겉만 번지르르한 파리의 밑바닥 삶을 한꺼번에 알게 되었다는 사실이 드러났다.

호크니 1940년대 말에는 뮤직홀(*노래와 춤, 촌극을 결합한 대중적인 희가극인 보드빌을 보여 주는 극장)의 인기가 여전히 대단했습니다. 아버지는 매주 토요일 저녁이면 우리를 브래드퍼드 알함브라Bradford Alhambra에 데려갔습니다. 대개 한 사람이 공연하고 나면 또 다른 사람이 나와 공연을 했습니다. 코미디언이나 곡예사 등이 나왔어요. 그리고 공연자가 누구인지를 알려 주기 위해 오케스트라가 음악을 연주했습니다. 대개 5명으로 이루어진 오케스트라였죠. 하지만 칼 로자 오페라단Carl Rosa Opera Company이 마을에 와서 〈라 보엠La Bohème〉을 공연했을 때에는 거의 20명 가까운 연주자가 있어서 강렬했습니다. 우리는 위쪽 발코니에서 아래를 내려다보았습니다. (6펜스짜리 입석표를 샀습니다.) 그래서 그곳에 몇 명의 연주자가 있는지 정확하게 셀 수 있었죠. 당시 나는 열한 살, 열두 살에 불과했지만 그 음악이 훨씬 더 훌륭하다는 점을 깨달을 수 있었습니다. 아버지는 이렇게 말했습니다. "아, 이런 저녁 공연도 있군." 아버지는 그 공연을 썩 마음에 들어 하지는 않았습니다. 저글링을 하는 사람이나 곡예사가 없었기 때문이죠. 아버지는 그런 공연을 좋아했습니다. 그리고 뮤직홀에서 펼쳐지는 공연은 대개 그런 류였습니다. 스타들뿐 아니라 온갖 종류의 공연을 선보였죠. 수년간 매일 저녁 6시와 8시 30분 두 차례에 걸쳐 공연이 펼쳐졌습니다. 내가 열다섯 살 정도가 될 때까지 공연은 계속되었습니다. 그런 다음에는 텔레비전 때문에 시들해졌죠.

내가 처음 본 오페라가 〈라 보엠〉이었습니다. 확인해 보니 1949년경에 브래드퍼드에서 공연이 있었더군요. 내가 알 수 있었던 것은 그것이 파리에 있는 예술가들을 다룬 작품이라는 것이었습니다. 당시 나는 음악에 대해서는 아무것도 몰랐지만 그 음악을 **좋아했습니다.**

게이퍼드 옛 파리 보헤미안은 가볍고 느긋한 것처럼 보였을 수 있지만 19세기부터 20세기 중반까지 많은 미술과 문학 작품 및 새로운 개

넘들이 바로 카페 탁자 주변에서 생겨났습니다. 인상주의자들과 초현실주의자들 그리고 입체주의자들이 그곳에 앉아서 이야기를 나눴을 뿐 아니라 제임스 조이스James Joyce, 어니스트 헤밍웨이Ernest Hemingway, 거트루드 스타인Gertrude Stein, F. 스콧 피츠제럴드F. Scott Fitzgerald 등 그 세대의 뛰어난 작가들 중 절반가량도 그랬죠. 보헤미안 사회가 술꾼과 파티광 무리라기보다는 두뇌 집단에 가까운 것이었다고 볼 수 있습니다. 그리고 그 예술가들이 이룬 성과의 많은 부분이 결과적으로 삶과 언어, 세계를 새로운 각도에서 보여 주었습니다. 바로 그 탁자 위에 뒤죽박죽 놓인 안경과 병, 파이프, 신문을 묘사한 브라크와 피카소의 그림이 현기증 날 정도로 급진적인 새로운 방식으로 보였던 것처럼 말이죠.

호크니 맞습니다! 그것이 바로 사람들이 필요로 하는 것, 그러니까 다른 관점에서 대상을 볼 수 있는 사람들이 아닐까요? 내 생의 대부분의 시간 동안 레닌그라드라고 불리던 도시가 있었습니다. 그리고 지금은 상트페테르부르크라고 불리죠. 레닌그라드는 그저 일시적인 변화였다는 점이 드러났지만 우리는 모두 레닌그라드를 영존하는 도시라고 생각했습니다. 그것이 바로 내가 항상 공산주의에 반대하는 이유입니다. 사람들은 당신에게 아주 멋진 미래가 올 것이니까 미래를 위해 현재를 희생해야 한다고 말하죠. 하지만 미래가 멋질지 여부를 그들이 어떻게 **알겠습니까?** 어느 누구도 알 수 없습니다. 지금 여기, 이 순간을 살아야 합니다. 영원한 것은 지금입니다. 어느 미국 대학의 정치학과도 공산주의의 몰락을 예측하지 못했다는 사실은 그들이 괴짜가 아닌 순응주의자들을 고용하고 있었다는 사실을 말해 줍니다. 음, 괴짜들도 어느 정도 필요합니다. 그것이 바로 많은 예술가들, 단지 화가뿐 아니라 여러 종류의 예술가들이 필요한 이유입니다. 그들은 삶을 또 다른 각도에서 봅니다.
과거에는 비순응주의자들이 잉글랜드와 미국에서 잘 살아남을 수 있었습니다. 보헤미안에 대해 말하자면 삶에 윤활유가 되는 돈을 가져야 한다는 사실은 모두 알고 있었지만 그것이 돈을 좇는다는 의미는 아니었습니다. 보헤미안들은 그런 측면을 다소 경시했죠. 내가 아는

뉴욕(이스트 빌리지)과 로스앤젤레스의 보헤미안 사회가 그랬습니다. 그리고 나는 그런 인생관이 마음에 들었습니다. 하지만 그 정도로 저렴한 곳은 더 이상 존재하지 않습니다. 맨해튼은 이제 대부분의 예술가들에게 너무 비싼 곳이 되었습니다. 보헤미안들은 모두 떠나 버렸죠. 내가 처음 뉴욕에 갔을 때 9번가에서 지냈습니다. 도착했을 때 사람들이 내게 이렇게 말했어요. "너는 이 전시를 봐야 해, 저 전시를 봐야 해!" 그리고 나는 그 전시들을 보았습니다. 그 전시들은 항상 흥미로웠습니다. 그리니치 빌리지에 가서 부조리극을 보기도 했습니다. 하지만 이제는 모두 사라져 버렸습니다. 스튜디오 54Studio 54 같은 것은 존재하지 않습니다. 돈이 그곳들을 차지해 버렸죠. 젊은 청년들이 이주해 들어올 수 없게 되면 도시는 죽습니다. 파리가 그렇게 됐죠. 물가가 너무 비싸졌기 때문입니다. 좋은 시절에는 청년들이 지방에서 파리로 이주해 올 수 있었습니다. 로스앤젤레스에는 보헤미안 사회가 아직 조금은 남아 있습니다. 젊은이들이 그리로 가죠. 근래에는 누구도 맨해튼에 와서 살기 힘듭니다. 하지만 로스앤젤레스로 가면 집과 차를 마련할 수 있죠. 그래서 젊은 화가들이 그곳으로 가고 있습니다. 일부는 꽤 훌륭한 미술가들이에요.

<center>✕</center>

호크니가 1973년 파리로 이주하게 된 동기 중 일부는 1960년대에 미국에서 많은 시간을 보내다가 결국 로스앤젤레스로 이주했던 이유 그리고 지금 노르망디로 이주한 이유와 같았다. 그는 늘 자신의 고국이 압박감과 좌절감을 준다고 생각했다.

호크니 잉글랜드는 따분하고 구식이죠. 이 일도 해서는 안 되고 저일도 해서는 안 되요. 그래서 오래전에 캘리포니아로 갔던 겁니다. 나는 항상 영국에는 자기 혐오와 비열한 정신이 지나치게 많다고 생각했습니다. 음, 비열한 정신은 실제로 지금 다시 생겨나고 있습니다. 내가 보기에는 그렇습니다!

호크니가 이런 이야기를 했을 때 나는 그가 실상 50년 가까이 같

은 이야기를 말해 왔다고 지적했다. 미술에 대한 호크니의 접근법은 매우 유연한 반면 잉글랜드 사람의 옹졸하고 흥을 깨는 태도와 같은 주제들에 대한 그의 관점은 매우 일관적이다. 나는 책 『현대 미술의 이단자들Modernists and Mavericks』을 위한 자료 조사를 하다가 호크니가 1966년 1월 『선데이 타임즈Sunday Times』에 정확히 거의 똑같은 불만을 표현한 사실을 발견했다. "삶은 훨씬 더 흥미진진해야 합니다. 하지만 (런던에서의) 삶은 어떤 행동이든 금지하는 규제뿐입니다. 나는 런던이 흥미롭다고 생각했었습니다. 브래드퍼드에 비하면 그렇습니다. 하지만 뉴욕이나 샌프란시스코와 비교하면 아무것도 아니죠. 나는 4월에 떠날 겁니다." 1975년 파리의 황혼을 배경으로 걸을 때에도 그는 스펜더에게 비슷한 불평을 토로했다. 스펜더의 일기에는 다음과 같이 쓰여 있다. "걸어가면서 호크니는 런던보다 파리를 훨씬 더 좋아하고, 런던은 지루하고 활기가 없으며 자정이 지나면 문 연 상점이 한 곳도 없다고 말하면서 즐기려면 비싼 나이트클럽에서 엄청난 돈을 써야 하고 카페 등이 없다는 이야기를 했다." 그러나 여기에는 역설이 있다. 호크니는 영국 생활의 청교도적인 제약을 견딜 수 없어 했다. 하지만 그 제약에서 벗어나자 그는 즉시 거의 모든 사람들이 버겁다고 여길 법한 생활 방식을 세웠다. 그는 매일 드로잉과 그림을 그리고 작업을 했다. 화가 아우어바흐도 언젠가 비꼬는 투로 자신의 고집스럽고 끝이 없는 나날의 과업에 대해 이야기를 했다.

　　"'세상에, 나는 은행이나 사무실에서 일하는 자유를 견딜 수 없을 거야. 미술 분야에서 일하자. 적어도 거기에는 시간표가 있을 테고 내가 매일 무슨 일을 하는지를 알 수 있을 거야'라고 생각해 미술에 몸담는 사람은 없을 겁니다. 나는 미술가가 되는 것이 일종의 자유라고 생각했습니다. 나는 직장인이 될 거라는 생각은 전혀 할 수 없었습니다. 하지만 자유롭고 흥미로운 활동은 내가 좀 더 일반적인 분야에 몸담았다면 했을 생활보다 훨씬 더 엄격하고 일주일 내내 일하는 삶을 내게 강요했습니다. 내가 변호사가 되었더라면 차라리 삶에 변화와 흥분이 있었을 겁니다!"

　　창조적인 사람들의 삶은 무질서해 보일 수 있고 실제로 그들의 주

변 환경이 어수선할 수도 있다. 하지만 팀 하포드Tim Harford가 책『어수선함Messy』에서 주장하듯이 "번잡함과 비정량, 조잡함, 난잡함, 비조직, 즉흥성, 불완전, 비일관성, 무작위, 모호함, 막연함, 어려움, 다양함 또는 심지어 지저분함"에도 장점은 있다. 이런 환경 안에서 통찰력이 생겨나고 발견이 이루어질 수 있다. 아마도 이것이 피카소가 "나는 찾지 않는다. 다만 발견한다"고 선언한 이유일 것이다. 당신이 하는 모든 일이 세심하게 통제되고 사전에 계획된다면 그런 일이 일어날 가능성은 줄어든다. 호크니는 17세기 시인 로버트 헤릭Robert Herrick의 시「어수선함의 기쁨Delight in Disorder」을 즐겨 인용한다. "대충 묶은 구두끈, 그 매듭에서 / 나는 거친 예의를 본다. / 나를 더욱 매혹시킨다. 예술이 / 모든 부분에서 지나치게 정확할 때보다." 반면 늘 살피지 않는다면 많은 것을 발견하지 못할 것이다. 그리고 에너지와 기술, 결단력을 갖고 있지 않다면 발견한 것으로 많은 일을 하지 못할 것이다.

　　호크니가 파리에서 찾고 있던 것 중 하나는 기술이었다. 1975년 그는 스펜더와 함께 식당 라 쿠폴로 걸어가면서 당시 영국 교육에서 일어나고 있던 기량 저하에 대해서 비판했다. 호크니는 "잉글랜드의 미술 수준에 대해 매우 화내며 말했다. …… 그가 방문했던 어떤 미술 학교에서 안내한 사람이 마치 유치원인 양 '이 방에서 학생들은 자신이 원하는 작업을 합니다'라고 말했다." 스펜더는 호크니가 그때 "용기를 내어 현대 미술을 증오한다고 말했다"고 언급했다. 하지만 호크니가 격분한 대상은 당시의 **동시대** 미술 중 일부 경향, 특히 숙련된 손의 기술의 상실이라고 말하는 것이 더 정확하다. 훗날 요하네스 페르메이르Johannes Vermeer의 걸작 〈회화의 기술The Art of Painting〉을 볼 때 호크니는 숙련된 손의 기술에 '회화의 기교'라는 명칭을 붙였다.

　　사실 호크니는 파리에 체류하는 동안 초기 모더니즘 미술의 거장들, 무엇보다도 피카소의 작품을 아주 열심히 살폈다. 하지만 그는 당시 파리 현대미술관이 보존한 조각가 콘스탄틴 브랑쿠시Constantin Brancusi의 작업실에서도 오랜 시간을 보냈다. 브랑쿠시의 작업실은 훌리오 곤살레스Julio González의 조각 작품이 전시된 방 옆에 자리했다. 호크니는 늘 곤살레스를 좋아했는데 파리로 떠나기 전 1972년에 그의 작품을 묘사한 그림 두 점을 그리기도 했다. 그는 또한 프랑스 미술가의 '필치', 즉 그

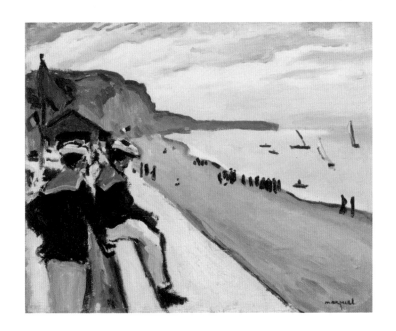

알베르 마르케,
〈페캉 해변〉,
1906

들이 드로잉을 그리고 붓을 놀리는 방식, 종이와 캔버스에 남기는 흔적에 대한 관찰력을 발전시키기 시작했다. 관찰 대상에는 야수파 중 비교적 덜 알려진 알베르 마르케Albert Marquet처럼 실상 프랑스 밖에서는 반쯤 잊힌, 모더니즘의 영웅과는 거리가 먼 인물들도 포함되었다. 첫 번째 파리 체류가 끝난 직후인 1977년 호크니는 1975년 11월 파리를 충동적으로 떠나기 직전 튈르리 정원의 오랑주리 미술관에서 본 마르케의 전시에 대해서 비평가 피터 풀러Peter Fuller에게 다음과 같이 이야기했다.

 "나는 그때까지 항상 그를 꽤나 비주류 미술가라고 생각했습니다. 하지만 그 전시를 보고 흥분했습니다. 나는 엄청난 즐거움을 느꼈습니다. 그는 대상을 살피는 묘한 습관을 갖고 있었는데 대상을 거의 하나의 색으로 단순화해서 기록했습니다. 그 박진성이 대단해서 때로 그것은 내가 본 어떤 사진보다 더욱 현실적입니다."

〈티레지아스의 유방〉 무대 습작,
1980

　　우연히 방문한 이 전시는 이후 수십 년에 걸쳐 전개될 발상과 작업, 즉 붓이나 펜, 목탄 조각으로 긋는 획이 카메라보다 더 뛰어나게, 그리고 보다 진실된 방식으로 만들어질 수 있는지를 탐구하는 씨앗을 심어 주었다. 호크니가 마르케의 작품에서 본 것은 모네의 작품에서도 발견한 것으로, 세상의 아름다움을 드러내는 아름다운 흔적이었다. 그래서 그 그림들을 보면 우리 주변 세상에서 더 많은 것을 보게 된다. 물론 이것은 호크니 본인이 하고 있는 작업이기도 하다. 호크니는 풀러에게 다음과 같이 말했다. "그것은 내게 아주 강렬한 경험이었습니다." "거리로 나가 가장 평범한 사소한 것 속에서, 심지어 그림자 속에서 이런 미적 흥분을 안겨 주는 것을 볼 수 있다는 것은 굉장합니다. 그것은 삶을 풍요롭게 만들어 줍니다."

　　몇 년 뒤 1979년 호크니는 뉴욕 메트로폴리탄 오페라가 기획한 20세기 초의 프랑스 공연 작품 세 편, 즉 에릭 사티Erik Satie의 발레 〈퍼레이드Parade〉, 두 편의 짧은 오페라인 프란시스 폴랑크Francis Poulenc의 〈티레지아스의 유방Les Mamelles de Tirésias〉, 모리스 라벨Maurice Ravel의 〈어린이와 마법L'Enfant et les sortilèges〉의 트리플 빌triple bill 공연을 위한 일련의 무대

디자인 작업에 착수했다. 호크니는 작업을 준비하면서 음반을 들었고, 1993년 회고록 『내가 보는 법That's The Way I See It』에서 설명했듯이 음악을 통해 프랑스의 회화적인 필치에 대한 기억이 다시 떠올랐다.

"나는 프랑스 사람들, 그러니까 훌륭한 프랑스 화가들의 놀라운 점 하나는 아름다운 흔적을 만든 것이라고 생각했다. 피카소가 만든 흔적은 어느 것 하나 빈약한 것이 없었고, 라울 뒤피Raoul Dufy와 앙리 마티스Henri Matisse는 아름다운 흔적을 만들었다. 그래서 나는 붓을 사용해 많은 드로잉을 그렸다. 나는 팔을 자유롭게 놀려 그림을 그리는 한편 프랑스의 회화와 음악을 함께 엮는 방법을 탐구했다."

이 무렵 호크니는 '프랑스식 흔적'에 대해 이야기했다. 그 흔적은 유연하고 우아한 매력을 발산했다. 뒤피에 대한 호크니의 언급은 (마르

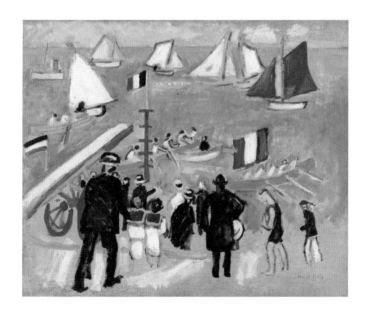

라울 뒤피,
〈요트들〉,
1907~1908

케에 대한 감상처럼) 독특하다. 이 두 미술가는 점차 명성이 사그라든 소위 '파리파School of Paris'에 속했다. 이들의 작품은 일반적으로 지나치게 차분하고 부드러우며, 무엇보다 장식적인 작품으로 간주되었다. 이것은 마티스조차 피하지 못한 단순한 비평이었다. 하지만 호크니는 바우하우스Bauhaus를 설립한 발터 그로피우스Walter Gropius와 마찬가지로 기쁨이 예술의 필요조건이라고 생각한다. 그는 잉글랜드 사람의 으스대는 태도만큼이나 즐거움에 대한 예술계의 금욕주의적인 태도에 대해서도 개탄한다.

호크니 한때 샌프란시스코에 있었습니다. 한 큐레이터가 내게 오귀스트 르누아르Auguste Renoir를 **증오한다**고 말했습니다. 나는 그 말에 충격을 받았습니다. "그렇다면 **아돌프 히틀러**Adolf Hitler에 대한 당신의 감정은 무슨 단어로 묘사하겠습니까?"라고 물었습니다. 불쌍한 옛 사람 르누아르. 그는 결코 끔찍한 일을 벌인 적이 없습니다. 그는 많은 사람들을 즐겁게 만들어 주는 그림들을 그렸죠. 그런 일을 했다는 이유로 그를 증오한다고 말하는 것이야말로 끔찍합니다!

도보 10분 거리에 있는 루브르 박물관은 그가 으레 찾는 곳 중 하나였다. 이 거대한 규모의 박물관을 잘 알기 위해서는 여러 번 방문하는 것이 필요하다. 그리고 호크니에게는 그럴 기회가 있었다. 일찍이 그는 제임스 조이스가 '깨달음epiphany'이라고 불렀던 갑작스러운 현시의 순간을 경험했다. 앞서 1976년에 쓴 회고록 『데이비드 호크니가 말하는 데이비드 호크니David Hockney by David Hockney』에서 호크니는 그 경험을 묘사했다.

"파비용 드 플로르Pavillon de Flore에서 메트로폴리탄 미술관이 소장한 프랑스 드로잉 전시가 열리고 있었다. 나는 그 전시가 매우 아름답다고 생각했다. 나는 그 전시를 몇 번 보러 갔다. 첫 번째 방문에서 나는 블라인드가 내려진 창과 그 너머의 일정한 형식을 따라 조성된 정원을 보았다. 나는 '아, 정말 멋지고 멋지다!'고 생각했다. 그 자체가 그림이었다. 그런 다음 이런 생각이 들었다. 이건 굉장한 주제이고 매우 프랑

〈프랑스 양식의 역광 – 프랑스 양식의 낮을 배경으로〉,
1974

스답다. 나는 지금 이곳 파리에 있고 다른 그림 몇 점을 포기한 상태다. 이걸 그려 보는 게 어떨까?"

그 결과물이 작품 〈프랑스 양식의 역광-프랑스 양식의 낮을 배경으로Contre-jour in the French Style–Against the Day dans le style français〉였다. 호크니는 이 작품의 제목과 두 가지 언어의 재치 넘치는 조합, 그리고 잉글랜드 사람이 그린 프랑스적인 작품이라는 개념이 마음에 들었다고 인정했다. 그는 정말로 이 작품에 만족했다. 그는 의식적으로 프랑스 양식인 점묘법을 활용하기로 마음먹었다. 따라서 어떤 측면에서 이것은 프랑스식 흔적이 보여 주는 멋진 세계에 대한 선행 연구였다. 호크니는 당시 1970년대에 이런 기법의 활용, 특히 파리에 있는 주제에 대해 이런 기법을 활용하고자 하는 '외고집'이 있었다고 생각했다. 이 주제는 적어도 에두아르 마네Édouard Manet 이후 뛰어난 화가들에게 주요한 주제가 되어 왔다. 호크니는 당시 썼던 것처럼 그 비교의 기준과 부딪힐 위험을 무릅쓸 준비가 되어 있었다.

"정말 많은 사람들이 파리를 그렸다. 재능이 아주 뛰어난 미술가들, 나보다도 훨씬 훌륭한 미술가들이 그렸다. 도전을 받아들이고 싶다. 그것이 그 수고를 감수할 가치가 있기 때문이다. 나는 나의 삶을 기꺼이 힘들게 만들고 싶다. 가치 있는 것을 그리고 싶다면 강해지는 압박감을 두려워해서는 안 된다. 내게는 그것이 맞고 나는 버틸 것이다."

파비용 드 플로르의 반이 가려진 창문을 보고 그림 한 점을 그려야겠다고 마음먹은 순간 (실제로는 한 점 이상이었는데 그림으로 제작된 한 점과 뛰어난 기교를 보여 준 10색 에칭을 제작했다) 호크니는 나아갈 방향을 선택했다. 그 결과 창, 거의 항상 역광으로 (또는 낮의 빛을 배경으로[때로 캄캄한 외부에 의해 검은 거울로 바뀌기도 하겠지만]) 포착된 창문은 호크니가 선호하는 모티프, 사실상 궁극적으로 그의 작품 중 온전한 하나의 하위 범주가 되었다. 창문은 자동적으로 그 자체가 그림, 세상을 담은 풍경이 된다. 그리고 그것은 자연주의 미술의 많은 요소들을 간결하게 압축한 그림이다. 창문은 근거리와 원거리, 밝음과 어두움, 그림자

와 반사를 병치한다. 호크니가 브리들링턴 침실의 창문을 활용해 그린 그림들은 한데 모아져 그 자체로 완전하고 아름다운 책이 되었다. 그리고 그는 노르망디에서도 계속해서 창문을 그렸다. 비 오는 어느 날 내가 이 글을 쓰는 사이 또 다른 작고 오래된 창유리 그림이 도착했다. 이 그림 역시 '아, 굉장하다!'는 생각이 들게 한다.

근 몇 년 동안 호크니는 많은 동시대인들이 밟고 있는 길과는 다른 방향의 궤적을 따라 꾸준히 움직이고 있다. 가까운 과거의 인물 중 동시대인들에게 가장 큰 영향을 끼친 사람은 마르셀 뒤샹Marcel Duchamp 이었다. 뒤샹은 생전 상당 기간 동안 동시대 예술에서 대단히 뛰어난 인물로 활약하며 영향을 미쳤다. 그의 개념은 (예술 자체는 하나의 개념이고 중요한 것은 예술가의 생각이라는 주장으로 요약되었다) 1970년대에 발생한 많은 움직임들, 곧 대지 미술, 설치 미술, 개념 미술의 토대를 이루었다. 호크니는 화가가 하는 일은 때때로 지적이고 형이상학적이기까지 하다는 주장에 이의를 제기하지는 않을 것이다.

호크니 뒤샹은 아주 흥미진진하고 즐거운 게임을 했습니다. 하지만 뒤샹을 좇는 '뒤샹파'는 다소 비非뒤샹적입니다. 그렇지 않습니까? 그는 뒤샹파에 대해 웃었을 겁니다. 예술은 다양한 형식으로 전개됩니다. 드로잉과 회화가 전부는 아닙니다. 훌륭한 영화는 훌륭한 예술 작품입니다. 일부에 대해서는 다소 무관심하기도 하지만 나는 뒤샹의 게임을 즐겼습니다. 오브제가 없는 예술을 누릴 수 있습니다. (음악과 시가 그렇죠.) 그것은 새로운 것이 아닙니다. 나는 우리가 다양한 예술가들을 필요로 한다고 생각합니다. 그리고 우리에게는 대체로 다양한 예술가들이 있습니다. 그래서 나는 전반적으로 모든 예술가들을 지지하겠지만 어떤 예술가들에 대해서는 서둘러 보려 할 겁니다.

뒤샹은 화가로서 다작을 하거나 특별한 재능이 있지는 않았지만 감각적, 시각적 경험에 호소하는 '망막' 회화를 경멸했다. 하지만 호크니는 분명하게 정반대 방향으로 나아가고 있었다. 그는 자신이 합류할 전통을 선택했는데, 개성 강한 예술가들이라면 모두 그럴 것이다. 프랑스 미술은 언제나 그의 배경을 구성하는 하나의 요소가 되었다. 왕립예

술대학 시절에 제작한 그의 초기 작품은 장 뒤뷔페Jean Dubuffet와 그의 아르 브뤼art brut에서 큰 영향을 받았다. 낙서에 바탕을 둔 아르 브뤼는 오늘날 '아웃사이더 아트outsider art'로 불린다. 이것은 1950년대 파리(와 런던)에서 제작된 작품 대다수가 표방하는 고상함에 대한 해독제였다.

호크니 프랑스 회화는 뒤뷔페 이후로 그다지 많은 변화가 있지 않았습니다. 뒤뷔페는 정말로 뛰어난 최후의 파리 화가였습니다. 1950년대 파리에서 그들은 모두 소위 '아름다운 그림'을 그렸지만 거기에는 비방의 의도가 담겨 있었습니다.

호크니가 뒤뷔페를 받아들인 것은 일시적인 현상이었던 반면 피카소는 그가 평생에 걸쳐 예술적으로 사랑한 대상이었다. 호크니는 자신의 우상을 만날 기회를 가지지 못한 것을 후회했다. 1973년 4월 8일 피카소의 사망 소식이 알려졌을 때 호크니는 프랑스 여행을 떠났고 파리에 정착하기 직전이었다. 그럼에도 호크니는 이 스페인 화가를 자신의 스승으로 삼았다. 피카소는 미술 학교에서 접해 본 적 없는 대가 선생이었다. 파리에서 피카소와 함께 작품을 제작한 판화 제작자 알도 크롬랭크Aldo Crommelynck와 함께 작업하면서 호크니는 피카소를 추모하는 판화 두 점을 제작했다. 그중 한 점이 〈제자: 피카소에게 바치는 존경The Student: Homage to Picasso〉으로 최신 유행의 나팔바지를 입고 포트폴리오를 든 채 피카소의 흉상 앞에 서 있는 호크니의 모습을 보여 준다. 다른 한 점은 〈미술가와 모델Artist and Model〉로 또 다른 프랑스 양식의 창문 앞 탁자에 앉은 두 사람의 가상의 만남을 보여 준다. 여기서 옷을 입고 있지 않은 호크니는 모델인 듯 보이지만 선을 그리는 소묘 화가로 등장한다. 따라서 작품 제목을 반대의 의미로 해석해 볼 수 있다. 이제부터는 피카소가 **호크니의** 모델인 것이다.

호크니 파리에 있을 때면 나는 늘 피카소 미술관을 갑니다. 미술관에 작품들이 빼곡하게 있기 때문이죠. 작품들로 꽉 차 있어서 항상 내가 이전에 보지 못했던 것들이 눈에 보입니다. 훌륭한 미술가는 말년에 이르렀다고 해서 자기 자신을 복제하는 법이 없습니다. 그들은 영

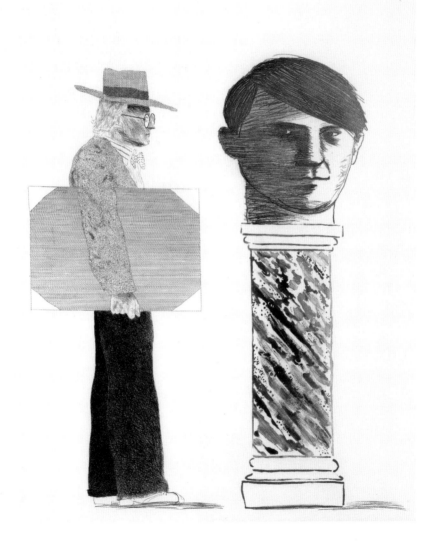

〈제자: 피카소에게 바치는 존경〉,
1973

원히 새로운 작업을 하죠. 노년의 피카소는 굉장합니다! 그는 지금도 내게 영향을 미칩니다.

게이퍼드　계속해서 성장하는 미술가는, 아니 어느 누구든 나무나 살아 있는 생물과 같다고 생각합니다. 식물은 물과 무기질, 빛, 이산화탄소를 흡수하고 그것들을 잎과 꽃으로 변형시킵니다. 마찬가지로 계속해서 꽃을 피우는 사람 역시 끊임없이 새로운 생각과 경험을 소화하죠.

우리는 프랑스의 따스한 밤 시간에 계속해서 대화를 나눴다. 얼마 있다가 나무로 만들어진 작업실 위로 달이 떠올랐다. 호크니의 작업 일과를 방해하지 않아야 된다는 점을 유념하고 자리에서 일어서기 전 다음 날 아침 몇 시에 다시 오면 될지를 물었다. 아침 식사를 마치고 오전 9시쯤이면 좋을지를 물었다. 그러자 잠시 침묵이 흘렀다. 그 뒤 호크니는 다음과 같이 대답했다. "흠, 9시 30분이 좋겠네요." 나는 그가 아침에 일어난 뒤 한동안 작업을 하고 싶어 하는 것으로 이해했다. 그는 그 시간이 그리 이른 시간은 아니라고 설명했다.

호크니　로스앤젤레스에서 돌아온 지 이제 막 일주일 정도가 되었는데 아직 시차 적응이 안 되었습니다. 9시나 10시에 잠자리에 들지만 새벽 2~3시가 될 때까지 잠들지 못하죠. 낮에 조금 피곤하다 싶으면 바로 잠을 잡니다. 오늘 아침에 그랬죠. 6시에 일어나서 작업을 했고 그런 다음 10시에 잠자리에 들어서 12시까지 잤습니다.

내가 묵고 있는 농가로 돌아가야 할 시간이 되었다. 밭과 나무 그리고 (가끔씩 들리는 소 울음소리를 제외하고는) 고요함이 우리를 감쌌다.

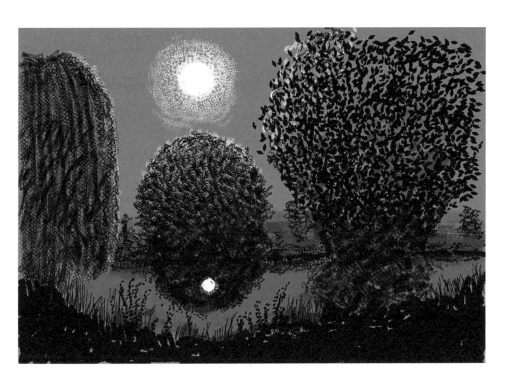

〈No. 507〉,
2020년 9월 10일

선 과 시 간

나는 호크니의 속마음을 눈치채고 이튿날 늦은 아침 식사를 한 뒤 묵고 있는 농장에서 걸어갔다. 아침 날씨가 좋았다. 도중에 물품을 구하러 차를 몰고 가는 윌킨슨을 만났는데, 그를 만나 내가 올바른 방향으로 가고 있다는 사실에 안심했다. 거의 10시쯤 그랜드 쿠르에 도착했다. 사방이 아주 조용했다. 주변을 둘러본 뒤 마침내 집 안 식탁에 앉아 조용히 작업하고 있는 호크니를 발견했다. 길쭉하고 천장이 낮으며 짙은 색의 들보가 얹힌 방은 며칠 전 그의 82번째 생일을 축하하며 사람들이 보내온 꽃다발로 가득했다. 그는 아코디언처럼 펼쳐지는 한 장짜리 접이식 스케치북 위에 그리고 있는 풍경화 작업으로 분주했다. 나는 잠시 그가 집 주변의 자갈길을 묘사하기 위해 느린 속도로 점을 찍는 모습을 지켜보았다.

　　호크니에게 작업이란 즐거운 일이면서 습관이기도 하다. 1962년 포위스 테라스의 아파트로 이사했을 때 가장 큰 방은 침실을 겸한 작업실로 사용되었다. 그는 서랍장 위에 큰 대문자로 '일어나자마자 곧장 작업하기'라고 쓰인 팻말을 올려놓았다. (그는 이 팻말을 그리는 데 두 시간을 허비한 것을 후회했기 때문에 재빨리 올려놓았다.) 거의 60년이 지난 지금 그의 절박감은 오히려 더 커졌다. 그는 『월 스트리트 저널Wall Street Journal』과의 인터뷰에서 그랜드 쿠르의 매력 중 하나로 창작력의 향상을 꼽았다. "나는 이곳에서 두 배, 세 배의 작업을 할 수 있습니다. 아마도 내게 남은 시간이 많지 않을 겁니다. 그래서 나는 이 점을 더욱 소중하게 생각합니다." 자연스럽게 요즘 그의 마음속에는 나이 듦과 인생의 노년기를 어떻게 잘 살 수 있는지의 문제가 자리 잡고 있다.

　　호크니　아닙니다. 내 나이가 여든둘이죠. 하지만 작업실에 가면 서른 살처럼 느껴집니다. 나는 그림을 그리기 위해 서 있습니다. 주로 서서

〈그랑드 쿠르 거실〉(부분),
2019

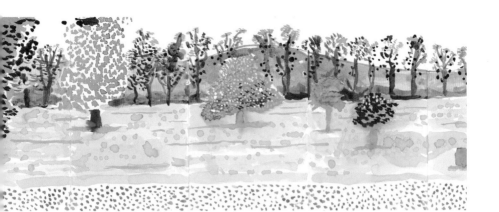

〈집 주변, 봄〉,
2019

작업을 하죠. 사람들은 의자에 앉는 것이 좋지 않다고 생각하는데 모든 것들이 나쁜 것으로 간주됩니다. 나는 그저 그런 것을 무시합니다. 어머니는 아흔여덟 살까지 사셨습니다. 그렇게 오래 살려면 아주 강인해야 하죠. 어머니가 차를 마시는 자리에서 다이애나 왕세자비가 자동차 사고로 사망한 일에 대해서 이야기했던 일이 생각납니다. 어머니는 이렇게 말했습니다. "아주 슬픈 일이야!" 그러고는 이렇게 말씀하셨죠. "주전자에 차가 좀 있니?" 운명은 피할 수 없죠. 그렇지 않습니까?

조금 뒤 그는 휴식을 취하기 위해 잠시 멈췄다. 그러고는 다소 걱정스럽게도 접이식 스케치북을 완전히 펼쳐서 그가 그린 것을 내가 자세히 살펴볼 수 있도록 건네주었다. 나는 조금 불안해졌다. 내가 지도를 펼쳐 본 뒤 항상 반대 방향으로 접는 그런 사람이기 때문이다. 그래서 나는 거의 완성된 이 드로잉을 감탄하며 본 뒤 그것을 조심스럽게 호크니에게 다시 건네주어 올바른 순서로 접게 했다.

호크니 이 점들을 찍는 데 시간이 좀 걸립니다. 갈대 펜을 사용해서 점을 찍고 있습니다. 이것은 갈대 펜으로 그릴 수 있는 특별한 선이 죠. 모든 것이 저마다 다른 선을 만듭니다. 나는 항상 서로 다른 **종류**의 선을 그리는 것을 즐겨왔습니다. 드로잉 그리기를 좋아하게 되었고 항상 드로잉을 그립니다. 아주 많은 사람들이 드로잉 그리기를 좋아하는 것 같습니다. 항상 드로잉을 다소 투박하게 그리는 사람들을 만나게 되는데 약간의 연습이 필요하다고 말해 주죠. 사람들에게 알려 주는 것이 필요합니다. 보다 분명한 방식으로 보는 법 말입니다. 공예는 가르칠 수 있습니다. 하지만 시는 가르칠 수 없죠.

호크니는 실제로 다양한 종류의 선을 만들었다. 한 미술사가는 호크니가 만든 다양한 선의 면모만 살펴도 호크니 작업의 연대기를 조합할 수 있다고 했다. 예를 들어, 1960년대 후반과 1970년대 초에는 제도펜인 래피도그래프Rapidograph로 그린 아주 가는 선의 흔적들을 볼 수 있었다. 호크니는 이 펜으로 오직 선으로만 표현한 드로잉들을 그렸다. 이

〈집 주변, 봄〉 작업 중 이미지,
2019년 7월

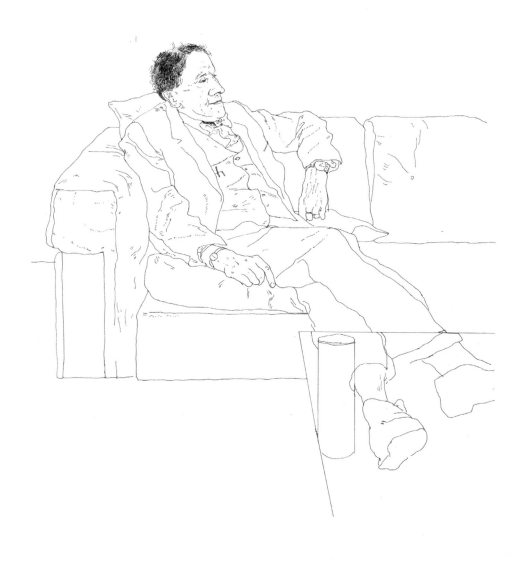

〈아버지, 파리〉,
1972

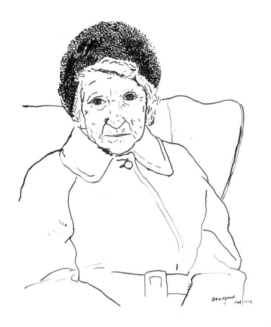

〈어머니, 브래드퍼드. 1979년 2월 19일〉,
1979

작품들에는 그림자가 표현되지 않았다. 그 뒤 1970년대 초에는 아주 다른 컬러 크레용과 연필로 그림을 그렸다. 그리고 1970년대 말에는 좀 더 두꺼운 갈대 펜의 필치로 초상화를 그렸다. (작품에 쓰인 1978년이 아닌) 1979년 2월 아버지가 세상을 뜨고 난 직후에 어머니를 그린 가슴 저미는 초상화가 대표적이다. 이후에는 2003년부터 수채 물감 등을 사용하여 붓으로 그렸고 목탄으로 그린 색다른 풍경화 〈2013년 봄의 도래Arrival of Spring 2013〉 등이 계속해서 이어졌다. 호크니는 이 각각의 매체들이 미술가에게 기술적 시험을 부과한다고 즐겨 말한다. 래피도그래프는 지우거나 수정할 수 없기 때문에 고도의 집중력을 요구했다. 목탄의 경우 수정이 한결 쉽지만 호크니는 자국이 남기 때문에 드로잉 위에 손이 닿지 않게 해야 한다고 지적한다. 수채 물감 역시 또 다른 방식으로

실수를 허용하지 않는데, 물감을 칠한 면 위에 물감을 너무 많이 덧칠하면 탁해진다. 하지만 반대로 이 각각의 방법은 독특한 가능성을 보여 준다. 월드게이트로 불리는 이스트 요크셔 길을 따라 이어지는 물웅덩이와 새싹이 돋아나는 초목을 목탄으로 묘사한 풍경(257쪽)에서 볼 수 있는 가히 경이로운 수준의 빛과 그림자, 반사의 환기는 래피도그래프로는 구현할 수 없었을 것이다. 호크니가 래피도그래프로 그린 작품이 보여 주는 그리스풍의 우아함 역시 목탄이나 크레용으로는 얻을 수 없었을 것이다. 호크니는 때때로 예상치 못한 곳에서 다양한 종류의 선을 통해 얻을 수 있는 효과에 대한 감식안을 보여 준다.

> **호크니** 뉴욕의 로더 미술관Lauder Museum(노이에 갤러리Neue Galerie)에는 구스타프 클림트Gustav Klimt의 뛰어난 드로잉이 있습니다. 누드를 묘사한 드로잉이죠. 서로를 감싸며 얽힌 빨간색과 파란색 선으로 그려졌습니다. …… 나는 결코 그 작품을 잊을 수 없었습니다. 나는 그 작품이 대단히 훌륭하다고 생각했습니다. 클림트의 작품은 윤곽을 부드럽게 만들 뿐 아니라 **빛으로 일렁이게** 만들었습니다. 나는 그런 표현을 처음 보았습니다. 피카소의 작품에서도 본 적이 없었죠. 그것은 많은 정보를 줍니다. 그림 속 여성이 부드러운 피부를 갖고 있다는 점을 알 수 있죠.

클림트의 드로잉을 보았는데, 매우 에로틱한 작품이었다. 호크니가 (전형적으로) 언급조차 하지 않았던 측면이었다. 이것은 성과 섹슈얼리티를 언급할 필요도 없을 만큼 자연스러운 것으로 받아들이는 그의 전적으로 건조한 태도를 보여 주는 예다. 호크니의 눈에는 클림트가 색 선들을 서로 엮은 방식이 가장 눈부신 요소로 보였고 그를 매혹한 것이 분명했다. 회화 매체를 열정적으로 추구하는 추종자라면 분명 그럴 것이다.

2019년 2월 호크니는 암스테르담 반 고흐 미술관에서 열리는 그의 전시 《자연의 환희》를 위해서 작품을 설치할 예정이었다. 그가 최고의 소묘 화가로 꼽는 두 명의 우상인 렘브란트, 반 고흐와 긴밀한 관계를 맺으면서 선에 대한 영감을 배로 재충전했다. 호크니가 노르망디에

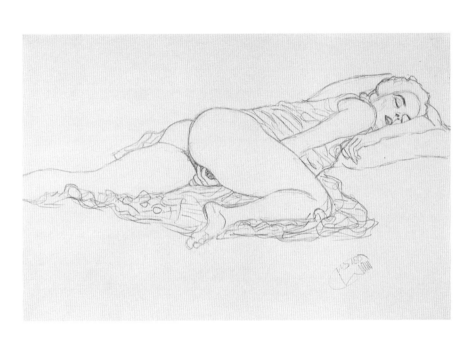

구스타프 클림트,
〈오른쪽을 향해 비스듬히 누워 있는 누드〉,
1912~1913

빈센트 반 고흐,
〈수확-라크로 평원〉,
1888

서 그린 드로잉과 이 두 대가의 드로잉 사이에는 분명한 연관성이 있다. 이 두 네덜란드 미술가는 호크니가 활용한 동일한 매체, 즉 종이에 갈대 펜을 사용했으며 호크니가 그리는 흔적의 유형은 이들의 작품과 유사했다. 예를 들어, 점은 반 고흐가 선호하는 회화적 표현의 장치였다. 하지만 호크니는 새롭고 특징적인 재료도 활용하는데 그의 파노라마 드로잉은 대부분 컬러 잉크로 그려졌다.

반 고흐 미술관 전시에서 호크니의 작품은 선배 미술가 반 고흐의 작품과 나란히 걸렸다. 같은 시기에 건너편 암스테르담 국립미술관에서는 미술관이 소장한 다양한 렘브란트의 작품들을 모두 소개하는 대규모 전시가 개최되었다.

〈집 주변, 겨울〉(부분),
2019

렘브란트 판 레인,
〈풍경 속에서 책을 읽고 있는 성 제롬〉,
약 1652

호크니 아무도 없는 미술관에서 렘브란트 전시를 보았습니다. 그런 다음 셀리아 버트웰Celia Birtwell과 함께 관람객이 있을 때 다시 찾아갔습니다. 이전만큼 좋지 않았습니다. 앞뒤로 오가면서 작품들을 **비교해** 볼 수 없었기 때문이죠.

하지만 호크니는 훑어볼 요량으로 아주 두꺼운 렘브란트의 화집 『드로잉과 에칭 전작집Complete Drawings and Etchings』을 작업실에 두었다. 이 화집은 그가 작품들을 단순히 비교, 대조해서 볼 뿐만 아니라 매우 확대된 크기로 비교해서 살펴볼 수 있다는 것을 의미했다. 호크니는 이것이 렘브란트가 그린 작품들, 그의 견지에서 보자면 지금까지 제작된 작품 중 가장 빼어난 수작의 효과를 강화할 뿐이라고 생각한다.

호크니 나는 이 작품들을 더 크게 확대해 보는 것이 멋지다고 생각합니다. 손과 관련된 요소들을 더욱 많이 볼 수 있기 때문입니다. 많은 경우 원작은 크기가 아주 작습니다. 렘브란트가 이 작품들을 제작한 1650년대에는 종이가 비쌌고 어쨌든 낱장의 종이가 그렇게 클 필요가 없었기 때문이죠.

이것은 렘브란트가 그의 작업실에 호크니가 갖고 있는 것과 같은, 작품을 확대해서 볼 수 있는 장비를 갖추고 있었다면 아주 즐거워하며 그 장비들을 활용했으리라는 것을 암시한다. 최근 호크니는 자신의 작품뿐 아니라 두 거장을 비롯한 다른 미술가들의 작품을 확대해서 보기 시작했다. 수세기 전 그림을 그린 '동료' 미술가들은 그에게 계속해서 발상을 위한 활발한 자료의 원천이 되고 있다. 그의 말처럼 그림이 여전히 흥분을 자아내고 흥미진진하다면 그 작품은 현대적이다. 그것이 이제 당신에게 영향을 미칠 것이다. 지난 10월 호크니는 빈 미술사 박물관에서 개최된 피터르 브뤼헐Pieter Bruegel the Elder의 전시를 보기 위해 빈으로 여행을 다녀왔다. 그는 빈에서 며칠간 머물면서 다른 일은 하지 않고 오직 브뤼헐 전시만 봤다.

호크니 브뤼헐의 회화적 공간은 어느 누구의 작품보다도 뛰어납

니다. 예를 들어, 〈바울의 개종Conversion of Paul〉은 놀랍습니다. 이 작품을 보면 알프스 산맥에서 내려와 정상으로 올라가게 됩니다. 나도 이와 비슷한 작업을 생각했었습니다. 브뤼헐은 분명 알프스 산맥을 통과하는 여행길에서 모든 산을 드로잉으로 그렸을 겁니다. 그가 살았던 플랑드르에는 언덕조차 없습니다. 1550년 그가 여행했을 당시 알프스 산맥을 넘어가는 일이 상당한 활동이었다는 점을 유의해야 합니다. 당시에는 아펜니노 산맥을 넘어가야 했죠. 아주 오랜 시간이 소요됐을 겁니다. 아주 천천히 올라가면서 줄곧 오르락내리락했을 겁니다. 생고타르 고개같이 특정한 아주 오래된 길만 있었을 테고 항상 눈으로 덮여 있었겠죠.

호크니는 브뤼헐의 〈바벨탑The Tower of Babel〉을 원작보다 훨씬 큰 높이 4미터의 크기로 확대한 이미지를 갖고 있었다. 그리고 브뤼헐의 〈어린이들의 놀이Children's Games〉를 이보다 조금 작은 크기로 확대했다. 그의 새 작업실에 있는 확대한 〈어린이들의 놀이〉는 그랜드 쿠르를 그

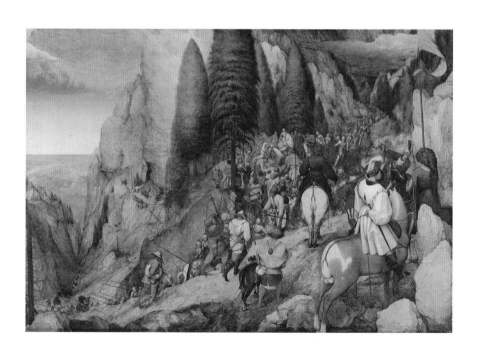

피터르 브뤼헐,
〈바울의 개종〉,
1567

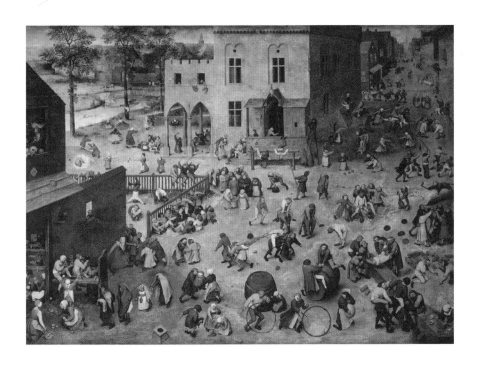

피터르 브뤼헐,
〈어린이들의 놀이〉,
1560

린 새로운 수채화 작품 뒤쪽에서만 볼 수 있다.

호크니 우리는 〈어린이들의 놀이〉를 높이 3미터에 이르는 크기로 만들었습니다. 바벨탑 꼭대기를 보는 것처럼 올려다보지 않고 그 장면을 **건너**보고 있기 때문이죠. 지금은 그 작품을 덮어버렸습니다. 집을 그린 내 그림을 보고 싶기 때문입니다.

호크니가 암스테르담에서 본 반 고흐와 렘브란트의 작품과 빈에서 본 브뤼헐의 작품은 그가 노르망디의 새 작업실에 들어가는 순간 열정적으로 시작하고 싶어 했던 새로운 작업에 마중물을 부어 주었다. 한 친구가 호크니에게 다음과 같이 말했다. "브뤼헐, 렘브란트, 반 고흐는 모두 풍경을 드로잉으로 아주 명료하게 그렸지. '비상히 활기차고 명확하게' 말이야." 명료함은 호크니가 가진 뛰어난 장점 중 하나다. 그는 말

이든, 글이든, 그림이든, 생각이든 어떤 것이나 전적으로 명확한 것을 좋아한다. 그는 또한 (『가디언Guardian』의 조너선 존스Jonathan Jones에게 설명했듯이) 궂은 날씨를 포함해서 주변의 모든 대상에 대한 가능한 한 가장 면밀한 관찰을 가치 있게 평가한다. (엄밀히 말하면 호크니는 궂은 날씨와 같은 것은 없다고 생각한다.)

> **호크니** (존스에게 보낸 이메일에서) 존 러스킨John Ruskin은 잉글랜드에 궂은 날씨와 같은 것은 없다고 말했습니다. 일기 예보 방송이 흐르고 있던 어느 겨울 저녁 브리들링턴에서 있었던 일이 생각납니다. 예보에서는 심한 눈보라가 예상되니 외출을 자제하라고 했습니다. 이 예보를 듣고 나는 자리에서 일어나 앉았고 밖에 눈을 보러 나가자고 제안했습니다. 우리는 사륜구동 트럭을 타고 천천히 그리 멀지 않은 월드게이트로 갔습니다. 그리고 8백 미터 남짓 올라간 다음 차를 세웠습니다. 차에서 비추는 헤드라이트가 눈을 아주 극적으로 밝혀 주었고 우리는 나뭇가지 위에 눈이 쌓여 형태를 이루는 것을 지켜보았습니다. 마법을 부린 것 같다고 생각했죠. 정말로 잊지 못할 기억입니다.

브뤼헐의 한 작품이 호크니와 나의 눈을 사로잡았는데, 보드라운 눈이 세차게 날리는 눈보라를 뚫고 걷는 경험을 기묘하다 싶을 정도로 환기하기 때문이다. 그 작품은 스위스 빈터투어의 오스카 라인하르트 컬렉션Oskar Reinhart Collection에 소장된 작은 패널화 〈눈 속의 동방박사의 경배The Adoration of the Kings in the Snow〉(1563)다.

> **호크니** 그 눈보라 그림은 마치 진짜로 눈이 내리는 것 같습니다! 어두운 곳에 눈이 내리면 떨어지는 눈송이를 볼 수 있지만 밝은 곳에서는 볼 수 없습니다. 그 작품은 현실과 일치합니다. 눈보라에 대한 브뤼헐의 관찰은 **완벽**했습니다.

호크니가 그랑드 쿠르에서 작업을 시작하면서 그의 마음속에는 또 다른, 전혀 뜻밖의 선례가 파고들었다. 그것은 회화 작품이 아닌 중세 자수의 걸작이었다. 회화적 공간에 대한 호크니의 흥미는 끝이 없다.

피터르 브뤼헐,
〈눈 속의 동방박사의 경배〉(부분),
1563

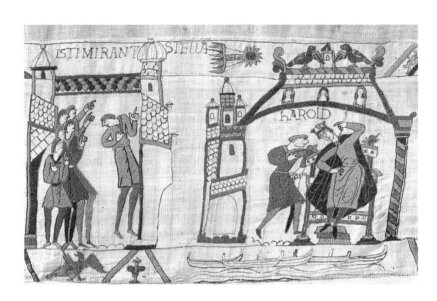

〈바이외 태피스트리〉의 장면, 11세기, 핼리 혜성을 바라보는 남성들(왼쪽)과
웨스트민스터의 궁에 있는 왕 해럴드 2세(오른쪽)

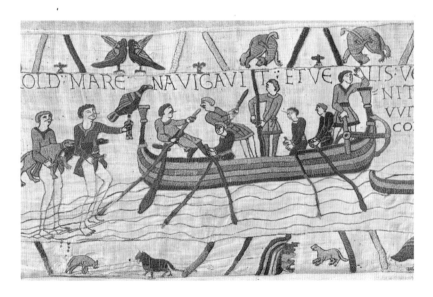

영국 해협을 건너는 앵글로색슨 귀족의 승선

그 조망은 상하좌우 사방으로 점점 더 넓어진다. 호크니가 〈바이외 태피스트리〉에서 매료된 특성 중 하나가 노르망디의 풍경 속에 있었고 결국 2018년 그를 노르망디로 다시 불러들여 그의 삶과 작업에서 전혀 새로운 국면을 촉발시켰다. 그는 〈바이외 태피스트리〉를 1967년에 한 번 보았고 42년이 지난 뒤에 다시 보았다. 이것은 한 미술가의 삶에서(아마도 비단 미술가뿐 아니라 사람들의 삶에서) 가장 중요한 요소들은 전통적인 방식의 전기가 쉽게 접근할 수 없다는 사실을 증명한다. 그 요소들은 광경이나 소리일 수도, 인상이나 느낌일 수도 있다. 그것은 규정하기 힘들고 언어로 옮기기 어렵다. 호크니의 경우 40여 년 전에 보았던 수를 놓은 고대 직물 작품에 대한 기억이 (말로 설명하기 대단히 어렵지만) 그가 새로운 장소에서 새로운 방향으로 향하는 데 도움을 주었다. 현재 그는 바이외에서 차로 40분 정도 떨어진 거리에 있는 그랑드 쿠르에 자리를 잡았다. 심지어 이곳에서 작업을 시작도 하기 전에 그는 『타임스The Times』의 레이첼 캠벨-존스턴Rachel Campbell-Johnston에게 노르망디의 봄을 어떻게 "〈바이외 태피스트리〉처럼 아주 오래되고 오래된 것으로" 묘사하고자 하는지에 대해서 생각을 털어놓았다. 호크니의 이야기는 다음과 같이 이어졌다. "어떻게 묘사해야 하는지에 대해서 아직은 아주 확실하지 않습니다. 아마도 작은 그림부터 시작할 수 있겠죠. 하지만 아이패드나 영화로 옮겨갈 수 있을지도 모르겠습니다. 아직은 잘 모르겠습니다."

잘 알려져 있듯이 호크니는 '더 큰 그림들'을 좋아한다. 이 그림들을 통해 그는 어느 정도 옥죄는 경계선에 구속 받지 않는 그림을 의도한다.

> **호크니** 나는 그림 뒤의 흰색 벽을 싫어합니다. 흰색 벽이 그림의 가장자리로 시선을 과도하게 쏠리게 만들기 때문이죠. 왕립 미술아카데미 여름 전시를 구성할 때 내가 가장 먼저 한 말은 "벽을 흰색으로 칠하지 말아요!"였습니다. 그들은 이전에 항상 벽을 흰색으로 칠해 놓아서 전시가 늘 자선 바자회처럼 보였습니다. 하지만 색을 조금 추가해 흰색 벽을 은은하게 만들면 가장자리는 부드러워집니다.

호크니에게 이 태피스트리의 매력은 길이가 거의 70미터에 육박하고 높이가 50센티미터인 (그리고 9백 년도 더 된) 그림이기에 그가 오랫동안 벗어나기를 갈망해 온 정돈된 모서리를 갖고 있지 않다는 점이었다. 정돈된 모서리는 전통적인 직사각형의 그림 틀을 제한한다. 그는 태피스트리 바닥면에 지면이 있고 윗부분은 하늘이며, 한쪽 끝에서 반대쪽 끝을 향해 나아가면 2년의 시간이 흐른다는 점을 강조한다. 이 점에서 〈바이외 태피스트리〉는 호크니를 오랫동안 매료시킨 또 다른 유형의 작품인 중국의 두루마리 그림과 유사하다. 두루마리 그림 역시 공간과 시간을 관통해 흐르며 결코 고정된 단일한 소실점을 갖고 있지 않다. 또한 〈바이외 태피스트리〉는 나름대로 주의 깊게 관찰한 시각 정보를 풍부하게 담고 있다(이 정보는 글로 쓰인 정보만큼이나 증거가 된다). 캐롤라 힉스Carola Hicks는 이 주제를 다룬 책에서 〈바이외 태피스트리〉를 관찰하면 11세기의 생활, 즉 앵글로색슨 귀족들이 어떻게 영국 해협 횡단에 착수했는지, "말이 어떻게 배에서 기어 내려가는지", 또는 "타이츠를 벗고 튜닉을 걷어 올린" 두 명의 하인이 어떻게 파도를 헤치며 맨발로 걸으면서 사냥개와 매 등 귀중한 사냥 동물들을 승선시키는지와 같은 사사로운 내용을 발견할 수 있다고 말한다.

〈바이외 태피스트리〉는 오늘날까지 남아 있다는 측면에서 독보적이다. 원래는 이런 서사적인 직물 수백 장이 로마네스크 양식의 성채 벽에 걸려 있었을 것이다. (힉스는 이 태피스트리가 루앙의 정복왕 윌리엄 1세의 그레이트 홀 벽에 걸릴 계획이었을 것이라고 말한다.) 하지만 이것이 현재 남아 있는 유일한 로마네스크 양식의 직물이고, 4백 년 동안 딱 한 번 나폴레옹 보나파르트가 영국 침공을 계획하던 때 파리에서 개최된 전시를 위해 바이외 노트르담 대성당을 떠났었다. 이 태피스트리를 용기를 북돋아 주는 선례라고 여겼던 것이다. 물론 이 태피스트리는 (엄밀하게 말하면 태피스트리라기보다는 자수다) 오직 실로만 제작된 그림이다. 실은 미술사에서 오랫동안 열외로 취급받았던 매체다. 따라서 조토 디 본도네Giotto di Bondone와 라파엘로 산치오Raffaello Sanzio의 작품과 나란히 걸리는 경우는 드물다. 내가 사는 동네 서점의 예술 서가에서는 힉스의 책을 찾을 수가 없어서 점원에게 문의해야 했는데, 점원은 중세 서가에서 그 책을 찾아 주었다.

호크니는 서점에서 이 작품을 미술 걸작이 아닌 사실에 기반을 둔 보고로 분류한 데에는 더 깊은 이유가 있다고 주장할 것이다. 〈바이외 태피스트리〉는 이탈리아 르네상스 이래로 서구 예술 전통에서 '원시적' 또는 단순하게 '그릇되다'고 여겨진 방식으로 세계를 재현한다. 그것은 공간과 시간에 대해 다른 관계를 보여 준다. 후퇴하는 단일한 선 원근법을 위한 고정점도 없고 고정된 순간도 없다. 대신 잉글랜드에서 노르망디까지의 여정과 바다 횡단, 1064년부터 1066년까지 벌어진 사건들의 전개를 관통하며 앞뒤로 흐른다. 호크니가 자신의 정원을 그린 파노라마식의 접이식 드로잉들의 경우 지역과 시간의 측면에서 〈바이외 태피스트리〉보다 그 범위가 훨씬 좁지만, 이 드로잉들에는 사방으로 뻗어나가는 몇 제곱킬로미터의 땅과 그 안의 모든 것을 열심히 바라보는 데 들인 몇 초에서 몇 분, 몇 시간에 이르는 시간의 길이가 포함된다. 호크니는 뉴욕의 한 갤러리의 네 벽을 단일한 이미지로 감싸는 방식을 통해 다양한 시간과 공간의 경험을 통합한 이 드로잉의 확대 버전을 보여 주었다. 반면 호크니의 작업실에서 〈바이외 태피스트리〉가 쿠션 세트를 통해 보인다는 점은 의외다.

×

그랑드 쿠르의 방문객들은 점심 식사 자리를 기대했다. 방문객들은 호크니의 오랜 친구들과 그들의 손님들이었다. 그들은 각종 음식을 가져왔고 따라서 어떤 음식도 준비할 필요가 없었다. 호크니는 결코 음식을 싫어하지 않는다. 그는 (삶의 다양한 즐거움처럼) 음식을 즐기긴 하지만 그런 식사가 자신이 작업실에서 할 일에 쓸 수 있는 시간과 집중력을 축낼 수도 있다고 의심한다.

호크니 1960년대와 1970년대 초 한때 나는 꽤 여러 번 마거리트 리트먼Marguerite Littman과 함께 점심을 먹으러 나갔습니다. 리트먼은 체스터 스퀘어에 사는 미국인으로 나를 여러 번 초대해 주었습니다. 나는 그곳으로 차를 몰고 갔다가 포위스 테라스까지 다시 차를 운전해 돌아오곤 했습니다. 사실 조금 취한 상태였죠. 나는 그곳에 가는 일을 그만두었습니다. 12시까지 작업을 하지 않고 그렇게 식사를 하러

외출하게 되면 하루 종일 아무 작업도 할 수 없다는 사실을 깨달았기 때문이죠. 그래서 가는 일을 그만두었습니다. 그녀가 왜 오지 않는지 물었고 나는 이렇게 설명했습니다. "나는 작업을 하고 싶어요!" 점심 식사를 하러 외출하는 사람들은 대부분 오후에 아무 일도 하지 않게 됩니다. 아니면 책상 앞에 앉아 있긴 하지만 그다지 많은 일을 하지 않죠. 하지만 나는 그렇지 않습니다.

그날 아침 힘껏 드로잉을 그린 호크니는 소파 위에 다리를 쭉 뻗고 누워 잘 준비를 하기로 마음먹었다. 그는 모자를 얼굴 위로 당겨 내리고 잠이 들었다. 호크니가 낮잠을 자는 동안 나는 그의 영지를 살피기 위해 밖을 돌아다녔다. 목초지를 거닐면서 경계선 부근까지 내려갔다. 시냇가 양쪽 둑의 나무들이 아치 모양으로 우거졌고 그 나무들을 따라 시냇물이 졸졸 흘렀다. 그리고 문까지 경계선을 따라 빙 둘러 걸은 다음 집으로 다시 올라갔다. 이곳은 앞으로 수개월에 걸쳐 수백 장의 드로잉을 통해 모든 측면을 보게 될 지역이었다. 나는 분명 머지 않아 이듬해가 되면 이곳에 다시 와서 같은 나무와 시내를 보고 호크니, J-P, 윌킨슨과 함께 대화를 나누게 될 것이라고 생각했다. 하지만 그런 일은 일어나지 않았다.

〈No. 556〉,
2020년 10월 19일

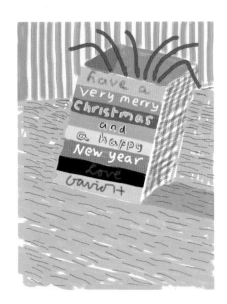

〈크리스마스 카드〉,
2019

5
A merry Christmas and an unexpected New Year

메리 크리스마스와 예상 못한 새해

생각보다 훨씬 더 긴 시간이 지나갔고 그랑드 쿠르로부터 훨씬 더 많은 그림들을 받았다. 호크니의 환대에 대한 감사 인사로 나는 그가 흥미 있게 읽을 만한 책들을 소포로 보냈다. 그중에는 대니얼 클라인Daniel Klein 의 『철학자처럼 느긋하게 나이 드는 법Travels with Epicurus』도 있었다. 클라인은 미국 작가로 그리스의 고요한 섬 이드라에 살면서 시간과 노화에 대해 고찰한다. (이드라 섬에서는 가솔린 기관이 금지되어 있다.) 70대인 클라인은 필사적으로 그리고 극단적으로 젊음을 잃지 않으려 하기보다는 나이 듦을 정당하게 인생의 중요한 한 국면으로, 평온함 안에서 성찰하는 시기로 가치 있게 생각해야 한다고 주장한다. 호크니는 그의 견해에 깊이 동의했다.

> **호크니** 『철학자처럼 느긋하게 나이 드는 법』은 정말로 뛰어납니다. 그들은 담배를 피우고 레치나(*송진을 첨가한 그리스산 와인)를 많이 마십니다. 나는 그리스 사람들이 계속 담배를 피우는 이유를 압니다. 시간은 유동적이고 오직 현재만이 존재한다는 점을 알기 때문이죠. 나의 태도와 완전히 일치합니다. 나는 이 책을 한 친구에게 주었는데, 그는 다시 스물다섯 살의 청년에게 주었습니다. 하지만 나는 이 책은 나이 든 사람들만이 읽을 수 있는 책이라고 생각합니다. 스물다섯 살의 청년은 그다지 흥미를 느끼지 못했습니다. 결국 그 나이의 청년에게 일흔다섯 살의 사람은 나이 차가 반백 년 이상 되는 사람이고 너무 노인인 것이죠. 그 세월은 아주 길고 긴 시간입니다.

2019년 호크니가 아이패드로 그린 크리스마스 카드는 좋아하는 모티프를 반복해서 연주하는 음악이었다. 즉 그림 안에 그림 안에 그림이 들어 있는 구조로 크리스마스와 새해에 대해 길게 조망하면서 뒤로

는 과거를 향해, 앞으로는 미래를 향해 뻗어 나간다.

물론 시간과 역사는 뒤로 뻗어 나가는 만큼 계속해서 앞으로 펼쳐지지만, 미래는 예상치 못한 전개로 가득하다. 2020년 1월 초 어느 날 막 아침 식사를 하려던 순간 나는 경고 없이 심장 마비와 맞닥뜨렸다. 심각한 상황은 아니었다. 내게는 심장 마비 자체보다 진단을 받았다는 사실이 더 충격적이었지만 그래도 위험한 충격이었다. 호크니가 나보다 앞서 심장 마비를 겪었다는 사실을 알게 되어 위로가 되었다.

호크니에게

일주일 전 내게 심장 마비가 왔습니다. 다행히 심각하지는 않았습니다. 병원에서 즉시 막힌 동맥에 스텐트를 삽입했고 나는 이틀 정도만 병원에 입원했습니다. 2월 초 무렵이면 회복되겠지만 당분간은 휴식을 취하라는 의사의 지시를 받았고, 그래서 글을 많이 읽으며 지내고 있습니다. 병실에서 오비디우스의 『변신 이야기』를 읽었습니다. 이 책은 수많은 회화 작품에 주제를 제공해 주었다는 점을 제외한다면 소박한 논지를 갖고 있습니다. 모든 것은 끊임없이 변한다고 말합니다. 작중 등장인물들은 계속해서 돌과 나무, 새, 동물로 변신합니다. 인간사에 대한 나쁘지 않은 은유입니다. 이제 나는 요양 중인 사람으로 바뀌었습니다. 『마의 산』 속 누군가처럼 말이죠. 내가 일했던 『스펙테이터Spectator』의 옛 편집장인 보리스 존슨Boris Johnson은 유머러스한 언론인에서 영국의 수상으로 변신했습니다. 다음에는 또 어떤 일이 일어날지 지켜보죠.

사랑을 담아
게이퍼드

게이퍼드에게

나는 30년 전에 가벼운 심장 마비를 겪었습니다. 병원에서는 흡연 때문이라고 말했지만 나는 그렇게 생각하지 않았어요. 스트레스 때문이었습니다. 나 역시 스텐트 삽입술을 받았습니다. 스텐트는 지금도 아주 좋은 상태를 유지하고 있는 것 같습니다. 로스앤젤레스에 도착한 이후로 치과에 여섯 번 갔고 그런 다음 정밀 검사를 위해 여러 의사

를 찾아갔습니다. 나의 몸 상태는 아주 괜찮고 이번 주에는 모든 검사가 끝날 겁니다. 우리는 봄이 오는 모습을 그리기 위해 늦지 않게 2월 8일 노르망디로 돌아갈 겁니다. 쉬면서 글을 읽는 것은 좋은 일입니다. 지금 내가 하고 있는 일이기도 하죠. 모리스 페인Maurice Payne과 베네 타셴Benne Taschen(베네딕트 타셴Benedikt Taschen의 아들)을 드로잉으로 그리긴 했지만 말이에요. 그렇지만 대체로 나는 쉬고 있습니다. 의사들 이야기에 따르면 내게 필요한 일이죠.

사랑을 가득 담아

호크니

호크니는 건강한 생활보다는 좋은 삶을 믿는다. 그의 관점에서 볼 때 풍요로운 삶은 온전한 의미에서 삶을 즐기는 것, 즉 주변 세계의 아름다움을 남김없이 경험하고 완전히 몰입하게 만드는 일에 집중하는 것을 의미한다. 이 점에서 그는 고대 그리스 철학자 에피쿠로스Epicurus(기원전 341~270)와 일치한다. 에피쿠로스는 이상적인 존재는 삶의 쾌락을 즐기는 데 몰두하는 존재라고 믿었지만 가장 영구적인 쾌락은 단순한 것이라고 생각했다. 그는 아테네 외곽의 정원에서 이야기를 나누고 글을 쓰고 사색을 하며 시간을 보냈다. 그는 또한 인생의 정점은 노년에 있다고 생각했다. 현대판 에피쿠로스 지지자인 클라인처럼 호크니는 나이가 들면서 점차 커지는 절박함에서 젊은 신체에 매달리는 '영원히 젊어지려는 사람'과 거리가 멀다. 그는 W. H. 오든W. H. Auden의 짧은 희극시 「내게는 의사가 필요해Give me a doctor」를 즐겨 인용한다. 이 시의 화자는 '토실토실한 자고새 의사'를 원한다. 그는 결코 환자가 나쁜 버릇을 버려야 한다는 '불합리한 요구'를 하지 않는 의사다. "하지만 그는 반짝이는 눈빛으로 / 내게 나는 죽어야 한다고 말할 것이다."

2월 말 나는 의사의 말대로 거의 회복되었고 런던에서 호크니를 몇 번 만났다. 런던에서는 두 개의 호크니 전시가 열리고 있었다. 하나는 국립초상화미술관의 전시였고, 다른 하나는 애널리 주다 갤러리Annely Juda Gallery의 새로운 초상화 연작 전시였다. 시내에 있는 동안 호크니와 윌킨슨은 친구들과 동료들을 특별한, 전례 없는 방식의 전시로 초대했다. 그 전시는 로더히스의 버려진 인쇄소에 마련되었다. 복도가 끝

없이 이어지는 거대한 미로와 같은 건물이었는데, 어딘가 알랭 레네Alain Resnais의 영화 〈지난해 마리앙바드에서Last Year at Marienbad〉를 연상시키면서도 탈공업화의 분위기를 풍겼다.

이곳에서 『이브닝 스탠더드Evening Standard』가 인쇄되었다는 사실을 나중에 알게 됐다. 이제 인쇄기는 모두 사라졌고 높이 10미터, 길이 25미터에 이르는, 기둥 사이 공간과 문으로 들쭉날쭉한 불규칙한 벽이 둘러싼 홀만 남았다. 오래된 공장 바닥을 따라서 여러 대의 거대한 프로젝터들이 놓여 있었다. 두세 시간에 걸쳐 호크니의 그림들이 큰 규모와 선명한 색채로 길게 이어지며 보였다. 1990년대 말에 그린 그랜드 캐니언 그림이 보인 다음 잠시 후 1982년 당시 호크니의 연인이었던 그레고리 에반스Gregory Evans가 수영장에서 헤엄치는 모습을 묘사한 포토콜라주가 이어졌다. 이 개인적인 이미지가 벽면 전체를 뒤덮는 벽화로 변형되었다. 이 작품에서 (기술적인 주문呪文에 의해) 수영장 물이 잔물결치는 것처럼 보였다. 정지된 그림이 영화로, 또는 적어도 GIF로 전환된 것이다. 그런 다음 그랑드 쿠르를 그린 파노라마 드로잉이 이 동굴 같은 건축물 내부를 감싸면서 실제 집과 유사한 크기로 보였다. 그 효과는 전시장 벽에 걸린 작품을 보는 것과는 사뭇 달랐다. 이스트 요크셔의 한 시골길을 따라 아주 천천히 움직이는 차에서 촬영한 멀티 스크린 영화가 보일 때, 마치 길 양편에 우거진 가로수 아래를 지나가는 것 같았다.

> **호크니** [흥분하며] 지금 나뭇가지를 올려다보고 있습니다! 그리고 색채는 전적으로 벽의 **저곳**에 있죠. 이것은 그림에서 새로운 것입니다. 왜 장관을 그린 그림이 사라진 걸까요? 궁극적으로 사람들은 장관을 사랑합니다! 장관을 그린 그림은 영화로 인해 사라지고 말았지만 영화는 장관을 보여 주는 데 그다지 훌륭하지 못합니다. 현재 미국에 남은 유일한 영화관은 쇼핑몰에 있습니다. 그곳에서는 10대들을 위한 자동차 사고 영화들만 보여 주죠.

마지막에 기술팀 책임자가 호크니에게 벽에 직접 드로잉을 그리고 싶은지를 물었다. 호크니는 잠시 생각에 잠겼다가 한번 시도해 보기로 마음을 먹고 큰 스크린 앞에 앉아서 스타일러스stylus로 그 위에 드로

잉을 그렸다. 그는 실험적인 낙서를 조금 시도하다가 선과 획을 하나씩 그려 나갔고 우리를 둘러싼 세 면 위에 일련의 야자나무를 그려 놓았다. 그 경험은 갑자기 무대가 사방에서 조립되는 동안 극장 안에 있는 것 같았다. 또는 달리 생각하면 드로잉이 라이브 퍼포먼스 아트로 그려지고 있었다. 그리고 그때는 깨닫지 못했지만 모든 퍼포먼스는 곧 중단될 참이었다.

<div align="center">✕</div>

3월 초 호크니는 계획대로 프랑스로 돌아가서 아이패드에 드로잉을 그리기 시작했다. 하지만 코로나바이러스감염증-19가 **자체적인** 작동 기제에 따라 세계 대부분 지역에서 빠르게 확산되고 있었다.

2020년 3월 4일

게이퍼드에게

나는 내년까지 노르망디에 있게 될 것 같습니다. 다시 아이패드에 드로잉을 그리기 시작했습니다. 윌킨슨이 리즈에서 새로운 버전의 브러쉬즈Brushes 애플리케이션을 만들어 줄 사람을 구했습니다. 내가 볼 때 아주 훌륭하고 이전 버전보다 훨씬 나은 것 같습니다. 이전 버전은 이제 구할 수 없죠.

곧 다시 노르망디에서 만나요.

<div align="right">사랑을 가득 담아</div>
<div align="right">호크니</div>

하지만 머지않아 호크니의 마지막 제안은 오랫동안 이루어질 수 없다는 사실이 분명해졌다. 전면적인 규모로 확산되는 유행병이 확연해짐에 따라서 며칠 사이 처음에는 프랑스가, 다음에는 영국이 봉쇄되었다. 하지만 작은 그랑드 쿠르의 세계에서는 상황 변화가 덜 극단적이었다. 전염병 사태는 봄이 전개되는 과정에 아무런 영향을 끼치지 못했다.

〈No. 99〉,
2020년 3월 10일

2020년 3월 15일

게이퍼드에게

케임브리지 상황은 좀 어떻습니까? 아직 괜찮습니까? 어쨌든 우리는
이곳에서 꽤 고립되어 지냅니다. 나는 흥미로운 나무들을 찾기 위해
이곳을 떠날 필요가 없습니다. 나는 지금 겨울 나무를 그리고 있어요.
당신도 볼 수 있다시피 일부는 이미 작은 싹을 틔웠습니다. 나는 할
수 있는 한 많은 나무를 그리려고 마음먹고 있습니다. 그런 다음에는
그 나무들이 변화하는 동안 다시 반복해서 그릴 겁니다. 우리 걱정은
하지 마세요. 비록 대부분의 상점과 카페, 영화관이 문을 닫았지만 아
직은 감당할 수 있습니다.

사랑을 가득 담아
호크니

얼마 있다가 우리 사이에는 얼굴을 직접 마주 보는 대신 페이스타
임 영상 통화로 대화를 나누는 것이 일상이 되었다. 대개 프랑스 현지
시간으로 오후 6시 30분, 소위 '칵테일 시간'에 통화가 이루어졌다. 때
로 대화를 나누는 동안 그는 노르망디에서 맥주를 마셨고 나는 케임브
리지에서 와인 한 잔을 마시곤 했다.

봉쇄된 천국

우리가 함께 쓴 마지막 책 『그림의 역사』에서 호크니는 다음과 같이 말했다. "이제 우리는 원한다면 가상 세계에서 살 수 있다. 그리고 아마도 결국 대부분의 사람들이 그 세계에 이르게 될 것이다. 그곳은 바로 그림의 세계다." 내가 짐작했던 것보다 훨씬 빠른 속도로 우리 중 많은 수가 사실상 가상 세계에 놓이게 되었다. 적어도 어느 정도는 그랬다. 나머지 시간에 우리는 우리가 걸어 다닐 수 있는 거리 이내로 제한된 지역 안에서 예전 방식의 생활을 꾸려 나갔다. 나의 경우 케임브리지의 중심부와 주변 시골 지역으로 생활 반경이 축소되었고, 호크니의 경우에는 그의 집과 작업실, 정원, 아래쪽에 작은 시내가 있는 목초지로 제한되었다.

많은 사무직 근로자들이 이제는 남는 방과 다락방, 정원 창고로 옮겨갔고 곧이어 줌Zoom이나 팀스Teams에서 끝없이 이어지는 회의들로 이루어지는 가상 공간에서의 새로운 직장 생활에 대해 불평하기 시작했다. 그들은 어떤 이유들로 인해, 아마도 실제 생활에서보다 다른 사람들의 반응을 파악할 수 있는 단서가 줄어들어 더욱 집중해야 하는 필요성 때문에 종래의 대면 회의보다 가상 공간에서 이루어지는 회의가 더 피곤하다고 주장했다. 하지만 반대로 호크니가 지적한 것처럼 음성만으로 이루어지는 옛날 방식의 전화 소통보다 더욱 많은 정보를 받게 된다.

호크니 다른 사람의 이미지를 보면서 이야기를 나누는 것은 다른 경험입니다. 상대방의 표정이 바뀌는 모습을 볼 수 있으면 대화 중에 잠시 멈출 수 있습니다. 반면에 전화상에서는 대화가 중단될 때 무엇이 문제인지를 알 수 없죠. 그래서 얼굴을 보는 경우에는 다른 방식으로 이야기하게 됩니다. 그렇지 않습니까?

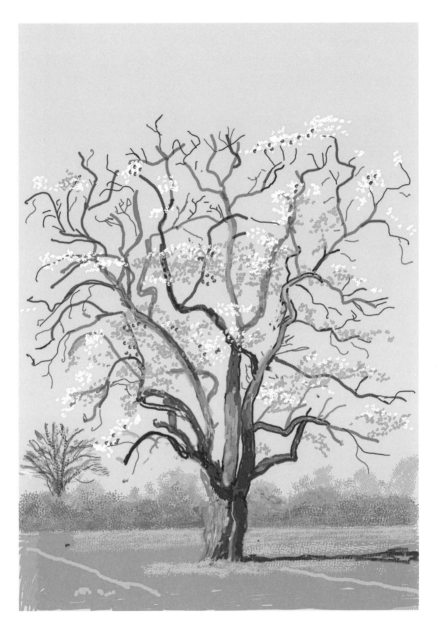

〈No. 136〉,
2020년 3월 24일

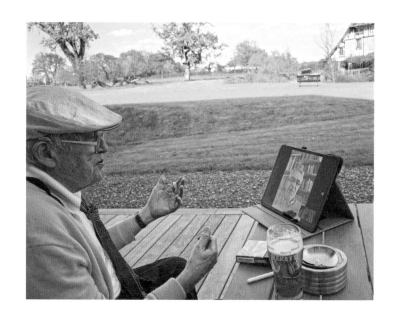

페이스타임으로 게이퍼드와 대화를 나누는
호크니,
2020년 4월 10일

　　귀가 어두워져 불편을 겪는 호크니 같은 사람에게 영상 통화는 분명 유리하다. 우리의 페이스타임 통화가 항상 순조로운 것만은 아니었다. 문제는 서로의 말을 이해하는 것이 아니라 프랑스 시골의 신호 강도가 고르지 못한 데 있었다. 어떤 날은 다른 날보다 나은 것 같았다. 하지만 대화가 잘 시작되었다가도 기술적인 문제와 부딪히곤 했다. 때로 화면 속 호크니가 갑자기 얼어붙은 듯 정지되곤 했는데 사실상 스틸 사진과 다름없게 되었다. 호크니가 "여보세요? 여보세요? 여보세요?"라고 말하기 시작했던 것으로 보아서 아마 화면 속 나 역시 정지되었을 것이다. 그 뒤 1~2분 동안 전송 상황이 다시 좋아졌다 나빠지곤 했다. 그 효과는 미술사적 표현을 빌려 말하자면 거의 양식적이라고 할 수 있었다. 컬러 텔레비전이 도입되었을 때 호크니는 채널 손잡이를 돌리면 화면 이미지를 야수파 작품 같은 이미지로 바꿀 수 있다는 것을 알아챘다고 한

다. 페이스타임에서는 실질적으로 피에르 보나르_{Pierre Bonnard}의 후기 작품과 매우 유사한 효과를 얻을 수 있다.

호크니 지금 당신 이미지가 그저 흐릿하게 보입니다. 햇살이 당신 집 창문을 통해 들어오고 있어서 이미지를 흐릿하게 만들고 있죠. 사실 오히려 좋아 보입니다.

게이퍼드 나 역시 당신의 그림자가 잘 보입니다. 다른 날 다시 시도할게요.

호크니 언제든지요.

또 어떤 날에는 신호 수신 상태가 좋아서 대화가 끊김 없이 진행되기도 했다. 3월 29일 우리는 언제나처럼 저녁에 통화를 했다.

호크니 나는 20층에 봉쇄된 사람이 가엾었습니다. 뉴욕의 고층 건물에 갇히는 것이 그다지 좋을 순 없겠죠. 하지만 적절한 장소에 있으면 봉쇄가 즐거울 수도 있습니다. 매력적이죠. 나는 지금 창밖을 내다보고 있습니다. 나무껍질에 비치는 빛의 잔물결을 볼 수 있는데 대단히 아름답습니다. 해가 서서히 지면서 나무 몸통에 햇살이 닿아 생겨난 것이죠. 일렁이는 빛은 서서히 움직이므로 재빠르게 간파해야 합니다. 현재 이곳은 지극히 아름다운 봄입니다. 이르게 찾아왔죠. 작년에는 올해보다 조금 늦었습니다. 장관이 펼쳐지고 있습니다. 나는 이 봄을 기록해 두고 있어요. 아주 흥분됩니다. 봄은 아직 끝나지 않았습니다. 사과나무에는 아직 꽃이 피지 않았습니다. 아직 싹이 나지 않았지만 봉오리가 곧 움틀 준비를 하고 있습니다. 다른 나무들은 지금 꽃이 피고 있습니다. 모두 놀랍기만 합니다. 나는 멋진 큰 나무에 핀 벚꽃을 막 그렸습니다. 우리가 있는 곳에서 유일한 벚꽃나무인데 지금 눈부시게 아름답습니다. 다음에는 잎새들이 돋아 나올 겁니다. 여름의 짙은 녹음을 보기 시작할 때까지 나는 계속해서 그릴 겁니다. 아직 조금 더 있어야 할 겁니다. 이스트 요크셔는 노르망디와 기후가 유사하긴

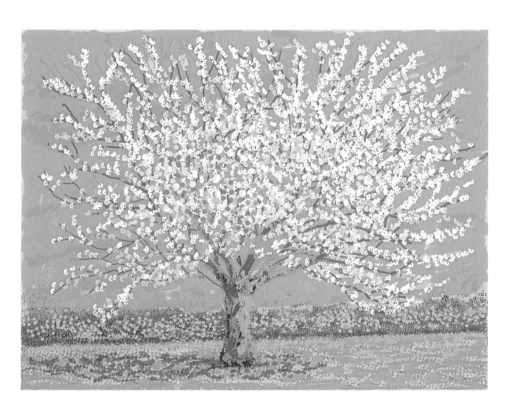

⟨No. 180⟩,
2020년 4월 11일

하지만 더 북쪽이기 때문에 이곳보다는 늦을 겁니다. 어느 해인가 요크셔의 산사나무 꽃이 런던보다 한 주 이상 늦게 피었습니다. 또 언젠가는, 아마 2006년이나 2007년경이었을 텐데 6월 초까지 꽃조차 피지 않은 적도 있었죠. 이스트 요크셔에서 우리는 모두 합쳐 일곱 번의 봄을 지켜보았습니다. 시작하는 순간부터 끝나는 순간까지 주의 깊게 살펴보았습니다. 무엇이 나오고 있는지, 무엇이 가장 먼저 나오고 다음으로는 어떤 것이 나오는지에 항상 주의를 기울이면서 말이죠. 때때로 사람들은 봄을 알아채지 못합니다.

게이퍼드 내 생각에 농가에서 지내는 (멀리 나가지 않고 많은 사람들을 만나지 않으며 밤에는 가로등으로 오염되지 않고 낮에도 교통 소음이 없는) 당신의 경험은 16세기나 17세기에 그 농가가 지어졌을 당시 그곳에 살았던 사람의 경험과 매우 유사한 것 같습니다.

호크니 네, 그렇죠. 완전히 똑같지는 않겠지만 말이죠. 이 집은 디즈니 영화에 나오는 일곱 난쟁이가 사는 집과 아주 비슷합니다. 그렇지 않은가요? 직선이 전혀 없습니다. **모서리**조차 직선이 아니죠. 우리는 집을 하나도 바꾸지 않았습니다. 여전히 욕실은 단 두 개뿐입니다. 하나는 내가 사용하고, 다른 하나는 아래층에 있습니다. 하지만 샤워 시설 등을 갖추고 있죠. 이것이 조지프 러디어드 키플링Joseph Rudyard Kipling이 현대의 건축가를 만난 고대 이집트인에 대해 노래한 그의 시 「진실한 노래A Truthful Song」에서 말한 바 아닐까요? "당신의 창유리는 새롭고 당신의 배관은 낯섭니다. / 하지만 그것 말고는 다른 변화를 느낄 수 없습니다." 사실입니다. 그렇지 않습니까? 비록 키플링의 동시대인이라고는 하지만 나는 반 고흐가 아를에서 지낸 노란 집에 배관이 많이 설치되어 있었을지는 확신하지 못하겠습니다.

게이퍼드 우리는 모두 박탈감에 시달리고 있습니다. 친구들과의 물리적인 만남이 어려운 상황입니다. 긴 여행은 거의 불가능하죠. 고백하건대 나는 여행을 취소하면서 괴로움을 느끼기 시작했습니다. 인도, 이탈리아, 프랑스, 그리스, 멕시코, 일본, 영국의 다른 지역에 가고 싶

은 마음이 간절합니다. 하지만 웨일스조차 여행객들에게 폐쇄되었죠.

호크니 음, 과거에 나는 낭만주의의 개념에 깊이 매료되었습니다. 낭만주의 음악, **새로운** 대상을 보는 것 말입니다. 나는 열여덟 살 때 런던에 처음 갔습니다. 기차를 타고 갔죠. 내가 가장 먼저 한 일이 킹스크로스 역에서 뛰어나가 그저 빨간색 버스를 바라보는 것이었습니다. (아무 버스나요.) 브래드퍼드와는 달라 보였기 때문이죠. 그리고 브래드퍼드에서 맨체스터에 갔던 일도 생각납니다. 아주 어릴 때였죠. 우리는 버스를 타고 황야 지대를 건넜습니다. 맨체스터로 내려가는 동안 거리가 모두 똑같아 보였습니다. 하지만 나는 문 손잡이가 내가 그간 보아 왔던 대로 한쪽 옆이 아닌 정중앙에 달려 있는 것을 알아챘습니다. 나는 이 점이 정말로 흥미롭게 느껴졌습니다. 맨체스터에서는 문 손잡이가 정중앙에 달려 있죠. 런던에서는 위쪽에 달려 있을 수 있고 뉴욕에서는 손잡이가 아예 없을 수도 있습니다. 모든 것이 전기식일 테니까요. 나는 그 차이점이 좋았습니다. 어느 정도 시각적인 차이죠. 나는 어디를 가든 허겁지겁 달려 나가서 차이점을 **봅니다**. 낭만주의적이죠. 그것은 눈을 통해 얻는 즐거움입니다.

하지만 **지금 이 순간** 나에게 이곳은 완벽합니다. 내내 파리에서만 지낸 J-P는 이곳에서는 공기를 맛볼 수 있다고 말했습니다. 차가 적기 때문입니다. 이곳의 공기는 대단히 상쾌합니다. 나는 그다지 잘 듣지 못하지만 로스앤젤레스에서는 웅웅거리는 소리가 끊이지 않고 들립니다. 뉴욕의 상황은 더 나쁩니다. 나는 가급적 그곳에 다시 가고 싶지 않습니다. 그곳은 내 나이의 사람에게는 적절하지 않습니다. 사실 나는 그곳에서 도무지 작업을 할 수 없었습니다. 손님들이 끊이지 않고 찾아왔기 때문입니다.

✕

그 사이 호크니는 자신의 정원에서 하고 있던 작업을 지속함으로써 더 넓은 바깥세상에 인상적인 영향을 끼치고 있었다. 4월 1일 그는 아이패드로 그린 그림 몇 점을 BBC 방송국으로 보냈다. 그 작품들은 바로 『타임스』, 『가디언』 등 몇몇 신문의 제1면에 실렸다. 방금 완성된

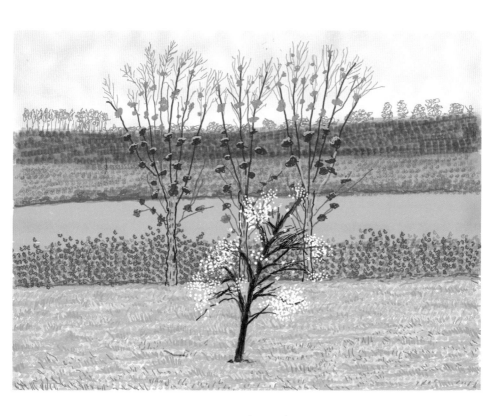

〈No. 132〉,
2020년 3월 21일

풍경화와 정물화가 BBC 웹사이트의 제목이 보여 주듯이 이렇게 빠른 속도로 여타 '뉴스의 일시 중지' 사태를 야기하며 매체를 도배할 뿐 아니라 그 자체가 중요한 화제가 된 예는 찾아보기 힘들다. 이것은 그림의 힘과 그림이 여전히 많은 사람들에게 발산하는 매력, 그리고 생각과 느낌을 전달할 수 있는 그림의 능력에 대한 주목할 만한 입증이었다. 호크니는 그 드로잉들에 동반된 몇 가지 생각을 덧붙였다.

"나는 작업을 계속할 작정이었습니다. 지금 시점에서 나는 내 작업이 아주 중요하다고 생각합니다. 우리는 자연과 유리되었습니다. 어리석은 일이죠. 우리는 자연과 별개로 떨어진 존재가 아니라 자연의 일부입니다. 이 상황은 때가 되면 끝날 겁니다. 그 다음은 무엇이 있을까요? 우리는 무엇을 배웠습니까? 나는 거의 여든세 살에 가깝고 언젠가는 죽게 될 겁니다. 죽음의 원인은 탄생이죠. 삶에서 유일하게 진정한 것이 있다면 그것은 음식과 사랑입니다. 내 강아지 루비에게 그렇듯이 바로 그 순서대로입니다. 나는 이 점을 진심으로 믿습니다. 예술의 원천은 사랑입니다. 나는 삶을 사랑합니다."

이것은 그가 지금까지 표현한 언술 중 가장 선언에 가깝다고 할 수 있다. 그의 메시지는 긍정적이긴 하지만 냉정하다. "죽음의 원인은 탄생이다." 하지만 그림은 시각적 즐거움 또는 진부한 용어를 사용하면 아름다움을 통해 그 생각을 전달한다.

호크니 나는 예술에 즐거움의 원칙이 있다고 생각합니다. 그 원칙이 없다면 예술은 이 순간 존재하지 않을 겁니다. 예술을 거의 소멸시킬 수도 있겠지만 예술은 여전히 존재해야 합니다. 그것은 극장 관람과 유사합니다. 여흥은 최대가 아니라 **최소한**의 요건입니다. 모든 것은 즐거움을 주어야 합니다. 더 높은 수준으로 올라갈 수도 있겠지만 어떤 경우든 적어도 즐거움을 성취할 필요가 있습니다. 예술에서 즐거움의 원리는 부정할 수 없습니다. 하지만 그렇다고 해서 모든 예술이 쉽고 즐겁다는 의미는 아닙니다. 십자가 책형을 그린 그림에서도 즐거움을 얻을 수 있습니다. 뮌헨의 알테 피나코테크에는 루카스 크

루카스 크라나흐,
〈십자가에 달린 그리스도 앞에 무릎을 꿇은
브란덴부르크의 알브레히트 추기경〉, 1520~1525

라나흐Lucas Cranach의 십자가 책형 그림이 두 점 있습니다. 그중 하나
는 아주아주 강렬합니다. 예수가 극심한 고통 속에 십자가에 달려 있
고 예수의 몸을 타고 피가 흘러내립니다. 그 옆에는 붉은색 겉옷을 입
은 아주 경건한 성직자가 있습니다. 성직자의 겉옷에는 털이 달려 있
는데 털이 그를 부드럽게 감싸고 있다는 것을 느낄 수 있습니다. 작품
을 보는 사람은 두 사람이 어떻게 이토록 전혀 다른 상황에 놓일 수
있는지 궁금할 겁니다. 한 사람은 확연하게 편안하고, 반면 다른 사람
은 극도의 고통에 놓여 있고 끔찍합니다. 그렇다 해도 나는 이 작품에
서 큰 즐거움을 얻을 수 있고 다른 사람들도 그럴 겁니다. 고통 속에
즐거움이 있죠. 예술에서의 즐거움은 단순히 꽃을 보는 즐거움을 이

야기하는 것이 아닙니다.

반면 개인적인 고통의 **경험**은 전혀 즐겁지 않다. (물론 피학대 성애자의 경우는 제외하고 말이다.) 그리고 다른 사람들이 고통 받는 광경이나 소리는 (가학 성애자를 제외하고) 그저 고통스러울 따름이다. 호크니가 말하는 즐거움이란 **그림** 안에서 세계와 고통과 전쟁, 죽음을 포함해 세계 안의 만물과 만사를 보는 것에서 비롯되는 즐거움이다. 이것은 언어가 아닌 시각적으로 수행하는 사색의 과정이다. 보는 행위를 통해 세계를 즐기고 세계를 이해하는 것이다. 그림은 세계에 대한 해석이고 따라서 눈을 통해 정신으로 직접 전달되는 소통 수단이다.

호크니 내 프랑스어는 아주 기초적인 수준이긴 하지만, 소통이 자유롭지 못한 이곳 프랑스에서 생활하는 것이 조금 어렵지 않냐고 누군가 내게 질문을 했을 때 나는 이렇게 대답했습니다. "무슨 말이에요? 이곳에서 전시가 세 번이나 개최된 걸요!"

전 세계적인 유행병이 발생하기 한 해 전이었던 2019년 나는 작품을 보러 다니는 여행에 대한 책을 발표했다. 그중에는 텍사스 사막에 있는 미니멀리즘 조각 작품을 보기 위해 거의 9,600킬로미터를 오갔던 왕복 여행이 포함됐다. 핵심은 여행한 거리가 아니라 실제 작품 앞에 물리적으로 서는 경험의 중요성이었다. 나는 실제 대상을 보는 것이 책이나 화면에서 접하는 것과는 근본적으로 다르다고 주장했다. 한 예로 반고흐 작품의 경우, 관람자는 캔버스와의 관계에서 미술가와 동일한 자리에 서게 된다. 반 고흐도 한때 그 자리에 서서 그림을 그리면서 자신의 손의 힘을 느꼈을 것이다. 세계적으로 전염병이 유행하는 가운데 뛰어난 조각 작품을 직접 걸어가서 볼 수 있는 거리 안에 살고 있지 않다면 책이나 화면에서 보는 것이 전부다. 봉쇄가 시작되자 나의 이메일함은 전 세계의 미술 기관들이 추후 공지가 있을 때까지 문을 닫는다는 사실을 알리는 메시지로 넘쳤다. 며칠 뒤에는 온라인 전시를 알리는 소식들이 쇄도했다. 이것은 두 가지 질문을 제기했다. 실제 대상을 보는 경험을 대체하는 것이 정말로 존재하는가? 그리고 실질적으로 가상 경

험이 실제 경험보다 더 나을 수 있는 방식이 존재하는가?

온라인 전시는 분명 실제 전시보다 간편하다. 집에서 노트북 컴퓨터 앞에 앉아 암스테르담 국립미술관과 루브르 박물관, 워싱턴 국립미술관의 걸작들을 이리저리 둘러볼 수 있다. 당연히 현실과 달리 사람들로 붐비지 않는다. 다른 측면에서 볼 때 그 과정은 거의 동일하다. 회화 작품을 선택해 세밀하게 관찰하고 수반된 정보를 읽어 본 뒤 (가상적으로) 한 걸음 뒤로 물러나서 볼 수 있다. 하지만 여전히 사진에 불과하다. 비록 없는 것보다 낫긴 하지만 이 경험은 대체물이라기보다는 진품의 인공물임을 더욱 강하게 환기한다. 경험을 확장시키는 동시에 축소시키는 것이 온라인 세계의 특징이다. 마우스를 클릭하면 어디든 갈 수 있고 무엇이든 볼 수 있지만 컴퓨터 화면상에서 환하게 빛나는 픽셀로 전환될 뿐이다.

호크니 내가 아이패드로 그린 그림들은 우리가 계속 이야기하고 있는 컴퓨터 화면상에서 제작되긴 했지만 한층 실제적입니다. 그렇지 않은가요? 나는 지금 막 그리고 있는 이 그림을 당신에게 보낼 것이고 당신은 곧 그것을 보게 될 겁니다. 미술가들은 자신의 작품이 보이기를 바라는 허영심을 갖고 있습니다. 나 역시 허영심을 갖고 있다는 점을 인정합니다. 다른 무엇보다 그것이 미술가가 원하는 바입니다. 18세기와 19세기 왕립 미술아카데미에서 미술가들이 어떻게 주목을 끌고자 했는지에 대한 이야기를 읽어 보면 대단히 흥미롭습니다. 터너가 어떻게 컨스터블에 대한 관심을 빼앗고자 했는지와 같은 이야기 말입니다.

매년 개최되는 왕립 미술아카데미 전시에서 가장 좋은 위치에 누구의 작품이 걸려야 하는지를 두고 이 두 화가 사이에 종종 마찰이 일었다. 언젠가 터너는 컨스터블(그해 전시 설치를 책임지고 있었다)이 일부러 자신의 작품 중 하나를 출품되지 못하게 막았다고 생각했다. 한 목격자는 그가 '흰담비처럼' 자신의 라이벌이 범법 행위를 했다며 맹비난했다고 전했다. 또 어느 해에는 전시 개막 전날 화가들이 자기 작품에 마지막 손질을 하고 있던 때에 거대한 크기의 야심 찬 컨스터블의 그림

집에서 영상 통화 중인 게이퍼드,
벽에 걸린 작품은 레온 코소프의 에칭
〈피델마〉(1996)

이 터너가 그린 작고 회색빛 도는 바다 풍경화 옆에 나란히 걸렸다. 컨스터블이 자리를 비운 사이 터너는 자신의 그림에 빨간색 원반형 부표를 추가로 그려 넣어서 컨스터블의 작품이 주목받을 수 있을 가능성을 흐트러뜨렸다. 다시 돌아온 컨스터블은 얼굴을 찌푸리며 다음과 같이 말했다. "터너가 총을 쐈군."

게이퍼드 다른 미술가의 아주 뛰어난 작품을 볼 때 어떤 생각이 듭니까?

호크니 음, '흠, 좋은 걸!'이라고 생각합니다. 깊은 인상을 받죠. 질투심을 조금 느낄 수도 있겠죠. 나는 당신 뒤쪽 벽에 걸린 에칭에 대해서 그런 감정을 느낍니다. 레온 코소프Leon Kossoff의 작품이죠? 정말로 대단히 훌륭한 작품입니다. 강렬하죠. 그는 항상 뛰어났습니다. 나는 코소프를 아주 좋아했습니다.

게이퍼드 미술관과 갤러리가 결국 문을 다시 열게 된다 해도 방문객들은 마스크를 착용하고 몇 미터 간격을 두고 떨어져 있어야 할 겁니다.

호크니 음, 그건 괜찮습니다. 사실 바람직하죠. 이제 나는 사람들이 빼곡한 전시는 보지 않습니다. 이전에 그렇게 전시를 관람하는 것을 몹시 싫어했습니다. 1960년 테이트 갤러리에서 개최된 피카소의 전시를 보러 갔는데, 밖에서 줄을 서서 기다려야 했습니다. 하지만 나는 일찍 도착해서 미술관에 처음 들어가는 입장객들 사이에 있었습니다. 그 뒤 나는 곧장 전시의 제일 끝부분으로 가서 전시를 역순으로 보았습니다. 그렇게 하면 전시를 독점해서 볼 수 있으니까요. 2002년에는 테이트 모던에 《마티스 피카소Matisse Picasso》 전시를 보러 갔습니다. 프로이트와 아우어바흐하고만 함께 봤죠. 그림을 비교해서 보고 방을 가로질러 보고 이전에 봤던 작품으로 다시 되돌아가서 볼 수 있었습니다. 같은 시기에 테이트 모던에서 앤디 워홀 전시도 열렸습니다. 다른 사람에게 전시를 보라고 한 다음 전시에 대해 이야기해 달라고 부탁할 수도 있겠다는 생각을 했던 것이 기억납니다. 하지만 피카소 전시는 직접 가서 봐야 하는 전시였죠.

현재로서는 작품을 소유하고 있지 않다면 피카소의 원작을 보는 일은 무기한 미래로 미루어야 하는 상황이 되었다. 현 시점에서 여행은 아주 작은 규모로 이루어져야 한다. 가까운 작은 지역을 둘러봐야 하고 범위가 점점 더 가까운 지역으로 좁혀진다. 이와 함께 거의 모든 것들이 그 안에 존재한다는 사실이 드러난다. 윌리엄 블레이크William Blake의 시 「순수의 전조Auguries of Innocence」의 첫머리 "한 알의 모래에서 세계를 보고"는 독자에게 공상적인 어떤 것도 요구하지 않는다. 반대로 시가 온전히 깨닫지 못했을 수 있지만 이것은 과학적으로 말해서 냉정한 사실일 뿐이다. 월터 시커트Walter Sickert 역시 언젠가 다음과 같이 선언했다. "예술가는 한 조각의 부싯돌을 가지고 그것을 비틀어 장미유 방울을 얻을 수 있는 사람이다." 다시 말해서 화가는 가장 가망성 없는 돌덩어리에서 즐거움과 시를 발견할 수 있다.

이것은 사실이다. 가장 심오한 예술을 위한 주제들을 작은 돌이나

꽃밭에서 모두 발견할 수 있다. 최근 나는 얀 잘라시에비치Jan Zalasiewicz 의 책『조약돌 속 행성The Planet in a Pebble』을 읽고 있다. 이 책은 둥근 웨일스 점판암 조각에서 출발한다. 저자는 이 돌을 구성하는 물질에서 이전 수십억 년에 걸친 태양계의 기원과 빅뱅으로 거슬러 올라가서 지구의 지질학적 발전(과정) 전체를 발견하는 데로 나아간다.

이 장대한 역사로 인해 웨일스 점판암을 '평범하다'고 묘사하는 것이 부적절해 보인다. 하지만 우리가 볼 수 있는 것들은 모두 다 특별하다. 그러므로 "한 송이의 들꽃에서 천국"을 볼 수 있다고 암시하는 블레이크 시의 두 번째 행은 결코 이상한 이야기가 아니다. 이것이 바로 호크니가 노르망디나 이스트 요크셔의 풍경을 '천국'이라고 지칭하는 까닭이다. 하지만 호크니는 사람들이 에덴 동산을 거닐고 있을 때에도 대부분은 그곳이 에덴 동산임을 알아채지 못할 것이라고 덧붙인다. 사람들은 나무뿌리에 발이 걸려 넘어지지 않기 위해서 지면을 훑어보는 데 시간을 쓸 것이다. 세계는 아주아주 아름답지만 그 아름다움을 알아채기 위해서는 열심히 그리고 자세하게 보아야 한다.

이것이 미술과 미술가들이 전문적으로 다루는 주제다. 미술은 일반적으로 나무, 꽃, 바위, 수영장, 구름, 그릇, 가구, 유리그릇처럼 중요하지 않고 평범하다고 여겨지는 대상을 다루는 경향이 있다. 물론 이 대상들은 풍경화와 정물화의 주제다. 세계에서 가장 유명한 회화 작품 상당수가 풍경화와 정물화의 범주에 포함된다. 미술가들은 거의 모든 사람들이 무시하는 평범한 세부 사항들에 흥미를 갖는다.

호크니 나는 정물화를 그릴 때마다 아주 흥분되고 내가 그 안에서 볼 수 있는 것이 천 가지나 된다는 점을 깨닫습니다! 그것들 중 어떤 것을 선택할까요? 내가 대상에 대해 더 많이 보고 더 많이 생각할수록 나는 더 많이 알게 됩니다. 이렇게 작은 소소한 것들조차 믿을 수 없을 만큼 풍부합니다. 많은 사람들이 그 점을 잊고 있습니다. 하지만 다시 일깨워 줄 수 있습니다.

⟨No. 717⟩,
2011년 3월 13일

⟨No. 316⟩,
2020년 4월 30일

7

A house for an artist and a painter's garden

미술가를 위한 집과 화가의 정원

호크니 성경을 비롯해 고대 문헌에 등장하는 중요한 장소는 모두 정원입니다. 어느 곳에서 살겠습니까? 어느 곳에 있고 싶습니까? 나는 로스앤젤레스에서도 항상 나의 정원을 그립니다. 사실 로스앤젤레스는 아주 푸르른 도시입니다. 사람들은 으레 고속도로와 콘크리트만을 떠올리지만 전적으로 맞는 이야기라고 할 수는 없습니다. 멀홀랜드 드라이브 근처에 있는 집 주변에는 야생 동물들이 삽니다. 그곳은 볼품없는 곳이 아닙니다. 하지만 이곳의 공기는 굉장히 신선합니다. 요즈음에는 사람들이 공기에 대해 그다지 많이 이야기하지 않습니다. 예전에는 많이 이야기했었죠. 요크셔의 일클리는 상쾌한 공기로 잘 알려져 있습니다. 브래드퍼드의 공기는 그렇지 못했습니다. 항상 매연이 자욱했죠. 전쟁 기간에 사람들은 휴가를 보내고자 북쪽으로 23킬로미터 정도만 가면 닿을 수 있는 일클리에 가곤 했습니다. 나는 매연에 익숙했음에도 켄싱턴 하이 스트리트에서 심한 매연 냄새를 맡을 수 있었습니다. 그리고 뉴욕은 실로 끔찍했습니다. 하지만 이곳에서 나는 공기를 **느낄** 수 있습니다. 나는 창문을 활짝 열어 둔 채로 잠을 잡니다. 여름이든 겨울이든 항상 열어 두는데, 내가 침실에서 담배를 피우는 까닭에 방 안이 연기로 자욱할 수 있기 때문입니다. 집의 모든 창문에서 밖의 나무가 내다보입니다. 이곳에는 도처에 나무뿐이기 때문입니다. 우리는 초목으로 둘러싸여 있습니다. 내게는 환상적이죠. 우리는 벌써 2021년 봄을 위한 계획을 세우고 있습니다. 나무를 좀 더 심고 일부는 풍경을 만들기 위해 베어 낼 예정인데, 그러면 원경을 확보할 수 있고 다른 것들은 좀 더 가까워지게 될 겁니다. J-P는 정원을 가꾸는 일이 모두 **드로잉**과 관계 있다는 사실을 알기 때문에 자신은 다른 사람들과는 다른 방식으로 정원을 만들고 있다고 말하죠.

J-P가 호크니의 마지막 말을 들은 것이 분명했다. 바로 이 대목에서 그는 화면 안으로 얼굴을 비추며 자신이 하고 있는 일을 설명해 주었다.

J-P 이곳 사람들은 감성적이지 않습니다. 그들은 아무것이나 베어 냅니다. 우리에게 작은 나무가 한 그루 있는데 아주 크다고 할 수는 없지만 나무의 **느낌**을 주기에는 충분한 크기죠. 우리가 작업실을 개조할 때 사람들이 말한 첫마디가 "나무를 완전히 베어 버리고 파낸 다음 땅을 덮어 줄 수 있어요"였습니다. 그들은 나무를 **보는** 데 관심이 없기 때문입니다. 풍경화가들은 와서 이렇게 말합니다. "이것을 없애야 하고 저것도 없애야 합니다. 아무 가치가 없어요." 그들은 나무들을 더 훌륭하고 웅장한 것으로 바꾸고 싶어 합니다. 하지만 나는 호크니에게 형태와 방식이 중요하다는 사실을 알고 있습니다. 그는 위에 잡초가 자란 한 뼘의 자갈길도 흥미롭게 만들 수 있습니다. 사람들은 그것을 보지 못하죠.

호크니 J-P는 얼마 전부터 정원에서 일하고 있는데, 때때로 다음에 무슨 일을 해야 하는지를 내게 묻습니다. 우리에게 우유와 달걀을 가져다주는 빈센트Vincent가 매주 이틀 오후 시간에 와서 정원 일을 해줍니다. 잔디를 깎아 주죠. 그는 좋은 사람이지만 정원을 관리하는 사람이 아무도 없는 것 같다고 불평합니다. 하지만 우리는 관리하고 있습니다. 나는 그런 말에 크게 신경 쓰지 않습니다. 내가 잡초를 **그리기** 때문입니다.

게이퍼드 미술가의 작품을 위한 주제로 정원을 설계하는 것은 다른 이야기입니다. 정물화를 위해 과일과 채소를 배열하는 것이 요리와는 다른 것과 같은 이치죠.

호크니 어떤 정원 설계 전문가들은 심지어 모네의 정원이 그렇게 특별하지 않다고 말했죠! 하지만 모네의 정원은 특별했습니다. 그는 꽃을 통해 색채를 배열했죠. 그는 원예학의 권위자였고 집에는 원예학에 대한 책들을 두고 있었습니다. 그는 모든 것을 색채의 측면에서 조

클로드 모네,
〈지베르니의 예술가의 정원〉,
1900

직했습니다. J-P는 모네의 정원이 팔레트 같다고 말합니다. 지베르니에 가게 되면 사진이 아닌 그 정원을 그린 그림에 대해 생각하게 되는 멋진 일이 일어납니다. 정원 사진도 좋지만 정원을 그린 그림은 훨씬 더 훌륭해 보입니다. 특히 모네 작품은 더욱 그렇죠!

카메라가 인간의 눈과 뇌가 지각하는 방식으로 공간이나 일몰을 보지 않는 것처럼 꽃의 색채 역시 우리가 경험하는 방식으로 기록하지 않는다. 이것이 예를 들어 봄의 초원을 사진 찍는 것이 좌절감을 안겨 주는 일이 되고 마는 이유다. 야생화 무리(빨간색, 노란색, 파란색, 흰색)를 보는 경우 렌즈는 이 색채들을 최소화해서 주로 풀과 잎사귀만 기록한다. 모네에게 일종의 팔레트인 꽃밭은 다년초 화단을 진지하게 가꾸는 애호가의 눈에는 매력적이지 않을 수 있다. 하지만 화가들이 흥미를 느끼는 대상이 모든 사람의 눈을 즐겁게 해 주지는 못할 것이다. (컨스터블이 자신이 좋아하는 것들을 정리한 목록에는 '버드나무, 오래된 썩은 널빤지, 벽돌'이 포함되었다.) 따라서 미술가가 그림을 그리기 위한 정원을 조성하는 것은 원예사나 나무 애호가, 잔디 애호가를 위한 정원을 만드는 일과는 다르다. 반대로 좋은 그림이나 드로잉에 도움이 되는 것이 조경사나 육림 전문가에게 기쁨을 안겨 주는 중요한 식물 표본과 반드시 일치하지는 않는다.

호크니 세 그루의 거대한 배나무는 모두 윗부분이 죽었습니다. 그래서 맨 위에는 잎이 없죠. 하지만 나는 그 나무들이 지금 상태대로 그곳에 있기를 바랍니다. 손뼉 치고 있는 것처럼 보이기 때문입니다. 겨우살이가 붙어 있는 저 나무들도 마찬가지입니다. 겨우살이가 결국에는 저 나무들을 죽일 겁니다. 하지만 나는 그런 나무들이 그리기에 멋진 대상이라고 생각합니다. 그것들이 **평면**을 구성하기 때문입니다. 심지어 겨울에도 그렇습니다. 진입로 끄트머리 부근의 작은 크리스마스나무가 있는 곳 주변에는 잘려 나간 다섯 그루의 나무가 있었습니다. 하지만 한 달 만에 밑동에서 관목 하나가 자라났습니다. 벌써 1~1.5미터가량 컸습니다. 그래서 크리스마스나무가 더 이상 보이지 않죠.

〈No. 318〉,
2020년 5월 10일

그랑드 쿠르 정원에는 죽어 가는 배나무와 겨우살이가 어수선하게 얽혀 있는 나뭇가지들이 잠시 죽음을 유예하고 있지만 풍경 속 다른 요소들은 잘려 나갔다(혹은 편집되었다). 화가의 시선을 방해하기 때문이었다. 화가의 정원은 굉장한 달리아나 완벽한 나무가 아닌 흥미로운 그림을 낳기 위해 계획되는 법이다.

호크니 우리는 또 다른 덤불을 치워 버렸습니다. 시야를 망쳐서 그랬죠. 그리고 저 사각형 덤불도 치워 버릴지 생각 중입니다. 그 뒤의 나무를 보는 것을 막기 때문입니다. 하지만 그 풍경을 드로잉으로 그릴 때 내 시야를 가리는 것은 제외시켰습니다. 이것은 풍경에 대한 **평가**를 이야기하는 것이 아닙니다. 즐거움을 평가할 수는 없습니다. 그렇지 않습니까?

미술가의 집과 미술가의 작업은 때로 공생의 관계를 맺는다. 주변 환경은 그림의 주제를 제안하지만 결과적으로 그 환경은 그림으로 그리기에 보다 적절하도록 조정될 수 있다. 사실상 이것은 긍정적인 순환 고리를 이룬다. 지베르니에서 화단의 꽃들은 모네의 취향, 즉 옅은 색채와 촘촘한 질감, 가능한 한 연속적으로 이어지는 색채에 따라 준비되고 선택되었다. 모네는 식당에서 음식을 먹을 때 창문을 마주 보고 앉아서 정원의 중심축을 똑바로 내다보았다. 따라서 꽃과 잎에 부딪혀 시시각각 변하는 빛의 효과를 응시할 수 있었다. 가사와 손님맞이 등의 일상은 그의 일과에 따라 조정되었는데, 이는 궁극적으로 햇빛에 달려 있었다. 호크니처럼 모네도 봄의 첫발자국을 주의 깊게 기다렸다.

　　호크니　모네는 **훌륭한** 화가였고 나는 그의 삶이 미술가로서 완벽했다고 생각합니다. 그의 집은 그렇게 으리으리하지 않았습니다. 당시 사람들은 가짜 대저택을 지었습니다. 이곳 주변에도 그런 대저택이 여러 채 남아 있습니다. 하지만 모네는 담을 두른 정원이 딸린 농가를 구입했죠. 그는 담을 두른 정원을 바랐습니다. 넓은 정원을 원했죠. 집을 개조해 편안하게 만들긴 했지만 그는 건축물의 원상태를 보존했습니다. 부엌은 훌륭합니다. 모네는 아침 식사로 베이컨과 달걀을 먹었습니다. 그가 런던 사보이 호텔에서 아침으로 베이컨과 달걀을 먹은 적이 있었는데 마음에 들었기 때문입니다. 그는 요리사를 고용했고 요리사가 그의 아침 식사를 준비했습니다.

　　모네의 집에서 여흥은 단순했다. 점심을 먹고 난 뒤 정원 주변을 거닐었고 그 뒤 작업실에 방문했다. 즉 음식을 먹고 미술가와 대화를 나누고 그가 다루는 주제를 보고 난 뒤 그림을 보았다. 그 여정은 바뀌지 않았다.

　　호크니　모네는 자신을 방문한 손님들과는 점심 식사만 함께했습니다. 점심 식사는 오전 11시 30분에 시작되었는데 내가 이스트 요크셔에서 그랬던 것처럼 여름에는 매일 아침 6시에 일어났기 때문입니다. 사람들은 기차를 타고 왔고 그는 베르농 역으로 손님들을 태우기 위

해 차를 보냈습니다. 그는 차를 한 대 구입했고 기사를 고용했습니다. 하지만 손님들이 11시 30분까지 도착하지 않더라도 어쨌든 그는 점심 식사를 시작했고 그런 다음 다시 작업을 하기 시작했습니다. 그는 저녁 식사에는 절대로 손님을 초대하지 않았습니다. 왜냐하면 새벽 5시, 심지어 4시에 일어나기 위해서 저녁 9시에 잠자리에 들었기 때문입니다.

미술가의 집이 작품 안에 녹아드는 경우는 상당히 많다. 모네뿐 아니라 (몇 가지 다른 예들을 들어 보면) 앙리 마티스, 피에르 보나르, 반 고흐도 여기에 해당된다. 그리고 요하네스 페르메이르 역시 그 가능성이 높아 보인다. 그 이유를 이해하기는 어렵지 않다. 집이 아주 가깝게 맞닿은 직접적인 환경을 이루기 때문이다. 주제들이 항상 시야 안에 들어왔고 영구적으로 활용이 가능했다. 게다가 어느 정도는 이 공간을 작업실처럼 제어하고 조정할 수 있었다. 실제로 집은 종종 작업실이었고 작업실은 종종 집이었다.

할리우드힐스의 몽캄 애비뉴에 위치한 호크니의 집과 작업실은 수년에 걸쳐 그린, 호크니 특유의 강렬한 파란색으로 표현한 거실과 목제 테라스를 묘사한 연작을 포함해 많은 작품의 주제가 되었다. 노르망디에 머물기 시작하면서부터는 건물 전체(실내와 실외, 작업실, 정원)가 그의 주요한, 거의 독점적인 주제가 되었다. 하지만 차이점이 있다. 로스앤젤레스의 집은 광범위하게 개조되어서 그 자체를 예술 작품이라고 주장할 수 있을 정도였는데 호크니의 건축과 실내 디자인을 보여 주는 독특한 견본이다. 실제로 그 일부분은 그림으로, 또는 좀 더 정확히 말해서 무대 장치로 융합되고 있는 듯 보인다. 수영장 주변에 쌓인 벽돌은 실제로 존재하지만 더 짙은 빨간색으로 채색되었고 벽돌 주위의 모르타르는 좀 더 또렷하게 수정되었다. 넓은 거실과 식당 부분을 덮고 있는 둥근 지붕은 피카소나 후안 그리스Juan Gris의 작품에 나올 법한 천창처럼 입체주의와 유사한, 그렇지만 삼차원의 방식으로 구성된다. 이 집을 지은 다음 호크니는 공간을 분석하는 신입체주의 방식으로 실내를 옮겨 그렸다.

1980년대 후반 호크니는 한동안 말리부 해안가의 작업실을 겸한

〈넓은 실내, 로스앤젤레스, 1988년〉,
1988

작은 집에서 살았다. 그가 예술적 차원에서 '피정'에 들어간 첫 번째 경험이었다. 그의 말리부 생활은 지금의 노르망디 생활을 예시했다. 하지만 내륙 전원 지대의 완만한 언덕과 나무들로 둘러싸이는 대신 태평양의 힘, 장엄함과 대면했다. 당시 호크니는 그 경험을 다음과 같이 묘사했다.

"말리부의 작은 집 한쪽 옆에는 태평양 연안 고속도로가, 다른 쪽에는 해변이 있었습니다. 주방 문을 열고 나가면 바로 바다가 펼쳐졌죠. 그래서 나는 작업실에서 그림을 그릴 때 무한한 자연과 끊임없이 움직이는 바다를 매우 강하게 의식합니다. …… 나는 작은 집 자체를, 그 실내 공간과 외부 공간, 바다, 그리고 그 뒤에 있는 갖가지 풍경을 그렸습니다. 모두 1988년 말부터 1990년 사이에 그린 그림들입니다."

이 시기에 제작된 대다수의 회화와 판화(당시 호크니는 판화 매체로 최첨단 기술이었던 팩시밀리를 선호했다)에서 태평양의 존재가 두드러진다. 심지어 가장 아늑한 실내에서조차 태평양이 침입해 들어와서 수

평선까지 뻗은 드넓은 푸른 수면이 큰 창 너머로 보인다. 몇몇 그림에서는 안락한 실내와 사나운 파도가 짜릿한 대조를 이룬다. 따라서 브래드퍼드나 브리들링턴의 탁자에서 보았을 법한 우아한 티 세트가 파도 치는 거센 바다와 병치된다.

해변가의 이 작은 집에 동아시아적 측면이 있다고 상상하는 것은 터무니없는 공상이 아니다. 호크니는 이곳을 바다와 하늘을 살피는 관측소로 여겼던 것 같다. 일본인들이 달을 지켜보기 위해 특별한 전망대를 지었던 것과 흡사하다. 그리고 달을 관찰하는 일본 축제와 어느 정도 동일한 의도에서 호크니는 빛과 공간에 대한 자신의 신나는 경험을 관대하게, 하지만 의무적으로 손님들과 함께 나누었다.

호크니 말리부에서는 12월부터 2월 즈음까지 거실에서 일출과 일몰

〈말리부에서의 아침 식사, 일요일, 1989년〉,
1989

을 볼 수 있었습니다. 말리부는 서쪽을 향하고 있어서 해가 산타 모니카에서 떠올라 바다 너머 반대쪽으로 지기 때문에 하루 종일 해를 볼 수 있었죠. 한번은 위층의 작은 발코니가 달린 침실에 있었는데 구름 낀 하늘이 보였습니다. 구름 사이로 해가 모습을 드러내는데, 환상적이었습니다! 그래서 나는 함께 지내고 있던 헨리 겔트잘러를 침대에서 끌어냈습니다. 그는 투덜거렸습니다. "아, 당신은 불한당이에요!" 하지만 그런 다음 그는 밖으로 나왔고 침묵했습니다. 그 광경이 눈부시게 아름다워서 자리에서 일어나 그 해돋이를 **보아야 한다**는 것을 깨달은 거죠. 대체로 사람들은 잠들어 있어서 그 일출을 놓치고 맙니다!

<div align="center">⋊</div>

미술가를 위한 집은 정교할 필요가 없다. 일반적으로 복잡하지 않은 편이 낫다. 루벤스는 보기 드물게 웅장한 대저택(사실 두 채였는데, 하나는 안트베르펜에 다른 하나는 시골에 있었다)에서 살았다. 하지만 루벤스의 경우에는 현실적인 이유가 있었다. 그는 작은 그림 공장이라고 할 수 있을 만한 대규모의 작업장을 운영하고 있었다. 그 때문에 넓은 공간이 필요했다. 그의 집과 주변 지역은 대규모 회화 작업에 적절했고, 종종 작품에도 반영되었다. 루벤스의 가장 큰 풍경화 〈이른 아침 헤트 스테인 풍경A View of Het Steen in the Early Morning〉은 일출 직후의 그의 시골 사유지와 주변의 전원 지역을 묘사한다.

루벤스에게는 헤트 스테인 주변의 매우 풍요로운 풍경이 적합했지만 반 고흐에게는 가진 예산과 그의 예술 등 모든 측면에서 아를의 노란 집이 적절했다. 반 고흐는 동생에게 보낸 편지에서 말했듯 거칠고 단순한 것을 좋아했다. "파리 사람들의 실수는 조잡한 것에 대한 취향을 갖고 있지 않다는 데 있지!" 우리는 반 고흐의 그림에서 세계에서 가장 유명한 꽃 그림 속 해바라기를 꽂아 둔 '흔한 도기'의 단순한 꽃병, 근처 식당 의자와 똑같은 밀짚 좌석이 달린 의자 등 조잡한 대상들을 볼 수 있다.

반 고흐의 친구인 폴외젠 미예Paul-Eugène Milliet 소위는 "평범한 식료품점과 매력이라고는 전혀 없는 어색한 사각형 집"을 즐겨 그리는 이유

페테르 파울 루벤스,
〈이른 아침 헤트 스테인 풍경〉(부분),
약 1636

를 이해할 수 없었다. 사실 노란 집은 전통적인 주제는 아니었지만 반 고흐에게는 완벽한 주제였다. 동생 테오Theo에게 보낸 편지에서 설명했듯이 반 고흐의 삶은 그곳에 있었다. "왼쪽에 있는 집은 분홍색이고 녹색 덧문이 달려 있지. 나무 그림자가 드리워진 집은 내가 매일 저녁을 사 먹는 식당이야. 내 친구 우편배달원은 두 철교 사이의, 왼쪽으로 난 길 끄트머리에 살아." "레몬빛으로 빛나는 태양과 맑은 코발트빛 하늘 아래의 집과 그 주변 환경"은 그리기 어려운 장면이었다. 하지만 반 고흐는 바로 그 이유 때문에 그 풍경을 정복하고 싶었다. "햇빛이 비치는 노란색 집들, 그리고 비할 데 없는 생생한 파란색 하늘, 이것이 굉장하기 때문이지."

지베르니의 모네(그리고 그랑드 쿠르의 호크니)처럼 반 고흐 역시 아를에서 초기 몇 달 동안 매일 들판으로 그림을 그리러 나갔고 도중에 이 작은 건물을 지나쳤기 때문에 노란 집이 자신에게 (그리고 그를 제외한 어느 누구에게도 맞지 않는) 완벽한 주거 공간과 작업 공간이 되리라는 것을 알아보았다. 1888년 5월 그는 이 집을 빌렸고 그다지 많이 바

빈센트 반 고흐,
〈노란 집(거리)〉,
1888

꾸지 않았다. 그저 외벽만 '신선한 버터'와 같은 크림색이 감도는 노란색으로 칠했고 초록색의 목조 부분을 추가했으며 해가 저문 이후에도 그림을 그릴 수 있도록 작업실에 가스등을 설치했다. 그는 파리에서 발행되는 신문 『피가로Le Figaro』에서 인상주의적인 방식으로 지어졌다고 알려진 한 현대식 주택에 대한 기사를 읽고서는 흥미를 느꼈다. 반 고흐는 그 집이 "마치 병의 밑바닥, 둥근 자주색 유리 벽돌처럼" 지어졌다고 썼다. "햇빛이 그 위에 반사되면 노란색이 반짝인다."

호크니 [웃으며] 자주색 유리요!

반 고흐의 생각은 훨씬 더 경제적일 뿐만 아니라 그 간소함과 수수함에서 훨씬 현대적이었다. 1888년 9월 노란 집으로 옮긴 직후에 반 고흐는 자신의 작품으로 집을 채워서 그곳을 자신만의 공간으로 만들 수 있겠다는 생각이 들었다. 그는 테오에게 이렇게 말했다. "지금이든 나중이든 집에서 어떤 것도 바꾸지 않겠지만 장식을 통해서 이 집을 미술가의 집으로 만들고 싶어." 몇 주 지나지 않아 그는 이 "장식"에 포함시킨 그림 15점의 목록을 작성했다. 목록에는 노란 집을 그린 그림과 현관 맞은편의 시립 공원을 묘사한 연작이 포함되었다. 노란 집에는 정원이 없었지만 그는 이 현관 앞 공원이 실질적으로는 집과 다름없다고 생각했다. 반 고흐는 다수의 큰 작품들을 작은 공간(친구 폴 고갱Paul Gauguin을 위한 방으로 계획된 쐐기 모양의 좁은 손님방은 가장 넓은 면이 3미터에 불과했다) 안에 잔뜩 채워 생기는 집중의 효과를 좋아했다. 그는 이것을 통해 자신이 동경하는 동양의 방식으로 실내를 꾸미고 있다고 생각했다. 그는 이사 직후 여동생 빌레민Willemien에게 보낸 편지에서 다음과 같이 썼다. "너도 알다시피 일본 사람들은 본능적으로 대조를 추구하지. 그들은 달게 만든 후추, 달고 짭조름한 것, 튀긴 얼음, 얼린 튀김 음식을 먹어. 그러니까 같은 방식으로 큰 방 안에는 작은 크기의 그림을, 그리고 아주 작은 방에는 큰 작품들을 많이 걸겠지." 반 고흐는 이 원리를 받아들여 "이 아주 작은 방을 적어도 여섯 점의 큰 캔버스로 채우고" 싶어 했다. 그래서 손님방에는 두 점의 해바라기 그림(그중 한 점은 현재 런던의 내셔널 갤러리에, 다른 한 점은 뮌헨의 노이어 피나코테크에

소장되어 있다)과 네 점의 공원 그림이 걸렸다. 따라서 "아침에 창문을 열면 공원의 녹음과 떠오르는 해와 마을 입구를 보게 된다." 그리고 벽을 둘러보면 같은 주제를 그린 반 고흐의 그림이 보였을 것이다.

반 고흐는 다음과 같이 생각했다. "이곳 사물들의 진정한 본성을 알려면 그것들을 아주 오랜 시간 동안 바라보고 그려야 한다." 이것은 같은 장소에 머무를 때만 누릴 수 있는 장점이었다. "나는 계절이 오는 것을 볼 것이고 같은 주제를 계속해서 다룰 것이다." 호크니와 마찬가지로 반 고흐 역시 루벤스, 컨스터블이 속한 화가의 계보를 잇는다. 이들이 다룬 주제는 자신이 잘 알고 있는 작은 지역이었다.

호크니 그건 큰 장점입니다! 분명 지베르니의 모네도 그랬을 겁니다. 반 고흐 역시 아를에서 다양한 장소들을 각기 어느 시간에 가야 하는지 알았을 겁니다. 그렇게 하려면 한 지역을 아주 잘 알아야 합니다. 사진가 안셀 애덤스Ansel Adams의 경우도 마찬가지입니다. 그는 요세미티에 살았는데, 그 역시 특정 장소에서 빛과 그림자가 가장 완벽한 때가 몇 시인지를 정확하게 알고 있었을 겁니다.

호크니가 나무(배나무, 벚나무, 가지에 겨우살이가 얽힌 나무)를 알게 되고 오랜 친구들인 양 사랑하게 되었듯이, 반 고흐도 자신을 매료시킨 특정한 덤불에 큰 흥미를 갖게 되었다. "특별한 건 아니야. 잔디밭에 심긴 둥그스름한 삼나무 또는 사이프러스 관목이지." 그는 그 관목을 주제로 그림 한 점을 그렸다. 하지만 그 작품은 사라졌고 그림을 짐작하게 해 주는 드로잉만 남아 있다. 그가 테오에게 보낸 편지에는 에너지로 충만하고 활기 넘치는, 멋진 작은 스케치 한 점이 포함되었다. 이 19세기 말의 우편엽서는 호크니가 때로 하루에도 몇 번씩 보내와 작업 중인 작품에 대한 최신 정보를 시각적으로 알려 주는 이메일과 일맥상통한다.

호크니 반 고흐의 아를 생활은 분명 매우 즐거웠을 겁니다. 비록 그곳의 어느 누구도 그를 좋아하지 않았다 해도 말이죠. 왜냐하면 매일 밖으로 나가 그림을 그렸기 때문입니다. 멀리 나가 그림을 그리는 일은 그에게 행복감을 주었을 겁니다. 그런 다음에 그는 집에 돌아와서

빈센트 반 고흐,
〈아를의 공원〉,
1888

화로에 얹어 둔 콩을 먹고 동생에게 편지를 썼겠죠. 편지를 쓰는 것은 테오에게 말을 건네는 것과 같았습니다. 후대였다면 테오와 통화를 했을 테고 그러면 편지는 후세에 전해지지 않았을 겁니다.

게이퍼드 나는 반 고흐가 고갱에게도 같은 이야기를 했을 것이라고 확신합니다. 반 고흐가 테오에게 쓴 편지의 한두 구절을 훗날 고갱이 거의 글자 그대로 반복했습니다.

분명 반 고흐는 호의적인 의도에서 고갱의 침실을 준비했다. "나의 세계로 온 것을 환영해요, 고갱!" 그 효과는 분명 놀라웠을 것이다. 오직 한 사람의 관람자를 위해 생각해 낸, 전적으로 반 고흐에 집중한 전시였다. 고갱은 (반 고흐보다 나이가 많고 잘 알려진 화가로서 자신을 선배라고 생각했다) 방 안에 발을 들여놓는 순간 상당한 충격을 받았다.

호크니 노란 집은 분명 굉장히 아름다웠을 겁니다. 곳곳에 반 고흐의 그림들로 장식되었고 고갱의 침실에는 **해바라기** 그림 두 점이 있었을 겁니다! 고갱은 분명 이렇게 생각했겠죠. "이 작품이 내 작품보다 낫잖아! 이 작품은 정말 아주 훌륭해!"

게이퍼드 집을 그린 그림들로 가득한 당신 집의 사진들을 보니 집을 그린 그림들로 노란 집을 장식하려 했던 반 고흐의 계획이 생각납니다.

호크니 음, 그것이 내가 하고 있는 작업이죠. 나는 불꽃과 벽난로, 창문, 화분을 그렸습니다. 나는 온갖 것을 그리고 있습니다. 지금 내가 있는 이 방에는 다섯 점의 큰 그림이 있습니다. 잠시만요, 보여 줄게요.

그랑드 쿠르 집의 내부,
2020년 7월

〈No. 227〉,
2020년 4월 22일

8
The sky, the sky!

하늘, 하늘!

호크니 지난 목요일 우리는 정말로 아름다운 일몰을 보았습니다. 높은 구름이 많고 탁 트인 하늘이었기 때문에 일몰이 장관을 이루리라는 것을 알 수 있었죠. 저무는 해가 구름을 비추기 시작했습니다. 그래서 우리, 그러니까 윌킨슨과 나, 윌킨슨의 애인 시몬Simone은 그곳에 한 시간 동안 앉아 있었습니다. J-P는 이곳에 없었습니다. 그 뒤 해가 졌고 빛을 등지고 선 검은색 배나무를 보았을 때 우리는 몸을 돌렸습니다. 그런 다음 땅거미를 보았습니다. 이곳의 땅거미는 대략 50분 동안 지속됩니다. 로스앤젤레스에서는 해가 완전히 지기 전 3~4분 정도가 전부죠. 나는 초목이 황혼 무렵에 어떤지, 그리고 제대로 보면 나무들이 **자주색**이라는 사실을 지적했습니다. 나는 그 점에 주목했고 드로잉에서 보여 주었습니다.

그곳에 가만히 앉아서 보낸 저녁 시간은 정말 놀라웠습니다. 변화하는 하늘은 환상적이었죠! 정말로 가장 멋지고 화려한 빛의 잔치였습니다. 하늘은 어두운 회색과 흰색에서 시작되어 오렌지색과 빨간색으로 바뀌었는데 회색빛은 매 순간 변했습니다. 굉장한 장관이었습니다. 그보다 더한 장관은 없을 겁니다. 나는 우리가 대단한 호사를 누리며 사는 덕분에 이런 장관을 볼 수 있는 거라고 말했습니다. 잘 모르겠지만 이런 일몰을 실제로 본 사람은 많지 않을 겁니다. 일몰 사진은 늘 상투적입니다. 단지 한순간만을 보여 주기 때문입니다. 사진에는 움직임이 없고 따라서 공간도 없죠. 하지만 그림에는 움직임과 공간이 담깁니다. 우리에게 태양은 우리가 볼 수 있는 한 가장 멀리 떨어져 있는, 눈에 잘 띄는 대상입니다. 우리는 태양으로부터 족히 수백만 킬로미터 떨어져 있습니다. 그래서 우리는 그 거리를 봅니다. 하지만 사진은 그것을 포착하지 못하죠.

이것은 호크니 특유의 사유를 보여 준다. 복잡하지 않은 단순한 이야기로 들리지만 다른 사람들이 쉽게 할 것 같지 않은 생각이다. 우리는 해가 뜨거나 질 때 그저 편안한 마음으로 별 생각 없이 바라본다. 이때 해는 구름이나 안개에 가려져서 지평선에 낮게 걸린 빨간색 종이 갓을 두른 등처럼 보일 것이다. 하지만 사실 우리는 약 1억5천만 킬로미터 떨어진 대상을 보고 있는 것이다. 따라서 여명이나 황혼은 우주에서 펼쳐지는 일종의 연극 무대라고 볼 수 있다. 우리는 그 무대에서 아주 가까운 곳부터 아주 먼 곳까지 배치된 경관을 죽 따라가며 본다. 작품 〈No. 229〉에서 나무는 몇 미터 떨어진 거리에 있고 낮은 언덕은 몇백 미터 떨어져 있으며 구름은 그 높이에 따라 위로 32킬로미터까지 떠 있고 무대의 주인공인 태양은 이제껏 어느 누가 여행한 거리보다 훨씬 더 멀리 떨어져 있을 것이다. 나는 이 작품을 이런 방식으로 생각하는 것이 공간 경험을 바꾼다는 사실을 깨달았다.

호크니 나는 매일 아침 하늘을 바라봅니다. 매일매일이 다르기 때문입니다. 맑은 하늘에 구름이 조금 끼어 있다면 여명은 **장관**을 이룰 겁니다. 해가 떠오르기 전에 구름부터 물들일 테니까요. 찬란한 일출에는 구름이 필요합니다. 그렇지 않습니까? 나는 이 사실을 브리들링턴에서 알았습니다. 브리들링턴에서는 4월부터 거의 8월까지 플램버러 곶 위로 해가 떠오르는 광경을 볼 수 있습니다. 그 이후에는 남쪽으로 옮겨 가죠. 바로 여름 이맘때가 되면 나는 부엌 창문에서 보이는 해돋이를 그리는데, 해가 바로 앞에 있습니다. 하지만 12월이 되면 저 멀리 남쪽으로 내려갑니다. 어제는 떠오르는 해가 하늘 전체로 펼쳐지는 순간이 있었습니다. 오래 지속되지는 않았습니다. 매일 아침 일어나서 해를 살피는데 오늘 아침에는 안개뿐이었습니다. 나는 이것이 브래드퍼드의 해돋이라고 생각했습니다. 해를 전혀 볼 수 없죠.
6월 브리들링턴에서는 대부분의 사람들에게는 너무 이른 시간에 해가 뜹니다. 오전 4시 45분에 해가 떠오르죠. 해돋이를 보게 하려고 사람들을 깨워 밖으로 나갔다가 다시 자러 들어왔던 일이 생각납니다. 한번은 해가 막 떠올랐을 때 마르코 리빙스턴Marco Livingstone과 버트웰을 데리고 나갔습니다. 주변에 산 같은 것들이 전혀 없기 때문에 서쪽

〈No. 229〉,
2020년 4월 23일

으로 가면 그림자가 모두 아주 깁니다. 그 모습은 정말 굉장하죠! 그 림자가 낮게 내려앉아 나무에 모두 드리워지고 해는 나무 바깥쪽 잎 사귀에 걸립니다. 그것이 **아주** 명징하게 만들어 줍니다. 정말 아름다 웠습니다. 하지만 그 광경을 보려면 5시에 일어나야 합니다. 나는 그 들을 깨워야 했죠. 버트웰은 투덜거렸습니다. "나는 갈 수 없어요!" "그냥 슬리퍼만 신고 차에 타요." 그녀는 그렇게 했고 그 뒤 내게 고 마워했습니다.

<div align="center">╳</div>

호크니는 최근 해돋이와 해넘이, 퍼붓는 비 또는 계절의 변화 같 은 변모하는 환경 속 나무 등의 대상을 묘사한 드로잉의 영상 버전을 제작하고 있다. 이 영상들을 보면 워홀이 1964년에 제작한 유명한 영화 〈엠파이어Empire〉가 떠오른다. 워홀의 영화는 밤 시간에 엠파이어 스테 이트 빌딩을 촬영한 8시간 5분 분량의 장면으로 이루어져 있다. 영화는 석양 장면에서 시작하는데 흰 화면으로 보인다. 노출을 야간 촬영에 맞 추었기 때문이다. 이후 잘 알려진 건물이 서서히 모습을 드러낸다. 영화 는 내내 이 장면에서 바뀌지 않는다. 큰 사건이 일어나지도 않는다. 건 물 안의 조명이 꺼졌다 켜지고 가끔 워홀과 그의 무리들이 카메라가 촬 영하는 유리창에 반사되어 비치기는 하지만 기본적으로 이 영화는 무행 위에 대한 연구다. 이 영화가 통상적으로 충분한 수면 시간으로 간주되 는 8시간과 동일한 길이로 지속되는 것은 우연이 아닐 것이다. 〈엠파이 어〉는 시적인 귀류법의 논평이라고 할 수 있는데, 영화와 끊임없는 변 화에 대한 우리의 기대를 재치 있고 깊이 있는 방식으로 언급한다. 영 화는 삶에서 얼마나 많은 것들이 적어도 영화가 작동하는 속도상에서 는 전혀 변하지 않는지를 드러낸다. 하지만 호크니의 영상 풍경화는 이 것을 뒤집는다. 호크니의 풍경화는 우리가 대개 멈추어 있다고 생각하 는 많은 광경(새벽, 비, 나무, 지는 해)이 실제로는 얼마만큼 끊임없이 움 직이는지를 강조한다. 우리는 그 대상들을 정지된 스틸 사진처럼 오인 하는 실수를 저지른다. 아마도 우리가 그 대상들을 풍경화로 기억하기 때문일 것이다. 하지만 현실에서는 심지어 평상시 우리가 바라보는 짧 은 시간 동안에도 정지된 풍경은 찾아보기 힘들다. 영화에서 나무는 잘

앤디 워홀,
영화 〈엠파이어〉 스틸,
1964

다루어지지 않는 주제다. 하지만 나무에 대해 생각해 보면 확실히 나무는 항상 움직인다. 이 문장을 쓰고 있는 지금 이 순간과 이전 문장을 쓴 시간 사이에 나는 창밖을 흘긋 내다보며 산들바람을 맞아 움직이는 나무들을 보았다. 잎사귀는 바스락거리고 가지들은 흔들린다. 며칠, 몇 주, 몇 달, 몇 년에 걸쳐 나무들이 성장하고 썩고 무성해지고 시드는 등 무수한 변화가 일어났다. 이 모든 변화를 시간의 흐름 속에서 볼 수 있다.

호크니 바로 그래서 나무를 드로잉으로 그려야 하는 겁니다. 언덕 꼭대기에 서 있는 아주 오래된 떡갈나무의 동영상을 보내 줄게요. 얼마 전 봄이 오기 시작할 무렵 집에서 그 나무를 그렸는데, 조금 조잡해 보여서 보내지 않았습니다. 그 뒤 연둣빛 잎이 돋은 나무를 그렸는데 그 드로잉 역시 보내지 않았습니다. 이후 색이 짙어진 잎을 그렸죠. 그리고 마지막으로 구름을 그렸습니다. 하지만 그 드로잉들을 보내는 대신 애니메이션으로 만들었습니다. 그리고 윌킨슨과 함께 드로잉 애니메이션을 몇 점 만들고 있습니다. 첫 번째 작품에서는 구름이 지나

가는 것이 전부였습니다. 하지만 비를 동영상으로 만들었을 때 훨씬 더 흥미롭다고 생각했습니다. 그 뒤에는 해돋이 애니메이션을 만들었죠. 지금은 해돋이를 어떻게 그려야 하는지 알고 있습니다. 어제와 오늘 아침에도 해돋이를 그렸죠.

해돋이를 담은 호크니의 짧은 영화는 그 자체가 장관을 이룬다. 영화는 어둠이 내려앉은 풍경, 부엌 창문을 통해 본 작은 언덕 풍경, 정원의 평지, 잎이 떨어진 나무에서 시작한다. 하늘은 이미 한층 밝아졌고 반투명하고 일부분 맑긴 하지만 구름층이 자리 잡고 있다. 구름은 핑크색, 오렌지색, 자주색을 띤다. 그 뒤 밝은 금빛이 미끄러지듯 지평선 위로 등장한다. 해가 떠오르는 것이다. 곧이어 꽃잎처럼 생긴 삐죽삐죽한 선이 중앙의 원반에서 퍼져 나온다. 중앙의 원반은 이제 흰색을 띤다. 지상의 초록색과 어슴푸레한 파란색이 어둠에서 서서히 드러나는 사이 작은 구름 아래 부분이 금색으로 바뀌고 빛나는 햇살이 화면 전체가 밝은 노란색으로 변할 때까지 풍경을 채워 나간다. 이것은 미술사에서 전례 없는 새로운 것으로, '호크니 모노크롬monochrome 회화'라고 볼 수 있다. 호크니는 순수한 빛을 그렸다. 이어서 핵심적인 문구가 튀어나온다. 문장은 호크니 특유의 경쾌한 스타일의 글씨체로 쓰였는데, 각각의 글자는 작은 그림자를 드리운다. "태양 혹은 죽음을 오랫동안 바라볼 수 없음을 기억하라."

호크니 우리는 이렇게 말할 수 있을 것 같습니다. 그렇지 않은가요? 이것은 정말 전적으로 사실입니다. 그렇지 않습니까? 담뱃갑에 '죽음이 당신을 기다리고 있습니다'라는 경고를 넣기 오래 전부터 우리에게 죽음이 다가오고 있다는 사실을 상기시키는 건축물들이 있었습니다. 그 건축물들은 교회라고 불렸죠. 종교는 심각하게 쇠퇴하고 있습니다. 이것이 오늘날 죽음에 사로잡힌 사람들이 많은 이유일 겁니다.

애니메이션 끝부분에 나오는 결정적인 문구는 데미언 허스트가 그의 유명한 작품에 붙인 대단히 매력적인 제목 "살아 있는 자의 마음 속 죽음의 물리적 불가능성The Physical Impossibility of Death in the Mind of Someone

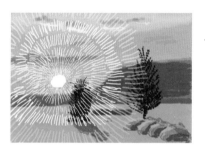

〈태양 혹은 죽음을 오랫동안 바라볼 수 없음을
기억하라〉 스틸,
2020

Living"을 떠올리게 한다. 허스트의 작품은 포름알데히드 수조에 보존된 죽은 상어로 이루어졌다. 나는 항상 허스트가 이 제목을 통해 죽음을 **상상**하거나 생각하는 일의 불가능성을 의도했다고 짐작했다. 그리고 그것은 사실이다. 심장 마비의 경험은 내게 죽는다는 것 또는 적어도 죽음의 한 종류가 어떤지에 대한 실마리를 제공해 주었다. 생명 유지와 관련된 체계가 작동을 멈추거나 멎는 느낌, 시야가 흐려지고 팔다리가 내 의지대로 움직여지지 않는 느낌을 경험할 수 있었다. 하지만 물론 이 모든 것들은 삶의 마지막 순간에 이르면 오는 또는 올 수 있는 경험들이다. 죽어서 전혀 아무것도 느끼지 못하는 상태는 완전히 다른, 정확히 말해 상상할 수 없는 것이다.

이 짧은 해돋이 영화의 마지막에 담긴 메시지는 호크니가 그린 드로잉 전체의 저류에 흐르는 주제를 암시한다. 계절의 순환은 새로운 생명이 성숙을 거쳐 쇠퇴에 이르기까지의 진행 과정을 의미한다. 이것은 나뭇잎과 꽃뿐 아니라 분명 우리에게도 일어나는 일이다. 하지만 호크니의 인생관은 절망과는 전혀 거리가 멀다. 2020년 봄, 코로나 바이러스 감염증 발병이 정점에 이르렀을 때 호크니는 BBC에 한 묶음의 아이패드 회화를 보내면서 그의 인생관을 간단명료하게 표현했다. "나는 삶을 사랑합니다."

우리의 대화에서 호크니는 또한 자신이 삶에 항상 열정적일 수 있는 것은 작품을 제작하는 활동으로부터 동력을 얻기 때문이라고 암시한다. "아마 예술가들은 고령이 될 때까지 살 수 있을 겁니다. 왜냐하면 예술가들은 자신의 몸에 대해 지나치게 많이 생각하지 않기 때문입니다. 그들은 다른 것에 대해 생각하죠. 나는 여든세 살이 다 되었지만 여전히 많은 에너지를 갖고 있습니다." 호크니는 터너에게 동의할 것이다. 전하는 바에 따르면, 터너가 남긴 마지막 말은 다음과 같다. "해는 신God이다." 하지만 사실은 터너가 그날이 특히 화가에게는 화창한 날이라는 의미에서 "해가 **좋다**good"고 말했던 것이 아닐까 하는 의심을 지울 수 없다.

호크니 프로젝트로 상영되었다면 애니메이션에서 묘사된 해의 노란색은 눈부실 겁니다. 아이패드상에서도 어느 정도 눈부시긴 하죠.

게이퍼드 사실 고백하면 나는 빛에 빠져 있습니다. 해가 환하게 빛나면 자동적으로 희망찬 좋은 날이라는 느낌이 듭니다. 흐린 하늘이면 기분이 조금 가라앉죠.

호크니 나 역시 그렇습니다. 내가 항상 캘리포니아를 좋아했던 이유가 바로 빛 때문입니다. 1933년 영화감독 에른스트 루비치Ernst Lubitsch가 베를린에 있었을 때 가십을 쓰는 칼럼니스트인 어느 독일 여성에게 다음과 같이 말했다고 합니다. "1년에 320일 해가 빛나는 캘리포니아로 가지 그래요?"

과거 호크니는 종종 자신을 끌어당긴 미국 서부의 매력 중 하나가 강한 빛이었다고 설명했다. 브래드퍼드에서 로럴과 하디Laurel and Hardy(*20세기 초 미국 희극 영화에 출연한 콤비) 영화를 보며 자란 어린 시절 그는 영화 속 땅 위에 드리워진 강한 그림자에 주목했고, 미국 서부의 햇빛은 (산업 지역인 요크셔와는 달리) 분명 강할 것이라고 추측했다. 1976년에 발표한 회고록 『데이비드 호크니가 말하는 데이비드 호크니』에서 그는 로스앤젤레스에 끌린 요인은 성적 자유, 해변을 지키는 남자들, 보디빌더라고 말했다. 하지만 이후의 회상에서 사실 진정한 매력 요인은 광활한 공간이었다고 말했다. 아마도 강렬한 색채를 포함해 이 세 가지 요인이 모두 중요했을 것이다.

호크니는 예술적 차원에서 공간 탐험가이면서 공간 중독자이기도 하다. 그는 공간을 더욱더 갈망하면서도 가벼운 폐소 공포증이 있다고 시인한다. 르네상스 시대 원근법 같은 한 점에 고정된 원근법에 대해 그가 본능적으로 반대하는 이유 중 하나는 그것이 보는 사람을 옴짝달싹 못하게 고정시키기 때문이다. 소실점이 고정되면 보는 사람 역시 고정된다. 보는 사람의 눈과 시선은 자유롭게 움직일 수 없다. 이 때문에 호크니는 뉴욕을 싫어한다. 뉴욕은 그리드 위에 지어진 기하학적인 도시로 하늘을 향해 모서리가 뾰족한 직사각 형태의 건물이 솟아 있다. 그에게 그것은 특정한 악몽, 즉 '원근법의 악몽'이다. 호크니는 시각적으로 공간 속을 자유롭게 이동할 수 있는 여지를 필요로 한다. 40여 년 전 할리우드힐스의 집으로 이사했을 때 그가 새로운 환경에서 가장 마음에

들어 했던 요소 중 하나는 "길이 직선이 아니어서 어느 길이 언덕 아래로 내려가고 어느 길이 그렇지 않은지를 알 수 없다"는 점이었다. 호크니는 "이 구불구불한 길들에 매료되었고 그 길들이 작품 안에 들어오기 시작했다"라고 했다. 그가 노르만 양식의 새 집을 아주 마음에 들어 한 한 가지 이유가 여기에 있다. 호크니가 종종 J-P가 아주 좋아하는 단어를 활용해서 말하듯이 그 집은 "뒤죽박죽"이다. 그리고 "직선이 전혀 없다. **모서리**조차 직선이 아니다." 설사 직선이 있다 하더라도 공간의 유동성을 묘사한다. 1만 6천 제곱미터 정도의 작은 지역 안에 한정되어 있지만 호크니는 자유롭다고 느낀다. 이러한 측면에서 호크니는 햄릿처럼 "호두 껍질 안에 구속되어 있으면서도 자신을 무한히 펼쳐진 공간의 왕으로 생각할 수 있었다."

<p align="center">✕</p>

지금의 봉쇄 상황은 나의 공간감에 영향을 미치고 있는데 다른 이들의 경우도 다르지 않을 것 같다. 이 글을 쓰고 있는 현 시점에서 도보로 걸어 다닌 곳을 제외하고 다른 곳에 간 지 한 달 이상이 지났다. 어느 곳이든 물리적인 여행이 불가능한 상황이기 때문에 지금 이 순간 우리 모두는 어쩔 수 없이 내면의 공간을 탐구해야 한다.

호크니 내면의 공간과 외부의 공간은 유사합니다. 사실 그렇지 않습니까? 우주선으로는 결코 우주의 경계에 이르지 못할 겁니다. **버스**를 타고 가는 것이 나을 겁니다. 그곳은 머리로만 가 볼 수 있습니다.
허블 우주 망원경으로 찍은 사진을 본 적 있습니까? 수중 촬영한 사진처럼 보이지만 적어도 색이 **다채롭죠**. 우주의 사물이 대부분 색을 갖고 있지 않다는 사실에 나는 깊은 인상을 받았습니다. 하지만 지구는 놀라울 정도로 다양한 색을 갖고 있습니다. 나는 파란색, 핑크색, 초록색 등 그 색채들이 우리를 특별하게 만들어 준다고 생각합니다.

호크니의 말이 맞다. 우리가 알고 있는 천체들은 대부분 보유하고 있는 광물질과 가스에 의해 색을 띤다. 따라서 달은 회색과 검은색의 풍경 안에서 희미한 푸른색이 감도는 단색을 띤다. 화성은 사막 지형으

로 인한 붉은색으로 잘 알려져 있다. 우리가 알고 있는 모든 행성 가운데 오직 지구만이 활발한 과정을 거쳐 활성화되어 다채로운 색을 띤다. 제임스 러브록James Lovelock의 가이아Gaia 이론에 따르면, 지구의 생명계는 끊임없이 이어지는 긍정적인 반응 활동 속에서 무생물과 상호 작용하고 따라서 전체가 단일한 유기체로 작동한다. 적어도 분명 이것은 생명을 활성화시키고 결과적으로 살아 있는 유기체에 반응한다. 지구 표면의 (그리고 호크니의 최근 드로잉에서도) 상당 부분은 나뭇잎이 차지한다. 광합성 작용을 통해 잎들은 태양의 빛을 활용해 이산화탄소와 물을 산소로 바꾸고 그런 다음 더 많은 잎과 줄기, 나무 몸통, 씨, 열매로 바꾸는데, 이것은 결국 다양한 생물에게 양분을 공급해 준다.

올리버 모턴Oliver Morton은 책『달The Moon』에서 태양의 열이 지구의 끊임없는 변화를 촉발시킨다고 설명한다. (반면 비활성 상태의 달은 그저 열을 받아 데워졌다가 태양 광선을 등지면 식어 버린다.)

"초당 1천6백만 톤의 물이 태양에 의해 지표면에서 하늘로 증발한다. 온도가 더 낮은 고도에서는 수증기가 부드럽고 고른 층을 이룬 구름, 폭풍우가 올 것 같은 높이 솟은 구름, 매, 작은 톱이나 고래 같은 형상의 구름, 또는 작은 구름 입자, 굵은 빗방울, 큰 우박, 높이 떠 있는 얼음을 비롯해 하늘의 다양한 밝음과 어두움, 부드러움과 견고함으로 응결된다."

이 증발과 강수의 과정은 모턴의 묘사대로 열대 지방에서 극지방으로 열을 '대량으로' 운반하는 바다를 포함한 전 지구적 체계의 한 부분을 이룬다. 이 움직임은 육지와 바다의 상이한 온도를 통해 바람을 몰고 간다. 이것이 구름을 움직이고 구름의 움직임은 비를 유발한다. 따라서 호크니가 현재 그리고 있는 모든 그림들은 독특한 대기, 우리 모두가 속한 생물권과 끊임없이 상호 작용하며 직접적으로 관련이 있다. 그는 생명의 과정을 묘사한다. 바로 이것이 풍경화가 실질적으로 의미하는 바다.

호크니 작업실 바깥의 작은 길과 극적인 하늘을 그린 드로잉을 받았

습니까? 내가 이곳에서 그린 하늘은 모두 자연 속에서 보고 그린 것입니다. 일단 드로잉을 그리기 시작하면 자연이 순식간에 변한다는 사실을 깨닫게 됩니다. 하지만 나는 그저 계속해서 그려 나가면서 때때로 형태를 바꿉니다. 일부 작품에서는 썩 괜찮은 형태를 얻었다고 생각합니다. 내가 하고 싶은 말은 하늘을 **발명**할 수는 없다는 겁니다. 발명할 수 있다고 생각하지 않습니다. 시도해 보면 그 점은 분명하게 드러납니다.

<p align="center">✕</p>

2020년 봄 소위 '슈퍼 문' 현상이 일어났다. 4월 8일에는 가장 크고 밝은 '슈퍼 문'을 볼 수 있었다. 이 현상은 지구의 위성인 달의 궤도가 일정하지 않기 때문에 발생하는데, 비교적 자주 일어나는 자연스러운 현상이다. 달과 지구의 거리는 36만~40만 킬로미터의 범위 안에서 변한다. 보름달이면서 지구와 가장 가까운 거리에 있을 때 슈퍼 문 현상이 일어난다. 슈퍼 문은 평상시의 달보다 14% 더 크고 30% 더 밝다. 이 확대된 크기는 전적으로 물리학의 문제이지만 달이 뜨거나 지는 것에는 또 다른 요소가 작동하는데, 그것은 우리 그리고 우리의 심리학과 관계있다. 달이 산, 지붕, 나무 같은 우리 시야 안의 어떤 대상과 가까이 있을 때 맑고 어두운 하늘 중앙에 떠 있을 때보다 훨씬 더 크게 보일 것이다. 우리가 달과 비교하는 대상을 갖게 되기 때문이다. 이 사실은 결과적으로 크기는 항상 상대적이라는 점을 환기한다. 크고 작음이란 다른 것과 비교할 때 크거나 작은 것이다. (그리고 많은 경우 우리 자신이 비교의 대상이 된다.) 따라서 호크니는 한밤중에 익숙한 나뭇가지에 걸려 있는 크고 빛나는 원반을 보았던 것이다.

호크니 소변을 보러 자리에서 일어났다가 창을 통해서 슈퍼 문을 보게 되었습니다. 재빨리 아이패드에 그렸죠. 붓과 물감을 사용해야 했다면 훨씬 더 오랜 시간이 걸렸을 테고 내가 받은 인상을 놓치고 말았을 겁니다. 나는 내가 그린 드로잉이 꽤 좋다고 생각했습니다. 그것이 사진보다 훨씬 더 나은 생각을 할 수 있게 했습니다. 나는 한동안 달을 바라보았습니다. 그렇게 달을 바라보면 달무리를 보게 됩니다.

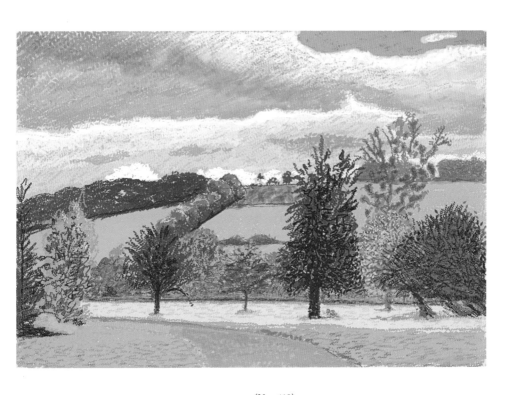

⟨No. 418⟩,
2020년 7월 5일

〈No. 369〉,
2020년 4월 8일

너무 먼 거리에 있기 때문에 사진에서는 전혀 볼 수 없죠. 이것은 렌즈가 대상을 밀어내는 방식을 보여 주는 한 예입니다. 렌즈의 시각에서 보면 달무리는 실망스러울 정도로 아주 작을 겁니다.

달에 대한 호크니의 인식은 노르망디의 그를 동아시아 지역과 이어 준다. 일본에서는 쓰키미라고 불리는 가을 축제가 매년 9, 10월에 개최된다. 이 축제는 가을달을 보는 행사다. 사람들이 파티를 열고 손님들을 초대해 함께 모여 달을 본다. 우타가와 히로시게歌川広重의 작품 〈에도 명소 100경〉 중 한 점은 달 조망 지점을 묘사한다. 바다를 향해 툭 튀어나온 일종의 개방된 베란다라고 할 수 있다. 드문드문 자리 잡은 농가를 제외하면 다른 거주 지역과 수 킬로미터 떨어져 있고 인공적인 빛의 방해도 아주 적은 그랑드 쿠르 역시 달을 관찰하기에 훌륭한 자연적

인 조망 지점이다.

호크니 조카가 커다란 달을 사진 촬영하려 한다고 말하더군요. 그래서 이렇게 말해 줬습니다. "글쎄, 그건 아닌 것 같은데. 해돋이처럼 달도 **그려야** 해. 달은 광원이기 때문에 카메라로 촬영할 수 없단다." 해돋이 역시 사진으로 포착할 수 없습니다. 카메라가 촬영하기에는 너무 밝은 지점이 있기 때문입니다. 아니면 어두운 유리를 통해서 떠오르는 해를 촬영해야 합니다. 그러므로 내가 비를 드로잉으로 그리는 것처럼 해돋이 역시 그려야 합니다.

게이퍼드 최근 뉴스에서 달이 화제가 되었습니다. 달이 아주 컸기 때문인데, 3월과 4월에 슈퍼 문이 떴고 5월에도 예정되어 있습니다.

호크니 그 뉴스들이 달을 멈출 수는 없습니다. 그렇지 않습니까? 달은 계속 떠오릅니다. 달은 **멈출 수 없습니다.** "최근 뉴스에 따르면 말이죠!" [웃으며]

이 시점에서 갑작스럽게 대화의 주제가 별이 그득한 밤하늘에서 또 다른 각양각색의 스타덤들, 즉 텔레비전과 라디오, 영화 등 다양한 방송에 등장하는 글과 사진에 의해 만들어지는 유형의 스타덤 일체로 바뀌었다.

호크니 나는 뉴스에 진절머리가 납니다! 죄다 코로나 바이러스와 트럼프 대통령에 대한 뉴스뿐이죠. 나는 트럼프가 최후의 TV 인사들 중 하나라고 생각합니다. 그는 텔레비전 프로그램 진행자로 유명해졌습니다. 그의 명성은 매체에 의해 만들어졌지만 급속도로 쇠락하고 있습니다.

게이퍼드 명성이란 현상은 참 이상합니다. 명성을 누릴 자격이 있는 사람 모두가 명성을 얻지는 못합니다. 하지만 어떤 이유로든 일단 명성을 얻으면 쉽게 잃지 않습니다.

호크니 J-P가 내게 다음과 같은 사실을 상기시켜 주었습니다. 어느 오래된 웨슬리 감리교 교회(내가 사진을 촬영하기도 했습니다)가 (요크 근처) 스템포드 브릿지에 있었는데 지금은 피부 관리 숍이 되었습니다. 건물 용도의 이 같은 변화는 일어난 변화 자체를 압축적으로 정리해 보여 주는 것 같습니다. 건물은 영혼에 대한 걱정에서 오로지 **표면**에 대한 걱정으로 옮겨 갔죠. 1993년 로스앤젤레스에서 우리가 〈그림자 없는 여인Die Frau ohne Schatten〉(리하르트 슈트라우스Richard Strauss의 오페라 작품으로 매우 호크니다운 제목을 갖고 있다) 무대 장치를 제작하고 있을 때 로스앤젤레스 서쪽에 있는 아놀드 쇤베르크Arnold Schönberg의 집을 방문하고자 했습니다. 하지만 사람들이 그곳을 가고 싶어 한 진짜 이유는 그 집이 살인 사건이 발생한 O. J. 심슨O.J. Simpson 집에서 불과 세 집 건너에 위치하기 때문이었습니다. 쇤베르크는 심슨과 같은 거리에 살고 있었습니다.

게이퍼드 20세기 역사에서 공통점이 가장 적은 두 사람을 찾는 경합이라면 심슨과 쇤베르크의 조합이 결승전 후보가 될 수 있을 겁니다. 사실 유일한 관련성은 이들이 모두 유명했다는 것뿐이죠. 물론 이유는 서로 다르지만요.

호크니 [웃으며] 때로 나는 내 자신이 유명하다는 사실에 진저리가 납니다. 나는 항상 이 세계가 제정신이 아니라고 생각했고 늘 그렇게 말해 왔죠. 하지만 지금은 세상이 더한층 미쳐 가고 있다고 생각합니다. 나는 그저 이곳에 머물러 있을 겁니다. 이곳에서는 세상의 광기의 접근을 막을 수 있으니까요.

〈No. 470〉,
2020년 8월 9일

〈No. 584〉,
2020년 10월 31일

9
Sumptuous blacks and subtler greens

화려한 검은색과
한층 더 섬세한 초록색

호크니 방금 친구에게 이메일로 쾌유를 비는 카드를 보냈습니다. J-P
는 내게 이렇게 말하더군요. "당신이 아이패드에 색색의 글자로 그린
메시지가 얼마나 좋은지 당신은 모를 거예요. 당신은 그것을 그리 중
요하게 여기지 않겠지만 그 메시지는 사람들에게 정말 큰 의미가 있
어요. 다른 데서는 그런 메시지를 받지 못하니까요."

게이퍼드 J-P의 말이 맞습니다. 정말로 그래요. 우리는 당신이 보낸
크리스마스 메시지와 새해 메시지를 출력해서 벽에 붙여 놓았습니다.
지금도 벽에 붙어 있죠. 일전에 조세핀이 크리스마스가 지난 지 한참
되었으니 이제는 치워야 하지 않겠냐고 말했습니다. 나는 (뒷면의) 바
이러스와 경제에 대한 당신의 선언도 마음에 들었습니다. 당신은 대
체로 글자를 빛을 받아 밝게 빛나도록 배치합니다. 마치 브로드웨이
극장 정면에서 볼 수 있는 것처럼 말이죠. 당신은 색채를 메시지의 한
부분으로 여기는 것 같습니다.

과거에는 색채 언어가 있다고 여겨졌다. 예를 들면, 반 고흐는 "두
연인의 사랑을 보색의 결합, 즉 두 가지 색의 혼합과 대조, 그리고 인접
한 두 가지 색이 빚는 신비로운 진동을 통해 표현할 수 있는 방법"을 찾
고 싶다고 썼다. "어두운 배경을 바탕으로 밝은 색조의 광휘를 통해 미
간의 생각을 표현하는 방법. 별을 통해 희망을 표현하는 방법. 저무는
햇살을 통해 살아 있는 존재의 열정을 표현하는 방법. 이것은 분명 눈속
임의 사실주의가 아니라 실제로 존재하는 것이 아닌가?"
이제는 "두 가지 보색의 결합을 통해" 사랑을 묘사한다는 생각에
모두가 동의하거나 찬성하지는 않을 것이다. 예전에 로버트 라우션버

〈No. 135〉,
2020년 3월 24일

그Robert Rauschenberg에게 말을 건넸을 때 그는 선배 추상표현주의자들의 생각에 강하게 반대했는데, 그들은 빨간색 같은 순색이 그들의 내밀한 느낌과 심리학적 문제를 표현한 것이라는 억지 주장을 펼쳤다고 평했다.

　　호크니　음, 라우션버그는 사실 색채에 대해서 그다지 재능이 있는 편은 아니었습니다. 그는 **색채를 능숙하게 구사하는 컬러리스트**는 아닙니다. 테이트 모던에서 개최된 그의 전시를 보러 갔을 때 나는 그가 색을 잘 구사한다는 생각은 전혀 하지 못했습니다. 그런 사람이 되려면 색채에 대해 **알고 즐기는** 것이 필요합니다. 그렇지 않습니까?

　　이 두 가지 조건이 중요한데, 호크니는 이 조건들을 모두 충족한다. 며칠 뒤 우리가 우연히 검은색에 대해 대화를 나눌 때 그가 말한 작은 일화를 통해 색채를 즐기는 그의 태도가 드러났다.

　　호크니　언젠가 상을 받으려고 일본에 간 적이 있습니다. 공주가 왔는데 나이 지긋한 숙녀였습니다. 공주는 세 가지의 서로 다른 검은색으

로 이루어진 드레스를 입고 있었습니다. 나는 그 검은색들 사이에 구별되는 미묘한 차이점이 있다는 사실을 바로 알아볼 수 있었습니다. 멋진 드레스라고 생각했죠. 깊은 인상을 받았습니다. 내 기억 한편에는 항상 그 드레스가 있었습니다.

1989년 호크니는 일본미술협회에서 수여하는 제1회 다카마쓰노미야 전하기념 세계문화상 회화 부문상을 수상하기 위해 도쿄에 있었다. 그는 빌럼 데 쿠닝Willem de Kooning과 공동 수상했다. 호크니에게는 큰 영광이자 유명한 행사였지만 특유의 성격대로 그의 기억에 정말로 깊은 인상을 남긴 것은 세 가지의 미묘하고 호화로운 검은색이었다.

종종 간과되긴 하지만 검은색은 색이다. 마티스가 1946년 짧은 에세이에서 언급했듯이 사실 가장 중요한 색 중 하나다. 마티스는 다음과 같이 말했다. "노란색이나 파란색 또는 빨간색 등 다른 색채와 동일한 방식으로 검은색을 색채로 활용하는 것은 새로운 것이 아니다." "동양인들은 검은색을 색으로 활용했다. 이것은 일본인들의 판화에서 뚜렷하게 드러난다. 우리와 좀 더 가까운 예로는 마네의 그림을 떠올릴 수 있다. 그의 그림에서 밀짚모자를 쓴 젊은 남성의 벨벳 재킷은 직설적으로 선명한 검은색으로 채색되었다." 마티스는 검은색이 색채의 조화에서 "솔로 연주를 선보이는 더블 베이스"에 비견될 수 있는 중요한 요소라고 결론 내렸다. 이것은 호크니가 충분히 이해하고 동의할 만한 음악적 비유다. 생각해 보면 호크니 역시 검은색의 대가로, 풍경화 〈2013년 봄의 도래〉 등을 비롯해 가장 인상적인 작품 중 일부를 오로지 검은색으로만 그렸다. 검은색에 대한 우리의 논의가 이어지면서 호크니가 검은색 그리고 호크니 자신을 포함해 어느 누구도 그나 그의 작품과 연관해서 생각지 못할 미술가와 관련 있는 또 하나의 계시적인 순간을 경험했다는 사실이 드러났다.

호크니 1991년 여름 나는 뉴욕에 있었습니다. 판화 몇 점에 서명을 하러 뉴욕 현대미술관에 갔습니다. 그날은 미술관이 문을 닫는 수요일이었습니다. 자리에서 일어서는데 큐레이터가 나를 돌려세워 "애드 라인하르트Ad Reinhardt 전시를 보실래요?"라고 묻더군요. 나는 분명 어깨를 조금 으쓱거렸을 테지만 "네, 좋아요"라고 대답했습니다. 그런

다음 라인하르트의 작품을 주의 깊게 **들여다**보기 시작했는데, 놀랍게도 나는 그의 작품이 믿기 힘들 정도로 아름답다는 사실을 알게 되었습니다. 검은색만 사용한 모노크롬 회화 작품들이 전시된 방, 빨간색 회화 작품들이 전시된 방, 파란색 회화 작품들이 전시된 방이 있었습니다. 나는 각각의 작품 앞에 서서 대략 3~4분가량 주의 깊게 살펴보았습니다. 나는 그 작품들이 얼마나 **섬세한지**를 깨달았고 그 전시를 정말로 만끽했습니다. 이후 5번가로 가서 미술 출판인 레이먼드 포이 Raymond Foy를 만났습니다. 그는 "최근에 본 좋은 작품이 있습니까?"라고 물었고, 나는 이렇게 대답했습니다. "네! 막 애드 라인하르트 전시를 봤습니다. 대단하더군요!" 포이는 처음에 내 말을 믿지 못했습니다.

라인하르트는 의도적으로 우리가 감지할 수 있는 한계선에서 그림을 그렸는데, 이것은 우리의 주의를 강제하는 방법이 된다. 심리학자들은 이 한계선을 JND 또는 최소 식별 차이just noticeable difference라고 부른다. 라인하르트의 작품에는 어느 정도 시간을 투자해야 하는데, 물리적으로 작품 앞에 머물러야 한다. 작품을 경험할 수 있는 다른 방법은 없다. 온통 검은색뿐인 라인하르트의 회화 작품은 마치 사진 필름이 암실에서 현상되듯 감상자의 눈앞에서 서서히 현상되는 것처럼 보인다. 그 과정은 빛이 없는 어두운 공간에 있을 때, 예를 들면 별빛 하나 없는 한밤중에 밖에 나가거나 컴컴한 지하 저장고에 들어갈 때 일어나는 과정과 정확하게 일치한다. 처음에는 아무것도 감지할 수 없다가 이후 차츰차츰 간상체와 추상체의 시세포가 적응하면서 작품의 구성이 드러난다. 십자 형태로 배열된 정사각형으로 이루어진 격자무늬가 보이는 경우가 많다. 그리고 단조로운 검은색 대신 다양하고 미묘한 색조를 알아채게 된다. 라인하르트의 그림들은 사실 여러 겹, 즉 켜켜이 포개진 물감을 채색한 층들로 이루어졌다. 격자무늬에서 각각의 정사각형은 검은색과 혼합된 빨간색, 파란색 또는 초록색으로 구성되어 강렬하고 어둡고 짙은 색조를 띤다. 라인하르트의 전시를 기록한 사진들은 일종의 농담이나 짓궂은 장난처럼 보이는데, 전시장에는 검은색의 직사각형 그림들 일색이다. 하지만 이것이 바로 라인하르트가 주장한 바였다. 보는 사람은 작품을 보면서 그곳에 머물러야 했다.

애드 라인하르트 전시 설치 장면,
현대미술관, 뉴욕,
1991년 6월 1일~9월 2일

호크니 그의 작품은 **복제가 불가능합니다.** 책으로는 그의 작품들을 볼
수 없죠. 좀 더 회화적인 이미지는 복제도 가능하고 복제로부터 많은
것들을 얻을 수 있습니다. 하지만 라인하르트의 작품의 경우에는 거
의 아무것도 볼 수 없을 겁니다.

회화에 대한 라인하르트의 처방인 "형태가 없고 위와 아래도 없으
며 어둡고 대조되는 색채도 없고 붓 자국을 지우기 위해 붓질을 하고 광
택이 없고 평평하다"는 호크니와 정반대의 태도를 갖고 있음을 보여 주는
듯하다. 하지만 분명 두 사람은 색의 미묘함이라는 공통의 관심사를 공유
한다. 호크니가 색을 **안다**고 말할 때 그것은 색의 미묘함을 의미한다.

호크니 우리는 막 새로운 프린터를 마련했습니다. 직전에 갖고 있던
기종 같은 8가지 색 대신 11가지 색의 프린터죠. 다른 종류의 초록색
과 보라색, 빨간색이 추가된 기종입니다. 그리고 일반적인 경우를 위
한 무광의 검은색과 사진 인쇄를 위한 사진용 검은색이 있습니다. 프

린터가 도착하기 전에 나는 이렇게 말했습니다. "음, 이 식물들은 지금보다는 좀 더 섬세해질 거야. 하지만 나만 그 점을 알아볼 수 있는 사용자가 될 테지. 왜냐하면 그 프린터를 사진을 인쇄하는 데 사용하면 그 차이를 전혀 알아챌 수 없을 테니 말이야." 나는 다양한 초록색을 활용한 그림을 그렸고 옛 프린터와 새 프린터에서 인쇄를 했습니다. 쓰레기를 넣으면 쓰레기가 나온다는 표현을 알죠? 컬러 사진을 다루는 작업의 경우가 바로 그렇습니다. 왜냐하면 렌즈는 미세한 세부 사항들을 기록하지 못하기 때문입니다. 사람은 색을 다른 방식으로 봅니다. 모든 사람들이 그 차이를 알아채지는 못한다 해도 말이죠. 처음 요크셔에 갔을 때 친구와 함께 동행했는데 내가 차를 운전했습니다. 내가 "길이 무슨 색이야?"라고 묻자 친구는 이렇게 대답했습니다. "네 질문의 뜻을 알겠어. 길을 제대로 보면 길은 **보랏빛** 회색이나 **핑크빛** 회색이겠지." 나는 "맞아. 그거야. 하지만 정말로 **눈으로 봐야** 해." 대부분의 사람들은 보지 않습니다. 그래서 그들 앞 양 측면에 녹색 식물이 자라고 있는 회색 아스팔트 길을 그냥 보고 말 뿐이죠. 그렇지만 다양한 **서로 다른** 초록색을 보지 못합니다. 그래서 나는 이 프린터가 분명 오직 나만을 위해 만들어진 것이라고 생각합니다!

호크니가 이스트 요크셔의 쭉 뻗은 시골길을 보는 방식은 라인하르트가 사람들에게 바라는 작품 감상 방식과 매우 흡사했다. 그 방식은 대단히 어려운데, 이를테면 보랏빛 검은색과 붉은빛이 감도는 검은색 사이의 아주 미세한 차이를 볼 수 있어야 한다. 하지만 물론 근본적인 차이점도 있다. 호크니는 실제 세계를 관찰했다. 그가 색채를 추상적으로 논하는 경우는 거의 없다. 그 이유 중 하나는 추상적으로 말하기가 어렵기 때문일 것이다. 우리는 실질적으로 초록색의 다양하고 미묘하게 다른 색조들을 묘사하는 데 필요한 어휘를 갖고 있지 않다. 그러자면 이누이트 족의 언어와 유사한 다른 언어가 필요할 것이다. 우리가 자주 듣는, 이누이트 족에게는 눈을 표현하는 50개의 다른 단어가 있다는 주장은 단순화된 것이긴 하지만 근거가 없는 것은 아니다. 사실 그들과 스칸디나비아 북쪽의 사미 족 역시 호크니의 '보랏빛 회색', '핑크빛 회색'과 유사하게 '새로 내린 눈', '싸라기눈', '부드럽고 많이 쌓인 눈'을 의미하

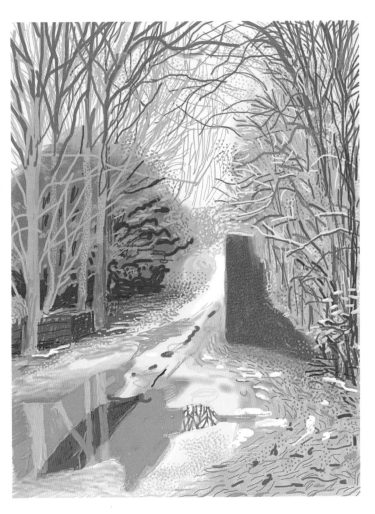

〈봄의 도래,
2011년 이스트 요크셔 월드게이트 – 1월 2일〉,
2011

는 단어를 만들기 위해 '언어학적 포함抱含' 또는 단어들을 한데 결합하여 사물에 대한 복합적인 묘사를 만든다. 그럼에도 불구하고 당신과 대화를 나누는 상대방 역시 라인하르트가 자신의 작품 관람자에게 요구하는 바, 즉 정말로 열심히 보기를 실행하지 않는다면 색채에 대해 소통할 수 있는 정도에는 한계가 있다. 길의 정확한 색은 대부분의 이스트 요크셔 운전자들에게는 그다지 중요하지 않다. 따라서 그들은 그 색에 주목하지 않는다. 하지만 호크니에게는 중요하다.

호크니가 색채를 추상적으로 이야기하는 일이 드문 또 하나의 이유는 그에게 색이란 언제나 구체적이기 때문이다. 색은 그에게 실제 세계의 한 측면을 의미한다. 우리가 함께 쓴 책 『그림의 역사』에서 호크니는 카드놀이를 하는 사람들을 묘사한 세잔의 작품에 대해 이야기하면서 이 그림에서 어떤 요소가 매우 강력한지를 분명하게 설명하기 쉽지 않다고 말했다. "그것은 단지 양감만이 아니고, 또 단지 색채만도 아닙니다. 나는 그 그림들이 한 무리의 사람들을 한 그림 안에 배치하고자 한 최초의 진정한 시도였다고 생각합니다." 그는 실제 세계를 묘사하지 않는 미술, 더 나은 대체어를 찾기 힘든 소위 '추상'에 대해 항상 의구심을 품었다. 하지만 라인하르트의 회화 작품에 대한 그의 반응이 보여 주듯이 이것이 호크니가 추상화를 인정하지 않는다는 것을 의미하지는 않는다. 일찍이 1977년에 호크니는 풀러에게 다음과 같이 말했다. "자체에 대해서 또는 오직 시각적 세계만을 지시하는 대상을 보는 즐거운 감각에 대해서 다룬다는 의미에서 음악으로 방향을 전환한 그림들 사이에는 **차이가 있습니다.** 색면 회화를 예로 들어 보죠. 색면 회화는 대단히 아름다울 수 있습니다. 하지만 내게 그 작품들은 그저 예술의 아주 작은 한 측면에 불과합니다."

<div align="center">✕</div>

색채는 전적으로 객관적인 현상이라고 보기 힘들다. 호크니가 새로운 프린터에 대해서 이야기하며 지적한 것처럼 우리가 보는 것은 사진이 재현하는 것과는 다르다. 전기 조명으로 밝힌 실내를 촬영한 오래된 컬러 사진은 노란색이 감돈다. 전기 조명이 노란빛을 띠기 때문이다. 하지만 그런 방에 실제로 앉아 있는 사람 중 어느 누구도 실내 공간을 사진처럼 보지 않았다. 그들의 정신이 노란빛을 띠는 상황에 적응되고

조정되었기 때문이다. 마찬가지로 대부분의 사람들은 요크셔 길의 보라색 색조를 알아채지 못한다. 그들의 관심이 거기에 초점이 맞춰져 있지 않기 때문이다. 하지만 호크니는 간파한다.

1940년대부터 1960년대 사이에 이루어진 영국 회화의 가장 분명한 발전 중 하나는, 양식적 명칭의 꼬리표를 무시한다면 대체로 훨씬 다채로워졌다는 점이다. 어느 순간 작품에 해가 환히 떠오른 것 같았다. 이것은 베이컨, 피터 래너언Peter Lanyon, 아우어바흐 등 다수의 매우 상이한 미술가들에게 공히 적용된다. 1950년대 초 이 미술가들 개개인의 작품은 상대적으로 칙칙하고 단색을 띠었지만 10년 뒤 이들이 구사하는 색채는 모두 밝아졌다. 이것은 일부분 현실의 물질적인 변화를 반영한 결과였다. 배급 제도가 끝나고 나라가 번영하면서 의복을 비롯해 제조 물품의 색채가 한층 생기 넘치게 되었다. 그리고 이것은 분위기의 변화를 나타낸 것이기도 했다. 점차 사람들은, 특히 젊은 세대를 중심으로 낙관적으로 바뀌었다. 세계는 한층 다채롭게 보였다.

호크니 네, 그랬습니다. 적어도 내게는 그렇게 보였죠.

1959년 가을 왕립예술대학에 입학한 학생들 중 일부는 야수파에 흥미를 가졌다. 마티스, 마르케를 비롯해 소위 야수파의 동인들에게 '야수들'이라는 별칭이 붙여졌다. 이들이 구사하는 색채가 발하는 강렬함에 비평가들이 충격을 받았기 때문이었다. 이것은 이전 세대의 영국 미술가들에게 그다지 매력적이지 않은 접근 방식, 사실상 영국의 미술가들이 주목조차 하지 않던 접근 방식이었다. 호크니와 동시대인인 앨런 존스Allen Jones는 실물을 보고 그리는 수업을 다음과 같이 회상한다. 수업에서 교수 러스킨 스피어Ruskin Spear는 런던은 잿빛 날씨이고 모델 역시 창백한데 왜 존스가 모델을 밝은 빨간색과 녹색으로 묘사했는지 퉁명스럽게 질문했다. 야수파는 호크니가 졸업장을 받기 위해 필수로 써야 했던 논문의 주제였다(호크니는 야수파에 대해 이의를 제기했는데, 야수파가 예술 창작에서 무의미한 분위기 전환에 불과하다고 생각했기 때문이다). 이후 10여 년이 넘는 기간에 걸쳐 호크니가 아름답고 투명하고 강한 색채를 구사하기는 했지만 피에로 델라 프란체스카Piero della Francesca, 프라 안

169

젤리코 같은 15세기 대가들의 작품을 연상시키는 면모가 짙었다. 호크니는 야수파 화가들보다 이들의 작품을 더 사랑했다. 호크니의 작품에서 야수파의 직접적인 영향이 드러난 것은 1973년부터 1975년 사이 파리에서 체류한 시기 이후였다. 이 시기는 뉴욕에서 메트로폴리탄 오페라의 두 차례의 트리플 빌 공연 중 첫 번째 공연의 무대를 디자인하면서 자유롭게 흐르는 '프랑스식 흔적'에 깊은 인상을 받았던 때와 일치한다. 그는 다음과 같이 회상했다. 무대 장치와 의상에서 "나는 마티스의 색인 빨간색, 파란색, 초록색을 활용했습니다." 달리 표현하면 그는 색의 세계로 들어가는 문을 발견했다.

이후 호크니는 로스앤젤레스 집을 '마티스의 색'으로 꾸몄다. "1982년에 집 테라스를 파란색으로 칠했습니다. 뉴욕에 머물면서 발레 공연 〈퍼레이드〉와 두 편의 오페라 공연 무대 미술 작업을 한 다음이었죠. 이 집을 구입했을 때도 같은 파란색을 사용했습니다. 페인트공들이 나를 단단히 정신 나간 사람이라고 생각했죠. 하지만 작업을 마쳤을 때 그들은 그 결과가 얼마나 훌륭한지 직접 눈으로 확인했습니다." 마

앙리 마티스,
〈대화〉,
1909~1912

〈파란색 테라스와 정원이 있는 실내〉,
2017

티스는 호크니가 세잔, 피카소, 반 고흐처럼 자주 언급하는 미술가는 아
니다. 하지만 연관성이 있다. 『뉴욕타임스』의 평론가 로베르타 스미스
Roberta Smith는 호크니의 80세 생일을 맞아 개최된 회고전에 대해 비평
하면서 그 관계를 다음과 같이 강조했다. "호크니는 다른 누구도 아닌
프랑스의 모더니스트 마티스가 1909년에 제작한 융화하기 어려운 걸
작 〈대화The Conversation〉에 담긴 짙은 파란색, 초록색, 검은색, 빨간색을
완성했다." 스미스의 평은 대단한 찬사이지만 사실이다. 풍경화나 초상
화는 미술사가 진보함에 따라 대체되었다는 클레멘트 그린버그Clement
Greenberg 같은 비평가들의 주장과 무관하게 호크니가 그저 풍경화와 초
상화 작업만을 지속해 온 것은 아니었다. 호크니는 또한 동일한 태도로
절정에 이른 파리 모더니즘의 전통 전체를 계승해 왔다. 스미스도 썼듯
이 호크니는 "야수파, 입체주의, 후기인상주의, 유기적인 형태의 추상의
유산들이 규모와 확대, 즉흥성, 강렬한 색채의 도움을 바탕으로 무르익
어 이후의 심화된 발전으로 이끌어 주었다는 점"을 증명했다. 호크니의
본능적인 반대주의는 그가 원하는 것을 그릴 수 없다고 말하는 사람들
의 목소리를 무시하는 데 유용했을 것이다. 그린버그는 1950년대 말과

1960년대 초의 미술에 가장 큰 영향력을 발휘한 저술가였다. 이 시기는 호크니가 미술가로서 성숙기에 접어든 때와 정확하게 일치한다. 하지만 호크니는 그린버그가 언명한 것에 주의를 기울이지 않았다.

> **호크니** 그린버그를 조금은 알았습니다. 흥미로운 인물이었지만 조금 어리석은 생각을 갖고 있었죠. 예를 들어, 초상화가 더 이상 가능하지 않다는 생각이 그렇죠. 그런 언급을 통해서 그는 모든 것을 사진에게 넘겨주고 있었던 겁니다! 그는 미술사의 프랜시스 후쿠야마Francis Fukuyama였습니다. 회화의 역사가 색면 추상으로 종언을 고했다고 말했죠. 그는 케네스 놀런드Kenneth Noland와 줄스 올리츠키Jules Olitski가 중요한 작업을 하고 있다고 생각했습니다. 하지만 나로서는 그 생각을 전혀 이해할 수 없었습니다.
>
> 그린버그는 입체주의가 추상으로 이어졌다고 생각했지만 그것이 피카소와 브라크를 쓰러뜨리지는 못했습니다. 나는 세잔과 입체주의가 남긴 교훈은 결코 잊지 말아야 된다고 생각합니다. 어떤 비평가든 모든 것을 알아맞힐 수는 없을 겁니다. 러스킨을 보세요. 휘슬러에 대해 쓴 그의 글을 읽으면 끔찍할 뿐이죠. 그는 휘슬러를 전혀 이해하지 못했습니다. 2012년 왕립 미술아카데미에서 개최된 나의 요크셔 풍경화 전시에 대한 비평가들의 불평 중 하나는 색채가 화려하다는 것이었습니다. 하지만 나는 전혀 그렇게 생각하지 않습니다.

1970년대 호크니는 그가 말한 '자연주의의 덫'에서 벗어나기를 간절히 바랐다. 자연주의의 덫은 사진과 관련 있는 세계를 보는 방식을 뜻한다. 살펴보았듯이 우리는 카메라와 동일한 방식으로 색채를 경험하지 않는다. 그리고 호크니가 종종 강조하듯이 우리는 사진이 재현하는 방식으로 공간을 (또는 사실상 어떤 것이든) 지각하지 않는다. 우리는 심리적으로 본다. 호크니가 즐겨 말하듯이 우리의 눈은 우리의 마음과 연결되어 있다. 1975년 호크니는 마침내 자연주의로부터 벗어날 수 있었다. 그 돌파구는 한 편의 시, 월리스 스티븐스Wallace Stevens의 1937년작 「푸른 기타를 치는 남자The Man with the Blue Guitar」에서 비롯되었다. 시의 1연은 다음과 같이 시작된다.

남자는 기타 위로 몸을 숙였다,
신통찮은 양털 깎는 남자. 그날은 초록빛이었다.

사람들은 말했다. "당신은 푸른 기타를 갖고 있소,
당신은 사물을 있는 그대로 연주하지 않는군요."

남자는 대답했다. "사물의 모습은
푸른 기타 위에서 바뀝니다."

호크니는 파이어 아일랜드에서 휴가를 보낼 때 스티븐스의 시를 읽었다. 그는 다음과 같이 기억한다. 처음에는 "그 시가 무엇에 대해 이야기하는지 확신할 수 없었습니다. 어떤 점에서는 상상력을 노래한 것처럼 보였습니다. 두 번째 읽을 때에는 친구에게 소리 내어 읽어 주었습니다. 그러자 한층 분명해졌습니다. 그 시는 또한 피카소에 대해서, 대상을 변형시키는 상상력에 대해서, 그러니까 보는 방식에 대해서 노래합니다. 나는 그 시에서 영감을 받아 드로잉을 몇 점 그리기 시작했습니다." 이 드로잉들은 20점의 컬러 에칭 판화로 이루어진 작품집으로 발전했다. 호크니는 파리에서 알도 크롬랭크로부터 에칭 기법을 배웠다. 호크니의 에칭 판화는 시를 그대로 옮긴 삽화가 아니다. 어쨌든 스티븐스의 시는 이야기를 갖고 있지 않다. 호크니의 판화는 자신이 핵심적이라고 여기는 것과 그를 '흥분시킨다'고 생각되는 것으로 유희한다. 다시 말해 시의 상상력은 세계와 우리가 세계를 지각하는 방식을 변형시킬 수 있고 (스티븐스의 중심적인 은유에 따르면 색채의 변환을 통해서 가능하다) 또는 적어도 색을 경험하는 일반적인 방식을 변형시킬 수 있다. 일반적으로 기타는 파란색이 아니다. 적어도 록과 전기 기타가 등장하기 이전에는 파란색 기타는 존재하지 않았다. 그리고 일반적으로 낮은 초록색일 수 없다. 하지만 호크니의 판화는 세상을, 상상의 영역이건 실제 장소이건 간에 바라는 대로 채색할 수 있다는 생각으로 유희한다. 작품 〈나는 그들이라고 말한다 Say They Are〉에서는 흘러내리는 빨간색과 파란색, 노란색, 초록색, 검은색 잉크가 특징적인데 나머지 단색조로 표현된 허구의 실내에서 양탄자 위에 서 있는 듯 보인다. 마치 호크니는 다음과

〈잉크 테스트,
3월 19~21일〉,
2019

<나는 그들이라고 말한다>,
<푸른 기타> 연작 중에서,
1976~1977

같이 말하는 듯하다. 이것은 튜브에서 짜낸 물감이고 나는 이것을 전적
으로 내가 원하는 어떤 것으로든 바꿀 수 있다.

2019년 노르망디에서 보낸 첫 해의 초반부에 호크니는 아름다운
컬러 잉크 드로잉 일부에서 장난스레 유사한 주제로 되돌아갔다. 그 드
로잉들은 각기 다른 펜의 필치와 점과 얼룩, 채색층의 유형 그리고 잉크
라는 매체로 가능한 다양한 색조들을 정리한 견본 도표와 유사하다. 동
시에 그가 탐구하고 있는 새로운 프랑스 시골 세계의 내용들을 담은 기
발한 목록이기도 하다. 나는 오히려 이 드로잉들이 호크니가 자신이 쓴
이메일에 첨부하는 최근 작품들처럼 반 고흐가 편지에 삽입한 훌륭한
작은 스케치에 대해 건네는 눈인사일 수 있다고 생각한다. 반 고흐의 의
도는 분명 호크니와 유사했다. 그는 친구들이 비록 멀리 떨어져 있어도
그가 날마다 어떤 작품을 그리고 있는지 알기를 바랐다. 하지만 우편으

빈센트 반 고흐,
〈생트마리의 거리〉,
에밀 베르나르Émile Bernard에게 보낸 편지 중에서, 아를,
1888년 6월 7일

로만 보낼 수 있고 편지를 쓸 때 쓰는 잉크만 사용하다 보니 그는 종종
"초록색", "장밋빛", "보라색", "에메랄드색", "흰색"을 비롯해 코발트블루
와 같은 특별한 물감 등 특정 작품에 사용한 색채를 단어로 설명한 메
모를 덧붙였다. 반 고흐의 편지를 읽는 사람은 마음의 눈을 통해 스케치
에 색을 덧칠해 볼 수 있었다.

호크니는 색에 대해 이야기할 때 종종 영속적인 특성을 언급한다.
따라서 그가 색채를 논할 때 색조보다는 사용하는 물감의 측면에서 언급
하는 경향이 있다. 그가 실제 그림을 그릴 때도 마찬가지다. 이전에 사용
하던 물감은 화학 물질이어서 성격이 상이했다. 어떤 물감은 다른 것보
다 더 쉽고 빨리 변할 것이다. 호크니는 준비하고 서 있는 J-P에게 팔레
트에 코발트블루 또는 네이플스 옐로 물감을 조금 짜 놓으라고 지시할
것이다. 그는 현재의 그림을 그리는 방식이 백 년이 지난 뒤 작품이 보

이게 될 방식에 영향을 미칠 것이라는 사실을 의식하고 있다.

호크니 반 고흐는 좋은 종이와 좋은 잉크, 좋은 펜을 갖고 있었습니다. 하지만 현재 그의 그림 색이 변하는 경우가 더러 있습니다. 반 고흐가 침실에 걸어 놓은 그림 중 한 점은 원래 보라색이었습니다. 그가 사용한 노란색과 어우러져 아름다웠겠죠. 하지만 지금은 파란색이 되었습니다. 많은 그림들이 시간이 흐르면서 어두워집니다. 예를 들어, 쿠르베의 〈화가의 작업실〉은 분명 어두워진 것으로 보입니다. 워홀의 일부 작품 역시 그렇다고 생각합니다. 워홀은 스크린 인쇄 잉크를 사용했는데 내가 볼 때 그 잉크들의 색이 점차 어두워지고 있는 것 같습니다. 올바른 재료로 그림을 그리지 않으면 그림은 지속되지 못할 겁니다. 그게 전부입니다. 1950년대 영국에서 그려진 작품들 중 많은 수가 오늘날 아주 어둡게 변했습니다. 왕립 미술아카데미의 다실에는 스피어, 캐럴 웨이트Carel Weight, 로버트 불러Robert Buhler의 작품을 비롯해 1950년대와 1960년대에 제작된 많은 회화 작품들이 걸려 있습니다. 그 작품들은 대단히 어둡죠!

게이퍼드 그 화가들은 모두 당신이 왕립예술대학 재학 시절의 교수들이었습니다. 나는 전후 시대가 상당히 음울한 시기였기 때문에 작품들이 어둡다고 추측했습니다. 돌이켜 생각해 보면 그렇게 보입니다. 하지만 그림들이 칙칙해 보이는 탓도 있는 것 같습니다.

호크니 하지만 내 그림은 50년이 지난 뒤에도 여전히 색채가 아주 잘 유지되고 있습니다. 색에 변함이 없죠. 나는 항상 그 점을 의식해 왔습니다. 지속될 수 있는 그림을 그린다면 그 그림은 오랜 시간 유지될 수 있습니다. 내가 이 새로운 그림에 사용하고 있는 색은 변하지 않을 겁니다. 서서히 건조되는 아크릴 물감을 사용하는데 유화 물감과 유사하죠. 그래서 혼합할 수 있습니다. 그 물감과 함께 하룻밤이면 건조되는 광택제를 사용합니다.

게이퍼드 폴 힐스Paul Hills의 책 『베네치아의 색Venetian Colour』에서 티치

요하네스 페르메이르,
⟨회화 예술⟩(부분),
약 1666~1668

아노의 한 제단화에 대해 언급한 부분을 읽던 참이었습니다. 듣기로는 나무 패널과 바니시 사이에는 10겹의 광택제가 있다고 하더군요.

호크니 아마 거기에는 빨간색이나 오렌지색이 얼마간 섞여 있을 겁니다. 화려한 검은색은 종종 그 안에 오렌지색을 포함합니다. 나는 그것이 조금 달라 보이게 만든다는 사실을 발견했습니다. (실제로 티치아노 작품의 물감층 중 하나는 "주홍색과 연백색이 약간 섞인 짙은 황갈색"으로 이루어진 갈색빛이 감도는 빨간색이었다.) 벨라스케스 역시 검은색을 매우 능숙하게 다루었습니다. 페르메이르의 ⟨회화 예술⟩에서 검은색은 라인하르트의 작품처럼 환상적입니다. 화가가 입고 있는 셔츠의 불규칙적인 줄무늬가 그의 등에 **생기를 불어넣습니다.** 그것이 그가 무언가를 하고 있다고 느끼게 만듭니다.

하지만 모든 색은 쉽게 변합니다. 심지어 현실 속 색조차 그렇죠. 그

178

장오귀스트도미니크 앵그르,
〈투르농 백작 부인의 초상화〉,
1812

렁지 않습니까? 색은 항상 변하고 있습니다. 그렇지만 어떤 화가들은
종종 초록색처럼 가장 변하기 쉬운 색을 활용할 때조차 영구히 지속
될 수 있는 그림을 만들었습니다. 현재 필라델피아에 있는 장오귀스
트도미니크 앵그르Jean-Auguste-Dominique Ingres의 초상화는 훌륭한 작품
입니다. 그리고 내가 볼 때 초록색이 여전히 아주 좋은 상태를 유지하
고 있습니다. 얀 반 에이크Jan van Eyck의 〈겐트 제단화〉의 초록색 역시
그렇습니다. 초록색은 오랜 시간 동안 바래기 쉬운 색이었고 더 오래
된 많은 그림들에서는 갈색으로 변했습니다. 컨스터블은 19세기에 처
음으로 초록색을 많이 사용한 화가에 속합니다. 그의 풍경화 한 점이
왕립 미술아카데미의 심사위원회 앞에 놓였을 때 누군가가 다음과 같
이 외쳤다고 하죠. "저 끔찍한 초록색 작품은 치우세요!" 그리고 컨스
터블의 후원자였던 조지 부몬트George Beaumont는 회화는 오래된 바이
올린 색이어야 한다고 말했습니다. 사람들은 심지어 실제 시골 풍경

을 볼 때 클로드 로랭Claude Lorrain의 그림과 더욱 유사해 보이도록 만들기 위해 금빛 갈색을 입힌 클로드 유리Claude glass를 사용하기까지 했습니다. 터너 역시 초록색을 그다지 좋아하지 않았습니다.

게이퍼드 18세기에는 갈색 바니시로 덮인, 시간이 지나 어두워진 옛 거장들의 회화 작품에 취향이 맞춰졌을 겁니다. 그러니 컨스터블의 초록색이 화려하게 보였겠죠. 하지만 심리학적으로 말하면 초록색은 우리의 주목을 끄는 색입니다. 사람들에게 동일한 수준의 밝기에서 빨간색과 초록색, 파란색의 조각을 보여 주면 초록색이 가장 밝아 보이고 파란색이 가장 어두워 보입니다. 이것은 아마도 수백만 년 전 우리가 먹을거리를 찾아 나뭇잎을 훑어보던 때로부터 진화 과정을 거쳤기 때문일 겁니다.

호크니 갈색과 황토색 같은 대지의 색 역시 대단히 영구적이었습니다. 그렇지 않습니까?

게이퍼드 그리고 군청색 같은 아주 값비싼 색도 그랬습니다. 그림을 군청색으로 채색하려면 더 많은 비용이 듭니다. 성모 마리아가 항상 군청색 망토를 두르고 있는 이유 중 하나가 바로 이 때문입니다. 작품을 구매하는 사람이 그 물감을 구매할 여유가 있다면 말이죠. 군청색은 아름답지만 그만큼 비싸기도 했습니다. 그래서 그것이 성모에게 깊은 경의를 표한다는 의미를 띠게 되었죠.

호크니 아마도 당연히 그랬을 겁니다. 군청색 물감 한 통을 구입했는데 그것이 **그** 파란색은 아니었습니다.

J-P [뒤에서] 그 색을 사용하지 않았죠! 호크니 파란색으로 쓸 만큼 좋지는 않았습니다.

호크니 맞아. 그건 **호크니** 파란색이 아니었지.

180

〈쏟아진 잉크〉,
2019

⟨No. 263⟩,
2020년 4월 28일

10
Several smaller splashes

더 작은 물방울

어느 비 오는 날 나의 이메일 받은 편지함에 드로잉 하나가 도착했다. 호크니가 그린 작은 수련 연못 그림이었다.

호크니 나는 10분 동안 비를 맞으며 연못을 관찰해야 했습니다. 그런 다음 실내로 들어와 이 그림을 그렸습니다. 나는 빗방울이 수면에 닿을 때 작은 방울을 어떻게 만드는지, 그리고 그것이 표면에 동심원들을 만들고 다시 어떻게 퍼져 나가는지를 관찰하고 주의 깊게 살폈습니다.

이 드로잉에서 호크니는 충격과 파동의 자연의 규칙을 묘사했는데 자연주의적인 방식을 따르되 도식적이면서도 감각적으로 그렸다. 물은 그 안에 손을 담궈도 될 만큼 사실적으로 보였지만 원을 그리는 잔물결은 뚜렷하게 기하학적이었다. 그리고 떨어지는 비는 검은색 선으로 표현되었다. 검은 선은 그림의 형태로 옮겨지는 것은 고사하고 육안으로 보기 힘들 정도로 빠른 속도로 움직이는 투명한 대상을 나타내는 기호다.

호크니 비 역시 사진으로 촬영하기가 어렵습니다. 할리우드에서 영화 〈사랑은 비를 타고Singing in the Rain〉를 촬영할 때 사람들은 물속에 우유를 부어야 했습니다. 카메라가 볼 수 있게 하기 위해서였죠. 새벽 여명과 해넘이, 달처럼 비는 그림으로 그려야 하는 또 하나의 대상입니다. 가쓰시카 호쿠사이葛飾北斎와 우타가와 히로시게는 비를 그리는 데 매우 뛰어났습니다. 일본 미술가들은 날씨 묘사에 탁월한 경우가 많습니다. 일본은 대륙 끝에 자리 잡은 섬나라로, 영국과 상당히 비슷합니다. 그리고 날씨가 매우 습한 날이 많죠. 이들의 그림과 구로사와 아키라黑澤明의 영화에서 그 점을 확인할 수 있습니다만, 바람과 햇살

그리고 시시각각 변하는 구름도 풍부하게 묘사되어 있습니다.

호크니의 이 신작을 폭포처럼 쏟아지는 작은 방울들로 이루어진 **추상화**라고 말할 수도 있다. 이것은 히로시게의 1857년작 〈아타케 대교의 소나기大はしあたけの夕立〉 속 죽죽 그어 내리는 퍼붓는 세찬 비와 유사하다. 반면 부드럽고 어두운 그림자는 수련 연못의 대부분을 덮고 있는 은색의 반향을 방해하며 유동성과 중량감, 심지어 온도에 이르기까지 물에 대한 정확한 감각을 전달한다.

연못이든 웅덩이, 수영장 또는 바다든 물은 호크니가 지속적으로 반복해 다루는 주제다. 하지만 호크니가 그런 특징을 보여 주는 유일한 화가는 아니다. 널리 알려진 예로 레오나르도 다 빈치를 들 수 있다. 유체 역학은 레오나르도가 집착한 주제 중 하나였다. 그는 치렁치렁한 머리카락같이 뱅글뱅글 도는 소용돌이와 함께 요동치는 물의 흐름을 반복해서 그렸고 이해하고자 했다. 호크니는 마틴 켐프Martin Kemp에게도 그의 그림 이메일을 보냈다. (호크니는 현재 하루에 한두 차례 보내고 있다.) 켐프는 레오나르도에 대한 저명한 권위자이자 옥스퍼드 대학교 미술사학과 명예 교수이고 호크니의 오랜 친구이자 협력자다. 얼마 있다가 그는 호크니가 이메일로 보내 준 작품에 대해 또 다른 이미지로 답장을 보내는 것이 재미있겠다고 생각했다. 그 결과 분명 전례가 없던 대화가 이어졌다. 이 미술가와 미술사가는 미술에 대해 거의 전적으로 시각 언어로 이루어진 대화를 주고받았다.

호크니 내가 켐프에게 그림을 보내면 그는 다시 그림으로 답장을 보내옵니다. 그가 보낸 답장들은 아주 훌륭합니다. 그는 내가 보낸 그림을 이해하고는 아주 신속하게 그림 답장을 보냅니다. 나는 그의 미술사적인 언급에 아주 깊은 인상을 받습니다. 내가 보낸 해돋이 그림에 대한 답장으로 그는 단테의 『신곡』에서 독수리가 어떻게 태양을 응시할 수 있는지를 묘사한 삽화를 보내왔습니다. 이것이 중세 사람들이 가졌던 믿음이라고 합니다.

호크니가 빗방울 드로잉을 보냈을 때 켐프는 재빨리 1444년에 제

우타가와 히로시게,
〈아타케 대교의 소나기〉,
1857

콘라드 비츠,
〈고기잡이의 기적〉(부분),
1444

작된 한 그림의 부분 이미지로 응답했다. 바로 콘라드 비츠Konrad Witz의
〈고기잡이의 기적The Miraculous Draft of Fishes〉이었다. 비츠는 독일 남부 화
가로 주로 지금의 스위스 지역에서 활동했다(물론 당시에는 스위스나 독
일이라는 나라는 존재하지 않았다). 그가 일군 혁신 중 하나는 이 성경 이
야기의 배경을 스위스 지역 풍경으로 설정한 점이었다. 그는 사건의 배
경을 갈릴리 호수에서 레만 호수로 바꾸고 근처 언덕 위로 몽블랑과 르
몰의 산봉우리를 등장시켰다. 비츠는 뻗어 나간 실제 강줄기를 열심히
응시하고 자신이 본 것을 주의 깊게 묘사한 최초의 유럽 미술가일 수
있다.

호크니　비츠는 실제로 물을 살폈고 얕은 곳에서 둥글게 이는 작은 물
거품, 수면에 비친 반사, 성 베드로가 예수를 향해 물을 헤치며 걸을
때 그의 다리가 왜곡되어 보이는 방식 등 많은 것들을 보았습니다. 나
는 그의 다른 작품을 한두 점 아는데, 모두 **매우** 뛰어납니다.

〈고기잡이의 기적〉은 1960년대 후반 호크니를 사로잡은 주제, 즉
첨벙하고 튀는 물방울을 묘사한 가장 초기 사례 중 하나였다. 비츠가 묘
사한 물방울은 크기가 작지만 호크니는 다양한 크기의 물방울을 묘사했
다. 호크니는 1966년작 〈첨벙The Splash〉에 이어 이듬해 유명한 작품 〈더
큰 첨벙A Bigger Splash〉을 발표했다. 그는 두 작품을 그리고 얼마 되지 않
아 왜 이 주제가 많은 관심을 끌었는지를 설명했는데, 그의 설명을 통해
시간과 일부 관련이 있다는 사실이 드러났다. "물방울 자체는 작은 붓과
선으로 채색됩니다. 물방울을 그리는 데 약 2주일이 걸렸습니다. 나는
무엇보다 레오나르도처럼 물, 소용돌이치는 물에 대해 연구한 것을 그
린다는 생각이 마음에 들었습니다."
　그리고 또 하나의 매력적인 요인은 빠른 속도로 일어나는 사건을
천천히 묘사한다는 개념이었다. 몇 년 뒤 호크니는 이 점을 더 자세히
설명했다. 그는 미국 라디오 방송국 NPR에서 다음과 같이 말했다. "나
는 그림에서 다른 무엇보다 물방울에 더 많은 시간을 들였습니다." 그는
베이컨이 〈물줄기Jet of Water〉를 그릴 때처럼 솟구치는 물을 모방하기 위
해 캔버스에 물감을 **던지지**는 않았다. "나는 천천히 그리고 싶었습니다.

아서 메이슨 워싱턴이 쓴 『떨어지는 물방울The Splash of a Drop』(1895)의 권두 삽화로 쓰인 사진

그리고 그것이 첨벙하며 튀는 물방울과는 실상 **모순된다**고 생각했죠."
따라서 물방울을 그린 그림들은 일종의 시간과 벌이는 게임이었다. 이
게임에서 호크니는 액체가 혼란 상태에 빠지는 그 순간을 표본을 주의
깊게 묘사하는 식물학자처럼 다룬다. 다시 말해 그는 거의 과학자와
유사한 태도로 물방울에 접근했다. …… 하지만 완전히 일치하지는 않
는다.

물방울이 튀는 순간을 촬영한 사진, 적어도 고속 사진은 우리가
일반적으로 보는 호크니가 묘사한 물방울과는 다른 측면을 드러낸다.
19세기 말 물리학자 아서 메이슨 워싱턴Arthur Mason Worthington은 이 주제
를 연구하기 위해 사진의 활용법을 개발했다. 그는 찻잔으로 떨어지는
우유 또는 물웅덩이에 떨어지는 큰 빗방울이 만드는 방울의 연속적인
주기를 분석했다. 먼저 가장자리에서 물이 솟구치면서 큰 구멍이 생긴
다. 그런 다음 물이 튀어 올라 '기둥'이 나타난다. 하지만 그는 다음 단
계를 주목했다. "종종 기이한 환영이 생긴다." "우리는 종종 중심부에 기
둥이 곧게 서 있는 큰 구멍을 보는 것 같다. 이제 우리는 그 큰 구멍이
기둥이 생기기 전에 없어진다는 사실을 안다. 하지만 큰 구멍의 이미지
는 기둥의 이미지가 그 위에 포개지기 전에 미처 사라지지 못한다."

이 시각적 환영(동시에 존재하는 기둥과 분출하는 액체, 큰 구멍)은
어느 정도 호크니가 수영장 그림에서 그린 주제이기도 하다. 하지만 보
는 경험은 심지어 우리가 가능한 한 세심한 주의를 기울일 때조차 이와

〈더 큰 첨벙〉,
1967

다르지 않다. 우리가 보는 것은 **우리**, 우리의 감각, 다시 말해 우리가 영향을 미치는 특정한 시간 대역폭, 즉 튀어 오르는 물방울의 속도보다는 조금 늦고 산의 침식보다는 빠른 인간이 지각하는 시간의 폭과 관련 있다. 색채 등 우리가 객관적이라고 여기는 상당 부분이 실제로는 주관적인데, 수신한 정보를 해석하는 감각 장치에 의해 만들어지기 때문이다. 그 장치들이 우리가 보는 색을 사진이 기록하는 색보다 덜 사실적으로 만들지는 않는다. 호크니가 그린 물방울은 워싱턴의 고속 사진보다 설득력이 떨어지지 않는다. 반대로 그의 그림은 우리가 실제로 감지하는 첨벙하고 튀는 물방울과 **한층 더** 흡사하다. 이 박진감은 호크니의 그림을 재치 있고 심오하게 만들어 준다. 그의 작품은 아름답고 복잡하며 거의 찰나에 존재하고 사라지는 대상을 오랜 시간을 들여 천천히 그린 묘사다. 따라서 그의 작품은 물의 작용에 대한 신중한 기록이면서 동시에 시간과 예술, 지각에 대한 농담이기도 하다.

시간과 규모는 상대적이다. 특히 그림에서는 더욱 그렇다. 작은 물방울을 큰 이미지로 만들 수 있고 반대의 경우 역시 가능하다. 마찬가지로 대상을 묘사하는 데 들이는 시간은 대상이 얼마만큼 빠른 속도로 움직이거나 변화하는지와는 거의 무관하다. 눈 깜짝할 사이에 일어난 무언가를 그리는 데 2주일이 걸릴 수도 있다. 크기가 작다거나 발생의 지속 시간이 짧다는 것은 중요하지 않다는 의미가 아니다. 트리스탄 굴리Tristan Gooley는 책 『물을 읽는 법How to Read Water』에서 폴리네시아 선원들이 어떻게 바다 표면의 잔물결과 파도의 복잡한 패턴을 관찰함으로써 태평양의 장거리를 횡단해 항해할 수 있는지를 서술한다. 이런 것들이 육지와의 접근이나 암초 같은 큰 장애물에 대한 핵심적인 단서를 제공해 준다. 사실상 유동적인 지도를 구성하는 셈이다. 이 지도에서 물의 진동은 근처의 사물에 부딪혀 다시 튕겨 나가면서 레이더에 포착되는 음파의 작동만큼이나 활발한 움직임을 보여 준다.

> **호크니** 『물을 읽는 법』을 막 읽기 시작했습니다. 이 책은 아주 흥미롭습니다. 저자는 다음과 같이 말합니다. "우리는 마을 연못을 관찰함으로써 세계의 가장 큰 대양에서 일어나는 일에 대한 많은 것들을 배울 수 있다." 이 말은 곧 대양과 동일한 방식으로 웅덩이를 읽을 수 있다

는 것이죠. 잔물결과 첨벙하고 튀는 물방울의 언어는 동일합니다. 나는 지금 우리 집의 작은 웅덩이에 떨어지는 비를 묘사하는 큰 그림을 그리고 있습니다. 나는 그 그림에 "좀 더 작은 첨벙"이라는 제목을 붙일 겁니다.

×

호크니는 자신이 전통을 따르고 있다는 사실을 잘 알고 있다. 일반적으로 (바다 풍경과 반대되는 것으로서) 물은 미술에서 예를 들어 초상화나 정물화와는 달리 독립적인 주제로 정의되지는 않지만 동서양 모두에서 많은 화가들이 다룬 주요 주제 중 하나라는 점은 분명하다. 호쿠사이는 파도 묘사의 대가였고 히로시게는 비의 묘사에서 발군의 재능을 보여 주었다(반 고흐는 히로시게로부터 실마리를 얻었다). 모네의 전문 분야 중 하나는 지중해의 떠오르거나 지는 해가 바다 파도에 미치는 눈부신 효과였다. 터너와 모네, 알프레드 시슬레Alfred Sisley는 모두 잔물결치는 강과 시내에 비친 반사에 매료되었다.

모네는 작업실 실내에서 일본 양식으로 조성된 수련 연못을 묘사

클로드 모네,
〈수련 연못〉,
1917~1919

지베르니의 정원에서 그림을 그리고 있는 클로드 모네,
사샤 기트리Sacha Guitry의 다큐멘터리 영화 〈우리 집에 온 그들〉 스틸, 1915

한 벽 크기의 대작을 그렸다. 이보다 크기가 작은 캔버스의 경우에는 야외에서 그릴 수 있거나 또는 적어도 일부 작업을 진행할 수 있다. 1915년 야외에서 그림을 그리는 모네를 촬영한 짧지만 훌륭한 영화가 있다. 그는 연못가에 자리를 잡고 눈부신 태양으로부터 보호하기 위해 펴둔 두어 개의 차양막 아래에 서 있다. 그리고 그의 옆에는 작은 강아지가 함께 있다. 하지만 그림을 그리는 일은, 야외에서 그리는 경우조차 결코 단순한 관찰이 아니다. 세잔이 말했다고 전해지는 "모네는 그저 하나의 눈만을 가졌다. 맙소사, 눈 하나뿐이라니!"라는 언급은 틀렸다. 그림을 그리는 일이란 항상 정신적인 활동이다. 비록 세잔이 했던 방식대로 자신이 본 것을 분석하지는 않았다 하더라도 모네는 자신이 보고 있는 대상을 체계화하고 변형했다. 그의 시선이 연못에서 캔버스로 획 지나쳐 가는 순간조차 기억이 개입되었을 것이고 그가 작업실로 옮겨 가서 더 이상 볼 수 없는 대상을 묘사할 때에는 분명 더욱 그랬을 것이다.

호크니 연못을 보는 순간 동시에 내가 정신적으로 기록하고 있다는 생각이 문득 들었습니다. 모네가 연작 〈수련Nymphéas〉 등을 비롯해 수련을 묘사한 큰 작품을 제작할 때 역시 분명 그랬을 겁니다. 그는 지베르니의 연못으로 걸어 내려가서 수련을 보았을 테고 담배를 두세 대 피웠겠죠. 그런 다음 다시 작업실로 걸어왔을 겁니다. 그가 정신적으로 주목했던 것에 대한 시각 기억은 한 시간 정도는 생생하게 남아 있었을 겁니다. 빗속의 수련 연못을 그린 모네의 작품은 생각나지 않지만 지베르니의 연못 정원은 비가 올 때 보면 분명 아름다웠을 겁니다.

장자크 루소Jean-Jacques Rousseau 역시 움직이는 물을 살피는 것에 대해 같은 생각을 했다. 그의 『고독한 산책자의 몽상Les Rêveries du promeneur solitaire』은 1776년에서 1778년 사이에 쓰였다. 이 제네바의 철학자가 생애 말년에 접어든 무렵이었다. 이 책은 그가 파리의 교외를 거닐 때 마음속에 떠오른 생각들을 다듬지 않고 나열한 사유의 기록이다. 이 중「다섯 번째 산책」은 스위스 비엘 호수에 위치한 작은 생 피에르 섬에서 살았던 1765년 가을 두 달간의 시간에 대한 서술에 오롯이 초점이 맞춰져 있다. 이곳에서 루소는 자발적 감금 상태에 들어갔고 생활 반경을 폭

8백 미터, 길이 몇 킬로미터에 한정된 좁은 지역으로 제한했다. 이후 그는 이 기간을 "인생에서 가장 행복했던 시간"이라고 묘사했다. 그가 말하는 "일체의 다른 감정을 제거한 채 존재의 느낌"과 조화를 이룰 수 있었기 때문이다. 다시 말해 그는 이 섬에서 일상적으로 그의 마음을 채우고 있던 불안감과 느낌의 흐름에서 벗어나 명상의 상태로 침잠할 수 있다는 사실을 깨달았다. 이 상태는 특히 특정한 저녁 시간에 일어났다. 그는 호수 옆의 외딴 장소를 발견했고 그저 그곳에 머물면서 바라보고 들었다.

"그곳에서 물결이 일렁이는 소리와 물의 움직임이 나의 감각을 제어하고 나의 영혼으로부터 모든 동요를 몰아내면서 기분 좋은 몽상에 빠지게 했다. 몽상에 빠지면 종종 나도 모르는 사이에 어느덧 밤이 되었다. 썰물과 물의 흐름, 계속해서 이어지지만 기복이 있는 소리가 내 귀와 눈에 계속 철썩거리면서 몽상이 고요하게 잠재운 내면으로 향한 움직임을 대신했다. 그리고 그것은 생각으로 자신을 괴롭히지 않으면서 내 존재를 즐거운 마음으로 깨닫게 하는 데 충분했다."

물론 호크니는 연못의 물방울을 관찰하는 동안 꿈을 꾸는 듯한 무아지경에 빠져들 수 없었다. 그는 자신이 보고 있는 대상과 그 대상에 대한 분명한 시각 기억의 유지에 열심히 집중했다. 하지만 그 과정이 대개 우리의 의식을 채우고 있는 잡다한 걱정과 사잇길로 빠진 생각들을 지워 버렸을 것 같다. 나와의 대화에서 호크니는 "그저 바라보기"로부터 또는 빗물이 떨어지는 "요크셔 길가의 작은 물웅덩이" 같은 광경으로부터 얻는 "깊은 즐거움"의 예를 몇 차례 언급했다.

호크니 나는 종종 물웅덩이에 비가 내리는 광경을 보는 것을 즐길 수 있다고 말했습니다. 이것이 나를 보기 드문 사람으로 만듭니다. 나는 비를 **좋아합니다**. 항상 비를 그렸죠. 1973년에는 제미니Gemini 판화 공방에서 잉크를 흘려 비를 묘사한 판화를 제작했습니다.

호크니는 이 판화를 제작한 때를 다음과 같이 설명했다. "나는 잉

〈비〉,
〈날씨 연작〉 중에서,
1973

크에 내리는 비라는 생각이 마음에 들었습니다. 그것이 잉크를 흐르게 만들죠. 이런 생각을 떠올렸을 때 나는 거부할 수 없었습니다." 이 판화는 〈날씨 연작The Weather Series〉 중 하나로, 연작에는 〈눈Snow〉, 〈안개Mist〉, 〈태양Sun〉 등이 포함된다. (제미니 공방의 공동 설립자인 시드니 펠슨Sidney Felsen은 "로스앤젤레스에는 날씨라고 할 만한 것이 없기 때문에" 호크니가 캘리포니아에서 그 작품들을 만든 것이라고 농담했다.) 호크니의 〈비Rain〉는 그가 사용하는 액상 형태의 매체인 잉크와 주제의 유동적인 특성에 대한 시각적 유희였다. 하지만 한 걸음 더 나아가 호크니는 이미지가 인쇄될 평평한 종잇장과 물의 표면 사이에 또 하나의 압운을 집어넣었다. 여기에는 넓게 펼쳐진 물이 화가에게 발휘하는 매력에 대한 단서가 있다. 넓게 퍼진 물은 그림과 공통되는 중요한 성질을 갖는데, 두 가지 모두 표면이 이차원이다. 하지만 그 아래와 뒤, 속을 들여다볼 수 있다.

호크니　어떤 회화 작품이든 내가 가장 먼저 보는 것은 바로 물감 자체입니다. 그런 다음 형상 등을 보겠죠. 하지만 가장 먼저 보는 것은 **표면**입니다.

이것이 바로 호크니가 그의 집 옆에 있는 연못에서 관찰했던 것이다. 그는 아래쪽은 정지되어 있고 어두운 액체 덩어리 상태를 유지한 채 떨어지는 빗방울에 반응하여 일어나는 수면의 리드미컬한 움직임을 보았다. 이것은 대조적이어서 기하학적이면서도 자연주의적이고 평범하면서도 심오해 반세기 넘는 시간 동안 호크니의 흥미를 끌었다.

호크니　그것이 수영장 그림을 그린 이유입니다. 정말이에요. 나의 흥미를 끈 것은 수영장 자체가 아니었습니다. 물과 투명성이었죠. 나는 춤을 추는 그 선들이 수면 아래가 아니라 수면 위에 있다는 사실을 깨달았습니다. 우리는 연못에서 수면**과** 그 아래의 깊은 부분을 봅니다.

✕

물은 잔물결과 파도의 형태로 움직임을 전달할 뿐만 아니라 빛을 굴절시키고 반사하면서 빛에 영향을 끼치는 매체이기도 하다. 이 점이

모네가 수련을 큰 주제로 삼았던 이유다. 모네는 수련에 25년 넘게 관심을 기울였다. 그의 정원 연못에는 그가 그릴 물뿐 아니라 하늘과 식물, 빛과 어둠, 반사된 나무와 구름도 있었다. 어떻게 보면 온 세계가 그곳에 있었다. 연못은 자연의 거울이다. 프랑스어에서는 공원에 있는 이런 장식적인 수조를 '물의 거울'이라고 부른다. 따라서 물을 그린 그림은 큰 범주, 즉 투명성의 재현의 일부를 이룬다. 호크니는 늘 이것을 "좋은 문제", "회화적 도전"이라고 묘사해 왔다. 유리 조각 같은 투명한 물체는 그곳에 존재하는 동시에 존재하지 않는다. 보는 대상을 삼차원의 물체라는 측면에 초점을 맞출 수도 있지만 그 대신에 그것을 투과해 보이는 상이나 표면에 맺힌 반사를 응시할 수도 있다. 따라서 투명한 물체는 그림과 동일한 특성을 일부 공유한다. 즉 그것은 물체이면서 그것을 통해 다른 대상을 볼 수 있는 매체이기도 하다.

호크니가 비 내리는 연못을 그린 그림을 포함해 작업 중인 작품 사진을 보냈을 때 켐프는 재빨리 내셔널 갤러리에 소장된, 성 미카엘을 그린 피에로 델라 프란체스카의 패널화 세부 이미지를 답장으로 보냈다. 그는 "물결처럼 어른거리는 빛과 그림자"라는 짤막한 설명을 추가했다. 이것은 정확한 비교였는데, 무엇보다 피에로 델라 프란체스카와 프라 안젤리코가 항상 호크니의 마음속 깊이 자리한 미술가이기 때문이고, 두 번째로는 이 작품이 연못 위에 떨어지는 빗방울에서 보다 일반적인 차원으로, 즉 미술에서의 반사, 투명성, 춤 추는 선으로 옮겨 갔기 때문이다. 이 세 가지 요소는 모두 천사장 미카엘이 입고 있는 풍부한 장식의 스커트에서 찾아볼 수 있다. 스커트에 달린 보석은 저마다 작은 물방울처럼 반사하는 가장 밝은 부분일 뿐 아니라 투명해서 안을 들여다볼 수 있다. 한편 성 미카엘이 입고 있는 갑옷의 청동 또는 가죽 부분에 달린 장식은 굴곡을 이루는 잔물결처럼 소용돌이치고 반짝인다.

자연주의적 회화의 역설은 광채와 광휘, 끊임없이 출렁거리는 반사가 단단한 고체가 실재하는 것 같은 인상을 만드는 데 도움을 준다는 점이다. 사실 그림에서 가장 밝은 부분은 주변 세계를 반사하는 다수의 작은 거울 이미지다. (실제로 얀 반 에이크 같은 네덜란드 화가들의 일부 작품에서 진주와 루비에 반사된 작업실 창문을 볼 수 있다.) 어떤 주제의 그림이든 투명한 것은 모두 자동적으로 표면과 깊이를 포함한다. 따

피에로 델라 프란체스카,
〈성 미카엘〉(부분),
1469

라서 호크니의 "좋은 문제"(관통해서 볼 수 있는 대상을 그리는 법)는 심오하다. 그것은 그림이란 무엇이고 우리는 그림에서 무엇을 보며 왜 그토록 그림에 매료되는지에 대한 쉽지 않은, 보다 폭넓은 문제와 연결되어 있다.

호크니는 투명성을 주제로 다룬 17세기의 시를 즐겨 인용한다.

"유리의 표면을 보는 사람은
유리를 주시할 수도 있고
원한다면 유리를 관통해 볼 수도 있다
그러고 나면 천국을 보게 되리라."

호크니 나는 항상 조지 허버트George Herbert의 이 시를 **대단히 좋아했습니다.** 나는 그의 시를 꽤 알고 있습니다. 이 시를 발견했을 때 그의 다른 시들도 찾아봤기 때문입니다. 이 시는 **아주** 훌륭합니다. 유리 표면을 볼 수 있기 때문입니다. 그리고 유리를 볼 때 유리를 관통해 볼 수는 없지만 그다음 단계에서 유리를 관통해서 볼 것인지 여부를 눈이 결정할 수 있습니다. 특히 유리에 먼지가 끼어 있다면 유리를 한참 볼 수 있을 겁니다. 그런 다음에 유리를 관통해 보면 더 이상 먼지를 보지 않게 되죠. 나는 유리를 그린 그림을 **사랑합니다.**

11

Everything flows

모든 것은 흐른다

게이퍼드 노르망디는 날씨가 화창한 것 같습니다. 이곳 날씨도 아주 좋아요.

호크니 네, 기막히게 좋습니다. 나는 지금 연못가에 앉아 있습니다. 개구리들이 미친 듯이 울고 있죠. 지금이 짝짓기 시기입니다. 그래서 항상 개굴개굴 울어 댑니다.

게이퍼드 일찍 펜스로 산책을 나갔다 왔습니다. 그곳 역시 뻐꾸기들의 짝짓기가 절정인 것 같았습니다. 길에서 최소 6마리 정도의 수컷 뻐꾸기들이 우짖는 소리를 들을 수 있습니다.

호크니 이곳 주위에도 한 마리 있습니다. 그게 그들이 해야 할 일인 것이죠. 결국 우리 모두가 해야 할 일이기도 합니다.

게이퍼드 자연 세계의 온라인 데이트라는 뜻인가요. ……

호크니 [웃으며] 나는 모네풍으로 그린 연못 그림을 막 완성했습니다. 방금 전 물의 표면을 그렸죠. 3월 이후로는 하루에 드로잉을 적어도 한 점 이상씩 그렸습니다. 종종 두 점을 그리는데 거의 세 점을 그릴 때도 있습니다. 평균 잡아 하루에 한 점 이상은 그립니다. 오후에 낮잠도 자지 않습니다. 작업에서 많은 에너지를 얻기 때문이죠. **많은 에너지**를 말입니다. 눈길이 닿는 곳 어디나 **매우 아름답습니다.** 정말로 그림을 그리고 있을 때에는 나 자신을 잊어버릴 수 있습니다. 그리고 이것이 궁극적으로 대부분의 사람들이 자신들이 이를 수 있는 가장 높은 경지라고 여기는 상태이기도 합니다. 나는 그 생각이 맞다

⟨No. 331⟩,
2020년 5월 17일

고 생각합니다. 때때로 아이패드에 그림을 그릴 때 그런 상태가 됩니다. 나는 시간이 얼마나 걸리든 개의치 않습니다. 몇 시인지 전혀 인식하지 못합니다. 자주 그런 상태가 되곤 하죠.

헝가리 출신의 미국인 심리학자 미하이 칙센트미하이Mihaly Csikszent mihalyi가 행복 이론을 내놓았다. 그의 이론은 정확하게 호크니가 말하는 유형의 경험을 서술한다. 칙센트미하이는 그것을 "흐름"이라고 부른다. 그는 이 상태를 경험할 때 다음과 같다고 말한다.

"집중이 강렬해지면 무관한 것에 대한 생각이나 문제에 대한 걱정에 더 이상 주의를 기울이지 않게 된다. 자의식은 사라지고 시간에 대한 감각도 왜곡된다. 이런 경험을 만드는 활동이 아주 큰 충족감을 주기 때문에 사람들은 그것으로부터 얻을 수 있는 이점에 대해서는 거의 관심을 기울이지 않으며 경험 그 자체를 위해 행할 준비가 된다."

이것은 회화 작품과 같은 대상을 정말로 제대로 보는 경험을 묘사한다. 호크니는 그렇게 하는 것이 불안을 완화하는 데 도움이 된다고 주장한다. 그는 "스트레스가 뭡니까?"라고 묻는다. "그것은 미래의 무언가에 대해서 걱정하는 것이죠. 예술은 **현재**입니다." 그림이나 드로잉을 그리는 일은 분명 어려움이나 좌절감이 없지는 않지만 호크니는 그 과정이 완전히 몰입하게 만들고 영원히 자족적이라고 생각한다. 2020년 초그는 덴마크의 루이지애나 현대미술관을 위한 인터뷰에 응했는데, 그의 전형적인 태도가 드러난다.

"나는 그림을 **그려야 합니다.** 나는 항상 그림을 그리고 싶었습니다. 아주 어릴 때부터 늘 그림을 그리고 싶었죠. 나는 그림을 그리는 일이 나의 직업이라고 생각하고 60년 넘는 시간 동안 그 일을 계속해 왔습니다. 지금도 여전히 그림을 그리고 있습니다. 나는 그림을 그리는 일이 여전히 흥미롭다고 생각합니다. 세상은 살펴보면 아주, 아주 아름답습니다. 하지만 대부분의 사람들은 **강렬한 열정**을 가지고 그렇게 많이 보지 않습니다. 그렇지 않습니까? 하지만 나는 그렇게 봅니다."

어느 날 호크니가 내게 여담으로 건넨 이야기는 대단히 간결하게 세 단어로 정리한 전기라고 할 수 있었다. "나는 늘 노동자였습니다." 호크니를 담은 허구적인 다큐멘터리 영화 〈더 큰 첨벙A Bigger Splash〉의 감독 잭 하잔Jack Hazan은 1970년대 초에 호크니를 관찰했다. 하잔은 호크니에 대해 다음과 같이 생각했다. 호크니는 "화가로서 전적으로 왕성하게 활동했다. 그가 하고 싶어 하는 일은 그림을 그리는 일뿐이었다. 그에게 말을 걸면 그는 몇 분 뒤 이내 작업실로 돌아가서 다시 그림을 그리기 시작하곤 했다." 하잔의 묘사는 거의 반세기가 지난 지금의 호크니에 대한 묘사라 해도 무방하다.

「창세기」에서 신은 아담과 이브를 에덴 동산에서 추방하면서 벌로 고된 노동을 선고한다. "네가 흙으로 돌아갈 때까지 얼굴에 땀을 흘려야 먹을 것을 먹으리니 네가 그것에서 취함을 입었음이라. 너는 흙이니 흙으로 돌아갈 것이니라." 하지만 이전부터 이미 아담과 이브는 필요한 정원 일을 하게 되어 있었다. "여호와 하느님이 그 사람을 이끌어 에덴 동산에 두어 그것을 경작하며 지키게 하셨다."

천국이라고 해도 해야 할 일은 많다. 칙센트미하이는 여기서 한 걸음 더 나아간다. 그는 일(또는 적어도 노력과 집중)이 천국을 유쾌하게 만들어 주는 요인의 큰 부분을 차지할 수 있다고 암시한다. 극작가 노엘 코워드Noël Coward는 유사한 태도로 다음과 같이 익살스럽게 표현했다. "일은 즐거움 이상의 즐거움이다." 칙센트미하이는 이것이 절대적으로 옳은 이야기이고, 적어도 완전히 몰두하게 만들고 무한한 도전을 제시하는 활동을 발견했다면 해가 갈수록 전념하면서 계속해서 발전하고 성장할 수 있다고 주장한다. 이것은 도교와 선禪 같은 동양의 사고방식과도 상통하는 생활 방식이다. 현재 나이가 94세인 일본의 초밥 요리사 지로 오노가 대표적이다. 초밥을 만드는 일, 더 나은 그리고 훨씬 더 나은 초밥을 만드는 일은 그의 필생의 업이자 **유일한** 야망이었다. 그는 미미한 시작을 딛고 일어나 세계적으로 유명한 식당의 주인이 되었고, 대부분의 사람들이 은퇴할 나이에서 수십 년이 지난 지금도 여전히 계속해서 생선을 준비하고 요리를 제공하는 데 완벽을 추구한다. 그는 늘 초밥에 대한 꿈을 꾸고, 초밥을 만들면서 죽고 싶다고 말했다.

나는 언젠가 호크니에게 코워드의 격언을 인용했다. 그러자 호크

니는 다른 짤막한 농담, 알프레드 히치콕Alfred Hitchcock이 각색한 익숙한 속담으로 응답했다. 히치콕은 다음과 같은 농담을 던졌다고 한다. "모든 일이 잭을 **만들었다.**" 이 재담은 분명 사실을 담고 있다. 많은 노력 없이 큰 성공을 거둘 수 없다는 이야기다. 하지만 문제가 있다. 칙센트미하이는 오스트리아의 정신과 의사 빅터 프랭클Viktor Frankl의 말을 인용한다. "성공을 목표로 삼지 말아라. 성공을 노리고 목표로 삼을수록 성공을 놓칠 가능성은 더욱 커진다. 성공은 행복과 마찬가지로 추구의 대상이 될 수 없다. 그것은 **뒤따라오는 결과가 되어야** 한다." 다시 말해서 당신에게 적합하고 당신이 좋아하고 잘하는 일을 한다면 성공은 따라올 수 있다(또는 따라오지 않을 수도 있다). 하지만 당신이 그런 일을 한다면 어쨌든 가장 중요한 측면에서 당신은 성공을 거둔 것이다. 분명히 브래드퍼드에서 10대의 호크니가 온종일 그림을 그리고 매일 밤 드로잉을 그리며 시간을 보냈을 때 그것이 부와 명성을 가져다줄 것이라고 기대하지는 않았을 것이다. 1950년대 초 영국에서 작업만으로 생계를 꾸릴 수 있는 미술가는 극소수에 불과했다. 호크니는 자신의 그림을 구입하려는 사람들이 있다는 사실을 처음 알게 되었을 때 느꼈던 놀라움에 대해 몇 가지 이야기를 들려주었다. 커스티 랭Kirsty Lang은 2020년 봄 『타임스』에 호크니와의 인터뷰 기사를 실었다. 호크니는 랭과의 인터뷰에서 후회 없는 삶에 대한 자신의 생각을 분명하게 밝혔다. "솔직하게 말해서 지난 60년 동안 매일매일 나는 내가 하고 싶은 일을 했습니다. 이렇게 이야기할 수 있는 사람은 많지 않죠. 나는 전문 미술가로 활동했습니다. 학생들을 많이 가르치지도 않았죠. 그저 매일 그림을 그리고 드로잉을 그렸습니다."

물론 그의 이야기를 이상적인 생활 방식이라고 여길 사람은 많지 않을 것이다. 작업실에서 무수한 시간을 보내는 일을 즐기는 것은 고사하고 견딜 수 있는 사람조차 거의 없다. 하지만 호크니에게는 이것이 완벽한 일상이다.

호크니 매일 그림을 그리는 생활이 모든 사람에게 적합하지는 않을 수 있다는 말은 맞습니다. 하지만 내게는 그런 생활이 맞죠. 그렇게 할 때 현재를 살게 됩니다. 화가들은 오래 살 수 있습니다. 그들은 젊

어서 죽거나 피카소, 마티스, 샤갈 또는 내 오랜 친구 질리언 에이리스Gillian Ayres처럼 장수하며 성공을 거둡니다. 그 이유를 압니까? 그림을 그릴 때 아주 깊게 몰입하게 되어 자신의 존재에서 벗어날 수 있기 때문입니다. 음, 그렇게 할 수 있다면 그것은 추가로 얻은 시간이 됩니다. 나는 여든두 살이고 건강합니다. 아마 이전보다는 좀 천천히 걷겠죠.

신문에서 장수 전문가들이 이런저런 말을 하는 것을 읽었습니다. 장수 **전문가들**이라고요? 나이 마흔다섯에 장수 전문가일 수 있습니까? 아니면 적어도 여든은 되어야 하는 걸까요? 나는 그렇다고 생각합니다. 어쨌든 나는 장수는 조화로운 삶의 부산물이라고 생각합니다. 조화로운 삶에 도움이 되는 것은 사람마다 다르겠지만 나는 더 오래 산 삶에는 분명 조화로움이 있다고 생각합니다. 자신만의 리듬을 찾게 되죠.

게이퍼드 그림 그리는 일은 나이와 함께 성장할 수 있는 직업입니다. 하지만 이것이 사람들의 모든 활동에 해당되지는 않습니다.

호크니 그렇죠. 수학자들의 경우에는 25세 무렵이 중요합니다. 그 나이에 베르너 하이젠베르크Werner Heisenberg는 불확정성 원리를 내놓았습니다. 그는 산을 걸으며 사색에 잠기곤 했죠. 알버트 아인슈타인Albert Einstein은 전차를 타고 가다가 상대성 이론을 생각했습니다.

게이퍼드 대부분의 육체적 기술과 많은 정신적인 기량의 경우 젊은 이들이 훨씬 수월하게 습득합니다. 하지만 예술의 경우 반드시 그렇지만은 않습니다. 카탈로니아의 첼리스트 파블로 카잘스Pablo Casals에 대해 전해지는 이야기가 있죠. 그가 여든 살이었을 때 누군가 그에게 왜 여전히 그렇게 많은 연습을 하는지를 물었습니다. 카잘스는 질문에 조금 놀랐는데, 다음과 같이 대답했습니다. "더 나아지고 싶으니까요!" 어떤 화가들은 계속해서 작업을 합니다. 아마도 같은 태도이겠죠. 티치아노가 세상을 떠난 때가 80대 후반 무렵이었을 겁니다. 조반니 벨리니Giovanni Bellini는 85세 정도였을 겁니다. 모네는 86세였죠. 이들은 모두 거의 생애 마지막 순간까지 그림을 그렸습니다.

〈No. 181〉,
2020년 4월 10일

호크니 음, 나도 그럴 것 같군요! [웃으며] 피카소는 그랬습니다. 말년의 피카소는 굉장합니다! 해를 거듭할수록 **더 많은** 것을 알아챕니다. 나는 바로 **지금이** 그렇습니다. 나는 실내로 들어가 꽃 등의 대상을 더욱 자세히 살펴볼 수 있습니다. 정물화를 그리려고 나뭇가지를 하나 꺾어 이곳으로 가져왔습니다. 꺾은 나뭇가지는 오래가지 않기 때문에 대략 4~5시간 안에 그려야 했죠. 나뭇가지를 실내로 가져와 종이 위에 올려놓으면 시들어 버립니다. 일시적이죠. 하지만 대부분의 것들이 그렇습니다.

호쿠사이는 특별히 일본어로 '이키가이生き甲斐'라고 부르는 것을 갖고 있었다. 이 단어는 '존재의 이유', 즉 천직으로 번역된다. 호쿠사이의 기록은 초밥 요리사 지로 오노를 연상시키지만 호쿠사이가 긴 생애 동안 가졌던 집념은 그림을 그리는 것이었다. 1834년 74세였던 그는 그가 그린 삽화집 『후지산 백경』에 전기적 내용을 담은 짧은 글을 덧붙였다. 그는 여섯 살 때부터 "사물의 형태를 모사하는 일을 매우 좋아했다"고 회상했다. 호크니의 말처럼 호쿠사이는 분명 "피카소 같은 천재"였다. 하지만 호쿠사이는 겸손하게 그가 (70세 이전에) 그린 어떤 그림도 **"주목할 만한 가치가 없었다"**고 썼다. 그는 73세가 되어서야 "식물과 나무의 성장과 새와 동물, 곤충, 물고기의 구조를 어느 정도 이해할 수 있게 되었다"고 생각했다. 그는 확실히 나이가 듦에 따라 나아지고 있었다.

"나이 팔십이 되었을 때 흥미로운 성장을 이루었기를 바란다. 그리고 구십에는 사물의 근본 원리를 더 깊이 들여다볼 수 있기를 바란다. 그래서 백 살이 되었을 때 나의 예술에서 신의 경지에 이르고 백십 살에 점과 붓획 하나하나가 마치 살아 있는 것처럼 되기를 바란다."

그리고 호쿠사이가 사용한 일련의 호에는 자기 풍자적인 요소가 담겨 있었다. 1801년 41세에 불과했을 때 그는 '그림에 미친 사람'이라는 의미의 '가쿄진畵狂人'이라고 서명하기 시작했고, 이후 '그림에 미친 늙은이'라는 의미의 '가쿄로진畵狂老人'으로 바꾸었다. 1834년 무렵 그가

선호하던 서명은 '그림에 미친 늙은이 만지의 붓'이었다. 가장 잘 알려진 호쿠사이의 작품 중 대다수는 그가 70세가 된 이후에 제작한 것으로 많은 작품들에 이와 같은 서명이 담겨 있다.

호크니처럼 호쿠사이는 물에 매료되었고 물의 묘사로 유명했다. 그의 가장 유명한 작품 중 하나로 파도를 그린 〈가나가와 해변의 높은 파도神奈川沖浪裏〉를 꼽을 수 있다. 하지만 바다를 묘사한 그림만큼이나 기억할 만한 작품이 연작 〈지방 폭포 순례諸国滝廻り〉다. 이 작품들은 호쿠사이가 70대 초반이었던 1832년경에 제작되었다. 여기에서 흐르는 물은 거의 살아 움직이는 듯 보이는데 흡사 나무뿌리, 혈관 또는 신경처럼 보인다. 그의 작품은 순간순간 바뀌지만 늘 변함없는 상태를 유지하는 주제, 즉 닛코 근방 산의 기리후리 같은 유명한 폭포에 대한 놀라운 묘사를 보여 준다.

> **호크니** 모든 **것**이 흐름 속에 있습니다. 이것이 사진과 대조적으로 드로잉이 흥미로운 이유 중 하나입니다. 나는 세잔의 말 "쉬지 않고 그림을 그려야 한다. 그것이 끊임없이 바뀌기 때문이다"를 좋아합니다. 음, 사실을 말하자면 **우리**가 바뀌기 때문입니다. 그것은 항구적으로 끊임없이 변화하는 흐름이죠.

여기서 호크니는 칙센트미하이를 반향하지는 않는다. 대신 기원전 500년경에 활약한 고대 그리스 사상가 헤라클레이토스에 공감한다. 헤라클레이토스가 보여 준 통찰 중 하나는 "만물은 유전한다panta rhei"로 압축된다. 다양한 시대의 여러 문화권의 사람들도 그와 같은 생각을 했다. 예를 들어, 이것은 불교와 힌두교에서 무상함을 이야기하는 교의의 핵심이기도 하다. 일본에서는 보편적인 덧없음에 대한 개념을 '무조無常'라고 부른다. 이것은 13세기 일본의 고전으로 꼽히는, 가모노 초메이鴨長明가 쓴 『방장기方丈記』의 주제이기도 하다. 나는 이 책이 봉쇄를 다룬 훌륭한 글이라고 생각해서 최근에 읽었다. 이 책은 짧은 분량이고, 주변을 많이 돌아다니지 않고 자연에 둘러싸인 채 제한된 작은 지역에서 영위하는 생활에 대해 말한다. 초메이가 서술하는 삶의 방식은 그랑드 쿠르에서 호크니와 J-P, 윌킨슨이 생활하는 방식과 다소 유사하다. 물론 초

가쓰시카 호쿠사이,
〈시모쓰케의 구로카미산 기리후리 폭포〉,
약 1832

메이의 생활이 훨씬 소박했다. 초메이는 60세 때 숲속에 0.9제곱미터에 불과한 작은 오두막을 짓고 그곳에서 남은 생을 보내기로 결심했다. 그는 정신없이 분주한 대도시에서 멀리 떨어져 살면서 활력이 넘칠 때 일을 하고 피곤할 때에는 쉬었다.

하는 일과 하고 싶어 하는 일의 측면에서 보면 호크니는 호쿠사이와 한층 더 유사하다. 초메이는 그저 명상을 했지만 호크니는 항상 그림을 그리느라 분주하다. 하지만 그림은 당연히 명상적인 측면을 포함해 생각과 느낌, 태도를 압축한다. 또한 호크니가 종종 언급한 것처럼 사진을 촬영하는 데 필요한 아주 짧은 순간부터 야심 찬 유화나 일군의 프레스코화가 요구하는 며칠, 몇 개월, 몇 년에 이르는 시간도 나타낼 수 있다. 호쿠사이는 또 다른 호인 '이이쓰爲一'를 사용하기도 했다. 그는 60세 때 이 호를 사용했다. 이것은 '다시 하나'를 의미하는데 호쿠사이가 새로운 주기(따라서 또 한 번의 유아기)를 다시 시작한다는 것뿐만 아니라 그가 창작과 '하나임'을 암시한다. 70대에 사용한 호 '만지卍'는 '만 가지 것들', 즉 '모든 것'을 의미한다. 살펴보았듯이 모든 것이, 그리고 전적으로 어떤 것이든 그림이 될 수 있다. 그리고 그림은 그 자체가 주목할 만한 의미심장한 사유다. 초메이의 책은 같은 강물에 발을 두 번 담글 수 없다는 헤라클레이토스의 관찰과 유사한 문장으로 시작한다.

"강은 끊임없이 흐르기에 강물은 항상 그 상태 그대로 머물러 있지 않다. 웅덩이에 떠 있는 거품은 이제 사라지고 지금 새롭게 생겨난다. 하지만 결코 오래 지속되지 않는다. 그리고 이 세상 사람들과 주거지의 경우도 이와 다르지 않다."

호크니 하지만 반 고흐의 작품에서도 모든 것이 움직입니다. 그렇지 않습니까? 관람자는 가만히 보기만 해야 합니다. 나는 내 그림 안에 시간이 담겨 있다고 생각합니다. 그 그림들은 항상 흐르고 있습니다. 자연이 항상 흐르는 것과 똑같은 이치죠.

모네는 작업 중일 때 "모든 것이 변한다. 심지어 돌조차"라고 불평했다. 물론 그의 말이 맞다. 몇백만 년에 걸쳐 아주 느린 속도로 촬영한

영화라면 변하는 달이나 벚나무의 꽃처럼 알프스 산마저 차오르고 기울 것이다. 하지만 모네는 감지하기 어려울 정도로 느린 속도로 진행되는 부식의 과정보다는 노르망디 같은 북쪽 바다에 접한 지역에서 시시각각 바뀌는 외관의 불안정성을 생각했던 것으로 보인다. 하루 중 각기 다른 시간대에 루앙 대성당을 그린 그림들을 일렬로 걸어 둔 벽 앞에 서는 것은 새벽부터 황혼 무렵까지 변화하는 빛과 대기를 촬영한 영화를 보는 것과 같다. 하지만 어떤 사진 이미지보다 훨씬 더 섬세하다. 모네가 실제로 그린 것은 무상함, 흘러가는 시간이었다. 그것을 관찰하기 위해서 반드시 이 기념비적인 고딕 건축물을 세밀하게 살필 필요는 없었다. 프랑스 풍경에서 주로 볼 수 있는 일렬로 늘어선 포플러나무나 모네의 첫 연작 주제인 건초 더미도 무방했을 것이다. 건초 더미는 지베르니 근처 들판 어느 곳에서나 볼 수 있었을 것이다. 수년 뒤 그는 자신을 방문한 트레비즈 공작에게 여러 점의 그림에 대한 생각이 어떻게 나오게 되었는지를 대단히 무심하게 설명했다.

"나는 두 개의 캔버스면 충분하다고 생각했습니다. 하나에는 흐린 날씨, 다른 하나에는 화창한 날씨를 그리면 된다고 생각했죠! 당시 나는 흥분을 자아내는 멋진 무리를 이루고 있는 건초 더미를 그리고 있었습니다. 여기에서 단 두 발자국 떨어져 있는 곳에 있었죠. 어느 날 나는 빛이 바뀌었다는 사실을 알게 되었습니다. 의붓딸에게 '괜찮다면 집으로 가서 내게 다른 캔버스 하나를 가져다주겠니'라고 부탁했습니다. 그 애가 내게 캔버스를 가져다주었지만 얼마 있지 않아서 다시 빛이 바뀌었습니다. '하나 더 가져다줘!' '다시 하나 더!' 그리고 그 각각의 캔버스에 내가 포착한 효과가 보일 때에만 그림을 그렸습니다. 이것이 전부입니다."

실제로 건초 더미를 그리는 일은 전쟁과 다름없었을 것이다. 당시 그의 이야기가 이 점을 드러낸다. "나는 서로 다른 효과를 보여 주는 연작(건초 더미)과 씨름하면서 지독할 정도로 열심히 그림을 그리고 있습니다. 하지만 해가 너무 빠른 속도로 넘어가서 내가 그것을 따라갈 수 없습니다." 모네가 시간의 흐름이 조각한 돌덩어리나 건초 더미같이 비교적 단단하고 일상적인 대상에 영향을 미치는 바로 그 순간 시간의 흐

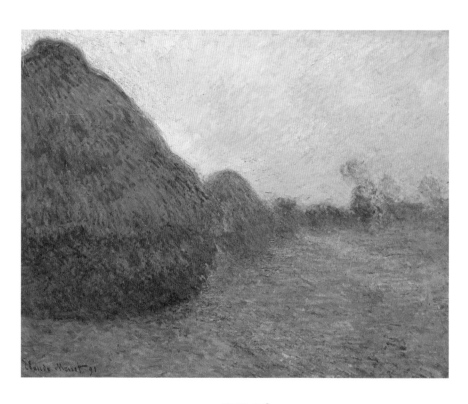

클로드 모네,
〈건초 더미〉,
1891

름을 포착하고자 애쓴 것은 헤라클레이토스가 불가능하다고 주장한 바로 그 일을 하고자 한 셈이다. 다시 말해 그는 몇 번이고 같은 순간에 발을 담그고자 시도했다. 하지만 매 순간이 달랐고 어느 순간도 정확하게 다시 돌아오지 않았다. 따라서 그는 "가장 일시적인 효과를 마주하여" 자신이 받은 인상을 "표현하고자 노력하는" 데 자신의 전 존재를 바쳤다고 생각했다. 그것은 절망적이었다. 모네는 결코 만족하지 못했고 때로는 낙심했다. 1912년 그의 나이가 70세를 넘겼고 그의 명성이 절정에 이르렀을 때 그는 자신의 작품 거래상에게 쓴 편지에서 한탄하며 다음과 같이 말했다. "나는 당신이 내 그림이 완벽하다고 말하리라는 것을 이미 알고 있습니다. 그 작품들이 공개될 때 많은 찬사를 받으리라는 것도 알고 있지만 나는 그 작품들이 형편없다는 것을 알기에 신경 쓰지 않습니다." 호크니가 언젠가 내게 말했던 것처럼 "그림은 극심한 괴로움을 갖고 있다."

호크니 야외에서 그림을 그리면 자연이 항상 변한다는 사실을 깨닫습니다. **매 순간** 말이죠. 그러면 구름이 얼마나 빠르게 움직이는지를 보게 됩니다. 이것이 세잔이 흐린 날을 선호한 이유죠. 그는 흐린 날에는 햇빛이 크게 달라지지 않을 것이기 때문이라고 말했습니다. 모네는 그림을 그릴 때 풍경 속 모든 색을 다시 채색했을 겁니다. 그렇게 해야 했을 겁니다. 하지만 나는 아이패드에서 그리기 때문에 빛을 아주 빠르게 포착할 수 있습니다. 나는 아이패드가 내가 지금까지 발견한 어떤 매체보다 가장 신속하다고 생각합니다. 수채화보다 훨씬 빠르죠. 나무를 그린 반 고흐 그림이 한 점 있습니다. 이전에 한 여성이 내게 이렇게 말했습니다. "음, 그림자를 잘못 그렸네요." 나는 그렇지 않다고, 반 고흐가 실수한 것이 아니라고 지적했습니다. 반 고흐가 그림을 그리는 데 한두 시간 걸렸을 것이고 그 시간 동안 그림자의 위치가 이동했을 겁니다. 그러므로 그녀가 잘못되었다고 생각한 그림자는 실제로 **옳은** 것입니다. 다만 그가 그린 시간의 끝 무렵에 한해서 그렇습니다. 그녀는 반 고흐의 그림이 사진처럼 모든 요소가 동일한 짧은 한순간을 포착한 것이라고 생각했습니다. 드로잉이나 회화는 몇 시간, 며칠, 몇 주, 심지어 몇 년을 그 안에 담고 있을 수 있습

니다. 내가 그림을 그릴 때도 2~3일이 걸릴 수 있습니다. 하지만 아이패드로는 어느 정도 한 번에 완성해야 합니다. (때때로 다음 날 좀 더 작업을 해야 할 수도 있지만 말이죠.) 사흘 전쯤 바로 이곳에서 작은 꽃밭을 그렸습니다. 나는 종종 스스로 기한을 정합니다. 아이패드에서 그림을 그리고 있기 때문에 '하루 안에 완성하는 것이 낫다'고 생각합니다.

〈No. 186〉,
2020년 4월 11일

〈No. 580〉,
2020년 10월 28일

12

잔물결치는 선과 음악적 공간

호크니 지금까지 그린 드로잉 중 강을 묘사한 것은 단 두 점뿐입니다. 하지만 나는 움직이는 물, 물이 이렇게 [손짓을 하며] 흘러가는 방식을 좋아합니다. 잔잔한 잔물결과 소용돌이는 정말 근사합니다.

게이퍼드 그건 레오나르도의 주제입니다.

호크니 음, 이제는 나의 주제죠. 나는 몇 점 더 그릴 생각입니다. 저 아래 몇 곳에 의자와 탁자를 가져다 놓았습니다. 며칠 전 강가에 앉아 있을 때 J-P가 내게 물소리가 들리냐고 물었습니다. 하지만 들리지 않았습니다. 그런 다음 우리는 작은 둑이 있는 다른 장소로 이동했고 그곳에서는 물소리를 들을 수 있었습니다. 그리고 그 둑을 그렸습니다.

호크니에게 음악을 비롯해 소리는 우리 주변의 시각 세계와 밀접하게 연관되어 있다. 그는 오랫동안 자신의 청력 상실과 점차 발달하는 공간적 감수성이 서로 관련이 있다고 말해 왔다. "나는 귀가 잘 들리지 않을수록 공간을 더욱 명확하게 볼 수 있었습니다." 이를 통해 그는 다른 미술가들의 경우에도 서로 다른 감각 사이에 유사한 상호 관계가 있으리라고 추측했다. 하지만 그의 영웅인 피카소의 경우에는 그 관계가 정반대가 아닐지에 대해 골똘히 생각했다.

호크니 피카소가 전혀 관심 없었던 예술 분야가 음악이었습니다. 나는 그가 음감이 없었던 것인지 궁금했습니다. 어쩌면 그가 음조를 전혀 알아듣지 못했을 수도 있지만 분명 볼 수는 있었습니다. 명암법(빛과 그림자)을 어느 누구보다 더 잘 이해하고 있었기 때문입니다. 나는 그렇게 생각합니다.

'정원이 있는 바닥 그림과 프랑스식 흔적',
〈어린이와 마법〉 중에서,
1979

1979년 호크니는 청각 장애를 진단 받았고 이후 보청기를 착용했다. 이 시기는 그의 화가 경력 중 공간에 대해 새롭게 탐구한 시기와 일치했다. 이와 동시에 그는 더욱 자유롭고 몸의 움직임이 한층 강해진 회화와 드로잉을 시작했고 색채는 더욱 선명해지고 강렬해졌다. 이 발전은 모두 1980년 뉴욕에서 쌓은 강렬한 두 가지의 경험을 통해 촉진되었다. 하나는 현대미술관에서 개최된 기념비적인 피카소 회고전 관람이었고, 다른 하나는 처음으로 맡은 메트로폴리탄 오페라의 트리플 빌 공연 무대 디자인 작업이었다. 공연 프로그램에 포함된 세 편의 짧은 프랑스 작품 중 하나인 모리스 라벨의 〈어린이와 마법〉을 위해서 호크니는 종이에 붓으로 그린 드로잉을 몇 점 제작했다. (그는 이 작업에 대해 "팔을 자유롭게 놀렸다"고 묘사했다.) 그리고 여기에 "프랑스식 흔적French marks"이라는 제목을 붙였다. 이 드로잉을 그렸을 때 그는 공연 관람객이 라벨의 음악을 들으며 마지막 무대막과 무대 장치들을 보게 되리라는 것을 알고 있었다. 그는 박자와 리듬을 포함해 음악의 모든 측면들을 예민하게 의식했다.

호크니 아주 아름다운 음악입니다. 길이가 45분 정도밖에 되지 않죠. 제임스 레바인James Levine이 그 곡을 다시 지휘했을 때에는 연주 시간이 55분이었습니다! 내 생각에는 곡을 너무 느리게 만든 것 같습니다. 리하르트 바그너Wilhelm Richard Wagner의 오페라 작품에서는 10분, 아니 심지어 20분이 늘어난다 해도 큰 문제가 아닐 수 있습니다. 작품 전체 길이가 4시간 30분에 이르기 때문에 사실 그 점을 알아채기 힘들 겁니다. 하지만 45분 길이의 오페라에서 10분이 늘어난 것은 상당한 분량의 시간이 늘어난 겁니다.

호크니가 자주 말하듯이 모든 선은 특정한 속도를 갖고 있다. 그리고 선을 살피면 그 속도를 눈으로 확인할 수 있다. 그랑드 쿠르의 풀밭 아래쪽 작은 개울을 그린 최근의 드로잉들 역시 프랑스식 흔적들, 즉 마티스, 피카소, 뒤피의 방식을 따라 손으로 그린 회화적 표현으로 가득하다. 느슨하게 잔물결치는 구불구불한 선은 저마다 고유의 방향과 운동량을 갖고 있다. 그리고 거기에는 콸콸거리며 세차게 흘러내리는 소

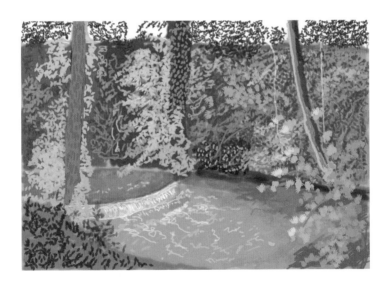

〈No. 540〉,
2020년 10월 9일

리도 들어 있다. 잘 들리지는 않지만 분명하게 환기된다.

루트비히 판 베토벤Ludwig van Beethoven 교향곡 6번 〈전원〉의 제2악장도 같은 물소리를 주제로 삼는다. 베토벤은 2악장에 "시냇가에서"라는 제목을 붙였다. 이 곡에서 두 대의 첼로가 부드럽게 졸졸 흐르는 물의 역할을 맡아 연주하는 동안 나머지 첼로와 더블 베이스는 피치카토를 연주한다. 이후에 플루트가 나이팅게일을, 목관 악기가 뻐꾸기와 메추라기를 흉내 낸다. 이 곡은 소리로 그린 풍경화로 선율처럼 흐르는 호크니의 목가적인 드로잉에 상응하는 청각적 등가물이라고 할 수 있다.

2000년대 초 이스트 요크셔 주위를 운전할 때 호크니는 이따금 18개의 스피커가 달린 차의 오디오로 베토벤의 곡을 들었다. 그는 그곳이 음악을 제대로 들을 수 있었던 거의 마지막 장소였다고 생각했다. 그는 프란츠 리스트Franz Liszt가 편곡한 베토벤 교향곡 5번을 글렌 굴드Glenn Gould의 연주로 들으면서 운전했던 일을 떠올린다. 베토벤은 여전히 그의 영웅으로 "낭만주의 개념, 낭만주의 음악, **새로운** 것을 보고자 하는 것"을 향한 호크니의 깊은 관심의 한 요소를 이룬다. 그는 라이프치히에 있는 막스 클링거Max Klinger의 과장된 아르 누보 기념 조각에 깊은 인상을 받았고 그 작품을 생생하게 묘사했다. 이 작품에서 베토벤은 고대 그리스, 로마의 신처럼 옷을 입고 있지 않으며 기독교 성인을 묘사할 때처럼 천사를 대동하고 있다.

2020년 호크니는 베토벤 탄생 250주년을 맞아 이 위대한 음악가의 초상화를 아이패드로 그렸다. (그러나 애석하게도 이 해에는 전 세계 거의 모든 곳에서 실황 연주가 불가능한 모순적인 상황이 벌어졌다.) 호크니가 그린 그림은 베토벤을 프랑스식 흔적 안에 담는데, 소용돌이치고 약동하는 보라색과 초록색 점들로 채색한 대기 표현은 점묘화가 조르주 쇠라Georges Seurat, 폴 시냐크Paul Signac의 작품과 한층 가깝다.

호크니는 대략 소묘와 회화를 공부하던 때에 음악을 발견했다. 그는 10대 후반 브래드퍼드 미술학교Bradford School of Art에서 공부했다. 밤낮으로 드로잉을 그리고 또 그렸다. 그리고 얼마 되지 않는 자유 시간에는 음악 공연을 보러 다녔다. 당시에는 잉글랜드 북쪽 지방에서도 음악 공연은 상당히 수준 높았고 놀랄 만큼 다양한 공연을 접할 수 있었다.

호크니 나는 열다섯 살 무렵부터 오케스트라 공연을 보러 다녔습니다. 처음에는 학교에서 보러 갔습니다. 이후 미술학교에 다닐 때에는 가서 표를 팔고 오케스트라 뒤편에 앉아 연주를 듣곤 했습니다. 나는 존 바비롤리John Barbirolli와 조지 웰든George Weldon을 알고 있었습니다. 그들이 지휘하는 것을 봤기 때문이죠. 열다섯 살부터 스무 살까지 5년 동안 음악 교육을 받았는데 19세기의 훌륭한 음악을 모두 들었습니다. 바비롤리는 말러의 곡을 지휘하곤 했습니다. 당시 말러의 곡은 그다지 인기가 있는 편은 아니었습니다. 맨체스터의 할레 오케스트라도 브래드퍼드에서 공연했습니다. 금요일과 토요일 밤에 그 음악회에 가곤 했죠. 매년 크리스마스가 되면 브래드퍼드 구합창단과 브래드퍼드 신합창단 등 여러 합창단들이 참여하는 게오르크 프리드리히 헨델Georg Friedrich Händel의 〈메시아Messiah〉 공연이 대략 여덟 차례 열렸습니다. 이후에는 허더스필드 합창단의 공연도 있었습니다. 아주 대규모 합창단이었죠. 리즈에서 개최된 연주회도 보러 갔습니다. 6펜스를 내면 오케스트라 뒤에 앉아 있을 수 있었습니다. 한번은 빈 필하모닉 오케스트라가 왔었는데, 이렇게 싸구려 청중을 위해서 연주한 적은 없었다고 말했습니다. 리즈타운홀Leeds Town Hall에서 요크셔 심포니 오케스트라의 공연도 있었습니다. 1955년 해체될 때까지 노먼 델마Norman Del Mar가 지휘했죠. 그러니까 많은 음악 공연이 개최되었던 셈입니다.

바그너는 호크니에게 베토벤만큼, 어쩌면 베토벤보다 훨씬 더 큰 우상이다. 1980년대 후반 오페라 〈트리스탄과 이졸데Tristan und Isolde〉 무대 제작에 힘을 쏟으면서 호크니는 긴 시간 이 오페라가 그리는 음악적 풍경 안에서 지냈다. 이것은 음악과 극을 공간과 색, 빛과 연결하여 화음과 오케스트라의 구성에 호응하는 시각적, 공간적 등가물을 찾는 것을 포함하는 매우 복잡한 프로젝트였다. 다양한 감각들을 가로지르는 번역 연습이었다고 할 수도 있겠다.

호크니 나는 4, 5개의 소실점이 있는 아주 복잡한 공간을 만들었습니다. 바그너가 요구하는 모든 것이 그 안에 있었습니다. 그는 숲을 요

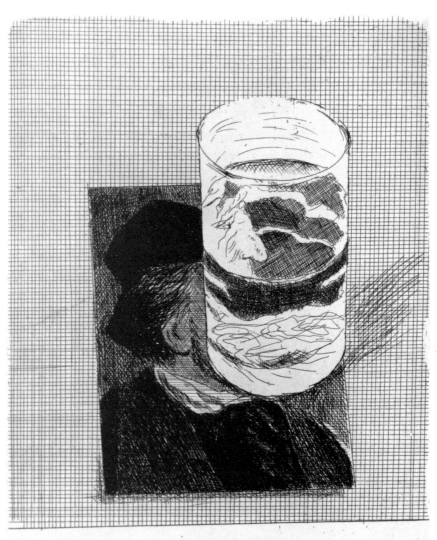

postcard of Richard Wagner with glass of water

〈물컵과 리하르트 바그너 엽서〉,
1973

구했는데 거기에는 숲이 있었습니다. 삼차원으로 작업해야 한다는 나의 충동은 극장에서 공간을 활용하는 작업을 통해 충족될 수 있었습니다. 나만의 조각 작업 방식이었죠.

호크니는 오페라 〈파르지팔Parsifal〉 대본에 나오는 가사를 즐겨 인용한다. "시간과 공간은 하나다." 호크니는 이것이 아인슈타인이 상대성 원리를 생각하기 몇십 년 전 쓰인 문장이라는 사실을 지적한다. 그는 바그너의 모든 작품을 좋아한다. 바그너의 〈니벨룽겐의 반지Der Ring des Nibelungen〉 전곡 공연의 디자인 작업은 아직 이루지 못한 포부로 남아 있다. 하지만 그는 모든 오페라 작품을 통틀어 열정적이고 깊이 매료시키는 낭만적인 작품 〈트리스탄과 이졸데〉를 가장 좋아한다.

호크니 〈트리스탄과 이졸데〉 공연은 어떤 것이든 계속 볼 겁니다. 비록 내가 본 공연 중 많은 수가 끔찍했지만 말입니다. 알렉스 로스Alex Ross의 책 『바그너리즘Wagnerism』을 막 읽기 시작했습니다. 정말 좋은 책입니다. 바그너는 회화와 시뿐 아니라 모든 것에 영향을 미쳤습니다. (로스는 바그너를 "현대 예술의 대부이며 그의 이름은 보들레르, 말라르메Stéphane Mallarmé, 세잔, 고갱, 반 고흐 등에 의해 다양하게 호명되었다"고 설명한다.)

게이퍼드 사실 당신 자신이 어느 정도 바그너주의자라고 할 수 있죠.

호크니 음, 로스가 책에서 나를, 그리고 내가 산타모니카 산맥에서 달리곤 했던 '바그너 드라이브'를 언급하긴 했습니다.

1988년 말리부 바닷가 집을 구입한 뒤 호크니는 할리우드힐스에서 산을 관통해 달리는 드라이브를 관현악으로 조직하고 차 안의 스피커에서 흘러나오는 바그너 음악에 맞추어 풍경을 조화롭게 조율해 보고자 했다. 애석하게도 나는 그 음악 드라이브의 승객이 되지 못했다. 내가 로스앤젤레스를 방문했을 당시에 그는 집과 정원, 작업실에만 틀어박혀 지냈기 때문이다. 『롤링 스톤Rolling Stone』을 위해 호크니를 인터뷰

한 데이비드 셰프David Sheff는 운 좋게도 1990년에 이 드라이브를 경험하고 글로 남겼다. 셰프는 당시 호크니가 몰던, 12개의 스피커가 달린 빨간색 메르세데스 컨버터블을 탔다. 그는 달리는 차에 맞추어서 음악이 어떻게 나선형을 그리며 위로 상승하는지, 터널의 조명이 어떻게 바그너의 "쾅쾅 울리는 스타카토"와 동시적으로 합치되는지를 묘사했다. 음악이 최고조에 달한 순간 차는 산 정상에 올랐고 그 뒤 모퉁이를 돌자 때맞추어 대단원의 장관이 야수파의 색채로 펼쳐졌다. "불타는 듯한 구형의 태양이 초록빛 바다를 불사르듯 그 모습을 드러냈다. 핑크색 구름이 떨어져 나와 갑자기 지구 경계선 위로 미끄러지듯 내려갔다." 또는 호크니의 표현대로 "지그프리트Siegfried(*〈니벨룽겐의 반지〉의 등장인물)의 장송곡에서 절정부를 듣고 모퉁이를 돌게 되며 음악이 고조되는 순간 떠오르는 해가 갑자기 그 모습을 드러낸다." 이 여정 전체를 **지휘**한 것은 분명 호크니였다. 이것은 그가 오페라 디자인 작업을 통해 구성하고 있던 경험과 매우 유사한 실제 시간 속 실제 세계였다. 다시 말해 호크니는 음악을 시각적, 공간적 경험과 연결 지었다. 그는 풍경과 그의 차를 타고 있는 감상자의 움직임을 음악과 함께 엮었다. 그리고 그가 비판한 지휘자와는 달리 리듬과 박자를 알맞게 조율했다.

호크니는 그가 공감각, 즉 상호 참조하는 감각을 가지고 있다고 생각하지 않는다. 어떤 사람들은 이 능력을 통해 시각과 소리를 함께 경험할 수 있다. 그래서 재즈 피아니스트 마리안 맥파틀랜드Marian McPartland는 "D키는 수선화의 노란색이다!"라고 선언할 수 있었다. 하지만 호크니는 소리와 공간, 색채, 선이 서로 잘 어우러질 수 있는 방법에 매우 노련하다.

호크니 산타모니카 산맥 드라이브는 한 시간 반의 여정이었습니다. 아이들 몇 명을 드라이브에 데리고 갔는데 아이들이 "와, 영화 같다!"고 말한 것을 기억합니다. 풍경과 음악이 잘 어우러진다는 것을 깨달았던 겁니다. 하지만 그 아이들은 예를 들면 연주회장에서 〈파르지팔〉 서곡을 들으려고 하지는 않았을 겁니다. 움직이면서 들으니 환상적이었던 거죠.

게이퍼드 그렇습니다. 많은 영화 음악이 오페라에서 나왔습니다. 존

웨인John Wayne이 거친 서부 지역을 말을 타고 건너가는 장면에 유럽의 음악이 흘러나오는 경우 같은 거죠.

호크니 맞습니다. 〈붉은 강Red River〉, 〈하이 눈High Noon〉, 〈OK 목장의 결투Gunfight at the O.K. Corral〉 등을 비롯해 많은 서부 영화 음악을 작곡한 디미트리 티옴킨Dimitri Tiomkin이 오스카 상 영화 음악 부문을 수상했을 때 다음과 같이 수상 소감을 말했습니다. "바그너와 푸치니, 베르디, 차이콥스키, 림스키코르사코프에게 감사하고 싶습니다." 세르게이 프로코피예프Sergei Sergeevich Prokofiev도 영화 음악을 만들었는데 뛰어났습니다.

게이퍼드 녹음된 음악은 비록 우리에게 즐거움을 주긴 하지만 현장에서 연주되는 음악과는 다릅니다.

호크니 아, 그렇죠. 맞습니다. 나는 이제 전자 기기로 음악을 듣습니다. 청력이 좋지 않아서 다른 방법이 없습니다. 그래서 전자 기기를 통해 듣는 것만큼 연주회장에 자주 가지는 않습니다. 이전에는 연주회에서 음악을 감상하는 것이 전자적이지 않아서 좋다고 생각했습니다. 음악을 다른 방식으로도 들을 수 있어요. 그것이 내가 음악을 발견한 방식입니다.

게이퍼드 실제 연주에는 물리적인 관계가 있습니다. 그림이나 조각 작품 앞에 서 있을 때처럼 말이죠. 당신 앞에서 누군가가 바이올린을 연주한다면 당신과 같은 공간에 있는 연주자의 행위로 인해 공기가 진동합니다. 당신의 드라이브에 동행하거나 영화를 볼 때 또는 무대에서 공연되는 오페라를 볼 때 우리는 **음악적으로** 볼 수 있을 뿐만 아니라 공간을 **들을** 수도 있습니다.

호크니 생각해 보면 녹음의 음향학은 또 다른 장소의 음향학인 셈입니다. 당신이 현재 있는 곳의 음향학이 아니죠. 그리고 당신은 그 음악을 다른 방에서 듣습니다. 이것이 분명 **거리감**을 만들 겁니다.

13
Lost (and found) in translation

번역의 누락(과 발견)

호크니 현재 글을 많이 읽고 있습니다. 항상 곁에 많은 책을 두고 지내죠. 나무에 대한 책들과 최근에 나온 줄리언 반스Julian Barnes의 책 『빨간 코트를 입은 남자The Man in the Red Coat』 등이 여기에 쌓여 있습니다. 한 청년으로부터 버섯에 대한 책을 받았는데 그는 버섯은 식물보다는 동물에 가깝다고 말하더군요. 그의 말에 채식주의자들은 화를 낼 겁니다!

나이 든 다음 소설책을 다시 읽으면 예전에 읽었던 것과 완전히 똑같지는 않습니다. 관점이 조금 달라지기 때문입니다. 이제 막 귀스타브 플로베르Gustave Flaubert의 『감정 교육Sentimental Education』을 읽기 시작했습니다. **세 번째** 읽는 겁니다. 한 청년과 그가 사랑하게 되는 연상의 여인 아르누 부인Madame Arnoux에 대한 이야기죠. 마지막으로 읽은 것이 종이 수영장 작업을 하던 때니까, 1978년 무렵이었습니다. 그리고 그보다 앞서 10년 전에 처음 읽었습니다. 내가 서른 살이었을 당시에는 당연히 아르누 부인을 상당히 나이 많은 사람이라고 생각했습니다. 하지만 지금 다시 읽으면서 그녀가 지금의 나보다 상당히 젊다는 사실을 깨닫게 됩니다.

『감정 교육』은 상당 부분 노르망디를 배경으로 하고 있습니다. 이 점이 내가 이 책을 다시 읽고 있는 이유이기도 합니다. 플로베르는 거의 전 생애를 루앙과 그 주변에서 보냈습니다. 중편 소설 『순박한 마음A Simple Heart』은 퐁 레베크를 배경으로 하는데 여기서 무척 가까운 곳이죠. 아주 사랑스러운 이야기입니다. 1970년대 초에 이 작품을 주제로 그림을 몇 점 그렸습니다. 한동안 나는 이 작품의 삽화를 그려야겠다는 생각을 갖고 있었습니다. 결국 실행하지는 못했지만요. 그렇지만 작은 에칭 판화 몇 점은 제작했습니다. 그중 한 점에서 주인공 펠리시테Félicité를 주제로 다루었는데, 잠든 그녀가 키우는 앵무새와 함께 있

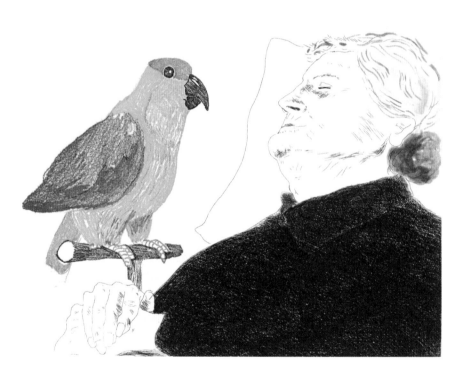

〈앵무새와 함께 있는 잠든 펠리시테〉,
귀스타브 플로베르의 『순박한 마음』을 위한 삽화,
1974

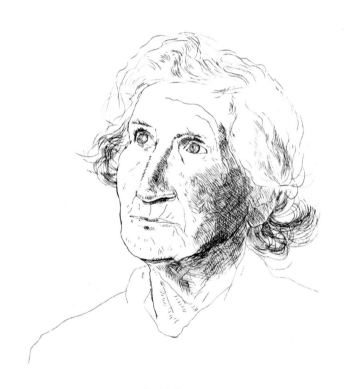

〈오늘의 어머니,
귀스타브 플로베르의 『순박한 마음』 속 펠리시테를
위한 습작〉,
1974

는 모습을 그렸습니다. 소설에서 펠리시테가 본 책이라고는 단 한 권 뿐이었습니다. 작살에 찔린 고래와 젊은 여성을 잡은 원숭이의 삽화가 있는 지리학 책이었죠. 그녀는 그것이 **외국이라고**, 나라 밖 모든 곳들이 그럴 것이라고 생각했습니다. 그 책마저 없었다면 성령이 함께 한 예수의 세례를 묘사한 판화와 지역 교회의 스테인드글라스가 그녀가 아는 전부였을 겁니다. 나는 만약 이것들이 그녀가 본 유일한 그림이었다면 그 그림들이 그녀의 마음에 정말로 **깊은 인상을 남겼을 것**이라고 생각합니다. 그렇지 않겠습니까? 그녀는 늘 그 그림들을 기억했을 겁니다. 그러니까 어떤 면에서 플로베르의 이야기는 매우 시각적입니다. 그것은 그림에 대해서 이야기하죠.

처음에 나는 어머니를 바탕으로 펠리시테 습작을 그리곤 했습니다. 1974년이었는데, 당시 어머니는 70세 무렵이었고 나는 마흔에 가까웠죠. 소설 이야기가 절정에 이를 때 펠리시테의 나이가 대략 70세 정도 됩니다. 그래서 어머니가 좋은 모델이라고 생각했습니다.

호크니는 플로베르의 중편 소설 속 주인공과 관련해서 두 점의 판화를 제작했다. 첫 번째 판화는 분명한 초상화였는데, 〈오늘의 어머니, 귀스타브 플로베르의 『순박한 마음』 속 펠리시테를 위한 습작My Mother Today; as a Study for Félicité in 'A Simple Heart' of Gustave Flaubert〉이라는 제목이 붙었다. 하지만 이마저도 독특한 유형의 묘사였는데, 소설 속 인물을 그리기 위한 준비 작업으로 실존 인물을 그린 것이다. (그리고 제목에는 시간의 흐름에 대한 호크니 특유의 인식이 담겨 있다. '오늘의 어머니'로 전날의 어머니도 아니고 다음주의 어머니도 아니다.) 이 작업 이후 호크니는 한층 복잡하고 뛰어난 작품 〈앵무새와 함께 있는 잠든 펠리시테Félicité Sleeping, with Parrot〉를 제작했다. 일부는 식각한 선으로 제작했고(펠리시테의 얼굴과 손), 일부는 짙은 회색의 애쿼틴트(펠리시테의 옷), 일부는 밝은 색채(앵무새)로 완성했다. 이 작품은 더 이상 초상화는 아니지만 어머니 로라 호크니Laura Hockney와 여전히 유사하다. 작품 속 여성은 무대 위 배우처럼 현재 '배역에 맞는' 역할을 하고 있다고 생각할 수도 있다. 이미지에서 일부분만 색을 활용한 효과는 영화감독이 영화 안에서 흑백과 컬러 장면을 오가는 방식과 유사하다. 한 예로 안드레이 타르콥스키Andrei

Tarkovsky가 영화 〈안드레이 루블료프Andrei Rublev〉에서 이런 기법을 활용했다. 이 영화에서 15세기 러시아의 삶의 정경은 모두 흑백으로 촬영되었고 제일 끝부분, 즉 루블료프의 회화 작품을 보여 주는 장면에 이르러서야 화면이 천연색으로 바뀐다.

펠리시테의 삶은 고립되었고 제한되어 있었다. 그녀는 충직하고 순박하며 마음씨 고운 사람이지만 그녀와 가까운 사람들 모두 죽거나 그녀를 떠난다. 그녀의 적적한 생활에서 위안이 되는 것은 키우고 있는 앵무새 루루Loulou다. 루루는 우연한 계기로 그녀에게 왔다. 루루가 죽자 펠리시테는 박제로 만들어 침실 선반에 두었다. 그녀의 세계에서 생생한 것들(모든 희망과 사랑, 행복)은 모두 앵무새로 집약된다. 그녀는 오랫동안 이 애완동물과 성령, 특히 예수의 세례를 묘사한 인기 있는 판화에 등장하는 성령을 혼동했다. 그 판화에서 "자주색 날개와 에메랄드 빛 몸을 지닌 성령은 다름 아닌 바로 루루의 이미지였다."(이것은 정확히 호크니가 이미지의 힘이라고 말하는 것, 특히 극소수의 그림만 알고 있는 사람의 마음속에서 발휘되는 이미지의 힘이 의미하는 바를 보여 준다.) 펠리시테는 마지막 숨을 거두는 순간 환영을 본다. "그녀는 하늘이 열리는 순간 거대한 앵무새가 그녀의 머리 위에 맴도는 모습을 보았다고 생각했다." 웃기고 기이하고 미묘하고 감동적인 이 서술과 함께 이야기는 끝난다.

호크니 몇 년 뒤 내 그림이 반스의 책 『플로베르의 앵무새Flaubert's Parrot』 표지에 사용되었습니다.

따라서 여기에 또 하나의 반전이 있었다. 반스의 소설은 플로베르의 삶과 그의 소설의 관계를 밝히려는 (허구의) 주인공의 이야기를 통해 진실과 허구의 경계가 불분명한 지대에 대한 대단히 섬세하고 역설적인 연구를 보여 준다. 특히 소설의 주인공은 플로베르가 『순박한 마음』을 쓸 당시 그의 탁자 위에 놓였을 박제된 앵무새의 실물을 찾으려 한다. 하지만 이 19세기의 박제는 실물 박제와 소설 속 루루의 관계, 그리고 실존 인물인 로라 호크니와 책 표지 속 여성의 관계만큼이나 규정하기 어렵다는 점이 드러난다. 표지의 여성은 로라 호크니의 턱과 입을 갖

고 있지만 이제는 또 다른, 가상의 인물을 재현한다.

호크니 플로베르 소설의 삽화 작업을 중단한 이유는 플로베르가 삽화가들을 전적으로 **증오했다**는 글을 읽었기 때문입니다.

플로베르가 자신의 작품을 삽화로 그리는 것에 반대한 이유는 어렵지 않게 추측해 볼 수 있다. 사실 그는 호크니가 언급한 것처럼 지극히 시각적인 작가였다. 분명 그는 자신의 언어로 독자의 상상력 안에 그림을 그려 넣길 바랐다. 호크니의 에칭 판화는 앵무새 루루에 대한 묘사를 정확하게 따른다. "몸은 초록색이고 날개 끝은 핑크색이며 머리 앞부분은 파란색이고 가슴은 금색이다." 하지만 플로베르 글의 핵심을 전혀 다른 언어로, 즉 선과 형태, 색조, 색채로 옮겼다.

✕

내가 호크니를 만나기 한참 전에 호크니는 많은 시사점을 던져 주는 의견을 밝힌 바 있다. "사실 복제와 같은 것은 존재하지 않습니다. 모든 것은 다른 것의 번역입니다." 우리는 대개 번역이란 한 언어와 다른 언어 사이에 존재한다고 생각한다. 하지만 다양한 종류의 번역 또는 전환이 있다. 예를 들어, 드로잉에서 회화로, 석판화에서 에칭 판화로 바뀌는 경우처럼 어느 한 시각 매체로부터의 변화는 유형의 번역이라고 볼 수 있다. 호크니의 지적처럼 매체들은 저마다 서로 다른 가능성과 한계를 갖고 있다. 목판화로는 애퀴틴트 판화와 동일한 작업을 할 수 없다. 호크니는 아이패드에서 이젤화로, 종이에 그린 작은 소품에서 대규모 캔버스화로 옮겨 가면서 그 변화를 알리기를 좋아한다. 때로 수련 연못을 그린 드로잉과 회화의 경우처럼 그는 동일하거나 유사한 이미지를 다른 매체를 활용해 다양한 버전의 작품으로 만든다.

소설을 연극이나 영화로 각색해 살아 있는 배우들이 등장인물을 연기하게 하는 것 역시 일종의 번역이라고 할 수 있다. 소설을 오페라나 발레로 변형하여 줄거리와 감정을 소리와 리드미컬한 움직임으로 표현하는 것 역시 마찬가지다. 『순박한 마음』을 영화나 뮤지컬로 상상해 볼 수도 있다. 물론 이 경우 작품은 다른 것이 될 테고 이에 대해 플로베

르가 찬성하지 않을 수도 있다. 오페라 버전은 동일하지 않다는 사실이 분명하게 드러나겠지만 나름의 장점을 가질 수 있다. 이제는 월터 스콧 Walter Scott이 1819년에 발표한 역사 소설 『람메르무어의 신부The Bride of Lammermoor』를 읽기보다는 가에타노 도니체티Gaetano Donizetti가 이 소설을 바탕으로 만들고 1835년에 초연한 매혹적인 벨칸토 대작 〈람메르무어의 루치아Lucia di Lammermoor〉를 듣는 것을 좋아하는 사람이 더 많다. (여전히 소설 예찬자들이 있겠지만 말이다.)

호크니 며칠 전 한스 크리스티안 안데르센Hans Christian Andersen의 동화 『물방울The Drop of Water』을 읽었습니다. 크리블-크래블Kribble-Krabble이라는 나이 든 마법사에 대한 이야기입니다. 마법사는 웅덩이에서 물방울 하나를 확대하고 와인 한 방울을 더해 핑크색으로 물들입니다. 그래서 물방울 안에 든 작은 박테리아와 생물들이 모두 사람처럼 보이게 만들죠.

안데르센이 쓴 동화는 호크니가 관심을 가질 만한 우화다. 호크니는 평생 색채와 투명성, 일반적으로 물, 특히 웅덩이에 매료되었다. 이 작은 세계가 더 큰 인간 세계의 축소판이라는 것이 이 우화의 교훈이다. 크리블-크래블은 핑크색으로 물든 물방울을 또 다른 마법사에게 보여주면서 이것이 무엇이라고 생각하는지를 묻는다. 그러자 그 마법사는 "그걸 왜 물어? 아주 쉽게 알 수 있는데"라고 대답한다. "파리나 다른 멋진 도시지. 그 도시들은 모두 비슷하니까. 이건 대도시야!" 크리블-크래블은 다음과 같이 말한다. "이건 웅덩이 물방울이라고!"

호크니는 안데르센의 또 다른 동화 『나이팅게일The Nightingale』을 좋아한다. 이 동화는 이고르 스트라빈스키Igor Stravinsky의 짧은 오페라 〈나이팅게일의 노래Le Rossignol〉의 토대가 되었다. 1981년 호크니는 뉴욕 메트로폴리탄 오페라의 두 번째 트리플 빌 공연 작품 중 하나였던 스트라빈스키의 이 작품을 위한 무대 장치와 의상을 디자인했다. 이 동화의 줄거리는 화려하지만 죽은 새를 포함한다는 점에서 『순박한 마음』을 연상시킨다.

메트로폴리탄 오페라 공연을 위한 디자인 작업을 마친 뒤 호크니

〈나이팅게일의 노래〉 중 '황제와 신하들',
1981

는 작은 책을 출간했다. 이 책에서 그는 『나이팅게일』의 이야기를 자신의 언어로 새롭게 쓰고 일부 디자인을 복제했다. 호크니는 여기에서 이미지와 이야기를 분명하게 만들고 단순화하는 작업을 시도했다. 이 공연 디자인 작업은 그가 '프랑스식 흔적'의 아름다움을 충분히 깨달은 시기에 이루어졌다. 따라서 디자인에는 마티스와 피카소의 특징이 드러난다. (스트라빈스키의 오페라가 입체주의와 야수파가 초절정에 이른 1914년에 발표되었다는 사실을 감안하면 이는 매우 당연한 결과라고 할 수 있다.) 호크니가 쓴 이야기에서는 원래의 이야기가 갖고 있던 화려함은 축소되고 동시대의 가볍고 매력적인 요소가 추가되었다.

"중국의 황제는 자기로 만든 궁전에 살고 있다. 이 궁전은 모든 것이 아름답다. 정원에 핀 꽃은 은은한 향을 풍기는데, 알아채지 못할 경우를 대비해 꽃에는 작은 종들이 달려 있다. 왕국을 방문한 여행객들은 모두 이 궁전이 얼마나 아름다운지에 대해 글을 쓴다. 이곳에 온 시인들은 이 모든 것들 중에서 가장 아름다운 것은 해변에서 노래를 부르는 나이팅게일이라고 말한다."

이 아름다운 새를 찾기 위한 수색이 시작되는데, "이 새에 대해 아는 유일한 사람은 부엌에서 접시를 닦는 작은 소녀다." 결국 신하들이 새를 찾아내지만 호크니는 다음과 같이 이야기한다. "그들이 발견했을 때 그것은 나무에 앉아 있는 매우 평범한 작은 새에 불과했다. 조금 실망스러웠다."

"바로 이때 일본의 황제가 보낸 세 명의 사신이 선물을 들고 도착한다. 선물은 다름 아닌 기계 나이팅게일이었다. 그것은 소니 제품도 파나소닉 제품도 아니었다. 태엽 장치가 달린 구식 인형이었다. 사신들이 상자를 열고 태엽을 감자 모든 사람들이 매우 즐거워한다. 새는 쉬지 않고 노래를 부른다. 사람들은 모두 그 새가 매우 사랑스럽긴 하지만 실제 새와 비교할 때 화려하면서 흉측하다고 생각한다. 하지만 그들은 그 새를 좋아한다. 물론 태엽을 감으면 새는 항상 같은 노래를 부른다."

달리 말해 태엽이 풀리고 다시 태엽을 감을 수 없을 때까지 장난감 새는 계속 같은 노래를 부른다. 황제가 병에 걸려 죽음의 그림자가 그를 덮쳤을 때 실제 작은 갈색 새가 부르는 노래만이 왕을 마력으로 보호할 수 있었다. 다음 날 "모든 신하들이 어두운 방에서 황제에게 작별 인사를 드리게 되리라 예상하면서 황제의 방에 돌아왔을 때 그들은 놀란다. 왕이 침대에 앉아서 그들을 기운차게 맞았다. 빛이 방을 채우고 모든 사람들이 어리둥절해한다." 어둠에서 빛으로의 변화를 보여 주는 끝맺음은 안데르센의 마무리도 스트라빈스키의 마무리도 아니다. 이것은 전적으로 시각적이다. 호크니가 이미 화음과 리듬, 멜로디의 음악 언어로 옮겨진 문학 작품을 청중들이 보고 즉각적으로 이해할 수 있는 연극적인 언어로 바꾸어 표현한 것이다.

　　호크니가 풍부한 상상력을 발휘해 해석한 동화가 『나이팅게일』이 처음은 아니다. 10여 년 전인 1969년 그는 주목할 만한 책 『여섯 편의 그림 형제 동화Six Fairy Tales from the Brothers Grimm』를 발표했다. 그는 이 책이 중요한 회화 작품만큼이나 의미 있는 작품이고 회화 작품을 그리는 만큼의 시간과 노력을 쏟아야 했다고 말했다. 처음에 호크니는 모두 합쳐 350편에 이르는 그림 형제의 동화를 모조리 읽었다. 몇 년 뒤 그는 이 유서 깊은 북유럽 이야기집에 마음이 끌린 요인을 설명했다. "그 이야기들은 매혹적입니다. 아주아주 단순하고 직접적인 언어와 방식으로 서술되는 짧은 이야기들이죠. 나는 그 단순성에 끌렸습니다. 그림 형제 동화는 마법적인 것부터 도덕적인 것에 이르기까지 상당히 기이한 경험을 아우릅니다." 삽화를 그릴 여섯 편의 동화는 다소 별나긴 하지만 일부 시각적인 이유를 바탕으로 선정되었는데, 아마도 자신을 매료하는 선과 흔적으로 이야기를 번역하는 작업의 어려움 때문이었을 것이다. "이야기의 삽화를 어떻게 그릴 수 있는가의 문제가 때때로 어떤 이야기를 그릴 것인가의 선택에 영향을 미쳤습니다. 예를 들어, 「늙은 링크랑크Old Rinkrank」는 그 시작이 다음과 같기 때문에 선택했습니다. '한 왕이 유리 산을 지었다.' 나는 유리 산을 어떻게 그릴지에 대해 생각해 보는 것이 좋았습니다. 그것은 어느 정도 회화적인 문제였죠." 여기에 호크니의 흥미를 끌고 결과적으로 많은 사람들이 호크니의 작품에 매혹되는 특성들에 대한 단서가 있다. 그것은 섬세함과 단순함의 매끄러운 결합

『여섯 편의 그림 형제 동화』를 위한 삽화 중
'유리 산',
1969

이다. 이 점은 그가 지금 그리고 있는 드로잉에도 적용된다.

> **호크니** 나는 막 재키 울시라거Jackie Wullschlager가 쓴 안데르센 전기를
> 다 읽었습니다. 아주 훌륭한 글입니다. 늘 안데르센의 글을 좋아하긴
> 했지만 그의 삶에 대해서는 그다지 알지 못했습니다. 듣기로 그의 어
> 머니는 글을 전혀 읽지 못했다고 합니다. 안데르센은 1805년에 태어
> 났습니다. 음, 1805년이면 나의 조상들이 링컨셔와 이스트 요크셔에
> 서 농사꾼으로 일하고 있을 때죠. 그들도 아마 까막눈이었을 겁니다.
> 그리고 그림도 많이 보지 못했을 겁니다. 특히 잉글랜드에서는요. 올
> 리버 크롬웰Oliver Cromwell과 종교 개혁이 대부분의 그림을 없앴죠. 심
> 지어 교회에서도 말입니다.

따라서 안데르센의 배경과 호크니 자신의 배경 사이에는 상통하
는 면이 있다. 또한 이 점에 있어서는 『순박한 마음』의 펠리시테의 내면
세계와도 관련성이 있다. 플로베르에 따르면, 펠리시테가 교회에서 들
은 종교 교리와 예배식에서 "그녀는 한 단어도 이해하지 못했고 이해하
려는 시도조차 하지 못했다." 하지만 성령, 즉 사랑과 선함, 희망을 상징
하는 초자연적인 새를 묘사한 그림은 그녀에게 중요한 의미를 가졌다.
그 그림은 "그녀의 마음에 정말로 **깊은 인상**을 남겼다." 당연히 호크니는
이와 같은 영향을 미칠 수 있는 그림을 그리는 데 일평생 노력을 기울
여 왔다.

> **호크니** 결과적으로 대부분의 작품은 그렇지 못합니다. 대부분의 이미
> 지는 그저 쉽게 잊혀 버리고 말죠.

14
Picasso, Proust, and pictures

피카소와 프루스트, 그리고 그림

호크니 지금 그림을 그리기 시작하긴 했지만 아이패드 드로잉을 그만두지는 않을 겁니다. 여러 층을 겹겹이 쌓아올려 드로잉을 그리면 훌륭한 질감을 낼 수 있기 때문입니다. 우리는 정물 드로잉을 제외한 아이패드 드로잉을 아주 큰 크기로 인쇄해야 한다고 생각하고 있습니다. 연못에 떨어지는 비를 그린 드로잉을 큰 크기로 출력해야 모든 흔적을 볼 수 있기 때문입니다. 드로잉은 전적으로 흔적 만들기와 관련된 문제입니다. 그렇지 않습니까? 우리는 봄을 그린 그림들을 출력해서 두 줄로 배치할 겁니다. 두 줄을 모두 차지하는 큰 작품도 사이사이에 걸릴 겁니다. 대략 길이가 40미터에 이를 것으로 예상되는데, 〈바이외 태피스트리〉처럼 그 앞을 지나가며 봐야 할 겁니다. 꽤 긴 거리를 걸으면서 작품을 보아야 할 테고 이야기가 생겨날 겁니다. 그렇지 않을까요? 그림들이 한 줄로 걸리고 코로나19 바이러스 때문에 사람들이 2미터 정도 간격을 두고 떨어져 있어야 한다면 관람객들은 작품이 걸린 줄을 따라 걸어가며 작품들을 보게 됩니다. 이 경우 〈바이외 태피스트리〉보다도 훨씬 더 긴 거리가 될 겁니다. 그것은 점증적으로 경험이 **누적되는** 감상이 될 겁니다.

호크니는 세잔의 격언 "초록색 물감 1킬로그램은 초록색 물감 500그램보다 더 푸르다"를 즐겨 인용한다. 이것은 비단 색채뿐 아니라 거의 모든 것에 적용된다. 더 큰 규모가 차이를 만든다. 하지만 질감이나 문맥의 변화 그리고 순서의 변화 역시 차이를 만든다. 따라서 일렬로 걸린 백 점의 풍경화는 한 점만 있을 때와는 다른 효과를 낼 것이다. 그림 한 점 한 점이 앞서 본 작품들에 더해질 것이기 때문이다. 호크니는 오랫동안 연속적으로 이어지는 그림들이 함께 결합되어서 하나의 이야기를 이룰 수 있는 방식에 강한 흥미를 느꼈다. 처음에 그는 판화 연작 〈난봉꾼

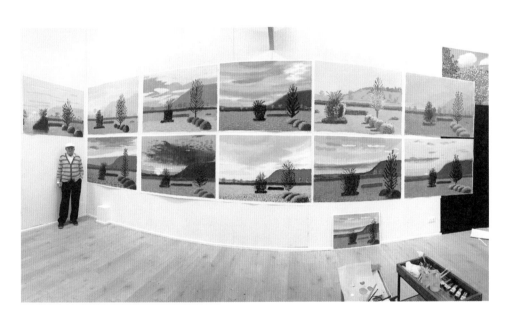

그랑드 쿠르 작업실에서 큰 크기로 출력한
아이패드 회화 작품과 호크니,
2020년 8월

의 행각A Rake's Progress〉(1961~1963), 『여섯 편의 그림 형제 동화』같이 기존의 이야기에 대응하는 이미지를 만들었다. 이후 그는 그런 출발점이 필요하지 않다는 사실을 깨달았다. 회화 연작이 문학 작품을 뒷받침하는 종류의 줄거리는 아니더라도 자체적으로 이야기를 구성할 수 있기 때문이다. 호크니는 어느 날 피카소의 작품을 여러 권으로 다룬 해설서를 훑어보다가 이 생각이 떠올랐다.

호크니 크리스티앙 제르보스Christian Zervos가 피카소의 회화 작품을 모아 편집한 도록은 뛰어납니다! 나는 책 전체를 처음부터 끝까지 세 번 훑어보았습니다. 시간이 걸리긴 하지만 아주 멋진 경험입니다. 전혀 지루하지 않습니다. 많은 경우 미술가들의 카탈로그 레조네, 특히 33권짜리 카탈로그 레조네라면 **지루할 겁니다.** 사람들은 카탈로그 레조네가 그런 방식으로 훑어보도록 계획될 리 없다고 생각할 수도 있습니다. 하지만 그런 의도로 제작된 것일 수 있습니다. 피카소가 하루에 세 가지 작품을 제작했다면 그 작품들은 1번, 2번, 3번으로 번호가 매겨집니다. 따라서 오전에 어떤 작업을 했고 그런 다음 오후에 어떤 작업을 했는지 알 수 있습니다. 시각적으로 쓴 일기와 유사하다고 할 수 있죠. 1984년 4월 나는 피카소가 1965년 3월 열흘 동안 그린 약 35점의 그림을 주제로 강연을 했습니다. 나는 이 그림들이 하나의 작품을 이룬다고 말했습니다. 강연을 할 때 나는 글에서 본 내용을 읽지 않았어요. 어느 강의에 갔는데 강사가 원고를 읽는다면 자신이 그 자리에 왜 와 있는지를 자문하게 됩니다. 강의 원고를 직접 읽는 편이 나을 겁니다. 하지만 누군가 흥미와 열정을 가지고 강연을 한다면 바로 그 점이 차이를 만듭니다. 그렇지 않습니까? 청중은 강연자의 어조를 통해 그가 열정적으로 이야기하고 있다는 것을 알 수 있습니다. 처음에는 뉴욕 구겐하임 미술관에서 강연을 했고, 이후 로스앤젤레스에서 강연할 때 조각가 로버트 그레이엄Robert Graham이 내게 다가와 다음과 같이 말했습니다. "말해 봐요, 강연하기 전에 코카인을 흡입했죠?" 나는 대답했습니다. "아니요, 그런 생각조차 하지 않았습니다. 더 길게 이야기할 수도 있었으니까요!" 하지만 그는 내가 마약을 했다고 생각했습니다. 내가 끊임없이 이야기를 했기 때문이죠.

강사로서의 경력이 짧긴 했지만 언제나 그렇듯 호크니는 그 장르의 핵심, 즉 강연은 다양한 퍼포먼스이고 마음속에 담아 둔 원고를 따른다 해도 즉흥적일 때 가장 잘 전달된다는 사실을 재빠르게 파악했다. 또한 특유의 성격대로 그는 여러 점의 그림이 언어의 형태로 이미 존재하거나 존재할 수 있는 다른 서사와 뚜렷하게 구별되는 서사를 자체적으로 가질 수 있다는 것을 발견하고 흥분했다.

구겐하임 미술관의 꼼꼼한 아카이빙 체계와 현대의 정보 보편화 덕분에 마우스를 클릭하기만 하면 호크니의 강연을 들을 수 있다. 거의 40년 전에 했던 그의 강연 제목은 '피카소: 1960년대 주요 회화 작품들'이었다. 호크니는 제르보스의 도록을 극찬하면서 강의를 시작했다. 그는 이 도록을 마치 소설책 보듯 읽어 나갔다. (그리고 지금도 그의 로스앤젤레스 집 거실 책장에 꽂혀 있다.)

"이 책은 대단히 독특한 기록입니다. 피카소가 아주 초기부터 모든 작품에 날짜를 기록했기 때문입니다. …… 예를 들어, 1939년 6월 23일 목요일 오후나 다른 날 피카소가 무슨 작업을 했는지를 찾아낼 수 있습니다. 정말로 알 수 있습니다."

이후 호크니는 피카소가 열흘 동안 이어 간 이례적인 작업에서 그림 하나하나와 그 그림들이 피카소에게 무엇을 의미했는지를 논의하기 시작했다. 각각의 그림은 한 여성을 그리는 예술가를 보여 준다.

"이 35점의 작품에서 여성을 그린 그림들은 각각 보는 방식의 발명이라 할 수 있는데, 충격적입니다. 실제로 저마다 각기 다른 방식이기 때문입니다. …… 따라서 우리는 모델인 여성과 함께 있는 예술가를 봅니다. 그는 우리에게 모델을 한 가지 방법으로 보여 줍니다. 그런 다음 그는 자리에 앉습니다. …… 나는 이것이 이 예술가가 여성을 보고 살필 때마다 우리가 다른 면모들을 볼 수 있다는 것을 이야기한다고 생각합니다. 여러 다양한 측면들이 있습니다. …… 이 작품들은 또한 캔버스, 빈 캔버스, 즉 묘사의 문제, 재현의 문제에 대해서 이야기합니다. 이것이 피카소가 결코 소위 추상으로 향하지 않은 이유입니다. 그는 추상

파블로 피카소,
〈작업 중인 화가〉,
1965

과 같은 것은 존재하지 않는다고 암시합니다. 추상은 항상 무언가에 대한 묘사입니다."

그런 다음 호크니는 어느 한 작품의 의미에 대해 추측했다. 그 작품에서 화가는 붓을 내려놓은 채 여성 모델을 바라보고만 있다.

"이 작품은 여러 가지 방식으로 해석될 수 있습니다. 하지만 결론적으로 말해 예술가는 부단히 보고 있습니다. 이것은 또한 봐야 하고 응시해야 하는 예술가에 대해서 말합니다. 말하자면 끊임없이 화가의 본질로 돌아가는 것입니다. 나는 피카소가 이런 일을 했다고 생각합니다. 이것이 그의 예술이 폭넓은 해석에 대해 열려 있는 이유입니다."

이 위대한 스페인 미술가의 작품에 숨어 있는 일화가 풍부하다는 호크니의 주장은 옳다. 피카소는 자신이 "무한히 많은 이야기들을 지어내는 것"을 즐겼다고 시인했다. "나는 그림을 그리고 내가 만든 작품을 관찰하며 작품들이 벌이는 터무니없는 일들에 대해 생각하면서 몇 시간을 보냈다." 분명하게 말하자면, 피카소는 〈작업 중인 화가Painter at Work〉(날짜를 '31.3.65'라고 표기하고 서명함) 속 화가의 모습처럼 자기 자신을 응시하고 자신이 하고 있는 작업에 대해 생각했다. 그리고 분명 호크니는 피카소를 관찰하면서 자기 자신을 보았다. 또는 자신의 삶과 경력이 발전할 수 있는 길을 보았다. 이것이 그가 전체가 **하나의** 작품으로 합쳐지는 연작 제작을 유달리 선호한 까닭일 것이다. 이것은 최근 10년 동안 그가 제작한 작업의 상당수에도 해당된다. 2011년과 2013년, 그리고 2020년에 제작한 다양한 〈봄의 도래〉뿐 아니라 〈82점의 초상화와 한 점의 정물화〉(2013~2016)도 이 범주에 속한다. 호크니는 이와 같이 더 큰 전체를 조화롭게 구성하는 그림들에 대해 생각하게 되었다.

호크니 사람들은 대개 전시가 개최되기 **전에** 전시에 대해 글을 씁니다. 도록 등을 위한 글이죠. 하지만 항상 전시가 개막되고 난 다음에 글을 쓰는 것이 훨씬 더 흥미롭습니다. 큐레이터들은 전시 작품을 설치할 때 개인적으로 가서 작품을 봅니다. 하지만 사진으로 보는 시간

이 많죠. 그런 다음에 글을 씁니다. 하지만 그들은 전시를 설치할 때만 실제로 무언가를 깨달을 수 있다고 말합니다. 작품을 **총체적으로** 본다는 의미죠.

한편 한 점의 그림이나 드로잉에 등장하는 이야기는 어떤 것이든 결말이 열려 있다. 피카소조차 그의 그림 속 인물들이 무슨 일을 벌이는지를 알아내고자 상상력을 발휘했는데, 때때로 자기 자신이 놀랐던 것으로 보인다.

호크니 모든 사람들이 같은 그림을 본다 해도 반드시 동일한 것을 보지는 않습니다.

<div align="center">✕</div>

호크니 지금 마르셀 프루스트Marcel Proust의 『잃어버린 시간을 찾아서Remembrance of Things Past』를 다시 읽고 있습니다. 세 번째 읽는 겁니다. 장 프레몽Jean Frémon이 내게 스콧 몽크리프Scott Moncrieff의 번역본 세트를 사 주었습니다. 막 읽기 시작했지만 「소돔과 고모라」 편을 읽고 있어서 중간부터 읽기 시작한 셈입니다.

호크니는 초창기에 쓴 자서전에서 프루스트 작품과의 첫 만남에 대해 서술했다. 그는 군 복무를 할 때 이 소설을 처음 접했다. 호크니는 양심적 병역 거부자였기 때문에 헤이스팅스 근처의 한 병원에서 일했다. 그가 예술가로서 거의 작업을 하지 못한 시기이기도 했는데, 병원 잡역부 일로 바빴기 때문이다.

"나는 18개월 동안 프루스트 소설을 읽었습니다. 아마 내가 당시 아무 작업도 하지 못했던 이유 중 하나였을 겁니다. 처음에는 너무 어려운 책이어서 읽었습니다. 한 번도 외국에 가 본 경험은 없었지만 프루스트의 소설이 20세기의 뛰어난 예술 작품이라고 들었습니다. 나는 어릴 때부터 책을 읽었는데 주로 영어로 된 글을 읽었습니다. 잉글랜드에 대한 글은 무엇에 대해 이야기하는지 감을 잡을 수 있었습니다. 찰스 디킨

스Charles John Huffam Dickens의 소설을 읽었는데 어느 정도 이해할 수 있었죠. 하지만 프루스트는 달랐습니다."

프루스트의 소설이 위대한 현대 예술 작품이라는 평가를 받는 이유는 시간과 지각의 상관성을 다루기 때문이다. 우리는 모든 것을 특정한 순간에 특정한 각도에서 본다. 7권으로 이루어진 프루스트의 방대한 소설은 연애사, 사교 모임, 여행 등의 사건이 일어나긴 하지만 전체적으로 볼 때 전통적인 의미의 줄거리라 할 수 있는 것이 거의 전무하다. 이 소설은 오히려 일련의 순간들로 이루어져 있으며 소설 속 화자가 자신의 삶의 복잡한 모자이크가 어떻게 끼워 맞춰지는지를 이해한 순간 절정에 이른다. 호크니가 내게 말했듯이 이 소설은 본질적으로 세계를 입체주의의 방식으로 보는데, 무수한 관점과 시간의 순간들을 하나의 총체로 통합시킨다.

이 소설은 또한 호크니의 또 다른 지적처럼 대단히 시각적이다. 프루스트는 단어로 글을 쓰긴 했지만 자주 그림으로 생각했던 것으로 보인다. 문학자 로저 섀턱Roger Shattuck은 책 『프루스트의 쌍안경Proust's Binoculars』에서 프루스트가 얼마나 자주 인간의 경험과 사고를 '이미지'라는 단어를 사용해 묘사하는지에 주목했다. 하지만 그는 이미지라는 단순한 단어를 사진, 인화, 네거티브, 스냅 사진 같은 일련의 보다 구체적인 은유로 구분한다.

이것들은 모두 단편적인 인상이나 기억을 지칭하는 방식이다. '일면, 부분, 지점'을 의미하는 매우 기본적인 단어 'pan' 역시 그렇다. 소설의 도입부에서 주인공 마르셀은 유년 시절의 풍경인 콩브레의 마을에 대해서 자신이 살았던 집과 그곳에 살았던 사람들을 보여 주는 환등기 슬라이드 같은 빛나는 부분 외의 더 많은 것을 떠올릴 수 없었다. 다음 책에서 작가인 베르고트는 신문에서 요하네스 페르메이르의 〈델프트 풍경View of Delft〉에 대한 글을 읽고 작품을 보기 위해 어느 갤러리를 찾았다가 이 작품 앞에서 죽음을 맞는다. 신문은 페르메이르 작품 속 노란 벽의 작은 일부분을 "중국 미술의 아주 귀중한 표본 또는 그것 자체로 충분한 아름다움"이라고 설명한다. 사실 이 부분은 붓질의 흔적으로, 모네가 그의 건초 더미에 적용했을 법한 또는 호크니가 그림이나 아이

〈어머니 I, 요크셔 무어스, 1985년 8월〉,
1985

패드 드로잉에 덧칠하는 유형의 필치의 흔적이다. 이 그림을 노래하게 만들고 언어적 분석이 불가능한 시각적인 이유들을 뒷받침하는 것은 색의 분위기다. 브라크는 언젠가 예술에서는 중요한 극히 작은 일부분을 제외하고 모든 것을 설명할 수 있다고 말했다. '노란 벽의 작은 일부분'은 설명할 수 없는 추가적인 요인을 의미한다.

하지만 프루스트의 관점은 거의 추상적인 색의 특징의 문제를 넘어선다. 그가 보여 준 한 가지 통찰은 호크니가 자주 피력하는 견해와 상당히 유사하다. 호크니는 '우리는 기억을 통해 본다'고 주장한다. 즉 우리는 카메라 셔터처럼 1초의 몇 분의 1 동안에 장면을 경험하지 않는

다. 우리의 눈은 (호크니의 또 하나의 반복구라 할 수 있는) 우리의 정신과 연결되어 있다. 따라서 우리는 우리가 지금 보고 있는 것을 이전에 보았던 것에 비추어 이해한다. 이것이 프루스트가 사물이나 사람에 대한 이해는 오직 일련의 서로 다른 순간의 이미지들을 통해서만 가능하다고 본 이유다. 따라서 소설의 주인공 마르셀의 지인에 대한 새로운 통찰은 다음과 같이 묘사된다.

"베르뒤랭 씨의 성격은 내게 새롭고 예상치 못한 측면을 제공해 주었다. 그리고 나는 한 인물에 대한 고정된 이미지를 보여 주는 것이 사회나 격정에 대한 이미지만큼이나 어렵다는 점을 인정해야 했다. 성격은 많이 변하기 때문에 상대적으로 불변하는 측면을 사진 찍고자 (**모사하고자**) 한다면 (가만히 정지하는 법을 모르고 계속해서 움직인다는 것을 암시하면서) 당황한 렌즈에 다양한 모습들을 연속적으로 보여 주는 대로 지켜볼 수 있을 뿐이다."

이것은 호크니가 1980년대에 제작한 포토콜라주와 일맥상통하는 문학적, 심리학적 등가물이라고 볼 수 있다. 호크니의 포토콜라주는 주제가 되는 대상을 각기 다른 시간에 다양한 각도에서 촬영한 무수한 사진들로 구성된다. 호크니는 사실상 매우 프루스트적인 미술가다.

게이퍼드 공간의 측면에서뿐만 아니라 시간의 측면에서도 관점이 존재합니다. 그렇지 않습니까? 모든 것은 어느 특정 관점에서 보게 됩니다. 그 관점은 **여기 이곳**뿐 아니라 **지금**이라는 시간에도 바탕을 두고 있죠. 요즘 당신은 프랑스에 거주하는 사람, 특히 프루스트가 묘사한 장면의 배경이 되는 바로 그곳에 거주하는 사람으로서 소설을 읽고 있습니다. 반면 시간 측면에서 볼 때 1957년의 당신이 현 시점의 우리보다 프루스트가 다룬 시기와 조금 더 가까웠습니다.

호크니 프루스트 소설의 상당 부분이 노르망디를 배경으로 하고 있습니다. 그는 천식 때문에 이곳에서 밀폐된 차를 타고 꽃이 만발한 과수원을 보러 갔습니다. 밀폐된 차를 타고 말이에요! [웃으며] 지난 여

름 우리는 해안가의 카부르(프루스트의 책에서는 발베크로 불린다)에 가서 프루스트가 한때 머물렀다는 그랑 호텔에서 저녁을 먹었습니다. 카트린 쿠세Catherine Cusset와 함께 갔습니다. 쿠세는 나의 삶을 다룬 소설을 썼죠. 프루스트 소설 제2권에 등장하는 문구인 "꽃 핀 과수원에서Within a Budding Grove"가 액자에 넣어 벽에 걸려 있었습니다. 이 책에서 프루스트는 밖에서 유리창에 얼굴을 바짝 붙인 채 식당 안을 들여다보는 어부와 일꾼을 묘사합니다. 그는 그 광경이 수족관과 흡사하다고 표현했습니다. 가난한 사람들은 안을 들여다보며 잘 차려입은 사람들 한 사람 한 사람을 마치 또 다른 종을 관찰하듯 보았을 겁니다. 부자들의 관습은 그들에게 물고기와 바닷가재의 생활처럼 낯설었습니다. 1907년 이래로 호텔과 바다는 그다지 크게 바뀌지 않았습니다. 하지만 이제는 호텔 밖의 사람들도 호텔 안의 사람들과 차림새가 다르지 않습니다. 거의 유사하죠.

게이퍼드 건물은 동일하지만 주변 세계가 완전히 바뀌었습니다.

호크니 맞습니다. 사실 우리 역시 변했습니다. 아니 적어도 우리의 관점이 바뀌었죠. 내 드로잉에 확연한 변화가 생겼습니다. 내가 이곳 노르망디에 있기 때문이죠. 시간과 나이에 따라서도 변화가 일어납니다. 일전에 버트웰에게 이제 나이가 열여덟, 스무 살 정도 되는 손자들이 멋져 보인다고 말했습니다. 이제 내게는 그 나이대의 청년들은 모두 멋져 보입니다. 스무 살이었을 때는 그렇게 생각하지 않았습니다. 하지만 나이 그 자체는 시간과 함께 또는 나이 들었다고 간주하는 생각과 함께 변합니다. 친척 아주머니가 "나는 이제 너무 늙었어"라고 말했던 것을 기억합니다. 하지만 당시 그녀는 고작 55세였습니다.

〈스칼렛 클라크, 2019년 11월 20일〉
(셀리아 버트웰의 손녀),
2019

어딘가에 있다는 것

호크니 봉쇄가 시작되었을 때 우리는 운 좋게 이곳에 있었습니다. 나는 그저 열심히 작업했습니다. 우리는 아무도 만나지 않습니다. 나로서는 정말 꿈만 같지요. 나는 우리가 이전에 비해 훨씬 더 창조적인 능력을 발휘하고 있다고 생각합니다. 만약 사람들이 오고 갔다면 이 드로잉과 애니메이션 작업들은 모두 할 수 없었을 겁니다. 지금은 우리를 방해하는 것이 없습니다.

나는 항상 이곳에서 지내면서 내가 지금 하고 있는 일만 하고자 했었습니다. 하지만 지금 이 순간 다른 곳에서 많은 사람들이 자신의 주변을 관찰하고 있을 겁니다. 그리고 드로잉도 그리고 있겠죠. 나는 트위터에서 내 작품을 보고 유사한 그림을 시도한 사람들이 내게 보내 준 드로잉을 갖고 있습니다. 아이들도 그려서 보내옵니다. 그중 어떤 것들은 아주 훌륭합니다. 데이비드 주다David Juda(미술 거래상 친구)가 내게 오늘 날씨가 아주 좋고 꽃도 피어서 투팅 커먼으로 산책을 나갈 거라고 말했습니다. 하지만 평소 같으면 그는 그곳에 갈 생각을 하지 않았을 겁니다. 버트웰은 지금 시골집에 머물고 있습니다. 그녀는 처음으로 봄을 제대로 관찰하고 있다고 말하더군요. 이렇게 지금 사람들이 무언가를 **보고** 있습니다.

한번은 매디슨 애비뉴에서 조금 떨어진 어느 평범한 사무실에서 미국의 추상화가 엘스워스 켈리Ellsworth Kelly와 이야기를 나누었다. 그 자리에서 켈리는 자신에게 그림에 대한 착상을 불러일으키는 종류의 광경을 꼽기 시작했다. 실용적인 블라인드와 선반을 응시하면서 그는 다음과 같이 외쳤다. "구석의 그림자를 보세요! 그곳에서 무언가 일이 벌어지고 있어요!" 그가 이 말을 마치자마자 나는 다른 소소한 세부 요소에서 켈리 작품의 맹아라고 할 수 있는 것을 볼 수 있었다. 이와 유사하게

⟨No. 187⟩,
2020년 4월 11일

어느 날 호크니는 가지가 낮게 달린 나무 한 그루에 주목했을 것이다. 그 나무에는 꽃송이들이 이곳저곳에 흩어져 싹을 틔우고 있었다. 호크니는 나무가 갓 베어 낸 풀에 드리우는 그림자의 패턴과 공간이 몇 단계에 걸쳐 뒤로 펼쳐지는 방식, 즉 앞의 산울타리와 그 뒤로 줄지어 늘어선 나무들, 그리고 그 뒤의 하늘로 공간이 길게 연장되는 방식에 흥미를 느꼈다. 아마도 그 이후에 베니션 블라인드를 바라보는 켈리처럼 호크니는 마음속으로 '저기에서 무언가 일이 벌어지고 있군!'이라고 생각했을 것이다.

브라운은 호크니와 40년 넘게 알고 지내 온 지기다. 오래 전 호크니가 가볍게 던진 말이 그에게 깊은 인상을 남겼다. "나는 어딘가에 있을 필요가 없어." 브라운은 이 말을 호크니가 작업을 하기 위해서 **특별한** 어딘가에 있을 필요가 없다는 의미로 이해했다. 실제로 수년 동안 호크니는 유럽, 아메리카, 아시아, 북아프리카 곳곳의 다양한 장소에서 그림을 그리고 드로잉을 그렸다. 하지만 브라운은 장소에 대한 이와 같은 자유분방한 접근을 더 깊고 대담하게 해석했다. 그는 호크니에게는 모든 곳이 흥미롭다고 주장한다.

호크니는 반 고흐가 미국에서 가장 따분한 모텔, 이를테면 털사에 위치한 간소한 1인 객실이라 해도 물감과 이젤만 있다면 갇혀 지낼 수 있었을 것이라고 여러 번 말했다. 2, 3일 뒤 반 고흐는 잊지 못할 아름답고 매혹적인 그림을 들고 나타났을 것이다. 사실 호크니의 발언은 약간의 과장을 보태긴 했지만 실제 아를에서 있었던 일을 이야기한 것이다. 반 고흐는 아를에서 자신이 작은 도시의 볼품없는 교외에 살고 있다고 생각했다. 요즘으로 치면 빨래방과 편의점, 자동차 타이어 할인점만이 있는 지역인 셈이다. 그의 주제 중 많은 수가 19세기의 일상생활 속에서 흔하게 볼 수 있는 평범한 장소였다. 그는 철로 위의 다리, 철도 측선의 화물 열차, 별 특징 없는 공원, 가스관 매설을 위해 파헤쳐진 그의 작은 집 밖의 거리를 그렸다. 호크니는 반 고흐가 전원 지역을 그리러 나간 들판, 즉 웅장하고 강렬한 수확 장면에 묘사된 장소조차 사진에서는 평평하고 단조롭게 보일 것이라고 지적한다.

이것은 호크니 자신의 작품에도 적용된다. 그가 요크셔에서 그린 들판과 숲은 충분히 유쾌하지만 다른 수천 곳의 영국 외딴 시골보다 특

별히 더 매력적이지는 않았다. (오히려 상당히 유사했다.) 어떤 측면에서 이미 잘 알려진 장소(월터 시커트는 '위엄 있는 풍경'이라고 부르곤 했다) 는 특별할 것 없는 평범한 장소보다 더 많은 난제를 제시한다. 모네는 처음 베네치아에 도착했을 때 풍경을 그리는 일이 절대적으로 불가능하다는 반응을 보였다. 너무 아름다운데다가 카날레토Antonio Canaletto부터 제임스 애벗 맥닐 휘슬러에 이르기까지 모든 이들이 이미 그린 풍경이기 때문이었다. 모네는 이 감정들을 극복했다. 호크니 역시 그랜드 캐니언과 요세미티 같은 위엄 있는 주제들과 씨름했다. 하지만 최근에 그는 이스트 요크셔에서, 그리고 지금은 프랑스 북부의 면적 1만 6천 제곱미터의 장소에서 컨스터블이 말한 '나만의 장소들'을 음미한다. 정확히 말해 이 풍경들이 특별한 것은 호크니가 오랜 시간 연구하고 내면화한 그만의 풍경들이기 때문이다. 그는 이 풍경들을 깊이 그리고 철저히, 상세하게 알고 있으며 관심을 쏟는 시간이 쌓이면서 더 많은 것을 보고 이해해 가고 있다. 그에 따라 이 익숙한 장소들이 화가가 필요로 할 수 있는 모든 요소들을 담고 있는 소우주라는 사실이 점차 드러난다.

여기서 다음과 같은 교훈을 얻을 수 있다. 본질적으로 흥미로운 것은 장소가 아니라 그곳을 보는 사람이다. 장소가 어디든 그곳은 세계의 일부이므로 시간과 장소의 법칙이 여전히 적용될 것이다. 해가 뜨고 지고 달도 뜨고 질 것이다. 특정한 빛이나 특정한 색조가 예술가를 매료시킬 수 있다. (그리고 그만이 매혹될 것이다. 많은 사람들이 반 고흐처럼 철도교나 아를의 공원에서 영감을 받지는 않을 것이다.)

호크니 이곳에 모든 것이 있습니다! 사과나무, 배나무, 자두나무 등 온갖 종류의 나무들이 있고 사방 어디서든 하늘이 보입니다. 하늘은 놀랍습니다. 어떤 때는 아주 **큰** 흰 구름이 떠 있는데 하늘의 파란색을 배경으로 흰색이 **잔물결**칩니다. 나는 이 아이패드 드로잉들이 최근에 한 작업들보다 훨씬 낫다고 생각합니다. 아이패드 드로잉에는 세부 묘사가 더 풍부합니다. 나는 보다 전면적으로 아이패드 드로잉을 그리고 있습니다. 2011년에는 단 6개월 동안만 아이패드로 작업을 했습니다. 당시 아이패드로 첫 번째 〈봄의 도래〉 연작을 그렸죠. 하지만 2020년 올해 봄의 묘사는 훨씬 더 상세합니다. 전에 말했듯이 나

존 컨스터블,
〈스투어 수문에서 바라본 플랫포드 제분소〉,
약 1811

는 이곳에서 내가 다루는 주제에 둘러싸여 살고 있고 이것이 큰 차이
를 낳습니다. 나무에 대해서 훨씬 더 잘 알게 되기 때문입니다.

이것은 컨스터블과 서퍽과 에식스 경계에 있는 그의 고향 이스트
버골트에도 적용된다. 컨스터블은 이스트 버골트 중심부에 살았기 때문
에 그곳을 부단히 관찰했다. 소년 시절 그는 몇 시간 동안 강가에 나가
낚시를 하며 보냈다. 물에 줄 하나를 드리워서 잡는 행위는 물고기에게
그다지 다정한 행위라고 할 수는 없지만 사냥감이 수면을 향해 올라오게
만들 수 있는 극히 사소한 기미(물의 움직임, 수면의 잔물결, 구름의 그림
자)에 아주 세심한 주의를 기울여야 한다. 젊은 시절 낚시꾼에서 미술가
로 변모한 또 한 사람, 주세페 페노네Giuseppe Penone의 언급처럼 물고기가
생각하는 법을 이해해야 한다. 그리고 사실 그것보다는 날씨, 강, 식물,
생명체 등 풍경이 함께 작동하는 방식을 더 깊게 이해할 필요가 있다.

매일 나가는 산책길에서 강가 목초지를 가로지르는 덕분에 나는

254

최근 컨스터블에 대해서 자주 생각하게 되었다. 이곳이 평평하고 녹음이 우거지고 물기가 많으며 버드나무가 많은 이스트 앵글리아의 풍경이라는 점이 이유 중 하나일 것이다. 물론 이제는 그런 지역을 볼 때 컨스터블의 이름을 떠올리지 않기란 어렵다. 하지만 다른 한편으로는 컨스터블이 이런 작은 지역에서 얼마나 많은 시각적 즐거움을 찾을 수 있는지를 보여 주었기 때문이기도 하다. 이스트 버골트과 플랫포드, 길게 뻗은 스투어강 인접 지역의 면적을 모두 합쳐도 내가 산책하는 케임브리지 강변 지역보다 넓지 않다. 아마도 더 작을 것이고 호크니의 노르망디 소유지보다 넓지 않다. 하지만 컨스터블은 이 시골 외딴 곳에서 그림을 한 점 한 점 그려 나갔고 그중 많은 수가 걸작이었다.

컨스터블은 결혼 전에는 매년 여름이 되면 런던에서 이스트 버골트로 돌아갔다. 그곳에서 장차 아내가 될 마리아 비크넬Maria Bicknell에게 보낸 편지에서 그는 거의 항상 서퍽이 "대단히 아름답다"고 감탄했다. 1812년 6월 22일 "이맘때 이 시골의 아름다운 풍경을 능가할 수 있는 것은 없어요. 그 싱그러움과 쾌적함이란. 창문을 넘어오는 산들바람이 바로 그렇습니다. 바람은 자연의 목소리를 갖고 있죠"라고 언급한 데에서 그가 느끼는 열광이 가장 극명하게 드러났다. 이것은 낭만주의 시대의 어법을 빌린 호크니의 주장이라고 볼 수 있다. 터너처럼 새로운 풍경을 찾아서 세계를 여행하는 화가들이 있는가 하면 컨스터블이 '집에 머무는 사람들'이라고 이름 붙인 유형의 화가들도 있다. 컨스터블이 염두에 둔 대상은 17세기 네덜란드의 대가들이었다. 컨스터블은 집에 머무는 사람이었다. 그는 한 번도 외국에 나가지 않았는데 심지어 프랑스 왕 샤를 10세가 수여하는 회화상 수상을 위한 파리 방문마저도 거절했다. 그의 거의 모든 걸작이 그가 살았거나 사랑했던 장소와 관계된 몇 안 되는 곳들, 즉 이스트 버골트, 햄스테드, 솔즈베리, 브라이튼을 묘사한다. 이곳들은 그의 장소들이었다.

마찬가지로 케임브리지의 초목들과 공원들은 나의 장소라 할 수 있다. 나는 그곳들을 수백 번 가로질러 걸었다. 그럼에도 컨스터블은 그가 야코프 판 라위스달Jacob van Ruisdael 같은 선배 화가들에게서 실마리를 얻었던 것처럼 내가 그곳들을 보는 데 도움을 준다. 그는 다음과 같이 설명했다. "예술이 완벽할 때 가장 평범한 주제들에 얼마나 많은 흥미를

더할 수 있는지를 생각해 보면 최고의 네덜란드 화가들의 작품으로부터 즐거운 놀라움을 얻는다." 바로 이것이 반 고흐와 모텔에 대한 호크니의 이야기가 전하는 핵심이다.

> **호크니** 렘브란트가 그의 견습생에게 여행을 다니지 말라고, 심지어 **이탈리아**마저도 가지 말라고 했다는 이야기를 당신에게 한 적 있습니다. 지금이야 비행기를 타고 알프스 산맥을 내려보지만 당시에는 알프스 산맥을 넘는 것이 상당한 일이었습니다. 음, 나는 이곳에 머물러 있는 것에 대해 크게 개의치 않습니다. 많은 작업들을 계속해서 이어가고 있습니다. 나는 2020년 봄을 영원히 기억할 겁니다. 날씨가 눈부시게 아름답습니다. 비가 내리는 날도 있지만 비는 아름답습니다. 나는 작업을 계속해 나갈 겁니다. 사과나무가 이제 초록색으로 바뀌고 있고 열매가 아주 조금씩 보이고 있으니까요. 이곳은 아직 싱그러운 초록빛 봄입니다.

<div align="center">✕</div>

물론 어느 곳이든 동일하게 영감을 줄 수 있지만 그렇다고 해서 모든 곳에서 정확하게 일치하는 조건을 찾기는 불가능할 것이다. 장소의 변화는 차이를 낳는다. 한 가지 이유는 우리의 시선이 닿을 수 있는 지표면의 작은 조각들이 모두 물리학과 화학 법칙의 지배를 받기 때문이다. 물리학과 화학 법칙은 무한히 다양한 방식으로 적용될 것이다. 햇빛의 각도는 북쪽 또는 남쪽의 위도와 하루 중 시간, 연중 시기에 따라 바뀐다. 트리스탄 굴리는 책 『물을 읽는 법』에서 호크니가 선호하는 주제인 보잘것없는 물웅덩이도 그 형세가 근본적인 지질학, 지세, 우세풍, 한낮의 태양으로부터 그늘이 드리워지는 지역인지 여부와 같은 여러 가지 요인들에 의해 결정될 것이라고 설명한다. 물웅덩이 표면에 이는 잔물결의 패턴은 물을 마시는 새와 지나가는 버스같이 아주 미세한 동요뿐 아니라 아주 큰 동요에도 반응할 것이다. 물웅덩이는 그 안에 작은 유기체들의 군집을 담고 있을 것이다. 그 유기체들은 모두 온도와 토양 산성도의 미세한 변화에 맞춰 적응되었다. 그리고 이 밖에도 다양한 요인들이 작용할 것이다.

〈월드게이트, 2013년 2월 6~7일〉,
〈2013년 봄의 도래〉 연작 중에서,
2013

에드바르 뭉크,
〈태양〉,
1910~1911

　　따라서 물웅덩이는 하늘, 별 등 더 넓은 세상을 반영할 뿐만 아니
라 그 자체가 훨씬 더 큰 현상, 즉 호수, 강, 바다의 축소판이기도 하다.
하지만 이것이 모든 곳에서 동일한 것을 보게 된다는 의미는 아니다. 반
대로 모든 곳이 저마다 다를 것이다. 그 예로 태양의 고도와 낮의 길이
를 들 수 있다. 수년 전 어느 7월에 나는 라트비아의 발트해 연안을 항
해하고 있었다. 백야가 나타나는 지역은 아니었지만 그 경계와 가까웠
다. 해가 잠시 수평선 아래로 떨어졌는데 새벽 2시쯤이었을 것이다. 하
지만 일몰과 일출이 끊기지 않고 이어졌다. 밤마다 하늘에는 몇 시간에
걸쳐 빨간색과 핑크색, 금색, 자주색이 펼쳐졌다.
　　나는 마크 로스코Mark Rothko가 라트비아에서 보낸 유년 시절이 그
의 상상력에 깊은 영향을 미쳤는지 여부가 궁금했다. 로스코는 미국 시
민이었고 뉴욕 추상표현주의 화파의 주요 일원이었다. 그는 1913년 열

살 때 러시아를 떠났고 이후 돌아가지 않았다. 하지만 그의 예술과 상상력이 러시아에서 보낸 시절에서 깊은 영향을 받았다고 생각하는 데는 이유가 있다. 그는 드빈스크에서 태어났고 본명은 마르쿠스 로스코비츠Marcus Rothkowitz였다. 드빈스크는 당시 제정 러시아에 속했는데 지금의 라트비아의 다우가프필스에 해당한다. 숲이 많고 다우가바강 수평선이 넓게 펼쳐진 곳으로 겨울이 길고 어두우며 매우 추운 지역이다. 로스코의 기억에 따르면 그는 스케이트를 타고 학교에 다녔다. 그리고 한여름에는 밤 3시간 동안만 해가 진다. 로스코는 그가 쓴 시에서 천국을 안개를 뚫고 빛나는 빛과 결부시켰다. 로스코는 동료 화가 로버트 마더웰Robert Motherwell에게 어린 시절 경험했던 "눈부시게 아름다운" 러시아의 일출을 극찬한 바 있다.

호크니 더 북쪽으로 올라가면 해가 절대로 지지 않습니다. 수평선까지 내려와서 그곳에서 머물러 있다가 다시 위로 떠오르기 시작하죠. 노르웨이 북쪽에서 그 현상을 보았습니다. 그리고 북극광도 봤습니다. 에드바르 뭉크Edvard Munch가 그린 태양 주변에 펼쳐지는 원들을 알아차릴 수 있었습니다. 당신도 알아볼 수 있을 겁니다. 백야에 단지 햇살만 있지 않습니다. 뭉크의 그림과 같은 원들도 있죠. 카메라는 결코 그 선들을 볼 수 없지만 우리는 볼 수 있습니다. 당연히 6월 오슬로에서 뭉크는 아를의 반 고흐보다 훨씬 더 오랜 시간 동안 태양을 볼 수 있었을 겁니다.

우리는 노르웨이를 두 번 방문했는데 한 번은 베르겐, 다른 한 번은 최북단 지역에 해당하는 스피츠베르겐의 남쪽에 자리한 지역에 갔습니다. 그곳은 세계의 끝이라고 할 수 있습니다. 큰 창이 있어서 그 앞에 서서 안개 속에서 해가 지고 떠오르는 광경을 그곳을 조용히 거니는 사람들의 모습과 함께 관찰할 수 있었습니다. 장관을 이루는 곳이지만 나무가 전혀 없습니다. 나는 그곳에서 그림을 아주 조금 그렸습니다. 그곳은 항상 밝거나 항상 어둡습니다. 여름에 북극을 방문하면 어두운 밤이 전혀 없겠죠. 그리고 겨울에는 캄캄한 **밤뿐**입니다.

이스트 요크셔에서도 하늘을 많이 볼 수 있습니다. 언덕이 없기 때문인데, 그래서 해가 지고 뜨는 것을 지켜볼 수 있습니다. 미국 서부처

럼 광활하지는 않더라도 그곳의 하늘은 정말로 넓습니다. 수 킬로미터에 걸쳐서 볼 수 있죠. 어제가 6월 21일 하지였는데, 하지 무렵 이곳 노르망디에서는 언덕 때문에 해가 지는 것을 잘 볼 수 없습니다. 하지만 해가 떠오르는 것은 부엌 창으로 볼 수 있습니다. 해가 솟아올라 처음 모습을 드러낼 때에는 작은 금빛 막대를 볼 수 있습니다. 해가 넘어갈 때에는 집 서쪽의 언덕 너머로 지기 때문에 저 멀리 지는 모습을 볼 수 있습니다. 물론 해안가의 경우에는 어디에서든 아름다운 바다 햇살을 볼 수 있을 겁니다. 브리들링턴에서는 지는 해가 바다에 반사되어서 그 모습을 볼 수 있었습니다. 브리들링턴에서 지낼 때는 작업실이 해안가와 가까이 있어서 아주 밝았습니다. 바다 햇살은 내륙으로 2킬로미터 정도까지는 들어옵니다. 반사되는 바다 햇살이 최대로 미칠 수 있는 거리가 그 정도이기 때문인데, 그 이상을 넘어서면 희미해지죠. 이곳은 내륙 쪽으로 19킬로미터 정도 들어와 있습니다.

현재 노르망디에서 볼 수 있는 일출과 일몰처럼 브리들링턴의 해돋이와 해넘이는 무수한 매혹적인 드로잉을 그릴 수 있는 원동력이 되었다. 호크니는 켈리처럼 태양과 침실의 베니션 블라인드 사이의 흥미로운 상호 작용에 주목한 작품도 그렸다.

<p style="text-align:center">✕</p>

컨스터블은 나무에 대해 강렬하고 거의 연모에 가까운 감정을 갖고 있었다. 1814년 6월 5일 그는 비크넬에게 다음과 같이 고백했다. "나는 나무와 들판을 사랑합니다. 사람들을 사랑하는 것 이상으로요."(물론 비크넬은 예외로 했다.) 1836년 한 강연에서 컨스터블은 어느 물푸레나무의 슬픈 최후(그의 표현에 따르자면 '젊은 숙녀'의 운명)를 묘사했는데, 영락없이 사별한 사람처럼 느껴진다. 그런 다음 그는 "그녀가 온전하게 건강하고 아름다웠을 때" 그렸던 드로잉을 보여 주었다. 이어서 얼마 뒤 "큰 글씨로 '모든 부랑자와 걸인들은 법에 따라 처리될 것이다'라는 문구가 쓰인 끔찍한 판자가 그녀 옆에 못 박혀 있었다"는 사실을 어떻게 알게 되었는지를 이야기했다. 불쌍한 물푸레나무는 가지가 시들기 시작하면서 "치욕을 느낀 것으로 보였다." 이후 컨스터블이 그 나무를

⟨No. 187⟩,
2010년 6월 17일

보았을 때 나무는 베였고 표지판을 기댈 수 있는 높이 정도의 죽은 그루터기만 남아 있었다. "그녀가 상심으로 인해 죽음을 맞았다고 해도 과언이 아니다."

호크니 우리는 내년 3월부터 5월까지는 방문객을 맞고 싶지 않다고 생각했습니다. 가장 왕성한 활동이 일어나는 시기이기 때문입니다. 내년 봄에는 벚나무에 집중할지도 모르겠습니다. 그저 매일 벚나무를 그리는 거죠. 일단 작은 변화가 일어나기 시작하면 벚나무를 매일 그릴 수 있을 겁니다. (그는 컨스터블이 물푸레나무를 사랑했듯이 그 벚나무와 가지가 손뼉을 치는 손처럼 보이는 죽어 가는 배나무를 비롯해 모든 나무를 사랑하는 것이 틀림없다.) 자신이 사랑하는 것을 그려야 합니다! 나는 내가 사랑하는 것을 그리고 있습니다. 항상 그래 왔죠. 나는 이곳에 머물 생각입니다. 한동안은 미국으로 돌아가지 않을 거예요. 올봄 이곳에서 봄을 주제로 120점의 드로잉을 그렸습니다. 3개월 내내 이곳에 있었죠. 이제 1년 전체를 다루는 작업을 할 겁니다. 그러니 내년까지 이어지겠죠. 지난 2월에 시작했으니 내년 1월 말까지 작업을 계속 이어 나가 만 1년을 채울 겁니다. 내년 겨울 나무는 조금 다르게 그려질 겁니다. 나의 드로잉이 꽤 발전했기 때문이죠.

⟨No. 472⟩,
2020년 8월 3일

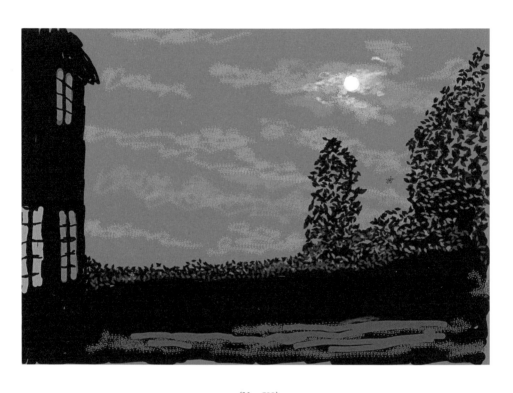

〈No. 592〉,
2020년 10월 31일

16
Full moon in Normandy

노르망디의 보름달

호크니 내일 밤 날씨가 맑으면 보름달이 뜰 겁니다. 나는 밖으로 나가 달빛 속에서 드로잉을 그릴 겁니다. 강가로 내려가서 강에 달빛이 비치면 어떤지를 볼 수도 있겠죠. 그 달은 '블루 문blue moon'일 겁니다. 블루 문에 대한 속담도 있죠.

게이퍼드 ······ 그리고 노래, 인기 재즈곡도 있습니다.

호크니의 열정은 전염성이 강하다. 이튿날 저녁은 핼러윈이었는데, 나는 정원에 나가서 밤하늘을 올려다보았다. 보름달은 실제로 굉장히 밝았고 옥상 위로 크게 보이는 구체가 떠 있었다. 물론 파란색은 아니었다. 매우 특수한 대기 상태에서는 달이 색을 띨 수도 있다고 한다. 하지만 블루 문이라는 표현은 그 논리가 반대다. 블루 문은 특이한 달을 의미하는데, 한 달에 두 번째 뜨는 보름달을 가리킨다. 하지만 블루 문은 케임브리지를 넘어갈 정도로 오래 지속되지는 않았다. 잠시 뒤 흐릿한 구름이 드리운 베일이 커튼처럼 하늘을 가로지르며 지나갔다. 바람이 서쪽에서 불어온 것이 분명했다. 노르망디에서는 하늘이 더 오랜 시간 더 맑은 상태를 유지했기 때문이다. 쌀쌀한 밤 호크니는 몇 시간 동안 잔디밭에 나가서 드로잉을 그리고 또 그렸다. 시간이 한참 지난 뒤 나의 전화기가 울렸다.

호크니 내가 보낸 달 그림들을 봤습니까? 지금은 구름이 너무 많아서 달이 보이지 않습니다. 그래서 두세 시간 동안 좀 누우려고 합니다. 달이 연못을 지나갈 때에는 하늘이 개었으면 좋겠네요. 지금까지는 바로 문 밖에서 그림을 그렸습니다. 나는 지난 3월부터 보름달을 빼놓지 않고 그렸는데 이번에는 집 안의 조명을 켜 두었습니다. 밖의 의

265

자에 앉아 있었기 때문에 불을 켜는 것이 좋았습니다. 켜진 조명을 보았을 때 '오, 좋은 걸!'이라고 생각했습니다. 문과 창에서 나오는 빛이 나무의 가장자리까지 닿아서 나무를 작품에 포함시켰습니다.

게이퍼드 창문이 환하게 빛나는 집과 위에 뜬 보름달은 왠지 일본적인 느낌을 풍깁니다. 연못에 반사된 달은 하이쿠 등에서 훌륭한 모티프가 되기도 합니다. 보름달에 흥분하는 것은 매우 일본적입니다. 물론 일본에서는 가을을 달을 구경하기에 이상적인 계절이라고 생각합니다. 창문에서 나오는 불빛은 그림에 아늑한 계절감도 불어넣고요. 당신이라면 밤에 불 밝힌 집을 겨울과 연결 짓겠죠.

호크니 맞습니다. 여름에는 저녁 9시, 10시가 되어야 불을 켜는데, 내가 이미 잠자리에 든 시간입니다. 여름에 해돋이를 그리려면 새벽 5시 30분이나 6시에는 일어나야 하기 때문이죠.

<center>✕</center>

호크니는 여전히 열정의 분출에 따라 움직인다. 지금은 달과 작은 연못과 목초지 아래에 흐르는 개울과 나뭇가지에 아직 붙어 있거나 잔디밭에 떨어진 낙엽이 그의 가슴을 뜨겁게 만든다. 2020년 초에는 열정의 대상이 수확이었고, 해돋이와 해넘이를 거쳐 봄으로 옮겨 갔다. 그리고 이에 앞서 호크니가 열정을 보인 다른 수많은 대상들, 60년이 넘는 세월을 거슬러 올라가 일일이 열거할 수 없을 만큼 너무나 많은 대상들이 있었다.

호크니에게는 여우와 고슴도치를 나누는 오래된 구분('여우는 많은 것을 알고 있지만 고슴도치는 중요한 한 가지를 안다')이 적용되지 않는다. 호크니는 대단히 중요한 한 가지, 즉 그림을 그리는 법을 알고 있다. 하지만 그림을 그리는 일에 대한 전념은 그를 무수히 다양한 방향으로, 즉 영화와 사진으로, 디지털 드로잉과 광범위한 인쇄 매체로, 그리고 옛 거장의 그림과 모더니즘을 재해석한 참신한 미술사로 이끌어 주었다. 중요한 예술가들은 모두 세계를 새로운 방식으로 보는 방법을 우리에게 가르쳐 준다. 호크니는 분명 그렇다. 하지만 그는 세계를 새롭게 보는

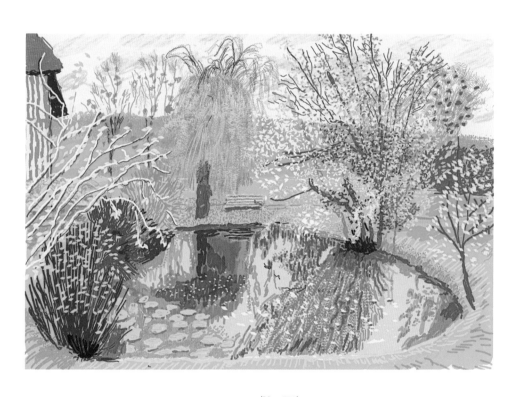

⟨No. 599⟩,
2020년 11월 1일

방식의 명확성에서, 그리고 결과적으로 돌파하는 능력에서 더욱 보기 드문 사람이다. 이 점은 그의 성격과 작품에서 선천적이고 필수적인 부분이기도 하다. 그는 선과 형태, 구성에서 명료성을 사랑한다. 이 모든 요소들이 방을 가로질러 크게 울려 퍼지고 더 나아가 전시장 벽을 훌쩍 뛰어넘어 예술계 밖의 더 넓은 공동체의 많은 사람들과 소통할 수 있는 능력을 그의 그림에 제공한다.

호크니의 언어 구사 역시 다르지 않다. 결론적으로 그의 관심사는 매우 전문적이고 심오하기까지 하다. 그는 회화 전시 감상에 다섯 시간을 유쾌하게 보낼 수 있는 사람이고 꼬박 하루 동안 그림을 그린 다음에 기분 전환 삼아 프루스트나 플로베르의 책을 읽거나 바그너가 문화에 끼친 영향에 대한 7백 페이지 분량의 연구서를 훑어볼 수 있는 사람이다. 하지만 호크니는 이야기할 때, 심지어 이런 주제에 대해서 말할 때조차 단순하고 평이하게 표현한다. 기자처럼 말하자면 그가 말하는 거의 모든 내용은 매우 인용할 만하다. 동시에 그는 그림 그릴 때처럼 자신의 외모를 자신이 선호하는 방식으로 조율함으로써 사람들이 쉽게 알아볼 수 있는 이미지를 구축했다.

결과적으로 (의심스럽게도 큰 노력 없이) 그는 이미 오래전에 대중 매체 용어로 '유명인'이 되었다. 물론 이것은 약점(방해가 되는, 드로잉을 그리고 그림을 그리기 위해 필요한 평온함에 대한 침해)일 수도 있지만 유용하기도 했다. 하지만 명성의 추구가 결코 호크니의 진정한 동기는 아니었다. 그보다 호크니를 움직인 진정한 동인은 그림에 대한 강력한 매료와 그림을 통한 세계에 대한 매료였다. 초밥 장인인 지로 오노처럼 호크니는 다르게 그리고 더 낫게 그리려는 충동에서 계속적으로 자극을 받아 같은 일을 계속해 왔다. 그의 작품들은 모두 그의 집 옆 작은 연못의 표면을 그린 그림일 뿐만 아니라 세계를 비추고 세계가 얼마나 아름다운지를 보여 준다. 주목할 만한 최근 몇 년 동안, 특히 코로나19 전염병이 세계적으로 유행하고 그에 따른 봉쇄가 이어진 이 시기 동안 호크니는 더 작고 작은 세상 안에서 더 많고 많은 것을 발견했다. 다른 유명한 예술가들, 특히 중단 없이 계속해서 작업하고 성장하는 예술가들처럼 그는 우리에게 어떻게 보아야 하는지뿐 아니라 어떻게 살아야 하는지에 대한 가르침을 준다.

게이퍼드 당신은 한 해 동안 '호크니식 기준'을 적용한다 해도 굉장히 왕성한 작업 활동을 펼쳤습니다.

호크니 네, 그랬습니다. 나는 이 작업들 역시 나의 최고의 작품이라고 생각합니다. 나는 밖에 나갈 때마다 그릴 만한 대상을 봅니다. 그저 어딘가를 보고 그리기 시작합니다. 방금 전에는 다시 연못을 그렸습니다. 곧 보여 줄게요. 아직 완성하지 못했거든요. 전에도 말했듯이 자연에서는 모든 것이 흐름 속에 있습니다. 사실상 봉쇄를 제외한 모든 것이 흐르고 있죠. 그리고 나는 이곳에서 그 흐름을 드로잉으로 그릴 수 있고 그림으로 그릴 수 있습니다. 특히 잔물결치는 강을 통해서 말입니다. 나는 이제 물을 어떻게 그려야 하는지 압니다. 지금 물이 졸졸 흐르는 모습을 지켜보고 있습니다. 나는 이곳에서 한 해 더 머물 작정입니다. 또 한 번의 봄과 여름, 가을을 맞을 겁니다.

J-P [옆을 지나가며] 그 말에 신경 쓸 거 없어요. 앞으로 10년 동안 계속 그릴 테니까요!

〈No. 602〉, 2020년 11월 2일

참고 문헌

Clark, Timothy (ed.), *Hokusai: Beyond the Great Wave*, exhibition catalogue (London: Thames & Hudson, 2017)

Constable, John, *John Constable's Correspondence*, Vol. II ('Early Friends and Maria Bicknell'), edited by R. B. Beckett (Ipswich: The Suffolk Records Society, 1964)

Csikszentmihalyi, Mihaly, *Flow: The Psychology of Happiness* (London: Ebury Publishing, 2002)

Flam, Jack, *Matisse on Art*, revised edition (Berkeley, CA.: University of California Press, 1995)

Flaubert, Gustave, *Three Tales*, translated by A. J. Krailsheimer (Oxford: Oxford University Press, 1991)

Fuller, Peter, interview with David Hockney, 1977, http://www.laurencefuller.art/blog/2015/7/14/david-hockney-interview

Gogh, Vincent van, The Letters http://vangoghletters.org/vg/letters.html

Golding, John, *Braque: The Late Works*, exhibition catalogue (London: Royal Academy of Arts, 1997)

Gooley, Tristan, *How To Read Water: Clues and Patterns from Puddles to the Sea* (London: Sceptre, 2017)

Harford, Tim, *Messy: The Power of Disorder to Transform Our Lives*, 2016

Hicks, Carola, *The Bayeux Tapestry: The Life Story of a Masterpiece* (London: Chatto & Windus, 2007)

Hockney, David, *David Hockney by David Hockney* (London: Thames & Hudson, 1976)

Hockney, David, 'Picasso: Important Paintings of the 1960s', lecture, Solomon R. Guggenheim Museum, New York City, 3 April 1984, https://www.guggenheim.org/audio/track/picasso-importantpaintings-of-the-1960s-by-david-hockney-1984

Hockney, David, *That's the Way I See It* (London: Thames & Hudson, 1993)

Hockney, David and Martin Gayford, *A History of Pictures: From the Cave to the Computer Screen* (London: Thames & Hudson, 2016)

Joyes, Claire, *Monet at Giverny* (London: W. H. Smith, 1978)

Kenko and Chomei, *Essays in Idleness and Hojoki*, translated by Meredith McKinney (London: Penguin, 2013)

Klein, Daniel, *Travels with Epicurus: Meditations from a Greek Island on the Pleasures of Old Age* (London: Oneworld Publications, 2013)

Morton, Oliver, *The Moon: A History for the Future* (London: Economist Books, 2019)

Nicolson, Benedict, *Courbet: The Studio of the Painter* (London: Allen Lane, 1973)

Otero, Roberto, *Forever Picasso: An Intimate Look at his Last Years* (New York: Harry N. Abrams Inc., 1974)

Ross, Alex, *Wagnerism: Art and Politics in the Shadow of Music*, London, (London: 4th Estate, 2020)

Rousseau, Jean-Jacques, *Reveries of the Solitary Walker*, translated by Peter France (Harmondsworth: Penguin, 1979)

Shattuck, Roger, *Proust's Binoculars: A Study of Memory, Time and Recognition in 'À la Recherche du Temps Perdu'* (New York: Random House, 1963)

Spender, Stephen, *New Selected Journals, 1939-1995*, edited by Lara Feigel, John Sutherland, and Natasha Spender (London: Faber and Faber, 2012)

Zalasiewicz, Jan, *The Planet in a Pebble: A Journey into Earth's Deep History* (Oxford: Oxford University Press, 2012)

인용 출처

45쪽 "구석에는 캔버스를 둘둘 말아 놓은…": Nicholson, p. 23

45쪽 "모든 것은 변화의 지배를 받는다. …": Golding, p. 9

46쪽 "나는 자신이 가꾸는 나무에 둘러싸인…": 위의 책, p. 73

56쪽 스티븐 스펜더의 파리 방문: Spender, entry for 15 March 1975

64쪽 "번잡함과 비정량, 조잡함, 난잡함, …": Harford, p. 5

64쪽 "1975년 그는 스펜더와 함께 식당 라 쿠폴로 걸어가면서…": Spender, 앞의 책

65쪽 "나는 그때까지 항상 그를 꽤나 비주류 미술가라고…": Fuller, n.p.

67쪽 "나는 프랑스 사람들, 그러니까 훌륭한 프랑스 화가들의…": Hockney, 1993, p. 53

68쪽 "파비용 드 플로르에서 메트로폴리탄 미술관이 소장한…"': Hockney, 1976, p. 285

96쪽 "말이 어떻게 배에서 기어 내려가는지": Hicks, p. 4

132쪽 "말리부의 작은 집 한쪽 옆에는…": Hockney, 1993, p. 196

135쪽 "왼쪽에 있는 집은 분홍색이고 녹색 덧문이 달려 있지.": Van Gogh, Letter 691, on or about 29 September 1888

137쪽 "마치 병의 밑바닥, 둥근 자주색 유리 벽돌처럼": Van Gogh, Letter 681, 16 September 1888

137쪽 "지금이든 나중이든 집에서 어떤 것도 바꾸지 않겠지만…": 위의 책

137쪽 "너도 알다시피 일본 사람들은 본능적으로 대조를 추구하지. …": Van Gogh, Letter 678, 9 and about 14 September 1888

138쪽 "특별한 건 아니야. 잔디밭에 심긴 둥그스름한 삼나

무 또는 사이프러스 관목이지.": Van Gogh, Letter 689, 26 September 1888

153쪽 "초당 1천6백만 톤의 물이 태양에 의해…": Morton, p. 21

163쪽 "노란색이나 파란색 또는 빨간색 등 다른 색채와 동일한…": Flam, p. 106

168쪽 "그것은 단지 양감만이 아니고…": Hockney and Gayford, p. 275

168쪽 "자체에 대해서 또는 오직 시각적 세계만을 지시하는…": Fuller, n.p.

171쪽, "짙은 파란색, 초록색, 검은색, 빨간색을 완성했다. …": Roberta Smith, New York Times, 23 November 2017

188쪽 "종종 기이한 환영이 생긴다.": Arthur Mason Worthington, A Study of Splashes (London: Longmans, Green, and Co., 1908, p. 31

190쪽 "우리는 마을 연못을 관찰함으로써 세계의 가장 큰 대양에서…": Gooley, p. 10

194쪽 "그곳에서 물결이 일렁이는 소리와 물의 움직임이…": Rousseau, p. 86

202쪽 "집중이 강렬해지면 무관한 것에 대한…": Csikszentmihalyi, p. 71

211쪽 "나는 두 개의 캔버스면 충분하다고 생각했습니다. …": Joyes, p. 9

211쪽 "나는 서로 다른 효과를 보여 주는 연작(건초 더미)과 씨름하면서…": 위의 책

213쪽 "나는 당신이 내 그림이 완벽하다고 말하리라는 것을…": Joyes, p. 39

223쪽 "현대 예술의 대부이며…": Ross, p. 69

230쪽 "자주색 날개와 에메랄드빛 몸을 지닌 성령은…": Flaubert, p. 14

230쪽 "그녀는 하늘이 열리는 순간 거대한 앵무새가…": 위의 책, p. 40

231쪽 "몸은 초록색이고 날개 끝은 핑크색이며…": 위의 책, p. 28

232쪽 "그걸 왜 물어? 아주 쉽게 알 수 있는데…": Hans Christian Andersen Centre, https://andersen.sdu.dk/vaerk/vaerk/hersholt/TheDropOfWater_e.html, n.p.

234쪽 "중국의 황제는 자기로 만든 궁전에 살고 있다. …": 'Le Rossignol', as told by David Hockney, http://www.saltsmill.org.uk/pdf/le_rossignol.pdf

235쪽 "그 이야기들은 매혹적입니다. …": Hockney, 1976, p. 195

237쪽 "그녀는 한 단어도 이해하지 못했고…": Flaubert, p. 15

241~243쪽 "이 책은 대단히 독특한 기록입니다. …": Hockney, 1984, n.p.

243쪽 "무한히 많은 이야기들을 지어내는 것": Otero, p. 170

247쪽 "베르뒤랭 씨의 성격은 내게 새롭고 예상치 못한 측면을…": Shattuck, p. 23

255쪽 "이맘때 이 시골의 아름다운 풍경을 능가할 수 있는 것은 없어요. …": Constable, p. 78

감사의 글

무엇보다 이 책의 주제가 되어 준 데이비드 호크니에게 가장 깊은 감사를 보낸다. 그는 여러 해 동안, 특히 최근 2년 동안 자신의 생각과 작업, 시간, 우정을 넓은 아량으로 아낌 없이 내게 베풀어 주었다. 장-피에르 공살브 드 리마와 조너선 윌킨슨, 데이비드 도슨, 그리고 아내 조세핀 역시 소중한 생각과 사진, 열정을 나누어 주었다. 봉쇄라는 상황에 놓인 예술에 대한 나의 생각은 『스펙테이터』 예술 부문 편집장을 맡고 있는 이고르 토로니-랄릭Igor Toronyi-Lalic의 격려 덕분에 지면을 통해 처음 발표될 수 있었다. 대화를 통해 깨달음을 얻게 해 준 마틴 켐프와 조나선 브라운에게도 고마움을 전한다.

아들 톰Tom은 친절하게도 매우 거친 초고를 검토하는 수고를 맡아 주었고, 앤드류 브라운Andrew Brown은 나무랄 데 없는 솜씨로 글을 다듬고 디자인을 매만져 주었다. 그리고 템스 앤드 허드슨Thames & Hudson의 담당 편집자 소피 톰슨Sophy Thompson은 항상 그래 왔듯이 내가 이 책을 기획했을 때부터 도움을 주었다. 이들에게도 고마운 마음을 전한다.

도판 목록

작가명이 표기되어 있지 않은 것들은 데이비드 호크니의 작품이다.
All works by David Hockney © 2021 David Hockney.
작품의 크기는 세로, 가로 순이며 단위는 센티미터다.

2쪽 노르망디 그랑드 쿠르 집에서 아이패드로 그림을 그리고 있는 데이비드 호크니, 2020년 3월 20일. 사진: Jonathan Wilkinson

9쪽 안드레이 루블료프Andrei Rublev, <예수의 탄생Nativity>, 약 1405, 나무에 템페라, 81×62cm, 성모 승천 대성당, 모스크바. 사진: Niday Picture Library / Alamy Stock Photo

14쪽 마인데르트 호베마Meindert Hobbema, <미델하르니스의 가로수길The Avenue at Middelharnis>, 1689, 캔버스에 유채, 103.5×141cm, 내셔널 갤러리National Gallery, 런던

15쪽 <호베마풍의 키 큰 네덜란드 나무들(유용한 지식)Tall Dutch Trees After Hobbema(Useful Knowledge)>, 2017, 캔버스

6개에 아크릴, 캔버스 2개 91.4×91.4cm, 연결된 캔버스 4개 61×121.9cm, 전체 162.6×365.8cm. 개인 소장

17쪽 <조나선 브라운Jonathon Brown>, 2018, 캔버스에 목탄과 크레용, 121.9×91.4cm. 작가 소장

18쪽 작업실의 호크니와 게이퍼드를 촬영한 사진, 2018. 사진: David Dawson

21쪽 보도 사진을 위해 포즈를 취하고 있는 호크니와 네덜란드 소방관들, 2019년 2월. 사진: Robin Utrecht / EPA-EFE / Shutterstock

24쪽 <강아지 루비Little Ruby>, 2019, 종이에 잉크, 57.5×76.8cm. 작가 소장

25쪽 노르망디 그랑드 쿠르의 정원에서 그림을 그리고 있는 호크니, 2019년 4월 29일. 사진: Jean-Pierre Gonçalves de Lima

26쪽 <서쪽을 바라보는 집 앞에서In Front of House Looking West>, 2019, 종이에 잉크, 57.5×76.8cm. 작가 소장

29쪽 <작업실에서In the Studio>, 2019, 종이에 잉크, 57.5×76.8cm. 작가 소장

30쪽 <No.641>, 2020년 11월 27일, 아이패드 회화

32~33쪽 <입구The Entrance>, 2019, 캔버스 2개에 아크릴, 각 91.4×121.9cm, 전체 91.4×243.8cm. 개인 소장

34쪽 루비와 작업실에서, 2019년 5월. 사진: Jean-Pierre Gonçalves de Lima

38~39쪽 <작업실에서, 2017년 12월In The Studio, December 2017>, 2017, 사진 드로잉(조너선 윌킨슨과 협업), 7장의 종이에 프린트, 7개의 디본드, 각 278.1×108.6cm, 전체 278.1×760.1cm, edition of 12

40쪽 장앙투안 와토Jean-Antoine Watteau, <피에로(또는 '질')Pierrot(Gilles)>, 약 1718~1719, 캔버스에 유채, 185×150cm. 루브르 박물관Musée du Louvre, 파리

43쪽 귀스타브 쿠르베Gustave Courbet, <화가의 작업실: 나의 7년간의 예술적 및 도덕적 삶을 결정짓는 진정한 알레고리L'Atelier du peintre: Allégorie réelle déterminant une phase de sept années de ma vie artistique et morale>(부분), 1854~1855, 캔버스에 유채, 361×598cm. 오르세 미술관Musée d'Orsay, 파리

44쪽 조르주 브라크Georges Braque, <작업실 II L'Atelier II>, 1949, 캔버스에 유채, 131×162.5cm. 현대미술관Kunstsammlung Nordrhein-Westfalen, 뒤셀도르프. 사진: Scala, Florence / bpk, Bildagentur für Kunst, Kultur und Geschichte, Berlin / Walter Klein. Braques © ADAGP, Paris and DACS, London 2021

47쪽 <4개의 파란색 의자4 Blue Stools>, 2014, 사진 드로잉, 종이에 프린트, 디본드, 107.3×175.9cm, edition of 25

48쪽 루시언 프로이트Lucian Freud, <엘리와 데이비드Eli and David>, 2005~2006, 캔버스에 유채, 142.2×116.8cm. 개인 소장. 사진: © The Lucian Freud Archive/Bridgeman Images

49쪽 <장-피에르 공살브드 리마 I Jean-Pierre Gonçalves de Lima I>, 2018, 캔버스에 목탄과 크레용, 121.9×91.4cm. 작가 소장

52쪽 <No.421>, 2020년 7월 9일, 아이패드 회화

55쪽 발튀스Balthus, <코메르스생앙드레의 작은 길Le Passage du Commerce-Saint-André>, 1952~1954, 캔버스에 유채,

294×330cm. 개인 소장, Fondation Beyeler에 장기 대여, 바젤. 사진: Robert Bayer. © Balthus

57쪽 <파리 퓌르스탕베르 광장, 1985년 8월 7, 8, 9일Place Furstenberg, Paris, August 7, 8, 9, 1985>, 1985, 포토콜라주, 110.5×160cm, edition 1 of 2. 작가 소장

58~59쪽 <뵈브룡엉오주 파노라마Beuvron-en-Auge Panorama>, 2019, 캔버스 2개에 아크릴, 각91.4×121.9cm, 전체 91.4×243.8cm. 작가 소장

65쪽 알베르 마르케Albert Marquet, <페캉 해변The Beach at Fécamp>, 1906, 캔버스에 유채, 50×60.8cm. 퐁피두 센터, 파리. 사진: Centre Pompidou, MNAM-CCI, Dist. RMN-Grand Palais / Jean-Claude Planchet

66쪽 <티레지아스의 유방Les Mamelles de Tirésias> 무대 습작, 1980, 보드에 크레용, 40.6×48.9cm. David Hockney Foundation

67쪽 라울 뒤피Raoul Dufy, <요트들Les Régates>, 1907~1908, 캔버스에 유채, 54×65cm. 파리 근대미술관Musée d'Art Moderne de Paris. © Raoul Dufy, ADAGP, Paris and DACS 2021

69쪽 <프랑스 양식의 역광-프랑스 양식의 낮을 배경으로Contre-jour in the French Style - Against the Day dans le style français>, 1974, 캔버스에 유채, 182.9×182.9cm. 루트비히 미술관Ludwig Museum, 부다페스트

73쪽 <제자: 피카소에게 바치는 존경The Student: Homage to Picasso>, 1973, 에칭, 소프트 그라운드 에칭, 리프트 그라운드 에칭, 75.6×56.5cm, edition of 120.

75쪽 <No. 507>, 2020년 9월 10일, 아이패드 회화

77쪽 <그랑드 쿠르 거실La Grande Cour Living Room>(부분), 2019, 종이에 잉크(스케치북), 각 21×29.8cm. 작가 소장

78~79쪽 <집 주변, 봄Autour de la Maison, Printemps>, 2019, 종이에 잉크(콘서티나 스케치북), 접었을 때 21.6×13.3cm, 폈을 때 21.6×323.9cm. 작가 소장

80~81쪽 <집 주변, 봄Autour de la Maison, Printemps>, 작업 중, 2019년 7월. 사진: Jonathan Wilkinson

82쪽 <아버지, 파리Father, Paris>, 1972, 종이에 잉크, 43.2×35.6cm. David Hockney Foundation

83쪽 <어머니, 브래드퍼드, 1979년 2월 19일Mother, Bradford-19th February 1979>, 1979, 종이에 세피아 잉크, 35.6×27.9cm. David Hockney Foundation

85쪽 구스타프 클림트Gustav Klimt, <오른쪽을 향해 비스듬히 누워 있는 누드Reclining Nude Facing Right>, 1912~1913, 연필, 빨간 색연필과 파란 색연필, 37.1×56cm. 개인 소장

86쪽 빈센트 반 고흐Vincent van Gogh, <수확-라크로 평원Harvest-The Plain of La Crau>, 1888, 워브 페이퍼에 흑연, 갈대 펜, 갈색 잉크, 24.2×31.9cm. 워싱턴 국립미술관, 미술관 50주년을 기념하는 Mr and Mrs Paul Mellon 컬렉션

87쪽 <집 주변, 겨울Autour de la Maison, Hiver>(부분), 2019, 종이에 잉크(콘서티나 스케치북), 접었을 때 21.6×13.3cm, 폈을 때 21.6×323.9cm. 작가 소장

88쪽 렘브란트 판 레인Rembrandt van Rijn, <풍경 속에서 책을 읽고 있는 성 제롬St Jerome Reading in a Landscape>, 약

1652, 종이에 펜과 수채, 25.2×20.4cm. 함부르크 미술관 Hamburger Kunsthalle. 사진: Bridgeman Images

90쪽 피터르 브뤼헐Pieter Bruegel the Elder, <바울의 개종 Conversion of Paul>, 1567, 패널에 유채, 108.3×156.3cm. 빈 미술사박물관Gemäldegalerie, Kunsthistorisches Museum, 빈

91쪽 피터르 브뤼헐Pieter Bruegel the Elder, <어린이들의 놀이 Children's Games>, 1560, 패널에 유채, 118×161cm. 빈 미술사박물관Gemäldegalerie, Kunsthistorisches Museum, 빈

93쪽 피터르 브뤼헐Pieter Bruegel the Elder, <눈 속의 동방박사의 경배The Adoration of the Kings in the Snow>(부분), 1563, 오크 패널에 유채, 35×55cm. '암 뢰머홀츠 미술관'오스카르 라인하르트 컬렉션Oskar Reinhart Collection 'Am Römerholz', 빈터투어

94쪽 <바이외 태피스트리Bayeux Tapestry>의 장면, 11세기, 리넨에 양털실, 전체 길이 약 68.3m. 바이외 태피스트리 박물관Bayeux Tapestry Museum

99쪽 <No. 556>, 2020년 10월 19일, 아이패드 회화

100쪽 <크리스마스 카드Christmas Cards>, 2019, 아이패드 회화

106쪽 <No. 99>, 2020년 3월 10일, 아이패드 회화

109쪽 <No. 136>, 2020년 3월 24일, 아이패드 회화

110쪽 페이스타임으로 게이퍼드와 대화를 나누는 호크니, 2020년 4월 10일. 사진: Jonathan Wilkinson

112쪽 <No. 180>, 2020년 4월 11일, 아이패드 회화

115쪽 <No. 132>, 2020년 3월 21일, 아이패드 회화

117쪽 루카스 크라나흐Lucas Cranach, <십자가에 달린 그리스도 앞에 무릎을 꿇은 브란덴부르크의 알브레히트 추기경Cardinal Albrecht of Brandenburg Kneeling before Christ on the Cross>, 1520~1525, 나무에 유채, 158.4×112.4cm. 알테 피나코테크Alte Pinakothek, 뮌헨

120쪽 집에서 영상 통화 중인 게이퍼드, 벽에 걸린 작품은 레온 코소프Leon Kossoff의 에칭 <피델마Fidelma>, 1996. 사진: Josephine Gayford. 피델마 에칭 © Estate of Leon Kossoff, courtesy of LA Louver, Venice, CA

123쪽 <No. 717>, 2011년 3월 13일, 아이패드 회화

124쪽 <No. 316>, 2020년 4월 30일, 아이패드 회화

127쪽 클로드 모네Claude Monet, <지베르니의 예술가의 정원The Artist's Garden at Giverny>, 1900, 캔버스에 유채, 81.6×92.6cm. 오르세 미술관Musée d'Orsay, 파리. 사진: RMN-Grand Palais (Musée d'Orsay) / Hervé Lewandowski

129쪽 <No. 318>, 2020년 5월 10일, 아이패드 회화

132쪽 <넓은 실내, 로스앤젤레스, 1988년Large Interior, Los Angeles, 1988>, 1988, 캔버스에 유채, 종이, 잉크, 182.9×304.8cm. 메트로폴리탄 미술관Metropolitan Museum of Art, 뉴욕, Purchase, Natasha Gelman Gift, in honour of William S. Lieberman, 1989

133쪽 <말리부에서의 아침 식사, 일요일, 1989년Breakfast at Malibu, Sunday, 1989>, 1989, 캔버스에 유채, 61×91.4cm. 개인 소장

135쪽 페테르 파울 루벤스Peter Paul Rubens, <이른 아침 헤트 스테인 풍경A View of Het Steen in the Early Morning>(부분), 약 1636, 오크에 유채, 131.2×229.2cm. 내셔널 갤러리National Gallery, 런던, Sir George Beaumont Gift, 1823/8. 사진: National Gallery, London / Scala, Florence

136쪽 빈센트 반 고흐Vincent van Gogh, <노란 집(거리)The Yellow House(The Street)>, 1888, 캔버스에 유채, 72×91.5cm. 반 고흐 미술관Van Gogh Museum, 암스테르담(Vincent van Gogh Foundation)

139쪽 빈센트 반 고흐Vincent van Gogh, <아를의 공원Jardin Public à Arles>, 1888, 종이에 펜과 잉크, 13.3×16.5cm. 개인 소장

141쪽 그랑드 쿠르 집의 내부, 2020년 7월. 사진: David Hockney

142쪽 <No. 227>, 2020년 4월 22일, 아이패드 회화

145쪽 <No. 229>, 2020년 4월 23일, 아이패드 회화

147쪽 앤디 워홀Andy Warhol, <엠파이어Empire>(영화 스틸), 1964, 16mm 필름, 흑백, 무성, 초당 16프레임으로 8시간 5분. © Andy Warhol Museum, Pittsburgh, PA, a museum of Carnegie Institute. All rights reserved.

149쪽 <태양 혹은 죽음을 오랫동안 바라볼 수 없음을 기억하라Remember you cannot look at the sun or death for very long> 스틸, 2020, 아이패드 회화 애니메이션

155쪽 <No. 418>, 2020년 7월 5일, 아이패드 회화

156쪽 <No. 369>, 2020년 4월 8일, 아이패드 회화

159쪽 <No. 470>, 2020년 8월 9일, 아이패드 회화

160쪽 <No. 584>, 2020년 10월 31일, 아이패드 회화

162쪽 <No. 135>, 2020년 3월 24일, 아이패드 회화

165쪽 애드 라인하르트Ad Reinhardt 전시 설치 장면, 현대미술관Museum of Modern Art, 뉴욕, 1991년 6월 1일-9월 2일. Photographic Archive, Museum of Modern Art, New York. 사진: Mali Olatunji. © Museum of Modern Art, New York / Scala, Florence. Reinhardt © ARS, NY and DACS, London 2021

167쪽 <봄의 도래, 2011년 이스트 요크셔 월드게이트-1월 2일The Arrival of Spring in Woldgate, East Yorkshire in 2011 – 2 January>, 2011, 아이패드 드로잉

170쪽 앙리 마티스Henri Matisse, <대화The Conversation>, 1909~1912, 캔버스에 유채, 177×217cm. 에르미타주 미술관State Hermitage Museum, 상트페테르부르크. 사진: State Hermitage Museum / Vladimir Terebenin © Succession H. Matisse / DACS 2021

171쪽 <파란색 테라스와 정원이 있는 실내Interior with Blue Terrace and Garden>, 2017, 캔버스에 아크릴, 121.9×243.8cm. 개인 소장

174쪽 <잉크 테스트, 3월 19~21일Ink Test, 19th to 21st March>, 2019, 종이에 잉크, 57.5×76.8cm. 작가 소장

175쪽 <나는 그들이라고 말한다I Say They Are>, <푸른 기타The Blue Guitar> 연작 중에서, 1976~1977, 에칭, 45.7×52.1cm, edition of 200.

176쪽 빈센트 반 고흐Vincent van Gogh, <생트마리의 거리Street in Saintes-Maries>, 에밀 베르나르Émile Bernard에게 보낸 편지 중에서, 아를, 1888년 6월 7일, 기계 생산 크림색 레이드 페이퍼에 펜과 검은색 잉크 모건 도서관Morgan Library and Museum, 뉴욕, Thaw Collection, given in

275

honour of Charles E. Pierce, Jr, 2007

178쪽 요하네스 페르메이르Jan Vermeer, <회화 예술The Art of Painting>(부분), 약 1666~1668, 캔버스에 유채, 120×100cm. 빈 미술사박물관Gemäldegalerie, Kunsthistorisches Museum, 빈

179쪽 장오귀스트도미니크 앵그르Jean-Auguste-Dominique Ingres, <투르농 백작 부인의 초상화Portrait of the Countess of Tournon>, 1812, 캔버스에 유채, 92.4×73.2cm. 필라델피아 미술관Philadelphia Museum of Art, The Henry P. McIlhenny Collection in memory of Frances P. McIlhenny, 1986

181쪽 <쏟아진 잉크Spilt Ink>, 2019, 종이에 잉크, 57.5×76.8cm. 작가 소장

182쪽 <No. 263>, 2020년 4월 28일, 아이패드 회화

185쪽 우타가와 히로시게歌川広重, <아타케 대교의 소나기大は しあたけの夕立>, <에도 명소100경名所江戸百景> 연작 중에서, 1857, 목판화, 종이에 잉크와 채색, 34×24.1cm. 메트로폴리탄 미술관Metropolitan Museum of Art, 뉴욕, Purchase, Joseph Pulitzer Bequest, 1918

186쪽 콘라드 비츠Konrad Witz, <고기잡이의 기적The Miraculous Draft of Fishes>(부분), 1444, 나무에 유채, 134.6×153.2cm. 제네바 미술역사박물관Musée d'art et d'histoire. 사진: Flora Bevilacqua

188쪽 아서 메이슨 위싱턴Arthur Mason Worthington이 쓴『떨어지는 물방울The Splash of a Drop』(1895)의 권두 삽화로 쓰인 사진. Published by Society for Promoting Christian Knowledge, London, 1895. Getty Research Institute, Los Angeles

189쪽 <더 큰 첨벙A Bigger Splash>, 1967, 캔버스에 아크릴, 243.8×243.8cm. 테이트Tate, 런던

191쪽 클로드 모네Claude Monet, <수련 연못Water-Lily Pond>, 1917~1919, 캔버스에 유채,130.2× 201.9cm. 시카고 미술관Art Institute of Chicago, Gift of Mrs Harvey Kaplan

192쪽 지베르니의 정원에서 그림을 그리고 있는 클로드 모네, 사샤 기트리Sacha Guitry의 다큐멘터리 영화<우리 집에 온 그들Those of Our Land> 스틸,1915

195쪽 <비Rain>,<날씨 연작The Weather Series> 중에서, 1973, 석판화와 스크린 프린트, 99.1×77.5cm, edition of 98

198쪽 피에로 델라 프란체스카Piero della Francesca,<성 미카엘Saint Michael>(부분), 1469, 포플러에 유채, 133×59.5cm. 내셔널 갤러리National Gallery, 런던

201쪽 <No. 331>, 2020년 5월 17일, 아이패드 회화

206쪽 <No. 181>, 2020년 4월 10일, 아이패드 회화

209쪽 가쓰시카 호쿠사이葛飾北斎, <시모쓰케의 구로카미산 기리후리 폭포下野黒髪山きりふりの滝>, <지방 폭포 순례諸国滝廻り> 연작 중에서, 약1832, 목판화, 종이에 잉크와 채색, 37.1×26.2cm. 메트로폴리탄 미술관Metropolitan Museum of Art, 뉴욕, Henry L. Phillips Collection, Bequest of Henry L. Phillips, 1939

212쪽 클로드 모네Claude Monet, <건초 더미Haystacks>, 1891, 캔버스에 유채, 72.7×92.6cm. 개인소장

215쪽 <No. 186>, 2020년 4월 11일, 아이패드 회화

216쪽 <No. 580>, 2020년 10월 28일, 아이패드 회화

218쪽 '정원이 있는 바다 그림과 프랑스식 흔적', <어린이와 마법L'Enfant et les sortilèges> 중에서, 1979, 종이에 구아슈, 48.3×61cm. David Hockney Foundation

219쪽 <No. 540>, 2020년 10월 9일, 아이패드 회화

222쪽 <물컵과 리하르트 바그너 엽서Postcard of Richard Wagner with Glass of Water>, 1973, 에칭, 21.6×15.2cm, edition of 100

227쪽 <앵무새와 함께 있는 잠든 펠리시테Félicité Sleeping, with Parrot>, 귀스타브 플로베르Gustave Flaubert의『순박한 마음A Simple Heart』을 위한 삽화, 1974, 에칭, 소프트 그라운드 에칭, 애쿼틴트, 38.1×41.9cm, edition of 100.

228쪽 <오늘의 어머니, 귀스타브 플로베르의『순박한 마음』속 펠리시테를 위한 습작My Mother Today; as a Study for Félicité in 'A Simple Heart' of Gustave Flaubert>, 1974, 에칭, 38.1×28.6cm, edition of 12.

233쪽 <나이팅게일의 노래Le Rossignol> 중 '황제와 신하들', 1981, 종이에 구아슈, 57.2×76.2cm. David Hockney Foundation

236쪽 『여섯 편의 그림 형제 동화Six Fairy Tales from the Brothers Grimm』를 위한 삽화 중 '유리 산', 1969, 에칭, 29.2×40cm

239쪽 그랑드 쿠르 작업실에서 큰 크기로 출력한 아이패드 회화 작품과 호크니, 2020년 8월. 사진: Jonathan Wilkinson

242쪽 파블로 피카소Pablo Picasso, <작업 중인 화가Painter at Work>, 1965, 캔버스에 유채와 리폴린Ripolin, 100×81cm. 피카소 미술관Museu Picasso, 바르셀로나. 사진: Gasull Fotografia. © Succession Picasso / DACS, London 2021

246쪽 <어머니I, 요크셔무어스, 1985년 8월Mother I, Yorkshire Moors, August 1985>, 1985, 포토콜라주, 47×33cm. 작가 소장

249쪽 <스칼렛 클라크, 2019년 11월 20일Scarlett Clark, 20 Nov 2019>, 2019, 종이에 잉크, 76.8×57.5cm. 작가 소장

251쪽 <No. 187>, 2020년 4월 11일, 아이패드 회화

254쪽 존 컨스터블John Constable, <스투어 수문에서 바라본 플랫포드 제분소Flatford Mill from a Lock on the Stour>, 약 1811, 캔버스 위 종이에 유채, 26×35.5cm. 왕립 미술아카데미Royal Academy of Arts, 런던, Isabel Constable 기증, 1888

257쪽 <월드게이트, 2013년 2월 6~7일Woldgate, 6~7 February>, <2013년 봄의 도래The Arrival of Spring in 2013> 연작 중에서, 2013, 목탄, 57.5×76.8cm. David Hockney Foundation

258쪽 에드바르 뭉크Edvard Munch, <태양The Sun>, 약 1910~1911, 캔버스에 유채, 455×780cm. 그레이트 홀 Great Hall, 오슬로 대학교

261쪽 <No. 187>, 2010년 6월 17일,아이패드 회화

263쪽 <No. 472>, 2020년 8월 3일, 아이패드 회화

264쪽 <No. 592>, 2020년 10월 31일, 아이패드 회화

267쪽 <No. 599>, 2020년 11월 1일, 아이패드 회화

270~271쪽 <No. 602>, 2020년 11월 2일, 아이패드 회화

ㄱ

가모노 초메이鴨長明 208, 210
가쓰시카 호쿠사이葛飾北斎 183, 191, 207~210
〈강아지 루비Little Ruby〉 24
게이퍼드, 조세핀Gayford, Josephine 23, 161
겔트잘러, 헨리Geldzahler, Henry 23, 134
고갱, 폴Gauguin, Paul 137, 139, 140, 223
고흐, 빈센트 반Gogh, Vincent van 18, 20, 37, 84, 86, 91, 92, 113, 118, 131, 134~140, 161, 171, 175~177, 191, 210, 213, 223, 252, 253, 256, 259
고흐, 빌레민 반Gogh, Willemien van 137
고흐, 테오 반Gogh, Theo van 135, 137~139
곤살레스, 훌리오González, Julio 64
공살브 드 리마, 장-피에르Gonçalves de Lima, Jean-Pierre 19, 20, 22, 23, 28, 31, 34, 36, 41, 46, 50, 51, 98, 114, 125, 126, 128, 143, 152, 158, 161, 177, 180, 208, 217, 269
구로사와 아키라黒澤明 183
굴드, 글렌Gould, Glenn 220
굴리, 트리스탄Gooley, Tristan 190, 256
그라펠리, 스테판Grappelli, Stéphane 19
〈그랑드 쿠르 거실La Grande Cour Living Room〉 77
그랜드 캐니언Grand Canyon 104, 253
그로피우스, 발터Gropius, Walter 68
그리스, 후안Gris, Juan 131
그린버그, 클레멘트Greenberg, Clement 171, 172
『그림의 역사A History of Pictures』 7, 13, 108, 168
기트리, 사샤Guitry, Sacha 192
길버트 앤 조지Gilbert & George 22

ㄴ

『나이팅게일The Nightingale』 232~235
〈나이팅게일의 노래〉 중 '황제와 신하들'Emperor and Courtiers from 'Le Rossignol' 233
〈난봉꾼의 행각Rake's Progress, A〉 238
〈날씨 연작The Weather Series〉 195, 196
〈내가 보는 법That's The Way I See It〉 67
〈넓은 실내, 로스앤젤레스, 1988년Large Interior, Los Angeles, 1988〉 132
놀런드, 케네스Noland, Kenneth 172
뉴욕 메트로폴리탄 오페라Metropolitan Opera, New York 66, 170, 218, 232

ㄷ

〈더 큰 첨벙A Bigger Splash〉 187, 189
〈더 큰 첨벙A Bigger Splash〉(영화) 203
『데이비드 호크니가 말하는 데이비드 호크니David Hockney by David Hockney』 68, 151
델 마, 노먼Del Mar, Norman 221
도니체티, 가에타노Donizetti, Gaetano 232
도슨, 데이비드Dawson, David 16, 18, 46, 51
뒤뷔페, 장Dubuffet, Jean 72
뒤샹, 마르셀Duchamp, Marcel 71
뒤피, 라울Dufy, Raoul 67, 219
들라크루아, 외젠Delacroix, Eugène 56
딘, 타키타Dean, Tacita 36

ㄹ

라벨, 모리스Ravel, Maurice 66, 218
라우션버그, 로버트Rauschenberg, Robert 162
라위스달, 야코프 판Ruisdael, Jacob van 255
라인하르트, 애드Reinhardt, Ad 163~166, 168, 178
라인하르트, 장고Reinhardt, Django 19
래니언, 피터Lanyon, Peter 169
랭, 커스티Lang, Kirsty 204
러브록, 제임스Lovelock, James 153
러스킨, 존Ruskin, John 92, 172
런던 왕립 미술아카데미Royal Academy of Arts, London 31, 36, 95, 119, 172, 177, 179
런던 왕립예술대학Royal College of Art, London 71, 169, 177
레네, 알랭Resnais, Alain 104
레바인, 제임스Levine, James 219
레오나르도 다 빈치Leonardo da Vinci 8, 50, 184, 187, 217
렘브란트 판 레인Rembrandt van Rijn 53, 84, 85, 88, 89, 91, 92, 256
로랭, 클로드Lorrain, Claude 180, 191
로럴과 하디Laurel and Hardy 151
로스, 알렉스Ross, Alex 223
로스코, 마크Rothko, Mark 258, 259
루벤스, 페테르 파울Rubens, Peter Paul 50, 134, 135, 138
루블료프, 안드레이Rublev, Andrei 8, 9, 10, 230
루비(강아지)Ruby (dog) 24, 25, 34, 116
루비치, 에른스트Lubitsch, Ernst 151
루소, 장자크Rousseau, Jean-Jacques 193
르누아르, 피에르오귀스트Renoir, Pierre-Auguste 68

ㄹ

리빙스턴, 마르코Livingstone, Marco 144
리스트, 프란츠Liszt, Franz 220
리처드슨, 토니Richardson, Tony 54
리트먼, 마거리트Littman, Marguerite 97
리히터, 게르하르트Richter, Gerhard 21
림스키코르사코프, 니콜라이Rimsky-Korsakov, Nikolai 225

ㅁ

마네, 에두아르Manet, Édouard 70, 163
마더웰, 로버트Motherwell, Robert 259
마르케, 알베르Marquet, Albert 65~67, 169
마티스, 앙리Matisse, Henri 67, 68, 121, 131, 163, 169, 170, 171, 205, 219, 234
말라르메, 스테판Mallarmé, Stéphane 223
말러, 구스타프Mahler, Gustav 221
〈말리부에서의 아침 식사, 일요일, 1989년Breakfast at Malibu, Sunday, 1989〉 133
맥더모트, 모McDermott, Mo 37, 51
맥파틀랜드, 마리안McPartland, Marian 224
『명화의 비밀Secret Knowledge』 13, 19
모네, 클로드Monet, Claude 54, 56, 66, 126~128, 130, 131, 135, 138, 191~193, 197, 200, 205, 210~213, 245, 253
모턴, 올리버Morton, Oliver 153
〈물컵과 리하르트 바그너 엽서Postcard of Richard Wagner with Glass of Water〉 222
뭉크, 에드바르Munch, Edvard 258, 259
<미술가와 모델Artist and Model> 72
<미술가의 초상(수영장의 두 사람)Portrait of an Artist (Pool with Two Figures)> 11
미켈란젤로 부오나로티Michelangelo Buonarotti 50
밀스, 조너선Mills, Jonathan 46

ㅂ

바그너, 리하르트Wagner, Richard 219, 221~225, 268
바비롤리, 존Barbirolli, John 221
<바이외 태피스트리The Bayeux Tapestry> 6, 23, 94~97, 238
바젠, 장Bazaine, Jean 46
바지유, 프레데리크Bazille, Frédéric 56
반스, 줄리언Barnes, Julian 226, 230
발튀스Balthus 55, 56
버트웰, 셀리아Birtwell, Celia 89, 248~250
베르나르, 에밀Bernard, Émile 176
베르디, 주세페Verdi, Giuseppe 225

베이컨, 프랜시스Bacon, Francis 21, 169, 187

베토벤, 루트비히 판Beethoven, Ludwig van 220, 221

벨라스케스, 디에고Velázquez, Diego 46, 178

벨리니, 조반니Bellini, Giovanni 205

보나르, 피에르Bonnard, Pierre 111, 131

보들레르, 샤를Baudelaire, Charles 45, 56, 223

<봄의 도래, 2011년 이스트 요크셔 월드게이트-1월 2일The Arrival of Spring in Woldgate, East Yorkshire in 2011 – 2 January> 167

볼하임, 브루노Wollheim, Bruno 37

<뵈브롱엉오주 파노라마Beuvron-en-Auge Panorama> 59

부몬트, 조지Beaumont, George 179

불러, 로버트Buhler, Robert 177

브라운, 조나선Brown, Jonathon 16, 17, 252

브라크, 조르주Braque, Georges 44~46, 61, 172, 246

브랑쿠시, 콘스탄틴Brancusi, Constantin 64

브래그, 멜빈Bragg, Melvyn 21

브루넬레스키, 필리포Brunelleschi, Filippo 8

브뤼헐, 피터르Bruegel the Elder, Pieter 89~93

블레이크, 윌리엄Blake, William 121, 122

<비Rain> 195, 196

비츠, 콘라드Witz, Konrad 184, 186, 187

비크넬, 마리아Bicknell, Maria 255, 260

빈 필하모닉Vienna Philharmonic 221

ㅅ

사티, 에릭Satie, Erik 66

샤갈, 마르크Chagall, Marc 205

<서쪽을 바라보는 집 앞에서In Front of House Looking West> 26

세잔, 폴Cézanne, Paul 31, 168, 171, 172, 193, 208, 213, 223, 238

셰프, 데이비드Sheff, David 224

쇠라, 조르주Seurat, Georges 220

쇤베르크, 아놀드Schönberg, Arnold 158

슈미트, 리처드Schmidt, Richard 13

슈트라우스, 리하르트Strauss, Richard 158

스노우, 존Snow, Jon 37, 41

스미스, 로베르타Smith, Roberta 171

스미스, 리처드Smith, Richard 16

<스칼렛 클라크, 2019년 11월 20일 Scarlett Clark, 20 Nov 2019> 249

스콧, 월터Scott, Walter 232

스타인, 거트루드Stein, Gertrude 61

스트라빈스키, 이고르Stravinsky, Igor 232, 234, 235

스티븐스, 월리스Stevens, Wallace 172

스펜더, 스티븐Spender, Stephen 56, 63, 64

스피어, 러스킨Spear, Ruskin 169, 177

시냐크, 폴Signac, Paul 220

시슬레, 알프레드Sisley, Alfred 191

시커트, 월터Sickert, Walter 121, 253

심슨, O. J. Simpson, O. J. 158

<쏟아진 잉크Spilt Ink> 181

ㅇ

아르 브뤼art brut 72

<아버지, 파리Father, Paris> 82

아우어바흐, 프랑크Auerbach, Frank 37, 63, 121, 169

아인슈타인, 알버트Einstein, Albert 205, 223

안데르센, 한스 크리스티안Andersen, Hans Christian 232, 235, 237

애덤스, 안셀Adams, Ansel 138

앵그르, 장오귀스트도미니크Ingres, Jean-Auguste-Dominique 179

<앵무새와 함께 있는 잠든 펠리시테>, 귀스타브 플로베르의 『순박한 마음』을 위한 삽화Félicité Sleeping, with Parrot: Illustration for 'A Simple Heart' of Gustave Flaubert 227, 229

야수파Fauvism 65, 110, 169, 169~171, 224, 234

<어머니, 브래드퍼드, 1979년 2월 19일Mother, Bradford, 19th February 1979> 83

에반스, 그레고리Evans, Gregory 104

에이리스, 질리언Ayres, Gillian 205

에이크, 얀 반Eyck, Jan van 179, 197

에피쿠로스Epicurus 103

『여섯 편의 그림 형제 동화Six Fairy Tales from the Brothers Grimm』 235, 236, 240

『여섯 편의 그림 형제 동화』를 위한 삽화 중 '유리 산'The Glass Mountain from 'Illustrations for Six Fairy Tales from the Brothers Grimm' 236

<오늘의 어머니, 귀스타브 플로베르의 『순박한 마음』 속 펠리시테를 위한 습작My Mother Today; as a Study for Félicité in 'A Simple Heart' of Gustave Flaubert> 228, 229

오든, W.H. Auden, W. H. 103

오비디우스Ovid 102

올리츠키, 줄스Olitski, Jules 172

와일드, 오스카Wilde, Oscar 11

와토, 장앙투안Watteau, Jean-Antoine 40, 41

<요한계시록 태피스트리The Apocalypse Tapestry> 6

우타가와 히로시게歌川広重 156, 183~185, 191

울시라거, 재키Wullschlager, Jackie 237

워싱턴, 아서 메이슨Worthington, Arthur Mason 188, 190

워홀, 앤디Warhol, Andy 50, 121, 146, 147, 177

<월드게이트, 2013년 2월 6~7일 Woldgate, 6~7 February 2013> 257

웨이트, 캐럴Weight, Carel 177

웨인, 존Wayne, John 225

웰든, 조지Weldon, George 221

웰스투드, 딕Wellstood, Dick 53, 54

윌킨슨, 조너선Wilkinson, Jonathan 19, 20, 23, 24, 27, 41, 46, 50, 53, 76, 98, 103, 105, 143, 147, 208

인상주의Impressionism 61, 137

<입구Entrance, The> 32~33

<잉크 테스트, 3월 19~21일Ink Test, 19th to 21st March> 174

ㅈ

자코메티, 알베르토Giacometti, Alberto 56

<작업실에서In the Studio> 29

<작업실에서, 2017년 12월In The Studio, December 2017> 38~39, 41

잘라시에비치, 얀Zalasiewicz, Jan 122

<장-피에르 공살브드 리마 I Jean-Pierre Gonçalves de Lima I> 49

'정원이 있는 바다 그림과 프랑스식 흔적', <어린이와 마법> 중에서'Painted floor with garden and French marks', from L'Enfant et les sortilèges 218

제미니 판화 공방Gemini print studio, 로스앤젤레스 194, 196

<제자: 피카소에게 바치는 존경The Student: Homage to Picasso> 72, 73

조이스, 제임스Joyce, James 61, 68

조토 디 본도네Giotto di Bondone 96

존, 오거스터스John, Augustus 37

존스, 조너선Jones, Jonathan 92

존슨, 보리스Johnson, Boris 102

주다, 데이비드Juda, David 250

<집 주변, 겨울Autour de la Maison, Hiver> 87

<집 주변, 봄Autour de la Maison, Printemps> 78~79, 80~81

ㅊ

차이콥스키, 표트르 일리치Tchaikovsky, Pyotr Ilyich 225

<첨벙The Splash> 187

초현실주의Surrealism 61

칙센트미하이, 미하이Csikszentmihalyi,

Mihaly 202~204, 208

ㅋ

카날레토Canaletto 253
카스타냐리, 쥘Castagnary, Jules 45
카잘스, 파블로Casals, Pablo 205
캠벨-존스턴 레이첼Campbell-Johnston, Rachel 95
컨스터블, 존Constable, John 54, 119, 120, 128, 138, 179, 180, 253, 254, 255, 260, 262
켈리, 엘스워스Kelly, Ellsworth 250, 252, 260
켐프, 마틴Kemp, Martin 184, 197
코소프, 레온Kossoff, Leon 120
코워드, 노엘Coward, Noël 203
쿠닝, 빌럼 데Kooning, Willem de 163
쿠르베, 귀스타브Courbet, Gustave 42, 43, 45, 56, 177
쿠세, 카트린Cusset, Catherine 248
쿤스, 제프Koons, Jeff 21, 50
크라나흐, 루카스Cranach, Lucas 117
크롬랭크, 알도Crommelynck, Aldo 72, 173
<크리스마스 카드Christmas Cards> 100
클라인, 대니얼Klein, Daniel 101, 103
클림트, 구스타프Klimt, Gustav 84, 85
클링거, 막스Klinger, Max 220
키플링, 러디어드Kipling, Rudyard 113

ㅌ

타르콥스키, 안드레이Tarkovsky, Andrei 229
타센, 베네Taschen, Benne 103
타센, 베네딕트Taschen, Benedikt 103
'태양 혹은 죽음을 오랫동안 바라볼 수 없음을 기억하라Remember you cannot look at the sun or death for very long' 148, 149
터너, 윌리엄Turner, J. M. W. 54, 119, 120, 150, 180, 191, 255
<트리스탄과 이졸데Tristan und Isolde> 221, 223
<티레지아스의 유방> 무대 습작Stage study from 'Les Mamelles de Tirésias' 66
티옴킨, 디미트리Tiomkin, Dimitri 225
티치아노Titian 178, 205
틴토레토Tintoretto 50

ㅍ

<파란색 테라스와 정원이 있는 실내 Interior with Blue Terrace and Garden> 171
파레하, 후안 데Pareja, Juan de 46
<파리 퓌르스탕베르 광장, 1985년 8월 7, 8, 9일Place Furstenberg, Paris, August 7, 8, 9, 1985> 57
<퍼레이드Parade> 66, 170
페노네, 주세페Penone, Giuseppe 254
페르메이르, 요하네스Vermeer, Johannes 64, 131, 178, 245
페인, 모리스Payne, Maurice 103
펠슨, 시드니Felsen, Sidney 196
포이, 레이먼드Foy, Raymond 164
포토콜라주photocollages 10, 56, 57, 104, 247
<푸른 기타The Blue Guitar> 175
푸치니, 자코모Puccini, Giacomo 225
풀랑크, 프란시스Poulenc, Francis 66
풀러, 피터Fuller, Peter 65, 66, 168
프라 안젤리코Fra Angelico 39, 170, 197
<프랑스 양식의 역광-프랑스 양식의 낮을 배경으로Contre-jour in the French Style - Against the Day dans le style français> 69, 70
'프랑스식 흔적French marks' 67, 170, 218, 219, 220, 234
프랭클, 빅터Frankl, Viktor 204
프로이트, 루시언Freud, Lucian 12, 16, 46, 48, 51, 121
프로이트, 지그문트Freud, Sigmund 18
프로코피예프, 세르게이Prokofiev, Sergei 225
프루스트, 마르셀Proust, Marcel 244~248, 268
플로렌스키, 파벨Florensky, Pavel 8, 10, 13
플로베르, 귀스타브Flaubert, Gustave 226~231, 237, 268
피사로, 카미유Pissarro, Camille 54
피에로 델라 프란체스카Piero della Francesca 169, 197~199
피츠제럴드, F. 스콧Fitzgerald, F. Scott 61
피카소, 파블로Picasso, Pablo 6, 41, 42, 46, 56, 58, 61, 64, 67, 72, 73, 84, 121, 131, 171~173, 205, 207, 217~219, 234, 240~244

ㅎ

하이젠베르크, 베르너Heisenberg, Werner 205
하잔, 잭Hazan, Jack 203
하포드, 팀Harford, Tim 64
허버트, 조지Herbert, George 199
허스트, 데미언Hirst, Damien 21, 148, 150
헤라클레이토스Heraclitus 208, 210, 213
헤릭, 로버트Herrick, Robert 64
헤밍웨이, 어니스트Hemingway, Ernest 61
헨델, 게오르크 프리드리히Händel, Georg Friedrich 221
호베마, 마인데르트Hobbema, Meindert 14, 15, 39
<호베마풍의 키 큰 네덜란드 나무들(유용한 지식)Tall Dutch Trees After Hobbema (Useful Knowledge)> 15
호크니, 로라Hockney, Laura 229, 230
호크니, 케네스Hockney, Kenneth 22
후쿠야마, 프랜시스Fukayama, Francis 172
휘슬러, 제임스 애벗 맥닐Whistler, James Abbott McNeill 22, 172, 253
히치콕, 알프레드Hitchcock, Alfred 204
힉스, 캐롤라Hicks, Carola 96, 97
힐스, 폴Hills, Paul 177

기타

<2013년 봄의 도래Arrival of Spring 2013> 83, 163, 257
<4개의 파란색 의자4 Blue Stools> 46, 47
<No. 99>, 2020년 3월 10일 106
<No. 132>, 2020년 3월 21일 115
<No. 135>, 2020년 3월 24일 162
<No. 136>, 2020년 3월 24일 109
<No. 180>, 2020년 4월 11일 112
<No. 181>, 2020년 4월 10일 206
<No. 186>, 2020년 4월 11일 215
<No. 187>, 2010년 6월 17일 261
<No. 187>, 2020년 4월 11일 251
<No. 227>, 2020년 4월 22일 142
<No. 229>, 2020년 4월 23일 144, 145
<No. 263>, 2020년 4월 28일 182
<No. 316>, 2020년 4월 30일 124
<No. 318>, 2020년 5월 10일 129
<No. 331>, 2020년 5월 17일 201
<No. 369>, 2020년 4월 8일 156
<No. 418>, 2020년 7월 5일 155
<No. 421>, 2020년 7월 9일 52
<No. 470>, 2020년 8월 9일 159
<No. 472>, 2020년 8월 3일 263
<No. 507>, 2020년 9월 10일 75
<No. 540>, 2020년 10월 9일 219
<No. 556>, 2020년 10월 19일 99
<No. 580>, 2020년 10월 28일 216
<No. 584>, 2020년 10월 31일 160
<No. 592>, 2020년 10월 31일 264
<No. 599>, 2020년 11월 1일 267
<No. 602>, 2020년 11월 2일 270~271
<No. 641>, 2020년 11월 27일 30
<No. 717>, 2011년 3월 13일 123

봄은 언제나 찾아온다

초판 1쇄 발행일 2022년 1월 24일
초판 2쇄 발행일 2022년 7월 29일

지은이 데이비드 호크니, 마틴 게이퍼드
옮긴이 주은정

발행인 윤호권
사업총괄 정유한

발행처 ㈜시공사 **주소** 서울시 성동구 상원1길 22, 6-8층(우편번호 04779)
대표전화 02-3486-6877 **팩스(주문)** 02-585-1755
홈페이지 www.sigongsa.com / www.sigongjunior.com

ISBN 979-11-6579-703-4 03600